미를 욕망하는 생명

아름다움을 통해 나를 찾아가는 동화작가의 미학여행

미를
욕망하는
생명

조준호 지음

사람의무늬

미를 추구하는 본능

인류의 역사 유물로부터 인간의 미(美)에 대한 본능은 면면히 드러납니다. 석기시대 유물들은 원시인들이 색조화장을 하고 구슬, 뼈, 깃털을 이용한 장신구를 착용했음을 보여줍니다. 돌도끼와 돌칼을 만들 때도 그 기능과 함께 어떠한 미적 형상을 추구했다는 사실이 명백히 드러납니다. 고래를 사냥하는 장면이 새겨진 우리나라의 반구대 암각화나 서양의 알타미라, 라스코 등의 동굴벽화를 보고 있노라면, 뛰어난 예술가로 불릴 수밖에 없는 원시인들의 미적 감각을 느껴볼 수 있습니다.

인간 이외의 종으로 눈을 돌려보면, 생명체의 미적인 본능은 더욱 분명하게 확인됩니다. 아름다움의 목적과 이유를 모두 알 수는 없습

니다. 식물은 아름다운 색조와 형상, 향기, 맛을 창조합니다. 이는 벌과 나비를 끌어들여 꽃가루 수정을 하게 만드는 동기가 됩니다. 원앙과 청둥오리, 공작 등 조류의 세계에서 암컷은 수컷의 아름다운 깃털과 역동적인 몸짓을 보고 짝을 선택합니다. 포유류의 세계에서도 뿔과 털의 빛깔, 강력한 힘이 성(性)적인 선택의 동기가 되고 있습니다. 이런 사실은 아름다움과 성의 관련성을 막연하게나마 짐작하도록 해줍니다.

세상의 수많은 생명들 중에 인간의 미에 대한 본능적 사랑은 유별나 보입니다. 아무리 흉악한 악인이라도 미인을 좋아합니다. 아름다운 장소를 찾아가기 위해 노고를 아끼지 않는 것도, 잘 만들어진 영화에 눈물을 흘리고, 신명나는 공연에 열광적으로 환호하고 박수를 보내는 것도 그렇습니다. 아름다움 앞에서는 이해타산이나 효율, 기능 따위를 무시하는 자신을 발견하곤 합니다. 아름다운 것에 자석처럼 끌리는 미적 성향이 내 안에 있기 때문입니다.

왜 그런지 궁금하지 않을 수 없습니다.

부모님이 서로의 육체적·정신적 미에 이끌려 혼인했고 나를 낳았으니, 나는 당연히 미의 화신(化身)이라고 이해할 수도 있습니다. 미의 화신인 내가 미를 사랑하는 것은 당연합니다. 즉 내 안에 미를 지향하는 속성이 있는 게 분명하다는 겁니다. 그 속성이 어떤 것인지 구체적으로 밝힌다면 미의 비밀도 자연스럽게 풀릴 것입니다. 자유롭고 초월적인 상상력을 동원하여 파고들다보면 인간의 본성이 지닌 비밀을 터득하는 행운을 누릴 수 있을지도 모릅니다.

'나는 왜 그런가?'라고 묻는 것이 중요합니다.

뉴턴은 '사과는 왜 아래로 떨어지는가?'란 의문의 끝에 만유인력의 법칙을 발견했습니다. '나는 왜 미를 사랑하는가?'라는 질문도 이와 유사한 맥락입니다. 우리는 늘 미를 사랑하고 열망하면서 '왜 미를 사랑하는가?'라고 질문하지 않습니다. 늘 그랬던 것이고 너무나 당연하기 때문입니다.

당연한 것에 대한 질문을 통해 발견하려는 것은 '나는 누구인가?'에 대한 답입니다. '미를 인식하는 나의 속성이란 어떤 것인가'를 안다면 저절로 아름다운 것과 추(醜)한 것의 이치도 알게 됩니다. 이를 통해 결핍, 불안, 죽음처럼 추하게만 여겼던 것들에도 미가 잠재해 있음을 알게 되고, 미의 판단 기준도 혁신하게 될 것입니다. '내가 누구'인지 알게 된다면, 타인에 대해서도 이해하게 될 것입니다. 이를 통해 얻는 것은 '아름다움의 거인'이 되어 아름다움을 바다를 항해할 수 있는 자질과 능력입니다.

미성의 실마리를 찾아서

인간의 성(性)에 잠재된 자질을 뜻하는 용어들로 지성(知性) · 덕성(德性) · 감성(德性)이 자주 사용됩니다.

지성은 지적인 면, 즉 생각하고 이해하고 판단하는 속성을 말합니다. 지성이 있어서 인간은 늘 앎을 열망하고 호기심에 불탄다고 할 수 있습니다. 덕성은 타인에 대해 어질고 너그러운 자질입니다. 흔히 사랑으로 표현되는 품성이며 인간관계의 기본 원리입니다. 감성은 외부

로부터 오는 자극을 감각하고 내적으로 느끼는 수용의 자질을 말합니다. 감성이 있어 사물과 사건을 느끼고 알 수 있습니다.

사용 빈도는 좀 낮지만 영성(靈性)도 성의 자질을 표현하는 중요한 용어입니다. 영성은 인간 속의 신령한 품성이나 자질을 말합니다. 영성이 없다면 초월적인 것, 신비로운 것을 느끼거나 알 수 없고, 영감(靈感)을 얻을 수 없으며, 신에 대한 믿음도 가질 수 없을 것입니다.

위 네 가지 성의 자질에 제가 더하고 싶은 것이 '미성(美性)'입니다. 미성은 인간의 마음 중에서도 아름다움에 빠져들고, 아름다움을 판별하며, 아름다운 것을 창조하려는 속성을 말합니다. 자주 사용되지 않던 용어이나 성의 미적인 자질을 설명하는 데 이보다 적합한 용어는 없는 듯합니다. 미를 추구하는 속성에 대해 왜 그런지 의문을 던지고 궁구하다보면, 미성이 왜 필요한지 이해하게 될 것입니다.

미에 대한 연구는 일반적으로 크게 두 가지 방향으로 이루어집니다. '아름다운 것'을 분석하는 것이 하나요, 아름답게 느끼는 '사람의 마음'을 분석하는 것이 두 번째입니다. 전자는 '어떤 것이 왜 미적인지' 그 현상을 분석하여 형식, 대칭구조, 비율, 상징과 의미, 효과 등의 비밀을 드러내는 데 치중합니다. 전문적이고 조금 난해하게 느껴지는 다양한 미학 연구들이 여기에 해당될 것입니다.

후자는 제가 추구하려는 미의 연구 방식입니다. 이는 미의 과녁이 아닌 활을 쏘는 자에 치중하는 경우입니다. 뚱뚱한 체격이 미인의 기준이 됐던 시대가 있었던 것처럼, 본래 미란 인간의 욕망이 만들어낸 산물입니다. 따라서 미의 기준, 미의 현상을 파악하려면 우선 인간의 마음을 돌아보아야 합니다. 즉 미의 과녁이 아니라 활을 쏘는 자의

마음인 미성에 대한 성찰을 통해 미의 본질에 이르고자 하는 것이 이 책의 목표입니다.

이 글은 미적 본성에 대한 성찰의 목적에 따라, 필연적으로 성(性)이나 생명의 문제에 큰 관심을 갖고 있습니다. 선현들의 지혜를 빌려 단언하건대, '성의 본질' 또는 '생명의 이치'에 어긋나게 살면 개인과 사회 모두 결코 행복해질 수 없습니다. 본성에 어긋나게 살면 아름답고 신비로운 것이 보이지 않게 됩니다. 자연과 불화하고 세상과도 갈등하게 되는 것이 당연한 이치입니다. 애당초 아름답고 신비로우며 위대하고 충만한 본성에서 어긋나 있으니 추해지고 갈등하며 불행한 것은 당연한 겁니다.

각박한 삶의 현장에서 길을 잃었거나, 세상과 갈등하는 이유는 본성에 어긋나 달려가기 때문입니다. 자신을 사랑하지 못하고 우울하며 타인과의 소통이 불가능한 이유도 본성에 어긋나 무언가에 기울어 있기 때문입니다. 이런 이치로 먼저 나를 성찰하는 자아여행은 이 글의 최종 목적지입니다.

이 책과 함께 자기발견의 성찰여행을 성공적으로 해내려면 어린이 같은 호기심과 궁구의 마음을 마지막까지 놓지 말아야 합니다. 삶에서 만나 빠져들게 되는 온갖 미의 현상들과 예술의 아름다움에 감동하는 것이 어떻게 같고 다른지 궁금해 하는 호기심이 필요합니다.

매력적인 이성 앞에 서면 우리는 어쩔 수 없이 반해버리고 맙니다. 저절로 반짝거리는 내 눈빛과 흠모의 입 모양을 숨기기 어렵습니다. 여행길에서 절경을 마주해도 그것에 흠뻑 빠져드는 느낌이 듭니다. 절경에 가슴이 저려오고, 마음은 그에 녹아들고만 싶습니다. 모두

거부할 수 없는 감동입니다. 걸작을 마주할 때도 그렇습니다. 명작소설이 내 마음을 울릴 때 그 작가를 흠모하게 됩니다. 책을 읽고 있는 이 밤 그 어딘가에 있거나 이미 고인이 돼버린 그 작가와 텔레파시가 통하는 듯 느끼게 됩니다. 이러한 감동의 여운은 상당 기간 지속되며 기억은 평생 유지됩니다. 영화나 음악에 대해서도 마찬가지입니다.

아름다운 것을 대할 때 우리는 왜 포로가 된 듯 빠져드는 걸까요? 이를 궁금해하는 것이 미성이란 마음왕국 여행의 시작입니다. 이 마음의 한 자락을 잡고 마지막까지 놓지 말아야 합니다.

미인과 빼어난 경치, 명작소설에 마음이 울리는 것, 모두 감동(感動)입니다. 감동이란 마음이 느껴서 울리는 것입니다. 그렇습니다. 우리 마음은 아름다운 것에 동조하여 진동하는 성질이 있습니다. 아름다운 것을 보고 마음이 울릴 때마다 아름다운 것과 하나가 되려는 무의식의 파동을 느끼게 됩니다. 이는 소리굽쇠 하나가 울리면서 같은 고유 진동수의 다른 소리굽쇠들을 울리게 하는 것처럼 거역할 수 없는 공명(共鳴)입니다.

인간의 마음은 공명을 통해 감동을 느낍니다. 이 울림과 흔들림을 통해 내 안에 잠들어 있는 어떤 것을 깨울 수 있습니다. 이 과정을 통해 미를 사랑하는 자신을 알게 됩니다. 미를 사랑하는 성향, 즉 미성이 있어 미에 빠져들고 미를 창조하고 삶을 통해 실현하며 관계에 있어서도 미를 지향할 수 있습니다.

어떤 소설이나 영화에서 진한 감동을 받았다면, 이는 예술작품이 전하는 수준 높은 파동에 내 마음이 공명하여 올라탄 것과 같습니다. 이는 파도타기 선수가 높은 파도를 만나 거기에 올라탄 경우에 비유

됩니다. 만약 이런 감동의 파도를 자주 타는 이라면, 그는 자신의 파동을 높은 수준으로 고양시킬 수 있습니다. 높은 수준의 파동에서 바라보는 세상은 낮은 파동에서의 그것과 확연히 다를 것입니다. 특히 아름다움을 인식하고, 그로 인한 행복을 누린다는 면에서 그러합니다.

모든 생명은 에너지이며 파동이라고 합니다. 그 에너지의 파동을 아름다운 것들을 향해 진행시키고 공명하게 할 수 있습니다. 내가 발신하는 아름다움의 파동은 다른 이를 공명시킬 수 있습니다. 함께 공명하면서 우리 삶을 신명(神明)의 경지로 이끌어갈 수 있습니다. 신명이란 내 안의 신성(神性)이 밝아지는 것입니다. 감동과 신명이 극대화된 삶은 곧 최고의 자기실현이 아닐 수 없습니다. 이 모든 가능성의 단서를 이 책에서 말하고자 했습니다.

2015년 세밑에
필자

미를 욕망하는 생명

빠져들고
하나가 되는
마음, 미성

'밈'하는
이유가 있다

동물 새끼들은 어미의 동작을 그대로 따라합니다. 태어난 지 며칠밖에 되지 않은 영아들도 어머니를 그대로 따라합니다. 어머니가 혀를 내미는 동작을 하면 아기도 그대로 따라합니다. 아직 시력이 충분히 발달하기 전인데도 본능적으로 어머니의 행동을 알아보고 모방하는 겁니다. 두세 살 유아들이 개나 고양이의 자세를 흉내 내며 즐거워하는 모습에서도 모방본능을 볼 수 있습니다.

모방은 쾌감을 주기도 합니다. 특히 배우들이 빠져들어서 헤어나오지 못하는 배역의 마력에서도 모방의 쾌감이 작용하고 있음을 알 수 있습니다. 물론 억지가 아닌 좋아하는 것을 따라 해야 모방의 쾌감이 일어납니다. 인간을 비롯한 생명체들이 왜 이처럼 모방을 좋아하고 모방의 쾌감에 젖어드는 것인지 궁금하지 않을 수 없습니다. 그리고 어쩌면 모방본능에 미성(美性)의 성채에 다가갈 수 있는 하나의 단서가 있을지 모릅니다.

미를 욕망하는 생명

밈

*

진화생물학자 리처드 도킨스는 자신의 저서 『이기적 유전자』에서 유전자가 인간을 위해 있는 것이 아니라, 유전자의 이기적인 목적을 위해 인간이 존재한다고 말합니다. 유전자는 오로지 자신의 존속을 위해 끊임없이 자신을 복제하고 증식하며 인간의 몸을 숙주로 이용할 뿐이라고 합니다. 극미세물질인 유전자가 주인이 되어 복제를 수행하고 인간은 단지 장소를 제공할 뿐이란 겁니다. 이런 주장은 세상의 주인을 자처하는 오만한 인간에게 충격이 아닐 수 없습니다. 어떤 면에서 인간은 자기 몸에 대해서조차 주인이 아닐 수 있다는 사실을 인정해야만 하기 때문입니다.

리처드 도킨스는 유전자의 복제 이야기를 하다가 '밈(meme)'으로 훌쩍 도약합니다. 밈은 모방하고 복제한다는 의미의 신조어입니다. 이 말은 모방을 의미하는 그리스어 '미메메(mimeme)'에서 가져왔다고 합니다. 그는 문화 복제자인 밈의 사례로 노래, 옷, 도자기, 건축기법의 모방 및 유행 현상을 꼽았습니다. 인터넷으로 세계가 하나가 된 시대에 우리는 문화의 유행과 복제 현상을 너무도 명확하게 관찰할 수 있습니다.

리처드 도킨스는 '생물학적 유전자'가 행하는 모방 및 복제방식이 '문화'로 전이됐다고 판단하면서 밈이란 단어를 사용합니다. 다시 말해 '밈'은 생체물질의 복제능력을 정신의 영역인 문화의 모방과 복제로 비약시킨 것입니다. 증명을 중시하는 엄밀한 과학의 입장에서 보면, 유전자의 복제와 문화의 복제에서 기계적인 인과관계를 밝힐 수 없을 것입니다. 물질법칙을 정신법칙으로 비약시킨 도킨스의 견해를

다른 과학자들이 얼마나 수긍할지는 모르겠습니다. 그러나 직관적으로 보면, 유전자의 복제가 문화의 모방과 복제로 전이되는 것은 충분히 가능한 일일 것입니다.

유전자의 모방 및 복제는 생존을 이어가려는 생명체의 속성에 뿌리를 두고 있습니다. 세상에서 살려는 의지처럼 원초적이면서 강한 것은 없다고 합니다. 인간의 밈 본능 또한 얼마나 근원적인지는 앞에서 말한 아기들의 혀 내밀기 등 모방행동에서 짐작할 수 있을 것입니다(더 깊게는 뒤에서 다룰 '하나됨'의 성향에서 찾을 수 있으니 참고 바랍니다).

알고 보면 리처드 도킨스의 견해도 새로운 것이 아니며, 이전 학설을 밈한 것에 불과합니다. 밈과 유사한 견해는 이미 2천3백여 년 전 그리스의 철학자 아리스토텔레스에 의해서도 제기된 적이 있습니다. 다만 생물학적 유전자가 아닌 정신적인 차원에서 모방입니다. 아리스토텔레스가 말한 모방은 '미메시스(mimesis)'라고 합니다. 이는 사람의 정신과 행위에서의 모방이며 미적 추구의 원동력입니다.

아리스토텔레스는 『시학』, 「시의 기원과 발전」에서 모방의 뜻을 가진 라틴어 미메시스에 대해 다음과 같이 말했습니다.

시(詩)는 사람의 본성에 뿌리를 내린 두 가지 원인에서 발생한다. 첫째는 어릴 적부터 타고나는 모방적 행동의 성향(mimesis)이다. 사람은 극히 모방적이며 모방을 통하여 지식의 첫걸음을 내딛는다는 점에서 다른 동물들과 다르다. 둘째는 모방 대상의 사물에서 얻는 즐거움이다.[*]

[*] 아리스토텔레스, 이상섭 옮김, 『시학』, 문학과지성사, 2008, 22쪽.

미를 욕망하는 생명

아리스토텔레스는 인간이 태어날 때부터 미메시스의 성향을 타고 나며, 미메시스를 통해 지식의 첫걸음을 걷는다고 합니다. 인간이 사냥을 하거나 사랑하는 사람을 얻기 위해서는 대상의 모든 것을 알아야 합니다. 특히 얻고자 하는 대상의 마음이 어떤지 아는 것이 중요합니다. 대상을 아는 가장 좋은 방법은 대상이 되어보거나 흉내의 방식, 즉 모방을 통하는 것입니다. 대상을 열망하는 자는 자기도 모르게 그것을 모방하게 됩니다. 그럼 그것을 알 수 있게 되며 그것을 손아귀에 넣거나 그에 다가갈 수 있을 것입니다.

"무언가를 모방하는 것은 그것을 좋아하는 것이다"란 말은 언뜻 지나친 비약으로 보입니다. 예외적으로 싫어하는 것을 풍자적으로 모방하는 경우도 있을 것입니다. 그러나 싫어하는 것에 대해 비아냥거리는 차원에서 하는 모방은 진정한 모방이 아닐 것입니다. 일반적인 모방은 그것을 좋아하는 마음에서 진정으로 흠모하여 본능적으로 따라하는 것입니다. 좋아서 따라하는 것은 몸과 마음이 모두 그것에 쏠려 빠져든 것입니다. 따라서 몸과 마음을 다해 모방하는 것은 그것을 사랑하는 것이 됩니다.

모방하다보면 그것에 더욱 공감하고 그것과 더욱 닮게 됩니다. 모방을 통한 공감의 대상은 어린 시절에는 어머니와 아버지, 형제들일 수 있습니다. 성장한 후에는 역사적으로 위대한 인물, 사회적 명사, 소설이나 영화의 주인공이 모방의 대상입니다. 화가나 시인의 경우처럼 동물이나 식물, 바위가 모방 대상일 수도 있습니다. 초월적인 신에게 공감할 수도 있습니다. 아름다워서 사랑하고 싶고 그래서 더욱 알고 싶으며 그것에 녹아들어 하나가 되고 싶어야 합니다. 공감하는 것

은 그것을 탁월하게 잘 아는 방법이기도 합니다.

사람이 다른 동물들에 비해 도구를 발명하고 지식을 축적하는 등 앎의 능력이 뛰어난 이유는 바로 모방과 공감능력에 있습니다. 만약 모방과 공감력이 없다면 온갖 아름다움을 추구하는 예술적 행위는 가능하지 않을 것입니다. 모방과 공감력이 있어서 인간은 타인의 처지에 공감하고 연민할 수 있습니다. 예술가의 창작에 대하여 관중들도 공감력을 발휘하여 감상하게 됩니다. 음악이나 미술 등 다른 예술도 공감의 능력, 모방의 능력이 있기에 가능합니다.

실화처럼 혹은 전설처럼 전해지는 늑대소년 이야기들이 있습니다. 부모를 잃은 갓난애가 늑대에 의해 길러지다가 발견됩니다. 아이는 네 발로 기거나 달밤에 늑대소리를 냅니다. 부모 역할을 해준 늑대를 모방한 때문입니다. 아기는 뛰어난 모방본능에 따라 늑대의 습성을 배울 수밖에 없었을 것입니다. 뿐만 아니라 늑대소년은 산짐승과 나무, 돌, 시냇물, 대기 등 자연의 모든 것들을 모방하여 배웠을 것입니다. 그런데 사람들은 늑대소년이 문명인을 모방하도록 가르칩니다. 그러나 이미 골수에 박힌 늑대의 습성을 버리는 일은 뼈를 깎는 것처럼 어려울 것입니다.

늑대소년은 야생의 자연을 모방했습니다. 반면 현대인은 도시와 기계를 모방합니다. 컴퓨터와 인터넷, 자동차, 청소기, 밥솥, 전기조명기구 등 기계를 모방하며 살아가야 하는 인간은 기계를 닮아갑니다. 기계에 길들여진 인간은 자신의 본성을 잊고 기계적으로 살아갑니다. 그 결과 생명의 이치에 어긋나게 살며 생명의 갈등과 불행, 위기를 자초하게 됩니다.

인간의 모방능력은 지구의 생물들 중 최고입니다. 그 결과 무엇을 배우고 지식을 쌓는 데도 최고입니다. 그러나 모방의 능력에서 내세울 것이 없는 늑대는 자신을 지키며 사는 것에 관한 한 탁월한 능력을 발휘합니다. 늑대가 인간이나 개를 흉내 내는 일이 없는 것을 보면 짐작할 수 있습니다. 따라서 본성을 지킨다는 면에서 늑대는 인간보다 우월해 보입니다. 오염되지 않은 본성은 곧 하늘이 내린 최고의 성품을 그대로 지키며 산 경우입니다. 달을 보고 우는 늑대처럼 인류는 자신들이 떠나온 본성을 우러러 울어야 할지도 모릅니다.

밈*과 예술 그리고 미성

*

석양이 질 무렵 말을 타는 습관이 있는 여인의 삶에 대해 소설을 쓰려는 청년은 여인의 마음을 알아야 합니다. 청년 자신도 석양 무렵 말을 타면서 여인의 속도와 눈높이로 대화를 나누는 것이 좋을 것입니다. 다시 말해 여인을 실제적으로 밈(meme)해보는 것입니다. 그런 연후에야 청년이 소설을 쓸 최소한의 준비를 했다 할 수 있습니다.

밈은 대상에 이르기 위한 감각과 지식, 직관을 아울러 얻을 수 있는 방법입니다. 인간은 이런 밈의 과정을 통해 지식도 얻고 즐거움도 얻는다니 모방이 성행하는 이유를 알만 합니다. 시와 소설을 창작할 때뿐만 아니라 독자가 시와 소설에서 감동을 얻을 때에도 밈이 일어

* 앞으로 '모방 및 복제', '미메시스'의 속성을 '밈'이란 용어로 통일하여 사용합니다.

미를 욕망하는 생명

납니다. 즉 어떤 시가 사물의 깊은 본질을 전하여 그 느낌이 독자에게 내면화될 때, 그 과정을 살펴보면 밈의 원리가 있습니다. 소설 속 주인공의 말과 행동에 감동을 느낄 때 작동하는 심리도 밈입니다.

문학작품이 주는 감동이 밈과 어떻게 관련되는지 언뜻 이해되지 않을 것입니다. 그 과정을 풀어 설명하면 다음과 같습니다. 일차적으로 작가가 어떤 소재, 예를 들면 석양에 말을 타는 여인에게 깊이 천착하게 됩니다. 작가는 밈의 마음을 일으켜 석양에 말을 몰고 나가 달려봅니다. 그는 말의 육중한 몸과 하나가 되는 느낌, 걸을 때와 달리 풍경이 획획 뒤로 물러나는 속도감, 저녁 노을의 애틋한 감상 등을 공유하며 여인과 말 머리를 나란히 할 수 있을 겁니다. 이를 통해 여인의 세계를 어느 정도 이해하여 글로 표현할 수 있는 단계에 이릅니다. 여기까지는 작가의 밈이라 할 수 있습니다.

작가의 글을 독자가 읽고 감동을 느꼈다면, 이는 독자에게 공감능력이 있기 때문입니다. 공감능력은 다름 아닌 밈의 근원입니다. 만약 독자에게 밈의 성향이 없다면, 공감능력도 없을 것이며 글을 이해할 수도 없을 것입니다. 다행히 독자에게도 인간 본연의 밈 성향이 있어 공감하고 감동할 수 있습니다. 결론적으로 문학을 비롯한 예술작품의 창작 단계는 물론 감상 단계에서도 밈의 원리가 작동하고 있어 가능하다 할 수 있습니다.

밈은 대상의 아름다움에 빠져들어 그것과 '하나'가 되게 해주는 성향입니다. 하나가 된다는 것은 서로 같아지려 하고, 무언가를 흉내 내고, 그것과 닮고, 그것을 투명하게 알아서, 궁극적으로 하나가 되려는 성향입니다. 하나가 되려는 대상을 잘 표현해냈을 때 인간은 쾌감

을 느끼게 됩니다. 독자는 잘 표현된 작품을 읽을 때 감동을 얻게 됩니다. 결론적으로 인간의 마음에 밈의 속성이 있어서 예술이 탄생하게 됐다 해도 좋을 것입니다.

밈은 삶의 모든 영역에 필요한 본능입니다. 식욕, 성욕처럼 근원적인 본능입니다. 생명의 본능에 기원하는 성향입니다. 인간이 처음 보는 자연물을 정복하는 과정에서도 밈이 작동됩니다. 원시인이 숲속에서 처음 보는 자연물은 나를 해칠지도 모르는 어떤 미지의 사물, 즉 괴물입니다. 이 괴물의 정체와 성질을 알아야 하므로 원시인은 그것의 습관을 관찰하고 배우며 익힙니다. 이 과정에서 발현되는 성향 역시 밈입니다. 현대인에게서 발현된 밈은 문명과 문화를 배우고 익히는 원동력이 됩니다. 현대문명을 이루는 중요한 근원에 밈이 있는 겁니다.

인간관계에서도 밈 성향의 발현이 중요합니다. 사랑은 내가 누군가에게 지극하게 몰입하여 닮는 것이며 결국 하나가 되는 일입니다. 따라서 사랑하는 사람들에게는 너와 나의 분별이 줄어듭니다. 사랑을 얻으면 세상을 모두 얻은 느낌이 드는 이유가 여기에 있습니다. 사랑을 얻으면 가장 안정된 느낌과 자신감을 얻게 되는 이유가 여기에 있습니다. 사랑은 밈이 가장 아름답게 발현한 경우일 것입니다.

결론적으로 밈이 숲속 원시인 세계에서 나타나면 생존의 길을 발견하는 힘이 됩니다. 이런 밈의 성향이 교실에서 학생과 교사 사이에 나타나면 좋은 배움이 될 수 있습니다. 밈은 문명을 건설하는 근원적인 힘이 됩니다. 밈이 아름다움을 향해 발현하면 예술의 창작과 감상이 가능해집니다. 밈이 무대에서 나타나면 배우의 빼어난 연기가 될

수 있습니다. 밈이 글로 표현되면 문학작품이 됩니다. 그런데 이 모든 밈의 발현 지점에 쾌감이 따릅니다. 인간은 그 쾌감을 따르는 삶을 추구합니다. 쾌감은 때로 비난의 대상이 되지만 생명이 존재할 수 있는 길을 알려주는 어둠 속의 빛과 같습니다. 이 모든 것을 가능하게 해주는 밈은 미성(美性)의 한 단면이 아닐 수 없습니다.

미에 빠져드는
이유가 있다

하나가 되려는 마음

＊

밈 같은 미적인 자질을 추적하면 보다 근원적인 지점에 '하나됨'의 속성이 있습니다. '하나됨'은 어려운 개념이 아닙니다. 세상만물에 깃들어 있는 가장 기초적인 속성이며, 내 몸과 마음이 존재할 수 있게 해주는 속성입니다. '하나됨'의 속성이 있어 서로 분열되어 있던 세상만물이 합쳐지고자 운동합니다. 물을 만들 때 산소와 수소의 결합처럼, 강물이 바다와 하나가 되려는 것처럼, 식물과 동물의 암수가 결합하는 것처럼, 분단된 나라가 통일을 이루고자 염원하는 것처럼 '하나가 되고자' 합니다.＊

사람 몸을 이루는 약 100조 개의 세포들은 각자 독자적인 생명력

＊ 물론 '하나됨'의 반대 성향인 분열, 차이를 지향하는 속성도 있으나 여기에서는 '하나됨'에 집중하여 살펴볼 것입니다.

이 있습니다. 생명이 있는 것들, 즉 세포들은 각기 나름의 의식도 지니고 있습니다. 만약 100조 개의 세포들이 각자의 의식으로 자신을 주장한다면 매우 혼란스런 상황이 될 것입니다. 그러나 다행스럽게도 우리 몸은 세포들의 반란을 허용하지 않습니다. 수많은 세포들을 장악하여 하나의 탄탄한 몸을 이루고 정신적으로도 하나뿐인 '나'를 주장합니다. 수많은 세포들을 장악하는 '하나됨'의 능력이 내 몸에 있기 때문입니다. 세포마다 유전자가 있듯이 '하나됨'의 성향 역시 몸의 분자마다 각인되어 내가 있게 합니다.

사람의 몸은 죽어서도 '하나됨'을 지향합니다. 사람이 죽으면 일단 육체가 분자가 되어 흩어집니다. 그러나 몸에서 풀려나 자유롭게 된 분자들은 입력된 본래의 '하나됨' 속성에 따라 다른 분자들을 찾아가 결합합니다. 누구에게나 죽음은 피하고 싶은 것입니다. 그러나 몸을 이루는 분자들의 입장은 다릅니다. 노예를 해방시켜야 하는 주인은 슬퍼하지만 노예들은 크게 기뻐하는 경우처럼 말입니다. 내 몸의 분자들은 속박에서 풀려나 자유롭게 되고자 염원합니다. 분자들은 광활한 우주로 돌아가며 춤추고 자유의 노래를 부를 것입니다.

내 몸의 분자가 흩어지면 다른 생명체의 몸으로 들어갑니다. 즉 그 생명체와 하나가 되는 겁니다. 다른 생명들과 내 생명이 하나임을 아는 단계에 이르면 내 몸은 죽어도 죽는 게 아닐 수 있다는 인식에 이릅니다. '하나됨'의 인식으로 인해 세상만물이 나와 한 몸이며 우군이라는 느낌을 갖게 됩니다. 따라서 '하나됨'의 이치와 느낌을 갖게 하는 것은 최고의 자연교육이며 환경보호교육이 될 수 있습니다.

우리는 먹이고 가꾸며 운동을 시키며 자신의 몸을 지극히 아끼

고 사랑합니다. 그럼 몸도 즐거워하는 듯 느껴집니다. 그러나 죽을 때가 다가오면 몸은 병들고 괴로워합니다. 이때 몸을 사랑하는 방법은 자유롭게 놓아주는 겁니다. 평생 나를 위해 잠시도 쉬지 않고 고생해 준 몸의 염원을 들어주는 것입니다. 그것은 속박에서 벗어나 흩어지고 자유롭고자 하는 분자들의 염원입니다. 이 염원을 언젠가 한 번은 기꺼이 들어줄 수 있도록 마음의 준비를 하고 있어야 합니다. 더 나아가 내 몸이 자연과 '하나됨'을 간절히 원하는 성향을 느낌과 직관으로 인지할 수 있어야 합니다. 내 안의 '하나됨' 속성을 인지하면 세상을 보는 시각이 달라지고 삶의 모든 것이 달라집니다.

'하나됨'은 무소부재(無所不在), 없는 곳이 없습니다. 물리적인 세계뿐만 아니라 심리적인 차원으로도 선명하게 나타납니다. 남녀가 사랑으로 합일된 심리적, 육체적 상태는 하나가 된 것입니다. 사랑에 빠진 사람은 전 우주를 다 얻은 충일감을 느낍니다. 심리적으로 우주와 하나가 된 것입니다. 이어서 성적인 결합, 즉 암수의 하나됨으로 수정이 되고 새로운 생명이 탄생합니다. 이 역시 '하나됨'입니다.

학생은 하나됨의 성향이 있어 호기심을 일으키고 배울 수 있습니다. 교육자가 아이들의 뜨거운 '하나됨' 성향을 이해하지 못한다면 곤란한 일입니다. 따라서 어떤 과목을 잘 가르치려면 주입하려고 하지 말고 먼저 호기심을 불러일으키고 좋아하게 만들어야 합니다. 즉 심리적으로 하나가 되고 싶게 하는 것이 먼저입니다. 심리적으로 하나됨의 마음을 끌어내지 못했다면, 그 교육은 실패한 것이나 마찬가지입니다. 배움을 가능케 하는 속성인 하나됨의 성향 때문에 인류의 과학기술문명 건설이 가능했다 할 수 있습니다. 하나가 되려는 성질이

있어 인간은 대상에 관심을 쏟고 그것을 배우고 연구하며 문명을 창조할 수 있었습니다. 하나됨의 속성이 없다면 인간은 아무것도 배울 수도 만들어낼 수도 없었을 것입니다. 따라서 호기심, 흥미, 재미, 신명 등으로 나타나는 하나됨의 속성을 이끌어내는 교육이 절실하게 필요합니다.

'하나됨'은 문화의 모방 및 복제를 의미하는 '밈(meme)'의 근원에 대해서도 설명해줍니다. '하나됨'의 속성이 있어서 밈이 발현되는 것입니다. 만약 어떤 예술작품이 사람들로 하여금 밈의 욕망을 일으킨다면, 분명 '하나됨'의 속성에 부합하는 요소가 작용하고 있을 것입니다. 즉 예술작품에 아름다움과 감동이 많아서 사람들로 하여금 그것과 하나가 되고 싶다는 마음을 일으킨 결과라 볼 수 있습니다.

『도덕경』의 하나됨

*

수천 년 전에 쓰인 『도덕경』(도교의 기본 경전)도 '하나됨'의 이치를 가르쳐줍니다. 『도덕경』은 삶, 정치, 군사 등 다양한 분야에서 어떻게 도를 실현할 수 있는지 말해줍니다. 그런데 이 모든 철학을 관통하는 하나의 원리가 있습니다. '우주만물에 하나됨의 속성이 있다'는 것입니다. 핵심인 '도(道)'의 의미 역시 '하나됨'을 이해할 때라야 알 수 있습니다.

예로부터 하나됨(도)을 얻으면

하늘이 하나됨을 얻으면 청명해지고

땅이 하나됨을 얻으면 안정되어지고
신이 하나됨을 얻으면 신령스러워지고
계곡이 하나됨을 얻으면 가득 차며
만물이 하나됨을 얻으면 새로이 낳고
왕이 하나됨을 얻으면 이로써 천하가 바르게 된다
그것들은 하나됨에서 이루어진다[*]

『도덕경』에서 '하나가 된다는 것'은 음과 양이 하나가 되는 것입니다. 암컷과 수컷이 서로에게 끌리는 것처럼, 하나가 되는 것은 생명의 길입니다. 살아 있는 것들은 이물질인 먹이를 내 몸과 하나가 되게 해야 합니다. 그래야 살아갈 수 있습니다. 산 것이 죽으면 몸이 흩어집니다. 흩어진 것들은 자연에 합일하게 됩니다. 즉 죽었을 때에도 하나됨이 일어납니다. 한때는 왕성하게 분열하며 성장하지만 결국 소멸의 단계에 이르러 자연과 하나가 되는 방향으로 나아가는 것입니다. 이런 하나됨의 성질은 태어날 때부터 죽을 때까지 그리고 죽고 난 이후에도 멈추는 법이 없습니다.

미와 하나가 되려는 마음
*
앞에서 밝힌 바대로 '하나됨'의 속성은 물리적이거나 심리적인 모든

[*] 노자, 『도덕경』 중에서

미를 욕망하는 생명

장에서 발현됩니다. 특히 미(美)와 '하나가 되려는 심리적인 하나됨 속성'은 예술에서 최고의 동기로 집중적인 연구의 대상입니다. 예술 가들이 묘사하려는 대상과 하나가 되어 걸작을 창조할 때 하나됨의 경험, 즉 아름다움에 빠져들어 그것과 하나가 되는 마음의 경험이 꼭 필요합니다. 만약 예술작품의 성취가 낮다고 여겨진다면 '하나됨'의 실현이 미흡한 때문으로 판단해도 좋을 것입니다.

하나됨의 속성은 우리가 어떤 것에 마음을 쏟고 그것을 배우고 익 히며 창작할 수 있게 해줍니다. 특히 아름다운 것과 동일해지려는 강 렬한 열망은 문학이나 예술에서 '동일성'이란 용어로 표현됩니다. 이 동일성 혹은 하나됨 속성은 어린 시절에 가장 순수하고 집약적으로 일어납니다. 저는 어린 시절 〈초록바다〉라는 동요를 부르며 파란 바 닷물이 손에 물들어오는 느낌을 갖곤 했던 추억이 있습니다. 아직 바 다를 못 본 소년은 노래를 통해 파란 파도를 상상하며 손을 담그고 있는 양 느낍니다. 이처럼 어린이들은 노래를 통해 세계와 하나가 되 는 경험을 하고 배웁니다.

정채봉의 동화 「먼동 속에서」는 아름다움과 하나됨을 이루고자 하 는 예술가의 동일성 태도를 잘 보여줍니다. 이 동화는 돌과 하나됨을 이루는 어느 석공의 이야기입니다. 석공은 천 년, 만 년 살아서 추앙 받는 불상을 만들고자 합니다. 그는 조각가의 정성 여하에 따라 조각 품이 천 년 뒤에도 추앙받는 사실을 잘 알고 있습니다. 섣부른 욕심만 으로는 되지 않습니다. 빨리 대충 만들어낸 조각품은 여염집의 댓돌로 쓰일 운명입니다. 석공은 "보는 순간 울림을 주고, 눈을 감아도 그 안

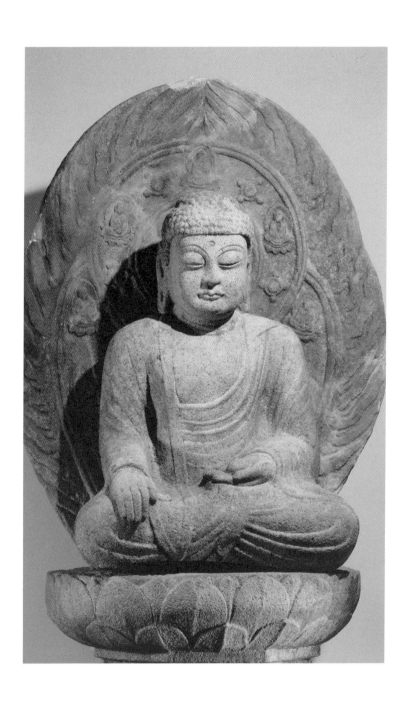

에 숨겨진 것(부처님의 형상)이 저절로 떠오르는 돌"*을 원합니다. 마땅한 돌을 찾는 석공의 바람이 얼마나 간절한지 알 수 있습니다.

어느 날 석공은 문둥병자를 돕는 노인에게서 "부처님의 뜻이라면 문둥병에 걸려도 달게 받아들이겠다"는 숙연한 말을 듣습니다. 석공은 노인이 진정으로 부처님의 마음으로 살고 있으며, 따라서 부처님의 형상을 품은 돌을 알아볼 것이라 생각합니다. 석공은 노인이 인도한 바위 앞에 무릎을 꿇었습니다. 바위 안에서 큰 미소를 띠고 앉아 있는 부처님이 보였습니다. 석공은 "부처님, 이젠 그만 밖으로 나오십시오. 제 손을 잡으시고 이 세상으로 걸어 나오십시오"**라고 말합니다. 석공이 할 일은 바위 안에 부처를 드러내는 일뿐이었습니다. 석공은 가장 더러운 돌에서 부처를 발견합니다. 문둥병자라고 차별하지 않는 마음이 부처의 마음임입니다.

석공은 세 가지 아름다움과 하나됨을 이루었습니다. 첫째는 돌과 하나됨입니다. 둘째는 부처의 마음과 하나됨입니다. 세 번째는 무엇보다 중요한 인류와 하나됨을 이룬 순간이었습니다. 보통은 '돌과 하나가 됐다'고 하지 않고 '돌을 얻었다'고 표현합니다. '얻었다'는 것은 내가 어떤 것을 소유하게 됐다는 의미입니다. 반면 '하나가 됐다'는 것은 내가 그것들에 다가가 그것에 빠져들었다는 의미입니다. 즉 나와 대상이 대등한 관계인 것입니다. 따라서 석공이 이룬 예술적 경지는 '하나됨'을 이룬 것입니다.

* 정채봉, 「먼동 속에서」, 『물에서 나온 새』, 샘터, 2002, 198쪽
** 같은 책, 206쪽

'얻었다'와 '하나가 됐다'에는 큰 차이가 있습니다. 꽃의 아름다움을 얻고자 그것을 꺾는다면 꽃은 곧 시들고 맙니다. 미인을 돈으로 사거나 권력으로 빼앗는 행위도 비슷한 결과를 낳습니다. 미인의 자유를 빼앗고 미인을 소유할 수는 있습니다. 그러나 미인으로부터 진정한 사랑을 받는 기쁨을 누리지 못할 것입니다. 아름다움과 진정으로 하나가 되려는 자는 꽃을 꺾기보다 그 꽃이 있는 그대로를 감상해야합니다. 미인에 대해서도 그 미인의 아름다움에 빠져들어 숭배하며더욱 빛나기를 소원해야 합니다. 진정으로 자신의 가치를 알아주고사랑하는 이를 미인이 사랑하지 않을 리 없습니다.

한국인이 사랑하는 소설 목록에 자주 오르내리는 이효석의 「메밀꽃 필 무렵」의 묘사는 투명한 앎을 통한 하나됨의 탁월한 경지를 보여줍니다. "개진개진 젖은 눈은 주인의 눈과 같이 눈꼽을 흘렸다. 몽당비처럼 짧게 슬리운 꼬리는, 파리를 쫓으려고 기껏 휘저어보아야벌써 다리까지는 닿지 않았다. (중략) 냄새만 맡고도 주인을 분간했다. 호소하는 목소리로 야단스럽게 울며 반겨한다"*에는 장돌뱅이 허생원이 나귀와 반평생을 같이 지낸 내력이 담겨 있습니다. 같은 주막에서 잠자고 같은 달빛에 젖으면서 장에서 장으로 걸어 다니며 함께늙었습니다. 분신과도 같은 나귀를 바라보는 허생원의 마음이 나귀에대한 생생한 묘사를 통해 드러납니다. 위 문장은 작가가 나귀는 물론허생원의 삶에 대해 깊은 애정을 갖고 투명하게 알고 있음을 보여줍니다. 나귀와 허생원, 달, 밤길, 메밀꽃 등 소재에 대한 투명한 앎을 통

* 이효석, 「메밀꽃 필 무렵」 중에서

한 하나됨의 성취가 없었다면 이 소설의 성공은 없었을 것입니다.

헤밍웨이의 소설 『노인과 바다』에도 투명한 앎을 통한 하나됨의 영감이 번득입니다. 특히 늙은 어부에 대한 인상적인 묘사 "그의 두 눈은 바다처럼 푸르고, 기운차고, 패배를 몰랐다"는 짤막한 문장에는, 바다처럼 푸르고 바다처럼 패배를 모르는 눈빛을 지닌 노인, 바다와 한 몸이 된 경지의 노인이 보석처럼 그려져 있습니다. 많은 이들이 이 문장의 매력에 빠져 소설을 단숨에 읽습니다. 좋은 예술작품은 작가가 소재를 얼마나 깊고 투명하게 알고 그것들과 하나가 되는 경지로 빠져들었는지 말해줍니다. 예술가가 아니어도 삶의 현장 어딘가에서 이런 마음의 극치를 느껴볼 수 있어야 제대로 살았다 할 것입니다. 이 모든 아름다움의 창조과정은 아름다움에 빠져드는 마음인 하나됨의 맥락에서 이루어질 수 있습니다.

하나가 되는 느낌이 잘 표현된 구절을 읽으면 감동을 느끼게 됩니다. 이는 하나의 미적인 원리이며 법칙입니다. 독자는 감동을 주는 작가를 열렬히 알고 싶어 합니다. 더 알고 싶어 그의 다른 작품들을 모두 찾아 읽기도 합니다. 그렇게 여러 명의 작가를 섭렵하다보니 저도 어느새 작가가 되어 있었습니다. 모두가 하나가 되고자 하는 힘 때문입니다. 영혼을 뒤흔드는 듯 감동을 주는 걸작을 감상하며 작가에 대한 연모가 끓어 오른 적이 있다면 이미 하나됨의 깊은 경지를 경험한 것입니다. '하나됨'의 미적인 마음이란 미적인 대상이 주는 파동과 공명하는 것입니다. 이것이 감동입니다. 이는 작가의 '하나됨'이 독자에게 파급되어 다시 '하나됨'의 속성을 일깨운 것입니다.

극도로 아름다운 절경 앞에 섰을 때 우리는 몸과 마음이 그것들에

녹아드는 듯 황홀한 느낌을 경험합니다. 아름답고 매력적인 이성 앞에서 애를 태워본 적도 있을 것입니다. 즉 아름다운 대상과 '하나됨'을 성취하려는 속성은 시인과 작가에게만 있는 것이 아닙니다. 생명이 있는 모든 몸에 평등하게 예외 없이 부여된 속성이 바로 '아름다운 대상과 하나가 되려는 성질'일 것입니다. 이처럼 예술의 창작과 감상은 모두 생명의 하나됨에 뿌리를 두고 있습니다. 따라서 생명의 이치를 궁구하면 예술의 이치에도 통달할 수 있다는 결론에 이르게 됩니다.

예술적 하나됨의 성취에 있어서 투명한 앎을 통한 하나됨이 매우 중요합니다. 감각적인 앎, 지적인 앎만으로는 부족합니다. 여기에 직관적인 앎까지 더해져야 투명하게 알게 됩니다. 한 예로 좋은 작품을 쓰려면 작가들은 어떤 소재(대상)에 대하여 감각적으로 경험하고, 지식을 통달할 뿐만 아니라 직관적인 앎까지 얻어야 합니다. 그래야 투명하게 안 것이며 비로소 글을 쓸 준비를 마친 것이라 할 수 있습니다.

아름다움을 잘 표현하자면 소재(인물·사건·사물)의 매력에 빠져들어 속속들이 투명하게 알고 그것과 하나가 되어야 합니다. 투명하게 알 때 깨달음의 희열이 일어납니다. 깨달아 하나가 된 느낌은 소재의 진실에 도달한 느낌이기도 합니다. 이 느낌과 경험을 잘 표현해 전달하면 감동을 자아냅니다. 설령 표현이 좀 거칠고 서투른 경우에도 그 진실성으로 인해 감동을 줄 것입니다. 따라서 감동을 자아내려면 소재에 대하여 치열하고 간절하게 탐구하여 그것의 진실을 투명하게 드러내야만 합니다.

내 안의 물리적·심리적 하나됨 능력이 깊고 넓게 발현되고 촘촘

하게 이루어져 앎으로 축적되면 우리는 자기 안에 우주를 반영하고 우주적 삶을 실현하는 경지에 이르게 됩니다. 무한히 자유롭고 충만하며 온전하고 신비롭고 행복한 자신을 느끼게 됩니다. 이는 당연한 일입니다. 자기 안에 우주를 갖게 됐으며, 날로 그 양과 질을 더해가는데 충만하고 행복하지 않을 수 없습니다.

이러한 우주적인 인격과 삶이 거인의 삶입니다. 미적 빠져듦의 자질을 지닌 개체는 모두가 잠재적 거인입니다. 즉 우리 모두는 노력 여하에 따라 거인이 될 수 있습니다. 아름다움에 빠져드는 무의식을 알고 이를 발현하는 삶은 꿈길처럼 아득하지만 도달할 수 없는 길은 아닙니다. 내 안에 이미 그 능력을 갖추고 있기 때문입니다.

아름다운 것에 빠져들어 하나가 되는 내 안의 속성은 이처럼 위대한 가능성입니다. 이를 미성(美性)이라고 말하지 않을 수 없습니다. 이 가능성을 최대치로 실현하려면 먼저 삶에서 아름다움을 느낄 때마다 마음 깊은 곳에서 작동하는 하나됨의 속성을 알아차리고 운용할 수 있어야 합니다. 이 가능성을 실현하느냐 마느냐는 미성에 대해 얼마나 알고 운용할 수 있는가에 달렸고, 각자 하기 나름입니다.

판타지에 빠져드는
이유가 있다

 허구의 극치인 신화 이야기가 모든 문학의 원형이란 견해
는 세계적으로 일치합니다. 동화, 소설, 희곡, 시나리오의 내용을 조금
만 뜯어보면 신화의 인물과 사건, 의미들이 겹쳐 있음을 알게 된다는
겁니다. 괴물과 처녀가 만나 사랑하는 내용의 동화 『미녀와 야수』는
영화 〈킹콩〉, 드라마 〈미녀와 야수〉 등으로 재창작되어 인기를 끌었
습니다.

 그런데 미녀와 야수 이야기의 씨앗은 그리스 신화의 에로스 이야
기에서 먼저 비칩니다. 그리스의 에로스 신화에는 미녀 프시케가 괴
물과 사랑에 빠지도록 여신의 저주를 받는 이야기가 있습니다. 하지
만 저주의 집행자인 연애의 신 에로스(로마 신화에서는 큐피드)가 오히
려 프시케의 아름다움에 반해서 그녀와 사랑에 빠지고 맙니다. 원형
이 시대에 따라 얼굴을 바꾸어 나타나는 문학의 이치로 짐작해보건
대, 미녀와 야수가 사랑하는 이야기는 앞으로도 나올 것입니다. 신화
의 계보를 잇는 동화, 소설, 희곡, 시나리오가 신화와 마찬가지로 환

상을 그려내는 것은 당연해 보입니다. 연극, 영화가 환상을 바탕으로 하는 것은 더 말할 나위가 없습니다.

이때 '왜 그런가?' 질문하는 마음이 중요합니다. 저는 동화를 창작하면서 팍팍한 현실을 살아야 하는 어른인 내가 왜 이런 허무맹랑한 환상의 이야기를 쓰게 됐는지, 어린이들은 왜 이런 공상의 세계를 좋아하는지 질문을 해보곤 합니다. 물론 재미와 감동이 있기 때문입니다. 그런데 오랜 시간 생각해보니 재미 때문만은 아니었습니다. 재미의 층위 아래 더 깊은 곳에 절실한 이유가 있었습니다.

초월하여 자유로워지려는 마음

＊

스웨덴의 동화작가 아스트리드 린드그렌 여사가 창조해낸 '말괄량이 삐삐'는 그 시작부터 보통 사람들의 생각을 허물어 버립니다. "그 아이는 아홉 살인데 혼자 살고 있었다. 삐삐한테는 엄마 아빠가 없었지만 사실 그것도 아주 잘된 일이었다"*는 표현이 특히 그렇습니다. 이 구절은 어린이에게 부모의 보호와 간섭이 필요하다는 통념을 깨고, 이는 오히려 귀찮은 일이며 아이의 성장에 방해가 될 수도 있다는 파격적 인식을 전하고 있습니다. 위 문장에서 작가의 인격은 물론 인간과 세상에 대한 거침없는 통찰의 폭과 깊이를 느낄 수 있습니다. 독자들은 이런 초월적 인식이 곳곳에 번득이는 린드그렌 여사의 환상적

＊ 아스트리드 린드그렌, 햇살과나무꾼 옮김, 『내 이름은 삐삐 롱스타킹』, 시공주니어, 1996, 9쪽.

동화를 좋아하지 않을 수 없습니다.

황당한 말을 들으면 '동화 같은 얘기!', '소설 쓴다'란 말을 하곤 합니다. 동화나 소설은 현실이 아닌 환상의 세계를 그리는 것입니다. 따라서 작품을 읽어보면 현실을 마음대로 초월하고 비약하는 것처럼 보입니다(물론 소설가, 동화작가들은 작품 안에 세상의 진실을 담았노라고 항변할 것입니다). 이런 비현실적이고 비사실적인 이야기들을 왜 읽느냐고 독자에게 물으면 '재미있기 때문'이라고 답할 것입니다.

재미의 지점에서 더 나아가 볼 필요가 있습니다. 동화나 소설의 환상이 주는 재미는 들판에서 피어오르는 수증기에 해당됩니다. 수증기를 통해 온천과 마그마의 존재를 추리할 수 있는 것처럼 우리는 재미를 통해 마음 깊은 곳의 어떤 성향을 추리할 수 있습니다. 마그마의 깊은 층위에 있는 속마음, 그것은 초월하려는 무의식적인 마음, 즉 초월성(超越性)입니다. 초월하려는 마음이 생기는 이유는 자유를 원하기 때문입니다.

『해리포터』, 『반지의 제왕』 등 판타지 문학의 미학을 통해 인간의 초월적 속성은 선명하게 드러납니다. 동화에 판타지 성향이 강하게 나타나는 이유는 여러 경로로 설명되고 있으나 근본적으로 인간의 생명에 초월적 속성이 내재해 있기 때문으로 보입니다. 어린이들은 미성숙한 신체의 제약을 상상으로 극복하려고 합니다. 어린이들이 동화의 주인공 피터 팬처럼 나는 꿈을 꾸는 것은 현재의 미성숙한 몸을 초월하여 어른처럼 자유롭고자 하는 욕망이 있기 때문입니다. 자유자재로 이동함으로써 자유로워지고, 삶의 장애물을 극복하려는 욕망은 어른들에게도 간절한 것입니다. 자유롭고자 하는 생명의 근원적 욕망

미를 욕망하는 생명

때문에 초월성을 마음 깊은 곳에 지니게 된 것입니다.

따라서 문학의 기원이 되는 고대 신화의 깊은 바탕에도 초월성의 피가 흐릅니다. 고대인들은 신비로운 자연현상을 이해하고 그 신비의 주체인 신과 소통하기 위해 초월성을 발현해야 했습니다. 신화는 신에 이르기 위한 초월적인 이야기라 할 수 있습니다. 곰과 호랑이 등 강력한 자연물에서 삶의 방식을 배우고 의미를 부여하는 방식인 토템도 그러합니다. 고대인의 신화, 전설, 주술, 음악, 미술 모두 초월성이 아니고는 가능하지 않았습니다.

현대에 와서도 동화와 소설, 영화, 드라마, 연극 등 예술과 문화에서 환상이 아닌 것이 없습니다. 인간의 초월성은 상상력의 문화와 예술에서 마음껏 발휘됩니다. 뿐만 아니라 초월하고자 하는 욕망이 없었다면 인간이 이룬 과학기술문명의 어느 것도 가능하지 않았을 것입니다.

생명은 자신의 한계를 초월하여 더 나아진 상태, 더 나은 무엇이 되고자 열망합니다. 아기 새가 단단한 알을 깨치고 나오듯, 자신을 가둔 자연적·인공적 경계나 틀을 깨고 초월하여 더 나은 능력과 자유를 지향합니다. 껍질은 처음에는 고마운 보호막이었지만 나중에는 깨쳐야 할 구속이 됩니다. 보호가 곧 구속이 되는 이치는 부모와 자식 관계에서도 마찬가지입니다. 성장하려는 생명은 보호를 초월해야만 합니다. 이와 같은 생명의 초월본성이 있어 어린 새는 날고 사람은 성장하게 됩니다.

내 안의 거인은 초월성의 무의식이 활발하게 발현하는 마음에서 태어납니다. 초월이 일상이 되어 자유롭고 자연스러우며 모든 껍질을

벗을 때 태어납니다. 경계 너머의 자유를 두려워하지 않고 모험을 거부하지 않는 마음일 때 거인에게로 가는 길이 열리게 됩니다. 내 안의 초월성이 미적인 창조로 이어지게 하려면 무엇보다 내 안의 미성(美性)에 대한 이해가 깊어져야 할 것입니다. 초월성은 제가 제시하는 미성의 속성들 중 세 번째입니다.

생명의 본능, 초월성

*

초월성은 지하 심층의 마그마가 지닌 성질에 비유할 수 있습니다. 마그마는 뜨거운 불덩이로 흐르며 지하에 적응하는 듯 보이지만 언제든 지각을 뚫으려 합니다. 반면 초월성은 생명 가장 깊은 곳의 변치 않는 속성으로 언제든 제약을 넘어서려고 합니다. 아마도 자유를 위해서일 것입니다. 초월성은 생명이 스스로 자유롭게 살아가기 위해 지니는 강력한 본능입니다.

인간의 마음에 초월성이 중요하게 자리한 사실은 『중용』을 통해서도 확인됩니다. 동양 최고의 고전으로 평가되는 『중용』은 '성(性)'에 대한 설명서입니다(여기서 '성'은 물론 마음이란 의미이며 더 나아가 '육체적인 성'의 의미도 포함하고 있습니다). 『중용』은 성을 매우 위대한 것으로 봅니다. 따라서 첫 구절에 "성은 곧 하늘의 명령이 내린 것, 천명(天命)"이라 했습니다. 우리 마음이 하늘의 마음이란 의미입니다. 참으로 엄청난 초월이 아닐 수 없습니다.

땅에서 발을 떼지 못하는 처지를 벗어나 하늘에 이르고자 하는 마

음처럼 초월적인 것도 드뭅니다. 인간 본연의 초월성을 하늘의 마음이라 해도 좋을 겁니다. 그런데 『중용』은 인간 각자가 자기 안에 하늘의 마음을 갖고 있다고 합니다. 우리 안에서 하늘의 마음을 찾아 하늘의 마음에 따라 살게 하려는 것이 『중용』의 최고 목표라 할 수 있습니다(『중용』에 대해서는 이 책의 중간 지점에 있는 「마음의 가운데—공자와 『중용』」이란 글을 참고하시기 바랍니다).

초월이란 생명이 한계나 경계, 규범 따위를 넘어서 자유롭게 되는 일입니다. 초월이 규범을 넘어서면 위반과 반항이 됩니다. 초월이 한계를 넘어서면 기적이 됩니다. 초월이 국경선이나 사막을 넘어서면 모험이 됩니다. 경계선을 넘어간 자는 자신의 고향과 조국을 객관적으로 볼 수 있습니다. 또한 자기 자신이란 존재를 투명하게 볼 수 있습니다. 이때 견성(見性), 즉 마음 발견이란 일대의 사건이 일어나게 됩니다.

마음만 초월을 원하는 게 아닙니다. 조금만 살펴보면 우리 몸도 초월을 간절히 염원한다는 걸 알 수 있습니다. 찰스 다윈의 환경선택에 의한 진화론은, '동식물은 몸에 의지해 살지만, 몸을 넘어서고 그것을 바꿀 수도 있는 능력을 지닌 주체'라는, 몸의 초월적 본질을 과학적으로 증명했습니다. 이로써 생명은 주어진 물질을 변화시키며 사는 역동적인 존재란 사실이 밝혀졌습니다. 개체의 진화가 거듭되어 누적되면 종의 진화로 연결될 수도 있다고 했습니다. 다윈의 진화론은 생명에 대한 인식에 있어 일대 혁명이었습니다. 이는 생명이 태어날 때 살아갈 방식이 기계적으로 입력되어 있다는 기독교의 숙명론적 창조론과 대치됐습니다.

경계를 넘어서는 사람, 초인

*

초월성은 무엇이든 넘어서려는 생명의 성향이며 마음의 성향입니다. 넘어설 것은 보호와 제약, 금지와 금기, 경계선과 한계선 같은 것입니다. 결과적으로 자유롭게 되어 내 안에 내재된 본성을 달성하려는 본연의 욕망입니다. 따라서 살기 좋은 사회란 이런 초월성이 최대한 보장되는 곳이어야 합니다. 특히 초월적인 성향을 길러야 할 어린이들이 무언가를 위반했을 때 지나치게 꾸짖거나 억압하지 않아야 할 이유입니다.

교과서에 나와 친숙한 이육사(1904-1944)의 시 「광야」는 선명한 초인의 이미지를 그려냅니다. "모든 산맥들이/ 바다를 연모해 휘달릴 때도/ 차마 이곳을 범하던 못했으리라/ (중략)/ 다시 천고의 뒤에/ 백마 타고 오는 초인이 있어/ 이 광야에서 목 놓아 부르게 하리라"*에서 웅대한 기상이 느껴집니다. 저는 중학생 시절 등하굣길에 이 시를 암송하며 마음이 굳세지는 느낌을 받곤 했습니다.

사람은 자신의 마음 상태대로 세상을 보고 예술작품에 반영합니다. 슬픈 예술가는 세상을 슬프게 보고 슬프게 표현합니다. 굳센 예술가는 세상을 굳센 모습으로 표현하게 되죠. 아픈 사람은 다른 이도 아픈 것으로 봅니다. 정신이 분열된 예술가는 세상을 분열된 것으로 표현합니다. 예술작품에는 예술가의 모습이 적나라하게 드러나게 됩니다. 어떤 예술작품의 아름다움에 감동을 느낀다면 이는 작가의 내면

* 이육사, 「광야」 중에서

에 대하여 감동을 느끼는 것과 동일합니다. 『광야』에서 느껴지는 인상은 식민지의 억압된 현실에서 더욱 간절할 수밖에 없는 초인에 대한 갈망과 스스로 초인이 되고자 하는 다짐입니다.

사진에서 본 이육사는 섬세한 지식인의 모습이지만 마음만큼은 무인 이상으로 굳세고 웅대한 사람이었던 것이 분명합니다. 하늘이 열리고, 산맥이 바다를 연모해 휘달리며, 백마를 타고 오는 이의 이미지에 거인의 그림자가 겹쳤습니다. 조국의 독립 가능성이 희박했음에도 그것에 목숨을 걸었던 초인적 모습이 시를 통해 독자의 마음에 파동을 일으킵니다. 많은 이들이 힘든 일이 있을 때마다 이육사의 높은 파동에 공명하며 스스로를 부축할 것입니다.

이육사의 시에 대한 대중적인 사랑은 분명한 사실 하나를 깨닫게 해줍니다. 사람들 모두 초월을 간절히 바란다는 것입니다. 시인은 끓어오르는 초월의 영감을 형상화합니다. 독자는 시를 읽으며 자기 안에 초월의 마음을 일깨웁니다. 초월성은 빛깔이 다채롭고 큰 가능성을 지닌 미성(美性)의 한 단면입니다.

초월성은 지표면 깊은 곳의 마그마처럼 잘 간파되지 않는 속성이지만 인간의 모든 삶을 지배하고 있습니다. 마치 나무의 뿌리처럼 말입니다. 소설과 영화, 드라마 등 환상의 산물에 빠져들 때마다 초월성이란 내 안의 성질이 작동되고 있음을 환기해볼 필요가 있습니다. 위대한 초월성을 아름다움의 거인에 이르는 미성의 속성들 중 하나로 기억해두기를 바랍니다.

생명에서
미를 사유하다

미의 주체,
생명

찰스 다윈은 문제작 『종의 기원』에서 '적자생존의 자연선택'을 통한 진화론을 주장한 이후 그 이론에서 벗어난 동물들의 생태를 보고 난감해 했습니다. 공작의 크고 화려한 깃털과 사슴의 무겁고 큰 뿔은 포식자의 사냥으로부터 도망치는 데 불리한 요인들입니다. 그러나 부채꼴의 화려한 깃털과 거추장스런 거대한 뿔은 다른 수컷과의 경쟁에서 암컷에게 선택을 받는 이유가 됩니다. 좀 더 잡아먹히더라도 후손을 더 많이 남겨 종의 보전에 성공한 겁니다.

다윈은 12년 뒤 다른 저서 『인류의 유래와 성선택』(1871)에서 '자연선택설'을 보완하는 '성(性)선택설'을 내놓았습니다. '성선택설'에서 암컷들이 선택하는 것은 수컷의 미적 요소들입니다. 수컷들이 거추장스럽고 불필요한 미적 요소를 지니고 기르는 이유는 성에 있습니다. 암컷들도 성에 기초해 수컷의 미를 인식하고 판단하는 능력을 지니고 있습니다. 동물의 미감과 인간의 미감이 같을 수는 없습니다. 그러나 '성선택설'은 성이 생명체들이 감각하는 미의 출발점이자 모

든 아름다움의 근원이 된다는 사실을 암시해줍니다.

인간이 창조하는 모든 아름다움의 뿌리는 성에 있습니다. 성은 단순히 육체적인 성을 의미하지 않습니다. 유교의 성리학에서 연구했던 몸과 마음의 총체로서 성입니다. 인간의 성은 지성·덕성·감성·영성이라는 다면적인 빛깔을 지니고 있습니다. 다면적인 면을 두루 성찰하고 고양할 때 비로소 온전하게 파악할 수 있는 것이 성입니다. 여기에 더하여 미성(美性)을 성찰하면 더욱 잘 알 수 있습니다. 그런데 이렇게 성을 다면적으로 성찰하려고 애쓰다보면 자연적으로 보이는 것이 있습니다. 바로 성의 다른 이름인 생명(生命)입니다.

앞 장에서 살핀 밈, 하나됨, 초월성 등의 미적 자질들을 가진 주체가 누구인지 생각해볼 필요가 있습니다. 그 주체는 바로 성이며 다른 이름으로는 생명입니다. 저는 '생명'이란 관점으로 볼 때 미와 추에 대해 진정으로 만족할 만한 답을 얻어낼 수 있을 것이라고 봅니다. 마찬가지로 생명이란 관점으로 자신을 볼 때라야 진정한 자신을 발견할 수 있습니다. 밈, 하나됨, 초월성은 생명의 필연적이고 절실한 요구에 따라 생긴 속성들입니다. 이런 속성들은 미성의 증거이면서 동시에 생명의 속성들인 것입니다. 따라서 본 장에서는 미와 관련지어 생명의 속성을 주의 깊게 사유해보고자 합니다.

보이지 않는
생명

창작자들이 서운해 할 수도 있습니다만 그 어떤 예술품도 살아 있는 것들보다 걸작일 수는 없습니다. 저명한 생명학자들은 생명에 대한 과학적인 연구업적들이 쌓여갈수록 그 아름다움과 신비가 줄어들기는커녕 더해질 뿐이라고 말합니다. 즉 생명의 신비를 파헤칠수록 그 너머에 또 다른 미지의 세계와 새로운 신비가 다가와 압박한다는 겁니다. 과학의 메스 때문에 생명의 오묘한 이치와 아름다움이 퇴색하는 건 아닙니다. 문제는 일부 과학자, 기술자들이 생명을 이용하는 데에만 혈안이 되어 있다는 겁니다.

아름답고 신비로운 대상을 두고 그것에 대해 생각하지 않는 것은 이상한 일입니다. 나아가 생명의 속성에 대해서는 깊이 생각하지 않을 수 없습니다. 생명이란 무엇인가, 생명은 어떤 관계를 맺고 살아가는가, 생명의 발현은 어떻게 이루어지는가 등등의 화두입니다.

생명에는 다양한 속성이 있으며 이들을 두루 알 때 생명을 제대로 안다고 할 수 있습니다. 생존과 자유, 행복 등 개인적인 삶의 문제 해

미를 욕망하는 생명

결이라는 면에서도 생명의 속성에 대한 앎이 중요할 수밖에 없습니다. 또한 아름다움에 빠져드는 속성 등 미학적인 연구를 위해서도 생명의 속성을 집중적으로 돌아볼 필요가 있습니다.

그리스의 철학자 플라톤은 인간의 태생적인 우매함을 '동굴의 죄수'에 비유했습니다. 죄수는 태어나서 동굴 밖으로 나가본 적이 없습니다. 동굴 밖을 보는 것도 허락되지 않습니다. 따라서 동굴 안이 세상의 전부인 줄로만 알고 살아갑니다. 동굴 입구로 비쳐드는 밝은 빛에 어쩌다가 지나가는 사슴의 그림자가 비치면 죄수는 그림자를 진짜 사슴인 줄로 알게 됩니다. 플라톤은 동굴의 죄수 비유를 통해 인간이 영악한 정신을 소유했음에도, 신비롭고 아름다운 영혼을 알아보지 못하는 맹점을 지적하고자 했습니다.

동굴의 죄수가 그랬듯, 생명의 속성을 알기는 쉽지 않습니다. 자신의 생명을 직시함은 자신의 가장 깊은 데를 아는 길입니다. 이는 소크라테스에 이어 플라톤이 강조한, 자신의 가장 아름다운 것을 아는 길이기도 합니다. 이는 동굴 속의 죄수인 내가 어둠에 잠긴 내 안으로 바깥의 밝은 빛을 받아들이는 것처럼 혁명적인 일이 될 것입니다.

러시아의 대문호 톨스토이는 인생의 후반기 들어 사랑하는 자식들을 잃고 생명의 문제에 파고들었습니다. 그는 여러 편의 생명 관련 논문들을 발표했고, 대표적 에세이 『인생론』에서도 생명에 대한 독창적인 견해를 피력하여 생명학자로서도 주목을 받았습니다.

톨스토이는 한 논문에서 생명이 있는 장소에 대하여 "생명은 발톱이나 머리칼에 있지 않고, 잘라내질 수도 있는 발이나 팔에 있는 것도 아니고, 피 안에도, 심장에도, 뇌에도 들어 있지 않다. 그렇지만 모

든 것에 들어 있고, 그 어디에도 없다. 생명이 어디에 있느냐는 장소를 찾는 일은 불가능한 것으로 보인다"고 했습니다. 이처럼 어렵다보니 누군가 생명에 대해 쉽게 말한다면, 그것은 오히려 미심쩍은 경우가 돼버릴 지경입니다.

생명에 대한 진정한 성찰의 기회는 쉽게 오지 않는 것 같습니다. 시인 김지하는 차가운 감방의 창틀에서 자라는 식물을 보고 생명을 깨달았습니다. "아, 생명은 무소부재로구나! 생명은 감옥의 벽도, 교도소의 담장도 얼마든지 넘어서는구나! 쇠창살도, 시멘트와 벽돌담도, 감시하는 교도관도 생명 앞에서는 걸림돌이 되지 못하는구나! 오히려 생명은 그것들 속에서마저 싹을 틔우고 파랗게 눈부시게 저렇게 자라는구나! 그렇다면 저 민들레 꽃씨나 개가죽나무보다 훨씬 더 영성적인 고등생명인 내가 이렇게 벽 앞에서 절망하고 몸부림칠 까닭이 없겠다"*는 그의 문장은 어떻게 생명에 눈을 뜰 수 있는지 한 경로를 보여줍니다. 민들레 꽃씨와 개가죽나무가 보여주는 생명의 끈질김과 제약 없음 그리고 소생력은 자유를 잃은 자에게 생명력의 파동을 전해주었습니다. 의식이 오직 작은 창문으로 집중되어 있을 때, 생명의 파동에 공명한 것입니다. 이렇게 생명과 하나가 되는 순간 생명의 이치로 가는 길이 열렸습니다.

자유가 박탈됐을 때 우리의 생명은 자유를 간절하게 원합니다. 그때 우리에겐 자유를 갈망하는 생명이란 존재를 느낄 기회가 주어집니다. 이 기회를 의식하고 잡을 수 있어야 합니다. 결핍과 고난

* 김지하, 『생명학 1』, 화남, 2008, 61-62쪽.

이 생명을 흔들어 일깨워 그 존재를 느끼게 해주는 것입니다. 비슷한 경우로 죽음의 위기도 우리를 생명의 인식으로 유도합니다. 이런 기회들은 인위적으로 쉽게 얻기 어려운 것으로, 생명에 대한 성찰이 쉽지 않은 이유가 됩니다.

생명에 대한 앎의 과정을 말타기에 비유해 설명하면 이렇습니다. 주인이 말의 과학적인 생리를 공부한 뒤, 말을 한 마리 사서 습성을 알고 먹이고 길들이는 단계까지는 오감과 이성을 활용하는 앎의 단계입니다. 더 나아가 말에 정을 들여 자유자재로 타고 달리는 단계에 이릅니다. 이때 주인은 말을 자신의 몸처럼 느끼는 특별한 감정과 육감을 갖게 됩니다. 이 경우 어느 정도 말에 대한 앎에 이른 것이라 할 수 있습니다.

생명에 대한 앎은 직관(直觀, intuition)이나 깨달음, 영성(靈性)의 앎입니다. 직관이란 말 뜻 그대로 '바로 아는 것'입니다(네덜란드 출신의 철학자 스피노자는 저서 『에티카』에서 인간의 앎에 관하여 오감에 의한 것, 이성에 의한 것, 직관에 의한 것의 세 가지로 구분했고, 직관의 앎을 중시한 바 있습니다. 스피노자에게 직관의 앎은 바로 신을 아는 데 결정적인 역할을 하는 앎입니다). 직관적 앎은 책상머리의 앎이 아닙니다. 이성적 추론, 인과관계 따위가 한계에 이른 지점에서 텅 빈 마음으로 저 너머의 세계 또는 가려진 것을 바로 아는 앎이라 할 수 있습니다. 깨달음을 직관과 같은 의미로 보는 경우도 있습니다. 그러나 깨달음은 인간을 억압하는 온갖 관념이나 편견, 감정의 굴레 따위를 벗고 자유롭게 되는 경지를 말합니다.

생명에 대한 앎은 지성·덕성·감성·영성과 함께 미성까지 최고

조로 발현되어 나타나는 앎의 총화라고 할 수 있습니다. 인류 역사상 생명에 대한 앎을 가장 성공적으로 이뤄낸 이는 공자, 석가모니, 예수입니다. 이들의 앎은 깨달음, 해탈, 득도 등으로도 말해지기도 합니다.

성인들이 앎에 이르기까지 많은 수련과 고통이 따랐습니다. 공자의 주유천하 유랑, 석가모니의 보리수 아래 해탈, 예수의 황야에서 고행이란 과정이 그것입니다. 생명에 대한 앎은 오감에 의한 앎, 이성적 추론이 축적되고 무르익은 어느 우연한 시기에 초월적으로 도달한 앎입니다. 그로 인해 어두운 동굴을 벗어났으며 깊고 넓은 세계로의 확장을 이룰 수 있었습니다. 성인들이 직관과 깨달음을 통해 얻은 가장 값진 앎 중에 생명에 대한 앎이 있습니다. 후손들은 이들을 스승으로 삼아 직관과 깨달음의 능력을 발휘하여 생명을 해방시켜야 할 것입니다.

문제는 주인의 의지대로 직관이나 깨달음에 도달하는 앎을 사용할 수 없다는 점입니다. 만약 직관을 의지대로 사용할 수 있다면, 누구나 삶의 심오한 깨달음에 쉽게 도달하고 예언을 하며 심리학의 난제들도 거뜬하게 해결할 것입니다. 성인들의 깨달음에서 보듯 직관력이 성공적으로 발현되기 위해서는 여러 가지 고된 과정이 필요하다는 것을 알 수 있습니다. 우선 알고자 하는 저 너머의 것을 향하여 몸과 마음을 지향해야 합니다. 다음에는 간절한 마음으로 그것을 향해 감각과 이성을 하염없이 집중하고 사랑을 보내야 합니다. 그런 연후에야 초월적 인식의 문이 열리길 기대할 수 있을 것입니다.

앞에서 설명한 믿, 하나됨, 초월성의 마음은 한계를 초월하여 대상으로 다가가고, 그것과 하나가 되려는 마음입니다. 이 마음을 최대

한 사용할 때 생명의 앎이 열리는 것입니다. 밈, 하나됨, 초월성의 마음은 대상을 투명하는 아는 경지로 이끌어주며, 따라서 이들 속성을 최대한 발현할 때 생명에 대한 앎을 얻을 가능성도 높아집니다.

그러나 아무리 유능한 현자라도 의사가 개안수술을 하듯이 직관적인 앎 또는 깨달음의 빛을 줄 수는 없을 것입니다. 생명에 대한 깨달음은 온전히 각자에게 주어진 몫입니다. 각자 노력하기 나름입니다. 그 결과 깨달음에 의한 희열도 각자에게 보장된 몫입니다. 희열이 없다면 이는 직관적 앎 또는 깨달음이 아닐 것입니다. 이 글의 역할도 지적인 도움을 주는 한계를 넘어서지 못합니다. 하지만 분명 쓸모가 있을 것입니다. 감각적 경험과 지적인 경험은 직관으로 이르는 도정에 동기 부여와 방향 제시의 도움을 줄 것입니다.

우리가 도달해야 할 생명은 그 의미가 분명합니다. 어린아이까지 이해하고 쉽게 쓰는 말이기도 합니다. 생명은 각자가 자신의 몸에 지니고 있어 친근합니다. 다른 생명을 음식으로 취하고 기르거나 가꾸기도 합니다. 따라서 생명에 대해 의식적·무의식적으로 잘 알고 있으며, 논의할 여지가 없다고 여길 수도 있습니다. 그러나 생명에 관한 질문을 던져보면 생각이 달라질 것입니다.

생명은 몸의 어디에 있는가?
생명의 가장 깊은 본질은 무엇인가?
생명의 변치 않는 속성은 무엇인가?
생명에서 마음은 어떤 역할을 하는가?
생명에서 지성·덕성·감성·영성은 어떤 역할을 하는가?

미를 욕망하는 생명

생명과 타생명의 관계는 어떠해야 하는가?

어떻게 해야 생명의 이치에 따라 사는 것인가?

오랜 기간 생명을 연구한 학자라도 이런 질문에 답하기 쉽지 않습니다. 마치 『도덕경』에서 "이것이 도라고 말하면 그것은 이미 도가 아니다"라고 하듯이 "이것이 생명이라고 말하면 그것은 이미 생명이 아니다"라고 할 수 있습니다. 도의 길과 생명의 길은 어떤 면에서 비슷하다 할 수 있습니다.

'생명은 이것이다'라고 말할 수 없는 이유는 생명이 어떤 틀에 갇혀 있지 않기 때문입니다. 예를 들어 모든 생명이 음양의 이치에 따라 살아가는 것처럼 보이지만 개중에 무성생식을 하는 생명체들이 있어 음양의 원칙에서 벗어납니다. 박테리아, 세균, 바이러스, 유전자 등 미시적인 생명의 속성은 물질과 유기질의 구분을 어렵게 만들기도 합니다. 따라서 물리학에서처럼 영구불변의 법칙이나 공식을 적용하여 생명을 이해하려 하면 오류를 범하기 쉬울 것입니다. 이 글에서 제시하는 다양한 생명의 특성들도 항구적인 원리가 아닌 생명을 이해할 수 있는 주된 특성으로 제시됐다 할 수 있습니다.

생명의 보편적 특성에 대한 이해를 위해서는 동서고금의 여러 가지 생명 관련 논의들을 참고하는 가운데 조금씩 세밀하게 다가가는 접근법이 좋을 듯합니다.

한 예로 동양에서 최고 고전으로 꼽히는 『중용』의 첫 구절은 "성(性)은 하늘의 명(命)이다"입니다. 어떤 명이냐 하면 '살아라!'라는 명입니다. 모든 생명체는 세상에 태어나는 순간 '살아라!'라는 명령을

받은 것이 됩니다. 따라서 성이 주어진 모든 생명체는 '어떻게든 살아가려는 마음'을 갖고 있습니다. 우리 생명은 이런 논의들 사이에서도 생명에 관한 진실의 실마리를 잡을 수 있습니다.

아름다움을 통해서도 생명의 정체에 한발 더 접근할 수 있습니다. 아름다움이란 생명이 느끼는 아름다움입니다. 아름다움을 느끼는 주체인 미성은 생명에 속한 성질입니다. 미성은 생명의 성질에 따라 발현된다고 할 수 있습니다. 생명을 궁구하는 것은 곧 아름다움을 이해하는 것이고, 이는 미학과도 연결됩니다. 아름다움의 이치인 미학은 곧 생명의 이치인 것입니다. 따라서 문학의 이치인 문리는 곧 생리라고 말할 수 있습니다. 더 나아가 생명은 아름다움의 거인 그 자체라고도 할 수 있습니다.

생명과 앎의 문제

＊

생명의 속성에 대해 접근할 때 앎의 문제는 첫 관문이나 마찬가지입니다. 앎에는 우리가 의식하는 가운데 아는 '의식적 앎'과 의식하지 못하는 가운데 아는 '무의식적 앎'이 있습니다. 의식적 앎에는 감각을 통한 앎, 지식 등이 있습니다. 반면 '무의식적 앎'에는 '선천적인 무의식'과 '후천적인 무의식'이 있습니다.

세상의 모든 생명체는 선천적 무의식을 갖고 태어납니다. 저는 이를 생명에 본디 주어지는 앎이라 하여 본유(本有)의 앎이라고 말합니다. 예를 들어 뱀의 새끼들은 때가 되면 알을 깨고 나와서 긴 몸을 파

동 치며 움직일 줄 압니다. 누가 가르쳐주지 않았는데도 알을 깨야 할 때를 알고 움직이는 법을 아는 것입니다. 뿐만 아니라 아기 뱀은 어떤 먹이를 먹어야 하는지도 압니다. 이런 앎은 어미가 가르치지 않아도 아는 것입니다. 아기 뱀은 자신이 안다는 사실을 의식하지도 못하는 가운데 알고 있습니다. 따라서 선천적인 무의식이며 본유의 앎입니다.

아프리카 초원의 얼룩말 새끼들도 태어나자마자 일어서는 법을 압니다. 그리고 어미의 젖을 찾아 먹는 법도 압니다. 초원의 수많은 동물들 중에 동족을 알아보는 능력도 있습니다. 모두 의식하지 못하는 가운데 아는 것입니다. 소나무 씨앗도 그 안에 가지, 잎, 꽃이 차곡차곡 접혀 있었다는 듯이 싹을 틔워 자신의 모습을 드러냅니다. 엄청나게 복잡한 과제를 수행할 수 있는 지능이 작은 씨앗에 잠재해 있는 겁니다. 꽃가루는 바람에 날려가 자신의 동족을 알아보고 수정하게 됩니다. 이 역시 식물들이 스스로를 알지 못하면 해낼 수 없는 일입니다. 모두가 선천적인 무의식이며 본유의 천재적인 앎입니다.

더 확장해보면 모든 생명은 속성을 지님과 동시에 그 속성에 대한 천재적인 앎을 지니고 있습니다. 그 앎이 바로 마음이라 할 수 있습니다. 마음이란 생명이 의식되는 것이며, 그 의식의 형태는 무의식, 의식 모두를 망라합니다.

본성을 가진 것이 스스로 속성을 안다는 사실은 철학자 스피노자의 저서 『에티카』에도 제시된 바 있습니다. 이 본성에 대해 아는 것이 자기 안에 내재된 신(神)을 아는 길이라고 합니다. 자기 안의 신과 밖의 신을 충분하게 아는 자만이 자신을 온전하게 실현할 수 있습니다.

생명체는 그 선천적 무의식과 의식적인 앎에 따라 살아가고 아는 대로 자신의 모습을 실현합니다.

우리 몸 안에 신이 깃들어 있다는 사유는 허준의 『동의보감』에서도 발견됩니다. 『동의보감』은 간, 폐, 비장, 신장 등 오장육부마다 신이 깃들어 있다고 보며, 그 신의 형상을 묘사해 보이기까지 합니다. "뇌와 백 마디(뼈) 모두에 신이 있는데 그 신의 이름이 너무 많아 이루 셀 수가 없다"*고 말하기도 합니다.

몸의 주인이 몸의 신을 잘 헤아리고 살펴 살아가면 신이 밝아지는 신명(神明)나는 삶을 살게 됩니다. 그러나 헛된 욕망을 품고 생명의 이치에 어긋나게 살아갈 경우 오장육부에 병이 들어 신이 흩어지고 어두워지게 됩니다. 그렇게 병든 사람은 정신(精神)이 나간 사람이 되어 망하는 길로 접어들게 된다는 것이 『동의보감』의 가르침입니다. 몸에 신이 깃들어 있으므로 이를 살펴 살아야 한다는 동양의학자 허준의 생각은 비슷한 시대를 살았던 서양철학자 스피노자와 상통하는 것이니 신기하지 않을 수 없습니다.

과학기술은 몸에 깃든 신적인 속성을 인정하기보다는 짝이 맞는 볼트와 너트가 결합되는 것처럼 모든 것을 기계론적으로 설명합니다. 생명공학자들은 유전자의 특성이 시스템적으로 발현됐다 해석할 것입니다. 그러나 기계적이든 유기적이든 삶의 이치는 생명 안에 있습니다. 그리고 생명이 스스로의 이치를 무의식적으로 또는 의식적으로 알지 못한다면 삶은 아무것도 해낼 수 없을 것입니다.

* 허준, 『동의보감』, 휴머니스트, 2002, 397쪽

미를 욕망하는 생명

이처럼 선천적인 무의식의 앎은 자신이 안다는 사실을 의식하지 못하는 가운데 속성을 실현하는 앎입니다. 본유의 앎은 본성에 이미 주어진 앎입니다. 생명에 새겨진 앎이며 초월적 앎입니다. 따라서 어떤 앎보다 원초적이며 우월하고 신비한 앎입니다.

그러나 이 본유의 앎을 실현하는 데 있어서 혼란을 겪는 종족이 하나 있습니다. 바로 인간입니다. 인간에게는 본유의 앎과는 다른 지성이라는 뛰어난 앎이 있고, 이를 통해 인류문명을 창조했습니다. 이는 지성의 앎이 너무 강력하여 본유의 천재적 앎을 덮어버린 경우에 비견됩니다.

인류는 만물의 영장임을 자처하며 자연의 정복자인 듯 행세합니다. 어떤 철학자는 신이 죽었다고 선언했습니다. 자연과 생명의 섭리를 어기며 산지도 오래됐습니다. 자살, 전쟁, 테러, 환경오염, 정신질환, 왕따 같은 현상들이 이를 말해줍니다. 그 결과 타고난 충만과 자족 등 천연(天然)의 덕(德)스러움도 잃어버리고 말았습니다. 풍요 속에서 오히려 불행을 느끼며 사는 이유가 있다면 본유의 능력을 망각한 때문이라 할 수 있습니다.

본유의 앎에 따라 살 때 타고난 천재성을 발휘할 수 있습니다. 천연의 덕과 행복의 실현도 본유의 앎에 어긋나지 않아야 가능합니다. 아름다움의 거인에 다가가는 삶도 본유의 앎에 따를 때 가능해집니다. 본유의 앎을 알아차리고 작동시킬 수 있는지 아는 것을 평생의 과제로 삼아야 할 것입니다. 생명의 믿, 하나됨, 초월성 등 미적 속성들은 본유의 앎에 다가가려는 노력이며, 생명의 정체를 알아차릴 수 있는 실마리입니다.

생명의 아름다운 속성을
분별하다

영화 〈쇼생크 탈출〉은 스티븐 킹의 단편소설(「리타 헤이워스와 쇼생크 탈출」)을 각색한 작품으로 감옥의 어두운 세계와 온갖 인간 군상, 자유의 열망을 잘 표현해 명작의 반열에 올라 있습니다. 조연으로 잠깐 등장했다 사라지는 늙은 죄수 브룩스는 쇼생크 교도소의 도서관에서 일을 합니다. 그는 50년이나 옥살이를 한 도둑인데 가석방을 앞두고 인질극을 벌입니다. 인질극의 이유는 추가로 죄를 지어 수감기간을 연장하기 위해서입니다. 하지만 브룩스는 우여곡절 끝에 석방되어 슈퍼마켓에서 일을 합니다. 브룩스의 바깥 생활은 행복하지 않았습니다. 낯선 일상에 대한 불안과 외로움, 두려움에 지친 때문인지 목을 매고 맙니다. 수십 년 장기 복역하는 죄수들은 처음엔 감옥의 담장을 증오하다가 이내 익숙해진다고 합니다. 그리고 나중엔 그것에 의지하고, 결국 교도소의 일부가 되고 말죠.

그러나 브룩스의 경우는 생명력이 구속에 항복한 예외적인 경우에 불과합니다. 〈쇼생크 탈출〉의 주인공인 은행원 출신 죄수 앤디는

미를 욕망하는 생명

종신형을 받고 복역하다가 감방의 벽에 집요하게 구멍을 뚫고 하수관을 이용해 탈출합니다. 어떤 어려움에도 굴하지 않고 자유를 구하는 생명의 본성을 보여준 것입니다.

물고기들은 물의 환경에 적응하기 위해 마찰이 적은 유선형의 몸매로 진화했다고 합니다. 그러나 어떤 해양생물들은 더 많은 마찰력과 안정성을 얻기 위해 둔해 보이는 몸매와 다양한 형태의 돌기들을 지니고 있습니다. 육상에서 중력을 이기며 사는 동물들은 더 빠르고 강한 다리를 갖도록 진화한 듯 보입니다. 그러나 뱀과 같은 동물들은 다리 없이도 훌륭하게 생존합니다. 매와 갈매기가 공기역학에 맞는 날개와 곡선을 지향하여 발전해왔다면 공작새는 사치스럽게 여겨질 정도로 화려한 깃털을 발전시켜 생존하고 있습니다.

생명은 환경이란 틀에 갇히기를 거부합니다. 어떤 경우에도 스스로를 변용하여 적응하는 무한 능력을 가진 것이 생명입니다. 따라서 생명의 무한한 능력을 일일이 헤아리고 간추려 고정된 법칙을 찾아내기는 쉽지 않습니다. 아래 제시한 생명의 속성들은 햇빛처럼 파도처럼 항상 변하는 성질로 고정불변이 아닌 게 분명합니다. 저는 생명의 바다에서 작은 파도 하나를 보여드리는 가운데 생명의 속성을 이해할 수 있는 몇 가지를 포획해 보이고자 합니다.

첫째, 생명에는 아름다운 것과 합일되는 능력인 하나됨이 있습니다. 앞에서 언급한 '모방하는 마음인 믬', '아름다움에 빠져들어 하나가 되려는 마음인 하나됨', '경계를 넘어 자유롭고자 초월하려는 마음인 초월성' 모두 합일되고자 하는 생명의 속성입니다. 이런 능력과 속성이 있어서 무언가를 배울 수 있고 문명을 건설할 수도 있습니다. 또

한 예술적 아름다움을 추구할 수도 있습니다.

생명의 하나됨 성질은 생명의 생활범위와 능력을 더욱 확장하게 해줍니다. 각자 하기에 따라 거인다운 면모를 갖게 한다는 점에서 하나됨은 각별한 의미가 있습니다. 이런 생명의 잠재적인 능력을 헤아리고 이를 실현하고자 노력할 때 거인이 탄생합니다.

둘째, 생명은 힘, 즉 생명력을 지닙니다. 우리 몸은 약 100조 개의 세포(어떤 학자는 60조로 추정)로 이루어져 있습니다. 이들 세포는 각자 독자적인 생명력을 지니고 있습니다. 세포로서 어느 정도 의식도 갖고 있습니다. 세포의 의식이란 '살아가려는' 마음입니다. '나'는 이들 100조 개 세포들이 살아가려는 의지의 총화입니다. '나'는 100조 개의 세포들이 각자 자기 자신을 주장하며 분열하도록 허락하지 않습니다. 내가 건강한 한에서는 이들을 장악해 오로지 '나' 하나만을 위해 살도록 허락할 뿐입니다. 이런 장악력에서 벗어난 존재가 있다면 암세포일 것입니다.

여기에서 우리는 100조의 세포를 장악하는 어떤 힘에 대해 생각해볼 수 있습니다. 이것을 생명력이라고 말할 수밖에 없습니다. 생명을 성찰할 때 그것이 에너지라는 성격도 잊지 않아야 할 것입니다. 생명체는 에너지이고, 이 에너지의 존재 목적은 내가 되기 위함입니다. 즉 수많은 각기 다른 세포들이 분열하여 각자 외따로이 주장하지 못하게 하는 내적인 힘이 필요합니다.

생명체의 에너지는 외부의 것을 장악하여 내가 이용할 수 있게 합니다. 즉 '힘에의 의지'로 대상을 장악하는 것입니다. 내가 내부적으로 하나가 되는 것도, 외부적으로 사냥감을 장악하는 것도 힘에의 의

지가 있어 가능합니다.

초인철학으로 유명한 독일 철학자 니체는 삶이란 다름 아닌 '힘에의 의지'라고 주장했습니다. 니체는 힘에의 의지란 "대상을 장악하여 지배하에 두고 생존의 근거를 삼고 강해지려는 의지"이며, "더욱 강한 힘을 갖는 것만이 삶의 보람"이 된다고 주장합니다. 생명의 속성을 이해한다면 이러한 '힘에의 의지'론을 어느 정도 수긍할 수 있을 것입니다.

하나가 되려는 의지, 힘에의 의지 관점으로 보면 모든 생명체는 힘을 갈구합니다. 따라서 남녀노소 권력욕이 없는 이가 없습니다. 권력을 탐하는 정치인의 행동은 물론이고 심지어 선량하게만 보이는 예술가의 시와 음악, 그림 등 예술작품에도 표현을 통해 어떤 영향력을 끼치려는 힘에의 의지가 숨어 있습니다. 문제는 이 힘에의 의지가 어떤 성격이냐는 겁니다. 만약 인이나 사랑, 자비 등 마음의 중심에 지렛대를 세우지 않은 '힘에의 의지'라면 나치의 경우처럼 사악한 길로 빠져들 우려가 있습니다.

셋째, 생명은 파동이란 점에 대해 생각해보고자 합니다. 어릴 적 어느 여름날 비가 내린 마당에 뱀이 나타났습니다. 뱀은 젖은 흙 위에서 S자를 그리며 기어갔습니다. 파동 치며 기어가는 뱀의 움직임은 아직도 제 기억에 선명하게 남아 있습니다.

그 후 모든 생명체가 뱀처럼 파동 치며 살아간다는 사실을 알게 됐습니다. 예외가 있는 생명은 아마 없을 것이라고 봅니다. 생명체마다 각기 다른 파동을 그릴 뿐입니다. 파동은 물리적으로뿐만 아니라 심리적으로도 나타납니다.

모든 음식을 칼로리(열량)로 환산할 수 있듯이 인간의 신체 또한 칼로리로 계산됩니다. 이는 우리 신체가 에너지의 변환물이라는 점을 말해줍니다. 따라서 내 생명이 에너지의 성질을 띠고 파동 치는 것은 이상한 일이 아닙니다.

프랑스의 생철학자로 알려진 베르그송의 생명철학도 생명은 파동이며 흐름이라고 봅니다. 동물은 물론 식물 등 모든 생명체도 시시각각 변하는데 이는 파동의 형태로 표현될 수 있습니다. 생각과 감정도 일어났다가 고조되고 사라지는 파동의 형상으로 그려질 수 있을 것입니다. 따라서 베르그송의 주장대로 고정된 것으로서 생명을 이해하는 지식은 사진이나 모형만으로 어떤 대상을 아는 것처럼 불완전할 수밖에 없습니다.

세계적인 물리학자 슈뢰딩거는 모든 입자는 고유 진동수를 가진다고 하여 베르그송의 생명에 대한 견해를 과학적으로 뒷받침합니다. 이제 과학자가 아니어도 세상의 모든 물질에 고유 진동수가 있음을 상식으로 아는 시대입니다. 우리 몸을 이루는 수소와 산소, 탄소, 질소 등 물질들 역시 원자의 고유 진동수를 지니고 항상 진동합니다. 여기에 외부 환경의 다양한 요소들의 파동이 우리 몸에 복잡다단한 영향을 쉼 없이 전달하고 있습니다. 병원의 심전도계가 그려내는 파동은 이런 결과로 만들어진 것이라 할 수 있습니다.

세상에 존재하는 모든 생명의 파동 양상을 잘 볼 수 있다고 가정해봅시다. 그럼 파도타기 선수처럼 내 감정의 파도, 내 삶의 파도가 세상의 모든 파도들과 영향을 주고받는 양상을 헤아릴 수 있으며, 복잡한 파도의 세계를 헤쳐 나갈 수 있을 것입니다. 인생의 고비에 실패

와 좌절을 당해도 낙담하지 않고 다시 다가올 고점(高點)을 대비할 수 있을 것입니다.

5천 년 전 주나라 시대의 『주역』은 우주만물의 변화생성 이치를 담고 있어 요즘에도 점성술에 사용되곤 합니다. 『주역』의 '역(易)'은 '바뀐다, 변한다'는 의미입니다. '바뀐다'는 것을 달리 말하면 '파동친다'는 것입니다. 주역의 내용은 한 마디로 우주만물의 파동과 그 영향관계에 대한 것입니다. 또한 인간의 삶에서 변하는 것들에 대한 일종의 해설서라 할 수 있습니다.

『주역』은 세상만물이 음양의 이치에 따라 상생(相生) 혹은 상극(相剋)이 되는 모습을 정해서 알려줍니다. 그리고 모든 것은 변화생성하며 적당한 때가 있다고도 합니다. 용이 아직 연못 속에 머물러 있어야 할 때가 있고 날아야 할 때가 있다는 식입니다. 음양과 오행, 즉 세상의 다섯 가지 요소들[五]이 진행[行]하면서 영향을 주고받는 상생·상극의 복잡한 관계는 64괘(卦)로 그려졌는데, 이 역시 생명의 파동과 그 영향관계를 예상하기 위한 목적이라 할 수 있습니다.

파동이 인류사회에 큰 재앙을 일으킨 경우가 있습니다. 히틀러가 독일의 군중을 격동시켜 전쟁과 살육의 광란으로 휘몰아 간 과정은 파동과 공명으로 볼 때 보다 잘 이해됩니다. 전 세계를 휩쓴 경제대공황의 어려움 속에서 실업자가 거리에 넘쳐났습니다. 히틀러의 나치당은 살 길이 막막해진 독일 국민의 불행과 두려움을 이용했습니다. 일자리를 얻을 희망이 없어 미래에 대한 불안과 불만에 가득 찬 젊은이들이 나치당의 돌격대로 몰려들었습니다. 사회전복을 기도하는 급진정당과 젊은이들의 목적이 같기 때문이었습니다.

히틀러는 불만과 공포심에 사로잡힌 군중을 선전과 선동으로 뭉쳐 행동하게 만들 줄 알았습니다. 그러자면 심리적 에너지의 파동을 탈 줄 알아야 했습니다. 불행하게도 공포심과 두려움, 불안과 같은 안전의 결핍 감정은 인간을 극악한 행동으로 내모는 심리적 동기가 되곤 합니다. 나치의 사악한 이데올로기는 이를 더욱 부추겼습니다. 공명의 원리에 따라 히틀러의 나치는 군중을 조종하여 자신이 원하는 길로 내몰 수 있었습니다. 이런 필연과 우연이 만나 인류 역사상 최고의 악이 표출될 수 있었습니다.

역사적인 교훈이 있음에도 악인이 다시 나타나 군중을 선동하는 불행이 재연될 수 있습니다. 인간의 마음은 곧 에너지이며 파동이기에 제2의 히틀러에 공명하는 일이 무의식적으로 일어날 수 있기 때문입니다. 대책은 우리 자신을 알고 의지로 제어하는 길뿐입니다. 많은 이들이 생명의 에너지가 파동 치는 이치를 알고 이를 적절히 제어할 수 있을 때 파동이 악의 구렁텅이로 향하는 일을 막을 수 있을 것입니다.

생명의 파동을 중요하게 보는 이유가 있습니다. 바이오리듬, 음악적 리듬, 나선형의 상승, 감동, 신명 등 삶의 현상들이 모두 파동의 양상이며 삶의 질과 관련되기 때문입니다. 특히 감동, 신명은 생명의 파동이 타자와 공명하는 현상입니다. 감동적인 영화를 보고 감동과 카타르시스를 느꼈다면 이는 영화가 지닌 높은 수준의 파동에 내가 공명하여 나 역시 높은 파동을 탄 것입니다. 그 파동에 따라 산다면 영화처럼 멋진 삶을 살 수도 있을 것입니다. 연극과 소설, 음악 등에 대해서도 마찬가지 파동의 경험을 얻을 수 있습니다. 예술을 통한 높은 수준

의 파동 경험이 우리 삶에 긍정적인 영향을 주는 것은 당연한 이치입니다. 인류의 역사에서 원시시대부터 지금까지 춤과 노래가 영원히 이어지는 이유는 그것이 신명을 끌어내는 수단이기 때문입니다. 행복한 삶은 생명의 파동을 이해할 때 훨씬 수월해질 것입니다. 아름다운 삶을 영위하는 비밀이 내 생명의 파동과 그 역학관계에 있습니다.

넷째, 생명의 숨기는 특성을 사유해보고자 합니다. 생명은 안전 때문에 혹은 부끄러움 때문에 숨기를 좋아합니다. 어린이들이 숨바꼭질 놀이를 좋아하는 것에서 짐작할 수 있듯이 숨기, 잠수, 은닉은 사실 매우 중요한 생명의 특성입니다. 숲속의 생명들이 보여주는 은폐와 위장하기 그리고 숨겨진 것을 찾고자 하는 것은 생존본능에서 유래합니다. 숲속의 생명들은 보호색으로 위장하며, 둥지와 굴을 감추고, 은폐물을 이용해 숨기를 좋아합니다. 생명체는 본질적으로 숨어 있어야 살 수 있으며 살아 있는 것입니다. 내부의 뼈나 장기를 드러낸 상태는 동식물이 죽어 있는 경우입니다. 숨겨진 것에 호기심을 느끼고 찾아내는 것 또한 생명의 본성입니다. 포식자는 신선한 생물을 찾아내 먹이로 삼을 때 살아갈 수 있습니다. 새로운 것, 낯선 것에 이끌리는 미적 성향도 실은 이런 생명의 본성에 의지하고 있습니다.

생명의 숨으려는 속성이 미학이 된 경우가 있습니다. 문학의 대표적인 미학인 '은유'입니다. 의미를 숨겨[隱] 깨우쳐주는[喩] 표현법을 은유라고 합니다. 글에서 뜻을 숨기는 은유와 이를 찾아내는 독서 행위는 이런 생명의 본능과 무관하지 않습니다. 은유로 숨겨진 것을 찾아냈을 때 독자는 쾌감을 느끼며, 더 큰 각성을 얻습니다. 어렸을 적에 숨바꼭질이나 보물찾기 놀이에 열광했던 것처럼 우리에게는 숨겨

진 것을 찾아낼 때 기뻐하는 성향이 있습니다.

반면에 노골적이고 설명적인 문장은 독자를 싫증나게 합니다. 이런 얄팍한 글은 긴 생명력을 갖기 어렵습니다. 문학에서 은유가 미학적으로 중시되는 이유가 여기에 있습니다. 따라서 유능한 작가는 이해하기 쉽고 간명한 표현을 지향하면서도 그 너머에 많은 의미를 숨기고자 합니다.

이상 살펴본 것처럼 평소 간과되는 다양한 생명의 속성들이 미의 본질이거나 미적 감수성과 연관되어 있습니다. 위에 열거한 생명의 미적 속성들은 수많은 속성들 중에서 빙산의 일각에 불과할 것입니다. 생명의 삶과 죽음, 순환, 경쟁, 의식, 생태계, 유전자 등과 관련하여 수없이 많은 속성들이 있는데 능력의 부족으로 그리고 지면의 부족으로 모두 다룰 수 없어 안타까울 뿐입니다. 이 글은 다만 아름다움의 거인이란 관점으로 생명의 속성에 대한 새로운 인식의 가능성을 시도했을 뿐입니다.

결론적으로 생명의 속성을 알고, 생명을 최대로 실현하기 위해서는 생명에 대한 지극한 사랑이 있어야 합니다. 무엇보다 자기 자신의 생명에 대한 사랑이 중요합니다. 자신의 생명을 사랑하기 위해서는 자신을 알아야 하고, 알게 되면 사랑하게 되는 것이 이치라 할 수 있습니다. 만약 자신을 사랑하지 못하는 사람이 있다면 그는 먼저 자기 생명의 아름다움을 깨달아야 할 것입니다.

공명과 파동

파동은 늘 우리와 같이 있습니다. 미국의 타코마 다리가 바람에 춤추다가 붕괴되는 동영상을 인터넷에서 볼 수 있습니다. 타코마 다리는 태풍이나 지진에 절대로 무너질 리 없다고 호언장담할 정도로 튼튼하게 지어진 현대적인 강철 구조물이었습니다. 붕괴 원인은 다리의 고유 진동수와 바람의 진동수가 공명하여 파동이 더욱 확대되면서 생긴 현상으로 해석되고 있습니다. 붕괴 당시 다리는 파도처럼 출렁거렸습니다.

　최근 서울의 한 고층 상가가 무너질 듯 크게 진동했습니다. 진동을 느낀 건물 입주자들이 급히 밖으로 대피했습니다. 나중에 진동의 원인을 조사해보니 건물의 고유 진동과 헬스장의 집단 뜀뛰기 운동으로 인한 진동이 우연히 일치해 공명한 것이라고 합니다.

　이처럼 세상의 모든 물질들이 진동하는 가운데 자신의 모습을 유지하고 있음을 알 수 있습니다. 하물며 살아 있는 생명체들의 진동은 더욱 활발하고 예측하기 어렵습니다. 우리의 몸과 마음, 인생, 사회를 파동의 관점으로 볼 때 삶의 문제들에 대한 새로운 해결책을 찾아낼 수 있을 것입니다.

나선형과 생명의 파동

토네이도가 휘돌면서 지상의 모든 걸 휩쓸어버릴 때 그 파괴력은 놀라움 자체입니다. 토네이도는 왜 나선형으로 회전하며 그 힘은 어디에서 비롯되는 걸까요? 그 비밀을 조금이나마 알기 위해서는 자연의 다양한 나선형을 살펴볼 필요가 있습니다.

천체망원경은 먼 우주에서 은하가 나선형으로 휘도는 모습을 포착하곤 합니다. 은하의 나선형 중심에는 고요한 눈이 있습니다. 바다에서 시작되는 태풍에도 나선형과 고요한 눈이 있습니다. 육지에서 일어나는 작은 회오리바람과 파도에도 나선형이 숨어 있습니다. 바다의 수많은 생명들이 나선형의 몸을 지니고 있는데, 특히 소라와 앵무조개의 껍질에서 아름다운 나선이 선명하게 관찰됩니다. 육지 식물 몇몇은 나뭇가지에서 잎이 나는 순서인 잎차례, 잔가지의 발생순서, 솔방울이나 꽃잎의 발생순서 등에 따라 그곳에서 나선형이 관찰되곤 합니다. 큰 뿔 양의 묵직해 보이는 뿔에도 나선형 문양이 선명합니다. 다만 두 개의 나선형이 균형을 위해 서로 반대 방향으로 도는 특징이 있습니다.

인간의 몸에 있는 나선형은 더욱 특별합니다. 먼저 인간의 디엔에이 (DNA)가 이중나선형 구조입니다. 어머니의 자궁에 착상된 초기 태아의 모습에서도 나선형을 볼 수 있습니다. 심장을 수축·팽창시키는 심장근육을 분석해보면 나선형 구조로 되어 있으며, 귓속의 달팽이관과 귓바퀴도 나선형입니다.

우주의 창조자는 나선형 디자인을 사랑하는 것이 분명합니다. 생명체에 광범위하게 존재하는 나선형이 우연의 일치만은 아닐 겁니다. 나선형의 성장을 이차원으로 보면 파동의 형상입니다. 즉 생명체의 나선형은 생명에너지가 확장과 상승을 동시에 꾀하는 성장방식이며 파동의 일종으로 이해됩니다.

마이클 슈나이더는 자신의 저서에서 우주의 다양한 모형에 숨겨진 수학적 비밀을 추적합니다.* 그는 수학자이면서도 자연계 나선형의 신

* 마이클 슈나이더, 이충호 옮김, 『자연, 예술, 과학의 수학적 원형』, 경문사, 2002. 원제는 *A Beginner's Guide to Constructing the Universe*.

비와 아름다움을 연구하고 사색합니다. 그런 가운데 자아에 이르는 모범을 보여주고, 생명의 파동에 대한 새로운 이해를 끌어낸 점을 칭찬하지 않을 수 없습니다.

슈나이더는 자연의 나선형에 숨겨진 비밀 세 가지를, "첫째, 나선형은 자기 누적을 통해 성장한다. 둘째, 모든 나선형은 조용한 눈을 가지고 있다. 셋째, 한 몸에서 반대되는 나선형끼리 충돌하면 나선형의 균형으로 귀결한다"로 정리했습니다. 슈나이더는 생명에너지 누적을 통한 성장방식으로 나선형을 이해한 듯합니다. 그리고 나선형에는 출발점인 '고요한 눈'이 있으며 이는 생명의 중심이 된다고 했습니다. 인간의 귀에 있는 두 개의 나선형 달팽이관처럼 서로 반대 방향 회전을 함으로써 균형을 이루는 조화로움도 나선형의 비밀입니다.

슈나이더는 자연계의 나선형으로부터 인간의 내면에 존재하는 나선형에 대해서도 언급합니다. 그는 우리 자신의 내면에 태풍의 중심과 같은 눈이 존재하며, 이 중심에서 벗어나지 않을 때 안정되고 평화로운 나 자신이 가능해진다고 보았습니다. 마음의 중심에서 벗어난 인간의 삶은 중심을 이동하며 도는 팽이처럼 비틀거리다가 쓰러지는 모양으로 그려집니다. 따라서 변치 않고 고요한 마음의 중심을 찾아내는 것이 중요합니다.

인간의 몸과 마음에 나선형의 신비가 작동된다는 주장은 멋지지만 획일적으로 적용하기는 곤란합니다. 특히 인간의 마음은 그 일어나는 양태가 나선형의 상승과 확장인지, 동심원의 파도처럼 확산되는 것인지, 안개처럼 피어나는 것인지 특정하기 어렵습니다. 생명에너지가 작동하는 방식은 다양하고 그 양태 또한 틀에 갇혀 있지 않습니다.

감정의 미로

감정을
투명하게 보다

'미(美)'와 '추(醜)'에 대한 인식에서 감정을 특별히 살피려는 이유는, 이것이 최초의 길목이며 장애물이기 때문입니다. 즉 대상을 감각하여 일차적으로 일어나는 호감과 혐오감의 감정에 따라 미와 추가 결정된다는 겁니다. 하지만 정작 더 큰 문제는 인간의 감정이 '제멋대로'인 듯 보인다는 겁니다.

감정에 따라 아름다운 것도 혐오스럽고 추하게 느껴질 수 있습니다. 물론 반대의 경우도 가능할 것입니다. 감정의 복잡하고 미묘한 이치를 투명하게 아는 것은 미성을 이해하는 중요한 열쇠이며 미와 추의 현상을 이해하는 데 필수적입니다. 생명의 관점으로 보면 제멋대로 일어나는 감정이란 없습니다. 본 장에서는 두려움, 열등감, 수치심 같은 추의 영역에 배당되는 감정을 투명하게 보아 이치를 알고, 이를 미적인 감정으로 전환시킬 수 있는 가능성을 추구해보았습니다.

오래 전 중남미 어딘가에 정복자들이 세운 밀림감옥이 있었다고 합니다. 이 감옥은 울창한 밀림 속에 있어서 담장이 필요치 않았습니다. 무서운 밀림이 철조망이나 시멘트 장벽 역할을 해주었기

미를 욕망하는 생명

때문입니다. 멋모르고 신참 죄수들이 탈출하는 경우가 있었습니다만, 이들은 모두 밀림에서 길을 잃고 죽거나 다시 감옥으로 복귀했다고 합니다.

내 안에도 감옥이 있습니다. 감정의 울창한 밀림, 문명의 견고한 장벽과 틀, 편견과 고질적 관념들이 완강하게 둘러쳐진 그곳에 거인이 갇혀 있습니다(허준이나 스피노자라면 거인 대신에 신이 갇혀 있다고 말했을지도 모르겠습니다). 밀림에서는 밝은 낮에도 길을 잃기 쉽습니다. 어두운 밤이면 마음이 만들어내는 온갖 괴물과 악마가 출몰해 두렵고 혼란스럽습니다. 감정과 편견과 관념들이 밀림처럼 무성한 내 안의 감옥에서 거인이 울부짖고 있습니다. 거인을 구하는 것은 나를 구하는 일이니 거인을 구하러 떠나지 않을 수 없습니다.

엄청난 잠재력의 거인이 꺼내 달라고 소리치고 있습니다. 온갖 감정들의 아우성과 혼란, 고통이 그것입니다. 만약 나의 지난 날 행적들이 이해할 수 없는 괴로움의 몸짓이었다면, 그것은 내 안 거인의 몸부림이라고 이해해도 좋을 것입니다. 안타깝게도 거인의 괴로운 마음은 주인에게 잘 전해지지 않습니다. 겹겹이 쌓인 견고한 장벽 안에서 지르는 소리이며 혼란스런 소리이기 때문입니다. 이 텔레파시 같은 전언을 접수하기 위해서는 걸음을 멈추고 자기 자신을 향해 주의를 기울여야 합니다. 이를 위해 감정은 가장 먼저 살펴봐야 할 항목입니다.

인터넷이나 책에서 한 줄의 글을 읽을 때마다, 사진 한 장을 볼 때마다 새로운 감정들이 피어납니다. 한 마디 말을 들어도, 누군가의 얼굴을 봐도 감정이 일어납니다. 과거를 회상할 때도, 꿈을 꿔도 감정이 생깁니다. 온종일 감정의 파도가 내 마음에서 피고 집니다. 그럼에도

감정이 무엇인지 심각하게 생각해본 적이 없다는 것은 참으로 이상한 일입니다. 내 감정의 해석은 신경정신과 의사에게만 맡겨버릴 일이 분명 아닙니다.

외부의 자극을 오감이 감지합니다. 그럼 마음은 다양한 감정을 피워냅니다. 희로애락의 다양한 감정이 일어났다 꺼지는 모습을 보면 파도와 유사합니다. 파도가 에너지를 전하듯 감정에도 에너지가 있습니다.

감정은 인생이란 항해에서 파도와 같습니다. 파도는 에너지를 전달합니다. 파도는 엄청난 에너지로 배를 밀기도 하고 흔들기도 합니다. 순풍에 잔잔한 파도는 즐거움을 줍니다. 그러나 거친 풍파는 고통을 주고 배를 난파시키기도 합니다. 때론 흙탕물이 일고 가끔은 안개처럼 시야를 가리기도 합니다. 우리는 감정의 흙탕물 속에서 비틀거리고 안개 속에서 넘어지기도 합니다. 두려움 때문에 도망치기도 하고, 수치심 때문에 바다 깊은 곳에 숨어버리기도 합니다. 열등감이란 감정 때문에 뒤로 물러나고, 외로움이란 감정 때문에 의기소침해지기도 합니다.

하여 좋은 감정은 많게 하고 나쁜 감정은 피하고 싶습니다. 일반적으로 우리가 감정에 대해 노력하는 것은 많게 하거나, 피하는 것뿐입니다. 그러나 이는 생각대로 되지 않습니다. 외부의 자극으로 생겨나기에 감정은 기본적으로 수동적입니다. 내 마음대로 조절하기 어려운 이유입니다. 감정은 변화무쌍하기에 안정되지 못합니다. 또한 화무십일홍(花無十日紅)이란 말처럼 오래 지속되지 못하므로 믿을 수도 없습니다. 여러 감정들이 뒤섞여 흙탕물처럼 혼탁하게 된 경우도 있

습니다. 이런 이유들로 감정은 통제 곤란하고 하등한 것으로 평가되곤 했습니다. 그러나 그 결과 감정을 무시하면 내 생명을 무시하는 결과를 낳게 됩니다.

감정은 아름답고 신비로우며 소중합니다. 생명 그 자체를 보여주는 현상입니다. 시시각각 감정이 일어나지 않는다면 살아 있는 것이 아닙니다. 감정이 없다면 행동할 이유도 없고, 삶의 기쁨이나 슬픔도 없을 것입니다. 감정을 소중하게 여기지 않는다면 감정이 주는 고통을 해결할 길도 없을 것입니다. 모든 심적 고통이 잘못된 감정 이해에서 시작된다고 해도 틀리지 않습니다. 감정의 파도에 난파될 정도로 허약한 마음의 소유자라면 아름다움을 향한 여행을 온전히 마치기는 불가능할 것입니다. 내 감정에 대해 보다 관심을 가져야 할 이유입니다.

감정을 다루는 것은 야생마 길들이기와도 같습니다. 야생마는 길들여지지 않은 에너지의 덩어리입니다. 야생마를 길들이는 방법이 있습니다. 하나는 한발 물러서서 그 놈의 성질을 알 때까지 지켜보는 것입니다. 이른바 내 마음의 관조입니다. 투명해질 때까지 기다리며 볼 수 있어야 합니다. 그럼 그 놈을 내 것으로 만들 수 있습니다. 두 번째 단계는 그 놈이 생명이란 것을 이해하는 겁니다. 생명으로서 놈의 아름다움과 신비, 위대함을 인정하고 존경해야 합니다. 이는 당연히 놈의 생명력이 더욱 왕성해지도록 돌보는 방향으로 나아가게 됩니다. 이는 주인을 위해서도 좋은 일이 아닐 수 없습니다.

감정을 투명하게 알면 감정이 생명의 필요에 따라 일어났음을 이해하게 됩니다. 감정은 생명이 피워 올리는 파도이며 꽃과 같은 것입니다. 생명의 이치에 따라 감정이 생기는 것을 알면 모든 감정이 아름

답고 신비로우며 소중해집니다. 이를 알면 쓸데없이 감정 때문에 고통당하는 일을 줄일 수 있고, 마음의 에너지를 덜 소모하게 됩니다. 감정을 투명하게 알고, 그 이치를 깨달으면 우리는 천리마처럼 그것을 타고 떠날 수도 있습니다.

일심과 이심

*

사람의 마음이 '일심(一心)'과 '이심(二心)'으로 구성되어 있다고 가르쳐주는 불교의 고전이 있습니다. 인도의 마명(馬鳴, 100~150년경)이 지은 『대승기신론(大乘起信論)』입니다. 이 책은 중국과 한국을 중심으로 전파된 대승불교의 가르침에 한 축을 담당한 명저로 불교 연구자들 사이에 널리 알려져 있습니다. '대승기신론'의 일심과 이심론은 2천 년이 넘게 흘렀지만 그 어떤 최신 심리학 이론에 못지않아 보입니다.

시시각각 일어났다 가라앉는 파도 같은 마음은 이심입니다. 이를 생멸심(生滅心)이라고도 합니다. 인간의 오감을 통한 인식, 감정, 경험, 이성적 추론, 정서 따위가 모두 이 이심에 해당됩니다. 반면 파도 아래 심연에 있는 고요하고 변치 않는 마음, 평소 의식되지 않는 마음(≒무의식)은 일심입니다.

물론 일심과 이심으로 나누기는 했지만 두 마음이 서로 분리되어 있지는 않습니다. 서로 영향을 주고받으며 분리된 듯 보이기도 하고 하나로 어우러지는 듯 보이기도 합니다. 이는 바다에서 파도(이심)와 심연(일심)의 모습과 유사합니다. 바다에서 파도와 심연을 서로 나누

어볼 수 있습니다. 파도는 늘 움직이며 심연에 산소와 자양분을 공급하는 꼭 필요한 역할을 해냅니다. 그리고 심연은 고요한 자태에 변치 않는 자세로 파도를 받쳐줍니다.

이심인 감각, 감정, 이성적 추론, 경험, 정서 따위가 변화무쌍하게 파도치는 것은 쉽게 이해가 됩니다. 그러나 평소 알 수 없으면서 고요하고 변치 않는 마음인 일심은 좀 생소할 것입니다. 앞에서 인간의 마음 중에 변치 않는 것으로 무언가를 모방하는 밈, 자유롭고자 초월하는 초월성, '하나됨'과 관련되는 마음이 있다고 했습니다. 이런 성향은 평소 간파되진 않지만 생명이 살아 있는 한 변치 않는 속성이라는 특징이 있습니다. 또한 평소 드러나지 않고 고요하게 머무는 마음이기도 합니다. 즉 밈, 초월성, 하나됨과 같은 마음의 속성을 지닌 어떤 심연의 마음이 일심이란 사실을 짐작할 수 있습니다. 따라서 일심을 첫 번째 마음이면서 '하나됨'의 마음으로 이해해도 좋을 것입니다.

『대승기신론』은 변화무쌍한 이심으로부터 세상만물의 이치를 깨닫고, 마음의 자양분을 얻으며, 이를 안정되게 하고, 심연에 있는 불변의 마음인 '하나됨의 마음'에 이르는 것이 수도자의 궁극적인 도(道)라고 보았습니다. 불변의 마음인 '하나됨의 마음'은 다름 아닌 불성(佛性)입니다. 불성에 이르는 것이 해탈이며 부처가 되는 길입니다. 이처럼 마음의 길 닦기는 '이심'에서 '일심'으로, 다시 '불성'의 자각으로 이어지는 구조입니다. 어떤 이에게 이 길은 구도와 해탈의 길이며 자아를 실현하고 미를 추구하거나, 큰[大] 사람인 거인으로 가는 마음의 행로가 될 수도 있습니다.

생소한 『대승기신론』 이야기를 꺼낸 이유는 이를 통해 신라 원효

미를 욕망하는 생명

대사 이야기를 하기 위해서입니다. 『대승기신론』이 한국사회에 널리 알려진 계기는 원효대사의 빼어난 해설서인 『대승기신론소 별기』 덕분입니다. 해설서에 나온 빼어난 깨달음 이야기를 꺼내기 전에 잠깐 원효의 일화를 소개하고자 합니다.

신라의 원효대사가 의상대사와 함께 구도의 길을 가던 중 숲속에서 잠을 자야 했습니다. 어두운 밤이었습니다. 목이 말랐던 원효는 더듬거려 손에 잡히는 그릇의 물을 달게 마셨습니다. 그런데 아침이 됐을 때 원효는 깜짝 놀랐습니다. 어젯밤 마신 물은 해골에 담긴 물이었습니다. 구역질의 괴로움을 겪은 뒤 그는 문득 깨달았습니다.

"인간의 행복과 불행은 마음이 만들어내는 조화로구나. 오호! 일체유심조(一切唯心造)라."

이른바 일체유심조라는 깨달음의 탄생입니다. 일체유심조는 '우주 삼라만상은 모두 마음이 만들어낸다'는 의미입니다. 여기에서 '유심(唯心)'이란 '오직 마음만이 중요하다'는 의미입니다(불교의 유파 중 하나인 유심론 역시 '삼라만상이 마음 때문에 있고 없으니 마음만이 최고 진리이다'는 교리를 따릅니다. 따라서 유심론은 마음을 움직여 아는 '앎의 문제'를 대단히 중요하게 여깁니다).

원효의 마음에 대한 깨달음의 핵심은 "(대승[大乘] 그것은) 크다고 말하고 싶으나 들어가도 안이 없어 오히려 남김이 없으며, 작다고 말하고 싶으나 감싸 안아도 밖이 없어 남음이 있다"*는 말에서 드러납니다. 알쏭달쏭하고 수수께끼 같은 말이지만 이를 씨앗, 생명 그리고

* 원효, 『대승기신론소 별기』 중에서

마음에 적용해보면 그 의미에 쉽게 도달할 수 있습니다.

씨앗은 작지만 그 안에 넉넉하게 우주의 형상을 품고 있습니다. 작디작은 씨앗은 자기 안에 잎과 줄기, 뿌리, 꽃은 물론 나무의 일생에 관한 온갖 절차와 생존 방식을 고이고이 접어 넣은 듯 지니고 있습니다. 씨앗은 바람에 날려 어딘가에 떨어진 뒤 건조하고 추운 겨울을 견뎌냅니다. 그리고 여건이 마련되면 싹을 틔워 큰 나무로 자라게 됩니다. 나무는 크고 엉성한 듯 보이지만 어디 한군데 불필요한 부분이 없습니다. 나무는 조금도 시간을 허비하는 일 없이 밤낮으로 우주를 수용합니다. 그 결과로 싱싱한 잎과 화려한 꽃을 피우고 가을이 되면 작은 씨앗에 자기를 담아냅니다.

만약 나무들에게 의식이 있어서 자신을 있게 하는 씨앗의 위대한 능력을 인식한다면 어떨까요? 나무들은 이기적인 인간처럼 자신만을 내세우려 하지 않을 것입니다. 씨앗과 새싹에 이어 나무와 줄기, 잎사귀, 꽃으로 피어나고 다시 열매를 맺는 순환과정에서 씨앗이나 꽃이 주인일 수 있습니다. 나무는 그저 한 부분으로 참여하고 있음을 압니다. 생명의 순환을 객관적으로 바라보는 눈을 터득한 나무는 죽음을 두려워하지 않고 때가 되면 기꺼이 자신을 내어줄 것입니다.

대부분의 사람들은 씨앗을 인정하지 않는 나무의 삶을 살아갑니다. 나무로서의 삶만이 전부인 줄 압니다. 현재의 자기 안에만 갇힌 채, 자신을 지키며 살아갑니다. 자기 안에 갇힌 사람은 고독할 수밖에 없고 유한하기에 불안하며 이기적일 수밖에 없습니다.

고독하고 불안하며 이기적인 자아는 씨앗을 인정하는 나무의 입장이 되어보는 방식으로 깨질 수 있습니다. 내가 태어나기 위해서는

미를 욕망하는 생명

부모의 사랑과 임신이 있어야 하고 자궁에서 수정란이 성장해야 합니다. 이어 나의 탄생, 어린 시절의 성장, 배우자와의 만남, 자손의 출산이라는 과정이 뒤따릅니다.

즉 생명의 영원한 순환이란 관점으로 보면 '내'가 전부가 아님을 알게 됩니다. 찰나에 불과한 '나'를 보존하려 두려워하고 초조해하기보다는 더 아름답고 신비로우며 위대한 가치를 지닌 유장한 나를 위해 현재의 작은 '나'를 양보할 수 있습니다. '씨앗의 사유'는 나무 중심의 옹색한 사고를 버리게 해줍니다. 우주적인 '나'가 된다는 건 아마 이런 걸 겁니다. 그 결과로 옹색하여 고통스런 '나'가 버려지고 무한하게 확장되어 생명력이 강하고 행복한 '나'가 얻어집니다.

원효의 "크다고 말하고 싶으나 들어가도 안이 없어 오히려 남김이 없으며, 작다고 말하고 싶으나 감싸 안아도 밖이 없어 남음이 있는" 모습은 모든 생명의 양태이기도 합니다. 그 예로 몸을 들어봅니다. 엄청난 수의 세포로 구성된 내 몸에서 단 하나의 세포도 쓸모없이 생겨나지 않았습니다. '크다고 말하고 싶으나 들어가도 안이 없어 오히려 남김이 없는' 모습은 바로 내 몸에 깃든 것입니다. 반대로 눈으로 볼 수 없을 정도로 작은 세포 안에 핵, 단백질, 미토콘드리아, 디엔에이(DNA), 전자, 양자 등 끝없는 미시의 세계가 펼쳐져 있습니다. 이는 '작다고 말하고 싶으나 감싸 안아도 밖이 없어 남음이 있는' 모습입니다.

씨앗과 생명의 형상은 마음에도 나타납니다. 사람의 마음은 너무 작아서 우리 안 어디에 있는지 알 수 없습니다. 그럼에도 마음이 품지 못할 것은 없습니다. 은하계 저편으로 날아갈 수도 있고, 바늘구멍에

서 우주를 찾아내기도 합니다. 생명과 같은 형상을 지닌 마음이 자기 생명을 스스로 느끼는 것이니 생명과 마음이 같은 모습인 것은 당연한 이치입니다. 따라서 마음의 형상을 잘 연구하면 생명의 형상도 어느 정도 알 수 있습니다.

앞서 원효의 말이 생명에 관한 것임은, "그것을 있다고 말하고 싶으나 하나 같이 그것을 통해 텅 비어졌고, 그것을 없다고 하고 싶은데 만물이 그것을 타고서 생긴다"*라는 문장에서도 간파할 수 있습니다. 앞에서 말한 것처럼 생명이란 어디에나 있으면서 없고, 그럼에도 모든 것을 만들어내는 어떤 것입니다.

결론적으로 모든 인간이 자기 안에 무한히 크면서도 무한하게 작고, 무한히 작으면서 무한하게 큰 모순된 성질의 이것을 내재하고 있습니다. 이는 씨앗이고 생명입니다. 이는 곧 마음이기도 합니다. 자기 안의 심연입니다.

자기 안에서 생명과 생명을 닮은 마음을 발견하고 닦아 빛내는 것이 바로 구도이며 부처가 되는 길일 것입니다. 이 생명을 발견하는 길은 마음에 대한 연구를 통해서 가능합니다. 마음을 투명하게 아는 것은 생명을 투명하게 아는 길이 됩니다. 따라서 원효의 '대승(大乘)'에 대한 깨달음은 불도의 깨침이면서 마음과 그 본체인 생명에 대한 깨달음입니다. 원효가 특히 마음을 중요하게 여겨 유심론적 불교 연구인 『대승기신론』을 연구한 것은 당연했습니다.

'일체유심조'는 요즘 '인간사 모든 것은 마음먹은 대로 된다'는 뜻

* 원효, 『대승기신론소 별기』 중에서

　　　　　　　　　　　　　미를 욕망하는 생명

으로 해석되어 유통되면서 긍정적 의욕을 추동합니다. 그러나 현실은 녹록치 않습니다. 우선 내 마음부터 내 마음대로 다스릴 수 없기 때문입니다. 맘먹기처럼 쉬우면서 어려운 일도 없을 것입니다.

누군가에게 모욕을 당해 치가 떨릴 때 아무리 마음을 달래도 달래지지 않습니다. 이럴 때 내 마음에서 멀찌감치 물러나서 내 욕망을 볼 수 있다면 얼마나 좋을까요. 멀리서 내 마음을 보면 남의 것인 양 객관화하여 볼 수 있을 것입니다. 멀리서 보면 내 마음이 작은 게 보입니다. 남들보다 우월하게 되고자 하는 자존심의 에베레스트가 내 작은 마음에 버티고 있습니다. 상대가 이런 나를 멀리서 보고 작게 보니 모멸감을 갖게 된 것입니다.

그는 작은 걸 작게 본 것뿐입니다. 상대의 시선을 뜯어고치기보다 내 자존심의 에베레스트를 밀어내야 합니다. 에베레스트를 밀기란 정말 쉽지 않습니다. 그럼에도 돌을 들어내고 나무를 하나씩 뽑다보면 어느 날 갑자기 에베레스트가 사라져 탁 트인 광경을 보게 될 것입니다. 마음이란 어느 날 비상하는 그런 것이기 때문입니다. 어리석은 자는 자존심의 에베레스트를 더 높이려 죽을 힘을 쓰지만, 지혜로운 자는 자존심의 에베레스트를 덜어내는 데 온 힘을 씁니다.

감정의 파도가 일어날 때마다 연구하여 그 심연을 보아야 합니다. 감정이 뒤섞여 흙탕물처럼 일어나면 가라앉을 때까지 기다려야 합니다. 안개처럼 드리워 시야가 흐릴 때에도 기다려야 합니다. 기다리면 결국은 투명해진 마음을 볼 수 있습니다. 이때 알 수 있는 것은 나 자신의 마음이며 생명입니다. 바로 나 자신입니다. 감정의 파도는 심연에 있는 욕망과 마음을 깨닫게 해줍니다. 그리고 결국은 가장 아래에

잠자고 있는 거인의 존재를 느끼게 해줍니다. 변치 않는 '하나됨'의 마음, 즉 '일심(一心)'입니다.

원효가 말한 일심과 이심의 관계는 가지와 뿌리의 관계처럼 생명의 이치에 따릅니다. 가지는 혼자만 흔들리고 혼자만 성장하는 것이 아닙니다. 뿌리의 형상대로 가지가 자라고, 다시 가지는 자신의 성과를 뿌리로 보내 축적하게 합니다. 즉 감정의 가지에서 일어난 작용과 결과가 가장 깊은 '하나됨'의 마음인 일심에 저장되는 것입니다. 심리학에서는 이를 후천적 무의식이라고 말하기도 합니다. 무의식은 의식할 수 없는 의식이지만 투명해진 마음에서는 어느 정도 짐작할 수 있을 것입니다.

마음의 안정처럼 우리가 간절히 원하는 것도 드뭅니다. 감정의 파도가 출렁거려 멀미를 일으킨다면 불행한 삶이 아닐 수 없습니다. 고요하고 잔잔해져야 마음이 투명해집니다. 이런 잔잔한 마음이어야 집중력을 높일 수 있고, 창조력도 최고도로 높일 수 있습니다. 잔잔한 마음일 때 안식이 있습니다. 잔잔한 마음일 때 누군가를 깊이 사랑할 수 있을 것입니다. 따라서 사람들은 마음의 고요와 안정을 간절하게 원합니다. 고승들이 일심과 이심을 나누고 관조한 이유 중에는 마음의 고요함에 대한 지향이 있을 것입니다.

감정이 지나치게 격렬할 때 그 파도는 멀미를 일으켜 판단력을 마비시킵니다. 그로 인해 후회할 일을 저지르는 경우가 많습니다. 이 경우에도 감정을 투명하게 관조하는 훈련이 되어 있다면 난파를 면할 수 있을 것입니다. 욕망과 감정이 왜 일어났는지 관조하고, 투명하게 이해하는 것이 무의식을 아는 길이 됩니다. 감정에 대해 충분히 예민

하고 자신에 대해서도 객관적일 수 있다면 자신에 대한 큰 깨달음이 여기에서 시작될 수도 있을 겁니다.

잊지 말아야 할 것은 감정이나 마음은 곧 생명의 양태이며 발현이란 사실입니다. 누군가 마음의 병을 앓고 있다면 이는 생명의 형상과 본질을 외면한 채 살아가는 데서 일어납니다. 마음의 병을 치유하고자 한다면 생명을 먼저 보살펴야 할 것입니다.

감정의 심연과 미성

＊

우리는 하루하루 감정의 파도에 흔들리며 살아갑니다. 즐거움, 사랑, 희열, 감동 같이 늘 좋은 감정, 건강한 감정만 파도친다면 얼마나 좋을까요. 그러나 현실은 다릅니다. 오히려 불안, 두려움, 분노, 증오심, 슬픔, 시기, 질투, 절망, 열등감 같은 감정들이 삼킬 듯 밀려와 나를 고통에 사로잡히게 합니다. 때로는 이런 부정적 감정이 지나쳐 누군가는 자살에 이르기도 합니다.

나의 평온과 안정을 뒤흔드는 감정이 일어날 때마다 '이 불쾌하고 괴로운 감정은 어디에서, 왜 생기는 거지?'라고 심연을 향한 질문을 던져봐야 합니다. 처음에는 그 감정의 심연에 이르지 못하더라도 질문이 반복될수록 점점 유능한 분석자가 되어 깊은 곳에 다가가게 될 것입니다. 경험이 많은 파도타기 선수처럼 말입니다.

감정의 파도는 마음의 심연에 이르는 데 방해가 되지만 오히려 그 실마리를 제공하기도 합니다. 한 예로 사랑이란 감정을 들어보겠습

니다. 청춘남녀의 불꽃 같은 사랑이 영화, 드라마, 소설에서 끊임없이 반복하여 다루어지고 종교인 양 찬양됩니다. 여기에는 그만한 가치와 이유가 있습니다. 화려한 모닥불 불꽃이 스러진 곳에 이글거리는 잉걸이 있듯이 청춘의 불꽃사랑에도 그와 비슷한 것이 있습니다. 은은하고 따뜻하게 타면서 주위를 밝혀주는 잉걸의 사랑입니다. 잉걸이 꺼질 때까지 사랑의 대화는 계속될 것입니다. 잉걸의 사랑은 안정된 사랑입니다. 이 사랑은 변덕스럽지 않고 변치 않는 사랑입니다. 인류애이며 아름다움에 대한 사랑이라고 할 수 있습니다. 불꽃사랑은 그 자체로 더할 나위 없이 아름답지만, 거기에 더 큰 가치를 부여할 수 있는 이유는 불꽃 다음에 오는 잉걸의 사랑 때문입니다.

불꽃 후에 남을 잉걸의 사랑을 예견 못하고 불꽃만이 전부인 양 여기는 이는 불나비의 운명을 좇는 자입니다. 사랑의 불꽃은 짧게는 몇 달, 길어봐야 일이 년입니다. '사랑이 어떻게 변하니?'라고 원망할 필요는 없습니다. 평생 불꽃사랑이 계속된다면(그런 일은 결코 없을 것이지만), 이 또한 참기 어려운 일이 될 겁니다. 불꽃사랑은 아름답지만 너무나 에너지의 소비가 많고 불안정하며 광기 어린 상태입니다. 내 청춘이 불꽃의 사랑을 느낄 때 왜 이런 감정이 일어나는지, 어디에서부터 시작된 것인지 심연을 향한 질문을 던져야 합니다. 불꽃 아래 깔린 은은한 잉걸의 사랑을 알아보는 눈이 생겼을 때 사랑을 통해 진정한 성장을 이룬 것입니다.

나를 아는 데 감정은 방해가 됩니다. 그러나 그 심연을 볼 수 있다면 모든 것을 보여줍니다. 투명하게 나를 아는 것입니다. 물론 바다속을 들여다보는 것보다 더 어려울 것입니다. 감정은 불꽃처럼, 파도

처럼 끊임없이 무성하게 일어납니다. 때로는 거센 파도로 인생이란 항해를 괴롭게 하고, 안개가 자욱하게 하여 우리를 조난시키기도 합니다. 감정에 져서 길을 잃고 헤매는 항해자, 조난자들이 주위에 널린 걸 볼 수 있습니다. 감정을 투명하게 알면 나의 행복과 불행, 편안과 고통, 화합과 갈등을 선택할 수 있다는 것도 알게 됩니다. 감정을 불행의 씨앗이 아닌 삶의 행복과 성취를 위한 에너지로 이용할 수 있어야 합니다. 그러자면 감정이 일어나는 이치를 알아야 합니다.

감정은 생명의 필요에 의해 일어납니다. 성질은 에너지입니다. 형태는 파동으로 보일 때도 있고 안개처럼 일어날 수도 있습니다. 여러 가지 감정이 동시에 일어나 서로 섞여 있을 수도 있습니다. 감정은 나로 하여금 행동하게 하거나 행동하지 않게 합니다. 그리고 무언가를 이루게 합니다. 궁극적으로는 나를 살리는 원동력이기도 합니다. 따라서 나를 힘들게 하는 감정이라도 무조건 억압하려 해서는 안 될 것입니다. 도덕적으로 나쁘게 평가될 감정이라도 내 안에 일어난 사실과 그 존재를 인정해야 합니다.

한 예로 과거에 사랑했던 이에 대한 증오심의 심연을 돌아보면 업(業)이라 할 만한 것이 발견됩니다. 그에 대한 사랑과 기대가 배반당했기에 증오가 일어난 것입니다. 증오심의 심연을 확인한 사람들은 그 증오심을 다스릴 수 있습니다. 즉 상대에게 나는 별 매력이 없는데 나 혼자 짝사랑을 했음을 직시하는 겁니다. 이럴 경우 증오심에 정당성이 사라지고 상대에게 죄를 묻기 어렵습니다. 진정 사랑했다면 그를 자유롭게 놓아줘야 할 것입니다. 이처럼 나쁜 감정일수록 그런 감정이 왜 생겼는지 심연을 성찰하고 관조하는 태도가 중요합니다.

미를 욕망하는 생명

증오가 일어날 때 그 이면에 사랑이 있음을 안다면 그 증오가 홀로 날뛰지 못할 것입니다. 양쪽 날개를 모두 사용해 나는 새처럼 마음의 운용과 비상이 가능해지는 겁니다. 이런 일이 반복되면 품성의 향상이 일어납니다. 분노를 위대한 것으로 만들 수도 있습니다. 슬픔을 아름답게 이끌 수 있습니다. 상하좌우 균형 잡힌 큰마음을 먹고 큰마음을 운용하는 자가 바로 거인입니다.

불꽃의 사랑 밑에 잉걸의 사랑이 있으며 다른 감정들도 마찬가지 구조란 사실을 잊지 말아야 합니다. 감정이 가지라면 그 줄기와 뿌리가 반드시 있습니다. 감정이 일어날 때마다 그 심연을 돌아보는 습관이 생기면 가장 안정되고 튼튼한 마음의 소유자가 됩니다. 모든 감정은 인간의 심연을 알고 이를 운용하게 해줍니다. 감정을 통해 마음의 심연에 이를 때 우리는 진정한 거인이 될 힘을 장악할 수 있습니다. 마음은 곧 생명의 발현이며 양태입니다. 마음이 곧 우주 삼라만상을 있게 합니다. 내 마음의 심연을 아는 것은 곧 우주를 아는 것입니다. '일체유심조'란 바로 이런 의미일 것입니다.

몇 가지 감정의 심연

이제 두려움, 열등감, 수치심, 외로움 네 가지 감정의 심연에 대해 궁구해보고자 합니다. 이들 감정을 특별히 선정한 이유는 성장기에 있는 이들에게 공통적인 심리적 난제이기 때문입니다. 그리고 감정은 개인적인 문제이면서 사회적인 문제이기도 합니다. 감정이란 기본적으로 외부의 자극으로 내 안에서 일어나기 때문입니다. 다수의 구성원이 불만과 불쾌감, 불행을 일상으로 느낀다면 개인적인 문제 외에도 사회적 구조가 잘못된 점이 없는지 돌아봐야 합니다. 감정을 궁구하면서 이런 개인적·사회적·시대적인 문제를 두루 고려할 것입니다.

두려움

*

두려움(불안)은 어디서 시작되는가

시험을 앞두고 두려웠던 경험이 누구에게나 있을 것입니다. 저 역시 시험 준비를 잘 못했는데 시험을 봐야 하는 날에는 학교에 가기 싫었습니다. 밤새 홍수가 나서 다리가 끊어지거나 전쟁이 나

미를 욕망하는 생명

기를 원했습니다. 고등학생이 됐을 때는 시험 공포증이 내 마음을 모두 소진시킨 듯했습니다. 작아지고 약해지고 낮아지고 조바심 나는 느낌 속에서 도망치듯 탈출하듯 미래를 선택해야 했던 고3 시절은 제게 불행한 기억으로 남아 있습니다. 이렇게 선택한 진로가 최선의 것이 되기는 어려웠습니다.*

다른 두려움의 기억으로 어린 시절 하천에서 멱을 감다가 발이 닿지 않는 곳에서 허우적거린 일이 있습니다. 사소해 보이는 사고였지만 그 뒤 물이 두려워졌습니다. 깊은 물만 보면 나를 끌어당기는 것 같아 가까이 가지 못했습니다. 물에 대한 공포는 수영을 익히고 나서야 완화됐습니다. 물과 한 몸이 되듯 내 몸을 맡기는 것이 얼마나 편안하고 근사한 일인지 알게 됐습니다. 물을 알고 극복했을 때 두려움에서 벗어났습니다.

젊은 시절 저는 시험 공포증과 수영 공포증(또는 깊은 물 공포증)이 같은 본질에서 생기는 두려움이라는 생각은 꿈에도 해보지 못했습니다. 각각의 공포심이 일 때마다 그것과 싸우거나 도망치곤 했습니다. 그로 인해 삶의 질이 나빠지고 불행해질 수밖에 없었습니다. 만약 두 가지 공포증의 심연을 보려고 했다면 훨씬 더 빨리 공포증을 이겨낼 수 있었을 겁니다.

두려움에 대한 사유가 깊어진 때는 군인이 되어 최전방에서 근무할 때입니다. 아직 냉전의 기운이 채 가시지 않은 시절 언제 머리 위

* 앞으로 공포, 불안 등 안전에 대한 염려로 생기는 감정을 포괄하는 용어로 두려움을 사용하고자 합니다.

로 포탄이 떨어질지 알 수 없었습니다. 소대장으로서 포탄이 떨어져도 도망치지 않고 존엄을 잃지 않는 가운데 임무를 수행할 수 있을까 걱정스러웠습니다. 항상 죽음을 생각하고 준비하지 않을 수 없었습니다. 그럼 세상의 온갖 어려움, 불만, 이해관계, 체면 따위가 하찮은 일이 됐습니다. 그 가운데 가장 굳센 나를 새롭게 세울 수 있었습니다.

두려움은 곧 죽음에 대한 두려움입니다. 모든 두려움의 심연에 죽음이 있습니다. 시험 공포증도 알고 보면 실패로 인해 나락으로 떨어지고, 그럼 죽음에 가까워질까 두려워하는 마음입니다. 사랑하는 이에게 버림을 받거나 이별할까 두려운 것도 실은 가장 소중한 것을 잃게 되는 것에 대한 두려움이며, 그로 인해 생명력이 약화되는 것에 대한 두려움인 것입니다. 이유를 모르는 막연한 불안도 마찬가지입니다. 만약 살아갈 의욕이 완전히 소멸된 이가 있다면, 그는 밀림의 왕 사자 앞이라도 두려워하지 않을 겁니다. 사자를 보고 본능적 두려움이 일어난다면 그에게는 아직 더 살아야 할 이유가 있는 겁니다. 따라서 죽음에 대한 철학을 바르게 갖는 것이 두려움의 극복에 관건이 됩니다.

능력을 방해하는 나쁜 습관 두려움

도스토옙스키의 소설 『죄와 벌』에서 감성이 예민한 청년 라스콜니코프는 모호한 이유로 고리대금업 노파를 살해합니다. 그는 나폴레옹 같은 영웅에게는 도덕을 뛰어 넘을 수 있는 권리가 주어져 있다는 논리를 펴며 스스로에게 면죄부를 주려 합니다. 그는 고리대금업 노파를 피를 빠는 이[蝨]처럼 하찮게 여기고 미워했습니다. 사회악의 원흉을 제거하는 혁명가인 양 도끼를 휘둘렀지만 살인으로 정의가 실

현된 바는 없었습니다. 그는 강도와 다르지 않게 노파의 현금을 노렸습니다. 그리고 어처구니없고 잔혹한 살인이 있었습니다. 자신이 저지른 반인륜적 사건을 합리화하지 못하고 혼란에 빠진 그는 길거리를 방황하고 열병에 시달립니다.

이 청년의 살인동기에서 잘 드러나지 않은 것이 있습니다. 그것은 두려움이란 강력한 기제입니다. 사람은 두려움으로 인해 도망치지만 반대로 남을 공격할 수도 있습니다. 연약한 동물들이 자신을 해치려 드는 상대를 맹렬하게 공격하거나 그에 저항하는 데서도 두려움에 공격성이 잠재하고 있는 생명의 이치를 볼 수 있습니다. 청년은 극심한 궁핍에 시달렸습니다. 사랑하는 여동생이 돈에 팔려가듯 형편없는 남자와 결혼하는 것도 싫었습니다. 청년은 가난이 두려웠고 비참하게 되어 죽음 가까이로 떨어지는 것도 두려웠을 것입니다.

시인 서정주는 "가난이야 한낱 남루(襤褸)에 지나지 않는다⋯⋯ 우리들의 타고난 살결/ 타고난 마음씨까지야 다 가릴 수 있으랴"*라고 노래했습니다. 이 시는 가난의 두려움을 이겨낼 수 있는 용기를 주는 절창이 분명합니다. 하지만 사실 가난은 지나치면 "타고난 살결과 타고난 마음씨를 다 가리는 두려운 것"이란 냉혹이 엄연히 존재합니다. 이는 생존의 문제이기 때문입니다. 그리고 가난의 해결을 개인의 문제로만 두어서는 안 된다는 근거가 됩니다. 『죄와 벌』의 주인공 라스콜니코프도 이런 상황 하에 있었던 것으로 이해할 수 있습니다.

가난으로 의기소침해진 청년은 두려움 속에서 불만스럽게 사회를

* 서정주, 「무등(無等)을 보며」 중에서

보았을 것입니다. 특히 고리대금업자처럼 이웃을 착취하는 이는 적으로 여겨지기 쉬웠고, 두려움을 배경으로 적대감과 증오심이 증폭됐을 것입니다. 이 경우 두려움은 곧 공격성으로 이어집니다. 만약 독기를 품은 채 뱀처럼 똬리를 틀고 있는 두려움의 정체를 알았더라면 청년은 공격성의 폭발보다 더 나은 해결책을 찾아냈을 것입니다. 사람들이 두려움을 정복할 수 있다면 세상의 수많은 공격형 범죄들이 사라지게 될 것입니다.

두려움을 극복해야 할 이유는 선량하게 살기 위해서만은 아닙니다. 두려움이 우리를 위축되고 무능하게 만들기 때문입니다. 위험 앞에서 두려워 떠는 것은 극복의 자세가 아닙니다. 대결해야 할 상대 앞에서 위축되는 것은 승리하려는 자의 자세가 아닙니다. 따라서 어떻게든 떨지 않아야 하며 위축되지 않아야만 합니다. 우리는 두려움의 감정으로 인해 실패하고 능력이 저하되며 불행해집니다. 두려움은 자신을 억압하며 온갖 악을 만들기도 합니다.

그러나 두려움을 약자의 감정이라 해서 무조건 부정해서는 안 됩니다. 두려움은 분명 우리 삶에 꼭 필요한 감정입니다. 우리는 두려움이 있어 절제하고 인내하며 미래를 준비합니다. 따라서 두려움을 무조건 떨쳐내려고 하지 말고 그 심연을 직시해야만 합니다.

정신의학자인 스리니바산 S. 필레이는 저서에서 "무의식적인 뇌(편도체)의 원시적인 힘은 바짝 웅크린 채 눈앞에 닥친 위험의 징후를 찾으려고 주변을 살핀다"*라고 말합니다. 원시의 뇌(편도체)는 깨어 있는

* 스리니바산 S. 필레이, 『두려움, 행복을 방해하는 뇌의 나쁜 습관』, 웅진지식하우스, 2011, 13-14쪽.

미를 욕망하는 생명

동안 잠시도 쉬지 않고 환경의 위험을 감지해 신경과 신체근육이 대비하도록 명령합니다. 이때 두려움은 신체를 경직시키며 정신적 능력에 장애를 일으키는 부작용도 동반합니다. 따라서 그는 '두려움은 행복을 방해하는 습관'이라고 말합니다. 이처럼 두려움이 나의 능력을 저하시키도록 둬서는 안 될 것입니다. 그러자면 때로는 죽음을 기꺼이 받아들이는 담대한 마음을 먹어 두려움이 활개치지 않도록 눌러 주어야합니다. 그럼 어떻게 해야 두려움을 눌러줄 수 있을까요?

전염되고 가르쳐지는 두려움

숲속의 온갖 짐승들이 두려워하며 벼랑 끝으로 달려갔습니다. 짐승들의 질주는 사자의 고함(사자후)에 의해 멈추게 됩니다. 사자는 왜 도망치는지 물었습니다. 알고 보니 그 질주는 토끼에서 시작됐습니다. 토끼는 잠을 자다가 세상이 무너지는 듯한 소리를 들었답니다. 모두 토끼가 자던 자리로 가봤습니다. 그곳에는 황금빛 도토리 하나가 떨어져 있었습니다.

석가모니가 들려준 이 우화는 두려움이 얼마나 쉽게 전염되는지 말해줍니다. 미망에 빠진 이들의 정신이 번쩍 들게 하는 소리가 사자후임도 알 수 있습니다. 두려움이 쉽게 전염된다는 사실은 반드시 짚고 넘어가야 할 부분입니다.

신문방송은 늘 사건과 사고를 보여줍니다. 이는 평온하게 살아야 할 우리를 늘 깜짝깜짝 놀라게 하고 경각심을 불러일으킵니다. 즉 언론에 의해 조직적으로 두려움과 불안이 조장되는 것입니다. 물론 두려움과 불안을 조장하는 기관은 언론만이 아닙니다.

미를 욕망하는 생명

오늘날 보험회사가 크게 성장하는 게 바로 막연한 불안과 두려움이 커진 덕분이라고 해도 틀리지 않습니다. 질병과 사고, 노후의 생활에 대한 두려움을 신문과 방송을 통해 전염시키면 개인의 판단과 노력은 불안과 두려움을 해소하는 곳으로 향하게 됩니다. 인간은 이 두려움과 불안의 해소에 제1의 관심과 노력을 기울이고 판단합니다. 현대인이 늘 불안해하고 두려움에 쉽게 빠지며 행복할 수 없는 이유를 두려움의 전염에서 찾아도 될 것입니다.

두려움을 조장하는 극단적인 경우로 북한 등 독재국가에서 자행되는 공개처형을 심각하게 바라볼 필요가 있습니다. 공개처형을 지켜보는 경험은 충격입니다. 어린 시절에 본 처형장면은 평생 잊을 수 없는 공포로 각인됩니다. 사람들은 이 공포에 의해 쉽게 조종당하고 노예가 됩니다. 옛날 전제군주 시절에 자행된 반역자에 대한 공개처형의 의도도 사회적인 두려움을 노린 것이었습니다. 두려움에 사로잡힌 국민의 의식은 이 문제를 해결하는 데 우선 집중하며, 건전한 판단력을 잃어버립니다. 두려움은 오랜 기간 봉건주의 체제를 유지하는 데 지대한 공헌을 했습니다.

두려움을 조작하면 조직이나 권력에 대항하여 자신의 자유와 인권, 행복권을 주장할 엄두를 내지 못하게 됩니다. 거인국의 무기력한 소인처럼 되고 마는 겁니다. 현대인이 사회적인 두려움의 조장실태와 이것의 감소 방안에 대하여 관심을 가져야 할 이유입니다.

자녀에게 두려움을 가르치고 싶은 부모는 없을 겁니다. 자녀의 기를 북돋워주고 싶을 뿐입니다. 그러나 두려움은 가정에서도 길러집니다. 두려움을 가르치는 부모는 가히 독친(毒親)이라 할 만합니다. 부

모의 정감이 특히 아이의 정서에 큰 영향을 미침을 고려할 때 부모의 두려워하는 태도는 아이에게 큰 영향을 미칩니다. 따라서 부모는 실직이나 질병, 죽음 등 어떤 경우에도 두려워하지 않아야 합니다. 자식을 생각한다면 말입니다.

두려움의 감정은 생존에 필수불가결한 것이지만 동시에 생명에 대한 억압으로 작용합니다. 특히 사회적·가정적으로 전염되고 조장되는 두려움이 자녀의 재능발현을 억압한다는 점에서 비판적으로 볼 필요가 있습니다. 두려움이 사라지면 무엇보다 좋은 것은 세상을 보는 눈이 안정되고 맑아진다는 겁니다. 몸과 마음이 자유로워집니다. 두려워하지 않는 안정된 마음의 운동선수가 경기에서 최고의 성적을 내는 것을 보면 알 수 있습니다. 두려움이 사라지면 사랑도 온전하고 감동적이며 멋있게 이뤄집니다. 두려움 없는 사랑을 꿈꾸어야 할 이유입니다. 두려워하지 않는 마음의 자유와 아름다움, 즉 그 빼어난 능력을 안다면 이 마음을 잃어버리지 않게 됩니다.

욕망이 크면 두려움도 커진다

두려움의 심연에 관한 성찰 중 중요한 것은 두려움이 욕망의 크기에 비례한다는 점입니다.

인간의 욕망에 대해 심층적으로 연구한 학자 르네 지라르는 인간이 지니는 욕망의 구조를 삼각형으로 그려놓았습니다. 삼각형의 세 꼭짓점에는 나, 나의 이상형(위인), 나와 이상형 사이의 변형된 욕망이 위치합니다. 지라르는 사람은 가짜의 욕망, 허황된 욕망으로 살고 있다고 지적했습니다. 즉 내가 문학의 거장 셰익스피어를 내 이상형으

로 삼아 살아가는 욕망의 실체는 '나'와 '셰익스피어' 그리고 '내가 만든 허상'의 세 꼭짓점을 연결한 형태입니다. 결국 제 욕망은 어느 어정쩡한 지점에 위치해 있습니다. 이 욕망은 타인과 언론, 광고, 영상 매체들을 통해 영향을 받고 부풀려진 것이기도 합니다.

가짜 욕망과 허영심을 추구하는 삶에 거짓이 끼어듭니다. 두려움도 끼어듭니다. 따라서 우리가 지닌 욕망은 매우 혼란스럽고 허황된 것이 많습니다. 혼란스럽고 허황된 욕망을 좇는 삶도 혼란스럽습니다.

두려움의 극복은 죽음에 대한 두려움의 극복이라 했습니다. 죽음에 대한 두려움의 극복은 소크라테스를 선생님으로 하여 배우는 것이 좋을 듯합니다. 죽음의 두려움을 말처럼 길들여서 타고 영원성으로 달려간 이가 소크라테스입니다. 소크라테스는 독배를 받아들면서 의연했습니다. 자신에게 죽음은 좋은 일이라고 했고, 다른 사람들에게도 권하기도 했습니다. 소크라테스는 영원성으로 가는 열쇠가 죽음에 있다고 보았습니다. 그는 우리에게 그 열쇠를 건네주고 싶어 합니다.

열등감

*

사춘기 이후 열등감처럼 우리를 괴롭히는 감정도 없을 것입니다. 외모, 성적, 가정환경, 운동능력, 지능, 인기 등등. 열등감은 불쾌한 감정으로 주인을 위축시키고 스스로를 골방에 유폐하게 만듭니다. 반대로 열등감을 극복하기 위해 피나는 노력을 할 경우 성장의 기폭제로 작

용하기도 합니다. 열등감처럼 다양한 빛깔로 사람을 울고 웃게 만드는 감정도 드뭅니다. 열등감이란 감정의 잠재력을 알 때 우리는 열등감이란 소인증에서 벗어날 수 있을 것입니다.

우리민족의 옛날이야기 「반쪽이」의 주인공 반쪽이는 천하장사가되어 성공적인 인생을 살아갑니다. 그러나 이 이야기는 반쪽의 몸을 가진 아이가 어떻게 천하장사가 됐는지 그 비결을 단 한마디도 알려주지 않습니다. 반쪽이 줄거리를 간략하게 소개하면 다음과 같습니다.

한 어머니가 늘그막에 아기를 간절히 원하다가 우물에서 물고기 세 마리를 얻는다. 어머니는 물고기를 모두 먹어야 했다. 하지만 물고기 중 한 마리의 반쪽을 고양이가 먹어버린다. 그 후 어머니가 낳은 아기는 얼굴과 몸 모두 반쪽이다.

반쪽이는 온전한 형들보다 더 힘이 세다. 형들이 바위에 반쪽이를 결박하여 숲에 버려두자 바위를 지고 집으로 돌아온다. 반쪽이는 어머니에게 바위에 앉아서 쉬라고 한다. 형들이 반쪽이를 나무에 묶어버리자 나무를 뽑아서 집으로 가져온다. 반쪽이는 어머니에게 나무그늘에서 쉬라고 말한다. 형들은 반쪽이를 칡넝쿨로 묶어 호랑이 밥이 되게 굴에 버려둔다. 이에 반쪽이는 호랑이를 잡아 가죽을 얻는다.

반쪽이는 호랑이 가죽을 걸고 부자와 지략대결을 벌인다. 부자는 어여쁜 딸을 걸었다. 결과는 온갖 지략을 다한 반쪽이의 승리이다. 반쪽이는 색시를 데려와 행복하게 살아간다.

어떤 경우에도 위축되지 않는 반쪽이의 초인적 능력과 의지가 놀

미를 욕망하는 생명

랍습니다. 열등하게 태어났음에도 위축되거나 고통스러워하지 않는 반쪽이 이야기에는 열등감의 심연에 대한 비밀이 있습니다.

'반쪽이'라는 허무맹랑한 민담이 전국에 걸쳐 구전된 이유가 있습니다. 조상님들은 열등감에 사로잡혀 살아가는 아이들에게 교훈을 주고자 했습니다. 양반과 상놈의 계급, 적자와 서자, 부자와 가난한 자 등 열등감의 요소가 사회를 지배하던 시대에 자식들의 상처 난 마음을 어루만져주려는 사랑이 반쪽이 이야기로 나타났습니다.

반쪽이의 결핍이나 열등함은 오히려 역동적인 힘이 되며 장점이 됩니다. 결핍을 안은 인간은 반대의 욕망을 갖기 마련입니다. 그로 인해 무언가를 강렬하게 추구하고 노력하게 됩니다. 열등감의 심연을 직시하면 그것이 곧 능력이 되는 이치가 숨겨져 있습니다.

21세기는 몸과 물질의 시대입니다. 그만큼 몸과 물질에 대한 열등감이 크게 조장되는 시대입니다. 텔레비전, 영화, 인터넷 등 온갖 영상매체는 몸의 경연장이라 할 만합니다. 올림픽, 월드컵, 야구 같은 체육경기 또한 몸의 경연장인 것은 마찬가지입니다. 온갖 영상매체가 범람하며 몸을 상품화하는 가운데 열등감을 자극합니다. 지금처럼 비주얼에 큰 관심을 갖게 된 시대는 역사상 없다 할 것입니다. 최악의 열등감 시대에 청소년의 자존감은 바닥에 뒹굴 수밖에 없습니다.

제가 만나 상담해본 청소년, 젊은이들 중에 열등감이 없는 이가 없었습니다. 어른들도 크게 다르지 않았습니다. 자존감이 낮아 친구를 잘 못 사귀고, 학교와 직장생활에서도 즐겁지 못하다고 하소연 합니다. 성적과 외모 모든 면에서 우월함을 인정받는 이도 크고 작은 열등감을 지니고 있었습니다. 열등감의 병을 앓는 이들이 자존감의 부

족을 만회하기 위해 돈을 쓰며 경쟁하는 곳이 현재 사회의 모습이라 할 수 있습니다.

열등감을 잘 극복하지 못하는 인간은 삶의 깊은 나락으로 떨어질 가능성이 높습니다. 자신의 존재 전체를 긍정하기가 불가능한 심각한 상황에서 열등감이 생깁니다. 다시 말해 열등감은 존재감이 흔들리는 정신적 상처이며 충격입니다. 그러나 이 흔들림을 잘 제어할 수 있다면 큰 힘이 됩니다. 불안정함에는 큰 역동성이 잠재해 있기 때문입니다.

아무리 못난 사람도 자신의 몸을 사랑합니다. 언뜻 안 그런 것 같지만 이는 부정하지 못할 이치입니다. 자기 몸을 사랑하지 않는다면 자신을 먹이고 위험을 피하며 아픈 것을 막는 등 돌보는 행위를 하지 않을 것입니다. 이는 살아가도록 하늘의 명령을 받은 모든 생명이 지니고 있는 당연한 이치입니다. 만약 비교의 대상이 없는 곳에서 홀로 사는 이라면 열등감이 없이 자신에 대한 사랑만을 지니고 살 것입니다.

그러나 사람은 사회적 동물이고, 주위 사람과 자신을 비교하는 과정에서 열등감이란 감정을 자극 받을 수밖에 없습니다. 열등감은 사람들을 불행한 느낌, 자신에 대한 혐오와 부정으로 몰아갑니다. 자신을 혐오할 때 사람은 가장 불행합니다. 이는 자기 분열로 이어집니다. 이런 열등감의 회로를 강화하고 조장하여 패배자의 길로 이끄는 사회는 무자비하고 절망적인 곳이라 비난을 받을 만합니다. 따라서 사회를 없애거나 사회를 떠나 홀로 살아가면 열등감에서 자유롭게 됩니다. 그러나 현실적으로 이 모든게 불가능하며 해결책은 자신의 마음에서 찾을 수밖에 없습니다.

열등감을 중지하려면 어느 순간 외부의 것들과 자신의 비교를 중

미를 욕망하는 생명

지해야 합니다. 비교의 중지는 억지로 마음먹기가 아닌 당연한 이치로 가능해집니다. 자신의 내면에 있는 생명의 아름다움에 집중해야만 합니다. 내 생명의 아름다움과 신비로움, 위대함을 직관으로 인식하는 겁니다. 직관으로 인식한다는 것은 미인을 첫눈에 알아보고 의심하지 않듯 알아보는 것입니다. 더 많이 인식할수록 외부의 결함 요소들이 지닌 가치는 매우 사소한 것일 수밖에 없습니다. 이는 내 안의 미성(美性)을 살려 스스로 아름다움의 거인으로 살아가는 길에 접어드는 것이기도 합니다.

어떤 이는 패배자의 회로에 갇힌 듯 스스로를 열등한 자로 낙인을 찍은 채 살아갑니다. 패배의 회로에서 벗어나는 방법은 열등감을 관조하고 이 감정이 생명의 필요에 따라 생겼음을 이해할 때 발견됩니다. 열등감은 결핍에 대한 느낌이고, 결핍은 곧 만회하기 위한 역작용을 동반합니다. 생명체는 결핍을 만회하기 위해 능력을 키우라 스스로에게 명령합니다. 그리고 생명체는 결핍으로 인해 조성되는 겸손한 마음을 갖기도 합니다. 이처럼 열등감은 패배의 회로가 아닌 심적 가능성이며 에너지입니다. 가장 낮게 웅크려 에너지를 모은 다음에 뛰어 올라야 합니다.

천연의 덕스러움

몸을 마음대로 바꿀 수 있는 성형의 시대는 축복처럼 여겨지기도 합니다. 어느 정도 긍정적인 기능도 있음을 인정합니다. 그러나 열등감의 치유책으로서 성형수술을 하려 한다면 거울 앞에서 반드시 던져야 할 질문이 있습니다.

"성형은 진정으로 나를 사랑하는 행위일까?"

만약 내 몸, 타인의 몸을 비교할 수 없는 환경에 내가 있다면 나는 그 자체로 자랑이며 만족이었을 겁니다. 동양인과 서양인의 육체적 차이를 열등함이 아닌 다양성으로 인식하는 마음가짐이 객관적 인식입니다. 자연에서 각기 생명의 탄생은 그 자체로 최선이며 최상의 결과임이 분명합니다. 먼저 최선으로서 나의 아름답고 신비로운 자질을 발견하고 깨닫는 것이 중요합니다.

살과 뼈를 깎아 미를 획득하고자 하는 절박함을 비난만 할 수는 없습니다. 다만 아름다움을 위한 헌신의 마음이 있다면, 천연의 덕스러움에 손상을 가하는 과오를 범하는 건 아닌지 돌아봐야 합니다. 열등감의 치유라는 면에서도 먼저 마음(내면)을 성형할 필요가 있습니다.

수치심

＊

벗은 몸을 부끄러워하는 동물은 인간뿐입니다. 이를 근거로 지구상의 동물 중에 인간만이 수치심을 느낀다고 해도 틀리지 않을 겁니다. 수치심 때문에 몸을 가렸지만 옷의 구속에서 벗어나고자 혹은 멋진 육체를 드러내고자 노출을 원하는 심리도 상존합니다. 인간은 옷 아래 숨김 욕망과 노출 욕망 사이에서 갈등한다고 할 수 있습니다.

수치심은 인간의 삶에서 최대의 문제적 감정 중 하나입니다. 어떤 이는 수치심 때문에 문 밖으로 나서길 꺼려 합니다. 어떤 이는 수치심이 지나쳐 목숨을 끊습니다. 학창시절에 집단 따돌림을 당한 아이는 심리적·신체적 발달에 장애를 겪고, 어른이 되어서까지 수치스러워하며 가해자를 원망합니다. 그런데도 한편에서는 수치심을 옹호합니다. 수치심이 있어야 죄책감이 있게 되고 이 사회에 도덕이 가능하다고 말합니다. 우리를 괴롭히는 수치심을 바라보고 극복하는 방법을 고민하지 않을 수 없습니다. 결론부터 말하자면 생명의 관점으로 수치심을 보면 해결책도 보인다는 겁니다.＊

미국의 심리학자 루스 베네딕트는 『국화와 칼』에서 일본인의 수치심에 주목했습니다. 베네딕트 여사는 서양인도 수치심을 느끼지만 일본인을 비롯 동양인은 더 강하다고 주장합니다. 이런 주장은 동양은 수치심의 문화를, 서양은 죄책감의 문화를 강화해왔다는 이해와

＊ 앞으로 치욕, 부끄러움 등 자존감의 손상과 저하에서 오는 감정을 포괄하는 용어로 '수치심'을 사용하고자 합니다.

같은 맥락에 있습니다.

서양에서는 그리스에서 비롯된 논쟁과 비판의 지적인 문화가 동기가 되어 법정에서 죄와 무죄를 따지는 문화가 발전했습니다. 종교적으로는 기독교의 교리와 원죄의식이 동기가 되어 양심에 근거한 죄책감의 문화가 강화됐다고 합니다. 그 결과로 서양인은 죄의식 때문에 양심과 자율, 도덕의 문화가 발달했다는 주장입니다.

반면, 공동체 안에서 타인의 시선에 좌우되는 수치심의 문화를 키워온 동양에서는 자율성이 부족하고 타인의 시선에 좌우되는 경향이 강하다는 겁니다. 이 의견에 동의하기 어려운 이유는 은근히 서구를 띄우는 데 대한 반감 때문만이 아닙니다. 근본적으로 수치심과 죄의식이 서로 대립되는 감정이 아니란 것을 공자와 맹자가 설명해주고 있기 때문입니다.

동양은 공자의 가르침에 따라 인(仁)을 실현하는 삶을 중시했습니다. 따라서 가족관계, 친구관계 등 사회적 관계를 소중히 여겨온 것은 사실입니다. 관계를 중시하다보니 타인의 시선을 의식하는 마음인 체면이나 수치심의 정서가 발달했을 것입니다.

맹자의 '수오지심(羞惡之心)'은 옳지 못함을 부끄러워하고[羞] 미워하는[惡] 마음입니다. 이 마음은 사단(四端)*의 두 번째입니다. 단이란 실마리, 끝이란 의미입니다. 즉 이 마음을 실마리 삼아 뿌리 마음으로 찾아들어갈 수 있다는 겁니다. 수오지심의 뿌리 마음은 의로운 마음

* 맹자의 사단은, 측은지심(惻隱之心) 인(仁), 수오지심(羞惡知心) 의(義), 사양지심(辭讓之心) 예(禮), 시비지심(是非之心) 지(知)를 일컫습니다.

입니다. 따라서 맹자는 인간에게 수오지심이 있어 의(義)를 알고 행동할 수 있다고 믿었습니다.

이처럼 동서양의 전통적인 수치심 감정에 대한 이해는 사회적 관계 속에서 양심과 결부되어 제시됩니다. 즉 자신 또는 타인이 저지른 나쁜 행동에 대하여 부끄러움을 느낄 때 양심이 살아 있는 것으로 보는 겁니다. '수치심＝양심'이란 등식 때문에 수치심이 권장되는 경향도 있습니다. '부끄러워할 줄 알아야 사람이다'라고 말하는 경우가 그것입니다. 따라서 수치심이 살아 있는 사람은 도덕적인 의식도 높다고 해야 옳을 것입니다.

수치심을 도덕의 동기로 보는 동서양의 전통적인 견해에도 불구하고 수치심의 양태는 그리 단순하지 않아 보입니다. 수치심은 생명의 다면적이고 복잡다단한 심리현상으로 볼 때 줄기를 파악할 수 있습니다. 수치심은 생명을 위협하는 치명적인 감정이면서 동시에 생명력을 고양하는 감정이기도 합니다.

수치심은 생명의 존재상이 손상됐을 때 일어납니다. 즉 생명인 나의 존재상이 손상되는 경우입니다. 물리적 생명(몸)이 강자에게 유린당하면 수치심이 일어납니다. 강제로 내 몸을 억압하거나, 누군가 성폭력으로 내 몸을 강제로 열거나 했을 때 일어나는 수치심은 씻어내기 어렵습니다. 내 육체적 힘이 강한 힘에 의해 제압을 당했을 때에도 수치심이 일어납니다. 나의 명예가 더럽혀졌다 여겨질 때에도 수치심이 생깁니다. 배반을 당하거나 무시당했을 때에도 수치심이 생깁니다. 수치심은 나의 치부가 드러나 명예가 손상당했을 때에도 일어납니다. 수치심은 더러운 욕설을 들었을 때에도 일어납니다. 학창시절

에 공공연히 행해지는 집단 따돌림은 씻어내기 어려운 상처가 됩니다. 여기에는 온갖 수치심의 요소가 종합적으로 있기 때문입니다. 집단 따돌림이 어린 영혼에 얼마나 치명적인 상처를 주는 범죄 행위인지 알 수 있습니다.

어른이 평생 지켜 온 페르소나(신분, 직업, 권위 등 사회적 역할에서 생기는 가면)가 깨질 때에도 수치심이 일어납니다. 즉 챔피언의 자리를 지키며 스스로 챔피언으로 자부해온 운동선수가 패해서 벨트를 박탈당했을 때가 그 예입니다. 이때의 수치심은 챔피언 페르소나가 깨진 때문입니다. 부모로서의 페르소나, 교사로서의 페르소나, 정치인으로서의 페르소나가 깨졌을 때의 수치심도 있습니다. 결론적으로 물리적·심리적 생명력이 유린당했을 경우에 수치심이 일어납니다. 사람은 수치심의 진흙탕 속에서, 때로는 생명까지 위협하는 수치심의 독소로부터 자유롭기 어렵습니다.

일본에서는 무사들이 패배의 수치심 때문에 할복자살하고 때로는 상관이 부하에게 할복을 강요하는 극단적 사례가 있었습니다. 동양 유교사회의 수치심 문화는 정조를 유린 당한 여성이 자결하도록 방조하는 경우가 더러 있었습니다. 이웃 나라에 공녀로 끌려갔다 돌아온 여성들을 '화냥년'(고향으로 돌아온 여성이란 의미의 '환향녀'가 변한 말)이라 부르며 수치심을 강요하기도 했습니다. 국력이 미약해서 발생한 사회적인 수치를 희생자인 개인에게 전가한 부끄러운 경우입니다. 이들의 경우 수치심은 도덕적인 감정과 별 관련이 없어 보입니다.

수치심이 죽음으로 연결되는 문화에서 알 수 있는 사실 하나는 '수치심은 생명 자체의 존재를 부정하게 하여 죽음에 이르게 한다'는

것입니다. 그러나 세상 그 어떤 것도 생명의 아름다움과 신비로움 그리고 위대함을 부정할 정도로 대단한 것은 없습니다. 어떤 수치심도 생명을 소멸시킬 만큼 정당하지 않습니다. 그럼에도 '죽고 싶도록 수치스럽다'는 표현에서 알 수 있듯이 수치심이란 감정은 우리를 혼돈과 위기에 빠뜨립니다. 수치심의 심연을 보는 일이 얼마나 중요한지 알 수 있습니다.

수치심과 자긍심의 두 날개

수치심이란 실마리를 찾아 들어가면 한 가지 뿌리에 이르게 됩니다. 그 실마리가 공통적으로 이르는 곳에 생명이 있으며, 특히 성(性)과 깊은 관련이 있습니다. 성의 부끄러움이 바로 수치심이라 해도 과언이 아닙니다. 수치심은 성과 생명에서 비롯되기에 그 뿌리가 깊고 자신의 목숨을 위협하기도 합니다. 수치심이 자살을 일으키고 수치심의 해소를 위해 목숨을 거는 이유도 여기에 있다 할 것입니다. 수치심의 치유가 힘든 이유도 여기에 있습니다. 그러나 수치심이란 실마리를 따라 심연에 이르면 우리는 수치심에서 보다 자유로울 수 있습니다.

성에서 일어나는 수치심의 반대편에 자긍심이 있습니다. 수치심과 자긍심은 성의 좌우 날개인 겁니다. 따라서 사람은 자신의 성에 관하여 수치심을 느끼는 반면 자긍심도 느낍니다. 만약 수치심이 나를 물속으로 끌어들일 때 자긍심이 일어나 나를 부양하게 한다면 멋진 경우라고 생각됩니다.

음양오행설에서 음은 수렴하는 기운이고 양은 발산하는 기운이라고 합니다. 부끄러워 감추려는 성질은 음에 해당될 것입니다. 자긍심

으로 충만하여 발산하려는 성질은 당연히 양입니다. 수치심과 자긍심을 성의 음양 기운으로 이해하지 않을 수 없습니다.

누구나 사춘기만 넘겨도 경험으로 알 것입니다. 우리의 성은 하늘에 닿을 정도로 자긍심이 충만한 순간을 경험합니다. 때로는 부끄러워 땅속으로 숨어들고 싶은 침잠의 순간도 경험합니다. 성은 자긍심과 수치심이 태극무늬처럼 어우러져 휘돌아갑니다. 성의 수치심과 자긍심을 두 날개로 날아가는 새에 비유할 수도 있습니다. 이 두 날개를 조화롭게 운용하여 아름다운 성을 비상시킬지, 아니면 수치심과 자긍심의 어느 한쪽 날개만으로 비행하여 추락할 것인지는 각자의 선택에 달려 있습니다.

수치심이 괴물처럼 압박해오며 나를 하강으로 이끌 때, 숨고 싶을 때, 죽고만 싶을 때, 수치심의 정체를 알면 극복하기 훨씬 수월합니다. 자긍심이 지나쳐 어디서든 내 성을 드러내고 싶을 때에도 마찬가지입니다. 자긍심을 억제하지 못하면 극단적인 경우 노출증 환자나 파렴치한이 되어 비난을 받게 됩니다.

수치심이 자아분열을 일으킨다는 연구도 있습니다. 수치심과 자긍심 두 개의 날개가 균형을 이루지 못한 경우일 것입니다. 이는 열등감이 자신을 혐오하게 하여 자아분열을 일으키는 원리와 다르지 않습니다. 수치심에 자신을 해치고 싶은 마음이 일어나 자살을 감행하는 것은 실은 자신에 대한 분열입니다. 수치심은 하찮은 감정처럼 보이지만 실은 분열증의 원인이고, 목숨을 앗아갈 수 있는 괴물인 것입니다. 괴물은 그 정체를 알면 그것은 이미 괴물이 아닙니다.

수치심은 떫은 과일입니다. 익어서 떫은 맛이 사라질 때 과일은

미를 욕망하는 생명

자신을 완성합니다. 수치심을 안고 인생의 단 열매를 향해 나아가야할 이유입니다. 그 어떤 수치심의 가치도 생명의 가치보다 무거울 수는 없습니다.

수치심의 치유

생명의 관점 유지는 수치심의 치유를 위해 무엇보다 중요해 보입니다. 즉 수치심의 치유는 생명의 자존감 손상에 대한 치유이며 저하된 생명력의 증대인 것입니다.

한민족은 집단적인 수치심을 지니고 있습니다. 이웃 민족에 의해 유린당한 역사와 식민통치를 수치스러워합니다. 대표적으로 축구, 야구 등 스포츠 분야에서 일본과의 숙적 의식은 집단적 수치심이 발전된 양상입니다. 다행히 우리는 집단적 수치심이 크게 치유되는 경험을 할 수 있었습니다. 최근 한국경제는 일본에 비견될 정도로 성장했고, 한류열풍이 휩쓸면서 문화적 자긍심이 크게 회복됐습니다. 이제 조금은 자긍심과 수치심이 균형을 잡은 듯합니다. 만약 한민족의 위상과 국력이 예전보다 더 나빠졌다면 수치심은 거의 줄어들지 않았을 것입니다. 스스로를 혐오하는 자기분열로 이어졌을 것입니다.

수치심의 치유는 위로나 사과, 종교적인 차원의 용서로도 가능합니다. 그러나 가장 핵심적 처방은 한민족의 생명력이 일본민족보다 열등하지도 약하지도 않다는 자신감 회복입니다.

복수를 통한 수치심의 치유도 한 방법입니다. 복수를 주제로 하는 영화들이 인기를 끄는 이유는 대리만족을 주기 때문입니다. 그러나 사적인 복수는 다시 원한을 낳을 수 있으므로 권하고 싶지 않습니다.

합법적으로 가해자에 대한 우위를 달성하는 방식으로 수치심을 치유하는 길이 열려 있기에 이를 이용하면 될 것입니다.

한 예로 성에 관련된 수치를 당해 숨는 것은 좋은 선택이 아닙니다. 즉시 가해자를 처벌하고 드러내는 데 주저하지 말아야 합니다. 법적이든 그렇지 않든 처벌을 통한 우위를 달성하지 않으면 수치심의 고통을 평생 안고 살아가는 선택이 되기 때문입니다. 법의 도움으로 가해자를 처벌하는 방법은 약한 내가 우월해지는 길이 될 것입니다. 그러고 나서야 나를 괴롭히고 나를 분열시키는 수치심의 몸부림을 진정시킬 수 있을 것입니다.

어떤 여중생이 동급생에게서 '걸레'라는 욕을 들은 뒤 "먼지가 되어 사라지고 싶다"고 말하는 걸 본 적이 있습니다. 사춘기를 질풍노도의 시기라고 합니다. 사춘기 특유의 예민하고 변덕스런 마음에서 다양한 감정과 생각들이 떠오릅니다. 자신에 대해서도 친구에 대해서도 혼란스럽지 않을 수 없습니다. 걸레라는 욕은 별 뜻 없이 던진 것일 수도 있습니다. 그러나 아직 순결한 그들의 마음은 스스로 모욕을 당하고 더러워졌다고 느끼고 수치심은 일어납니다. 누군가 장난으로 던진 돌에 개구리가 맞아 상처를 입거나 죽는 꼴입니다.

초등학교나 사춘기 청소년들의 왕따는 더욱 심각한 경우입니다. 왕따에서는 모든 수치심 유발행동이 집단적으로, 종합적으로 장기간에 걸쳐 가해지기 때문입니다. 이런 왕따 행위가 학급에서 공공연히 진행되어도 동급생이나 교사가 심각성을 인지하고 제지하지 못하는 것은 안타까운 일이 아닐 수 없습니다. 왕따는 가해자나 피해자, 방관자 모두가 수치심의 치명적인 독성을 이해하지 못한 때문이 아닌가 합니다.

한때 여성들에게 당연한 것처럼 강요되던 숙녀, 정숙, 순결과 같은 말들은 이제 꺼려지는 용어가 되어가고 있습니다. 그러나 몸과 마음을 정갈하게 유지하는 것은 남녀 모두의 생명유지에 핵심적인 부분입니다. 생명은 질병으로부터 자신을 보호하기 위해 청정함을 선호합니다. 또한 불순물이 섞이지 않은 맑음의 상태에서 단일성을 유지할 수 있습니다. 몸과 마음의 청정함은 남녀 구분 없이 반드시 지켜야 할 생명의 성향입니다. 생명의 최고 상태를 유지하는 데 실패했을 경우, 수치심이 일어나고 죄책감이 드는 이유는 생명력을 최고치로 유지하기 위한 이치라 할 수 있습니다. 한 예로 담배를 피우거나 술을 마실 때 혹은 여타 중독성 약물을 복용하여 말초적 쾌락에 탐닉할 때마다 수치심과 죄책감이 함께 밀려드는 이유는 스스로 자신의 생명을 약화시키는 과정에서 생기는 자연적 감정이라 할 수 있습니다. 내 생명을 청결하고 신선하며 강하게 유지하는 것이 중요하며, 이에 역행할 때 수치심이 일어나는 자연적 이치를 이해할 수 있어야 합니다.

세상에서 가장 소중한 나의 성이 도구로 사용되지 않도록 지키는 것도 중요합니다. 나의 소중한 성을 아름다움의 거인이 태어나는 근원으로 삼아야 할 것입니다. 나의 성을 소중하게 운용하는 데 실패할 경우 수치심이 일어나는 것은 당연합니다. 나의 성을 남용하여 수치심으로 몰아가지 않아야 합니다.

진정으로 사랑하는 이에게 내 치부를 보여도 부끄럽지 않은 현상은 수치심 치유의 중요한 단서입니다. 밖에서 옷을 벗는 데 수치심을 느끼는 어린이들도 부모님 앞에서는 별 부끄러움을 느끼지 않습니다. 사랑하는 연인들 사이에서도 비슷한 경험을 하게 됩니다. 사랑이 있

는 곳에서 수치심은 소멸되고 무기력해지고 맙니다. 수치심은 내가 누군가를 깊이 사랑하여 구분과 경계가 사라지는 경험이 많아질수록 희미해지게 됩니다.

거시적으로는 인류와 세상만물에 대한 이해와 사랑이 보다 활성화될 때 수치심이 치유되거나 감소될 수 있습니다. 나와 타인, 세상만물을 투명하게 알고 이들을 사랑할수록 부끄러움이나 수치심이 사라지고 내 마음이 크게 열립니다. 마음이 열리면 나를 가두었던 골방 문이 열리고 광장으로 나갈 수 있게 됩니다. 마치 부끄러워하던 꽃봉오리가 열려 벌과 나비를 허용하고, 바람과 별과 이슬을 포용하듯이 말입니다. 그 결과 꽃은 열매를 맺을 수 있습니다.

열등감에 엄청난 잠재력이 있는 것처럼 수치심을 직시할 수 있다면 이를 기회로 삼을 수도 있습니다. 수치심의 근본적인 치유는 무엇보다도 성의 이치, 생명의 섭리를 알 때 가능합니다. 생명으로서 강해지는 것이 수치심의 첫 번째 해결책입니다. 즉 아름다움의 거인이 되어야 하는 것입니다.

외로움

*

저는 외로워하는 사람을 위로하기보다 격려하는 쪽을 택하곤 합니다. 외로움을 권하는 이유는 외로울 때 신을 만날 수 있기 때문입니다.

정호승 시인은 "외로우니까 사람이다"라고 합니다. 알고 보면 모든 살아 있는 것들이 외롭습니다. 외로워야 타자와 하나가 되고자 하

고 그래야 생명이 지속될 수 있기 때문입니다.

둘의 정이 합쳐져서 생명이 태어납니다. 태어날 때 어머니의 몸에서 떨어져 나왔으니 외로울 수밖에 없습니다. 평생 외롭게 살면서 누군가를 열망하는 것이 삶이 아닐까 합니다. 외로움으로 인해 우리는 사랑을 구하고, 아름다움에 빠져들어 하나가 되고자 합니다. 생명은 외로움에서 삶의 어떤 힘과 지향을 얻어 살아갑니다. 모든 생명은 살아 있는 한 누군가를 늘 그리워합니다. 즉 하나가 되기를 지향합니다. 앞에서 말한 것처럼 이 하나됨의 욕망이 생명을 낳고 어울려 살게 합니다. 하나됨의 성향이 있어 인간은 배우고 생산하며, 문명을 건설하게 됩니다.

따라서 사람은 본질적으로 외롭습니다. 많은 사람들 사이에 있어도 외롭습니다. 사람은 그 외로움을 채우기 위해 일에 몰두합니다. 일과 하나가 되는 것입니다. 일에 빠져드는 것은 외로움을 채워 충만하게 해주고, 이는 생명을 이롭게 합니다. 예술가가 외롭지 않다면 미의 창조도 이루어지지 않을 것입니다.

결론적으로 외로움은 하나됨을 바라는 생명의 심리적 증상입니다. 이 외로움의 절절한 감정을 통해 내 생명을 만날 수 있습니다. 나의 발견입니다.

외로움을 일으키는 하나됨의 성질. 이는 일의 성취에서도 중요합니다. 일에 몰두하여 하나가 되는 이에게 외로움은 있을 수 없을 것입니다. 외로움은 어쩌면 나의 완성과 세계의 완성, 예술의 완성을 위해 존재하는 것일 수 있습니다.

외로울 때 위로 받으려만 하지 말고 외로움의 심연을 돌아봐야 합

니다. 외로움의 정체를 볼 수 있을 때 우리는 거인이 되는 실마리를 잡을 수 있습니다. '외로움'은 '하나됨'의 열망과 같은 말입니다. 외로움이란 감정의 안개 속 미로를 헤치고 나아가면 어느 날 갑자기 미성(美性)이란 성채를 발견하게 될 것입니다.

도구왕국의
소인증후군

우리는 모두
천재이다

내 안의 미적 거인이 안고 있는 큰 난제는 자신이 문명의 감옥 안에 살고 있다는 사실을 알지 못하는 것입니다. 감옥에서 태어나고 자라 감옥이 모든 세상의 전부인 것처럼 아는 경우입니다. 이는 그 사람의 잘못이 아닙니다. 태어날 때부터 그렇게 되도록 팔자가 주어졌기 때문입니다. 보이지 않는 감옥은 탈출의 의지도 일으키지 않기에 철옹성보다 더 강력합니다. 그리스 철학자 플라톤은 이를 일러 '동굴 속의 죄수'라고 했습니다.

성인들께서 어깨를 내밀고 있습니다. 어깨에 올라 감옥을 탈출하라고 말입니다. 거인의 어깨 위에서 넘겨다본 세상은 높다란 장벽이 쳐진 도구왕국과 그 장벽 밖의 무한한 세상입니다. 도구왕국의 감옥은 수인들을 작은 사람으로 만들어버립니다. 소인이 된 사람들은 도구왕국의 담장을 넘을 엄두를 내지 못합니다. 오히려 도구왕국이 자신에게 편리함을 주기 때문에 목숨을 바쳐 지켜야 한다고 믿고 있습니다. 정말 무서운 감옥이 아닐 수 없습니다. 이 감옥의 장벽은 점점

미를 욕망하는 생명

높아만 가고 사람은 작아져갑니다. 도구왕국은 수천 년 문명으로 지은 감옥이며 지식으로 이루어진 감옥입니다. 인류 최고의 장점이라 일컬어지는 도구적 이성이 축조한 감옥입니다.

청설모는 천재이다

*

아이들과 숲으로 소풍을 갔습니다. 까마득하게 높은 잣나무 위에 청설모 한 마리가 보였습니다. 청설모는 가느다란 가지 위에 큰 길이 나 있는 듯 재빨리 그곳을 오르내렸습니다. 옆의 다른 잣나무 가지로 뛰어 건너기도 했습니다. 젓가락만한 나뭇가지 위를 어떻게 자유자재로 이동하고 뛰어 다니는지 세상에 그만한 곡예가 없다는 생각이 들었습니다. 아이도 감탄하여 한 마디 했습니다.

"와! 청설모는 천재야!"

청설모가 천재라니. 아이의 말이 뒤통수를 쳤습니다. 그렇습니다. 청설모는 나무 타기의 천재로 태어납니다. 그런데 생각해보면 사람들도 청설모 이상으로 천재로 태어납니다. 바로 도구 사용의 천재로 태어나는 겁니다. 만약 청설모와 대화할 수 있었다면 청설모가 이렇게 말하지 않았을까 합니다.

"와! 사람들은 정말 도구 사용의 천재야! 사람들의 백분의 일 정도만 재능이 있었다면 좋았을 거야."

수저를 사용하고 젓가락질을 하는 행위도 천재적인 행위입니다. 그럼에도 자신을 천재로 여기는 사람이 거의 없다는 것이 문제입니

다. 사람들은 레오나르도 다빈치, 모차르트, 뉴턴, 에디슨 같은 사람들만을 천재라 부릅니다. 천재의 재능을 타고나지 못한 것을 안타까워합니다. 그러면서 나보다 조금 나은 재주를 지닌 사람들을 보며 부러워하고 경쟁하느라 여유 없이 불행한 삶을 살아갑니다.

무엇보다 안타까운 일은 하늘이 준 자족하고 충만한 자기본성, 즉 거인으로서의 본성을 잃어간다는 점입니다. 인간이 도구의 편리함과 복잡함 속에서 왜소해지는 현상은 '도구왕국의 소인증후군'이라 할 만 합니다. 도구왕국의 소인증후군은 도구문명이 발전할수록 점점 심해지는 장애입니다. 증후군이란 이름을 붙인 이유는 치료해야 할 심리적 장애로 보기 때문입니다. 이 증후군은 한쪽으로만 가지가 뻗은 나무에 비유할 수 있습니다. 태풍이 불면 무게중심을 잃고 언제든 쓰러질 운명입니다. 비대해진 물질문명의 무게 때문이지요.

알고 보면 도구왕국의 소인증후군 치료법은 의외로 간단합니다. 도구왕국으로부터의 탈출은 육체의 탈출이 아니라 정신의 탈출입니다. 청설모의 눈으로 인간을 바라본 것처럼 나 자신의 거인성을 아는 것입니다. 그럼 인간 각자는 다시 천재임을 깨닫게 됩니다. 이 천재성의 실마리를 잡고 미로를 여행하여 내 안의 거인을 일으켜 세워야만 합니다.

인간이 자기 안에 겹겹의 미로를 만들기 시작한 것은 도구를 이용해 자연을 정복하고 그곳에 도구왕국을 세운 이후부터일 겁니다. 도구의 왕국 이전에 자연은 인간에게 어머니이며 친구였습니다. 어머니처럼 먹이고 길러주었고, 친구처럼 함께 놀아주었습니다. 사람들은 자연을 대할 때 아기가 어머니를 사랑하듯 존중했고, 친구가 친구를

아끼듯 좋아했습니다. 더 나아가 자연은 아름다움이고 신비이며 위대함이었습니다. 그러나 위대한 어머니 자연을 도구와 자원으로 보면서 모든 것이 달라졌습니다.

자연을 정복하여 무릎을 꿇린 이후 인간은 자연에서 어머니와 친구를 볼 수 없었습니다. 자연의 아름다움과 신비로움이 퇴색됐습니다. 자연이 물질이 되자 자연과의 대화를 통해 스스로 성찰할 기회도 사라져버렸습니다. 물질인 자연과 정을 나누고 싶은 마음이 수그러들었습니다. 자연과 대화를 나눌 눈도 마음도 닫혔습니다.

'어머니 대자연으로 돌아가 품에 안겨라'

해결책은 간단합니다. 그러나 실행이 쉽지 않아서 문제입니다.

병원에 가지 않으려는 병자를 움직이게 하는 심정으로 좀 더 설득하면 이렇습니다. 소인증후군으로 불리는 도구왕국의 질환은 여러 가지 증세로 나타납니다. 현대인의 스마트폰 중독처럼 도구는 그 편리함과 효율로 인류를 중독시켜 왔습니다. 인류의 과학기술문명이 감추고 있는 어두운 한 면은 시계, 자동차, 비행기, 인터넷 등 편리함을 주는 도구들에 중독되고 노예화되는 현상입니다. 이것들 없이 살 수 없다고 여긴다면, 이미 중독이 됐고 노예 상태에 있다고 할 것입니다. 도구에 중독된 인류는 도구들 속에 살며 자신도 도구들 중 하나가 되어버립니다. 즉 동료 인간도 도구인 줄 오해하며 살아갑니다. 동료를 목적을 위해 사용하고 쓸모가 다하면 버릴 수도 있습니다. 인류가 자신마저 도구화하여 산 역사는 이미 오래됐습니다.

친구를 빵셔틀(빵을 사오는 심부름꾼이란 은어)시키는 청소년들의 일탈이 사회에 충격을 준 적이 있습니다. 이는 어른들에게서 배운 결과

미를 욕망하는 생명

입니다. 이보다 훨씬 악질적이고 고질적인 인간의 도구화가 이미 사회에 만연해 있었습니다. 유괴범이 아이를 유괴하는 경우 돈을 위해 아이를 도구로 이용하는 경우입니다. 사회의 조직화가 고도화될수록 사람과 사람의 관계는 상하 위계적 관계, 효율과 생산성을 위한 관계로 조직됩니다. 그럼 조직은 기계화되고 구성원은 부품처럼 기능화됩니다. 요즘 공공기관이나 대기업은 군대보다 더 촘촘하게 구성원을 조직하고 통제합니다. 사람들은 톱니바퀴처럼 권력관계, 이해관계에 따라 원격조종되고 맙니다. 이런 사회에서 사람은 페르소나(탈)을 쓰고 진정한 자신을 잃어갑니다.

돈에 의한 인간의 도구화는 어떨까요. 인간은 물물교환을 위해 화폐라는 도구를 발명했습니다. 돈이란 인간의 편리를 위한 도구입니다. 그러나 돈은 무소불위의 힘을 발휘하며 이제 개인과 사회를 지배하고 있습니다. 돈을 얻기 위해 스스로를 도구처럼 사용하고, 노예가 되기를 마다하지 않으며, 돈을 매개로 타인을 노예로 부리는 것이 자연스런 모습이 되어버렸습니다.

인간이 누리는 시간이 도구화되는 양상도 심각합니다. 하루를 24시간으로 구분하는 시간개념은 자연의 흐름을 도구화시킨 결과입니다. 시계라는 도구는 시간을 잘게 쪼개는 도구입니다. 그 결과 우리는 쪼개진 시간을 사는 겁니다. 시간에 쫓겨 내딛는 바쁜 종종걸음은 하인의 걸음을 닮았습니다. 현대인은 도구화된 시간의 결과로 어떤 면에서 하인으로 전락한 겁니다. 시간의 도구화 결과로 편리성과 효율성이 높아졌습니다. 그러나 공든 시계탑 뒤에는 짙은 그늘이 드리워져 있습니다.

미를 욕망하는 생명

인간으로서 도구문명을 부정할 수는 없습니다. 만약 컴퓨터가 없다면 저는 이 글을 쓸 엄두도 내지 못했을 겁니다. 글을 쓰기는커녕 하루하루 먹을 것을 걱정하며 들로 산으로 사냥을 다녀야 했을지도 모릅니다. 아무도 모르는 숲에서 서른도 안 되는 나이에 생애를 마감했을지도 모르죠. 의심의 여지없이 도구 사용 능력은 인류의 최대 축복이며 최대 장점입니다. 도구를 이용해 내 힘이 강해지고 감각이 확장되며 지적인 능력이 향상됩니다.

그러나 강한 빛이 있는 곳에는 반드시 짙은 그늘이 있습니다. 기계적인 동작을 반복하다 보면 근육과 신경, 뼈에 질병이 생깁니다. 도구의 지속적이고 반복적인 사용으로 인해 인류는 수많은 도구적 질환을 앓아왔습니다. 그 질환은 벌써 몸과 마음 모두에 침범해 돌이킬 수 없을 정도로 주인을 왜소하게 만들어왔습니다. 이것이 바로 도구 왕국의 소인증후군입니다.

치료의 필요성은 누구나 공감할 것입니다. 그러나 도구의 질환을 도구로 치료하려는 것이 문제입니다. 위대한 과학기술의 힘을 신봉하는 이들은 문명의 질병을 문명으로 치유할 수 있다고 믿는 듯합니다. 그러나 도구의 질환은 도구를 버릴 때 치료될 것입니다.

기계의 마음, 소인국 마음

*

망원경이나 현미경 같은 도구는 인간의 시각능력을 크게 확장시켜 줍니다. 카메라는 사물을 기록하여 기억할 수 있게 하고, 녹음기는 소

리를 녹음하여 재생시켜 줍니다. 지진파를 분석하는 예민한 기계들은 인간의 감각을 넘어서서 진동을 해독하는 능력을 보여줍니다. 바퀴와 엔진 같은 기관들은 인간의 이동능력을 비약적으로 향상시켜 넓은 세상을 경험하게 했고, 우주선은 지구 밖의 세상까지 넘볼 수 있게 해주었습니다. 기억의 확장이란 면에서 문자도구는 무엇보다 위대한 역할을 했습니다. 문자는 기록을 통해 인간의 지식과 기억능력을 확대하도록 해주었습니다. 문자와 문자를 기반으로 하는 책, 컴퓨터, 인터넷 같은 도구가 없었다면 저는 글을 쓸 엄두조차 내지 못했을 것입니다. 도구 덕분에 제가 있는 것입니다.

도구들이 강력해지고 복잡해지면서 인간의 도구 의존도가 높아지는 게 당연합니다. 덕분에 그 폐단도 커졌습니다. 도구왕국은 인류를 어떤 면에서 나약하고 왜소하게 만들었습니다. 왜소증에서 벗어나기 위해 도구와 인간의 관계를 반성하며 돌아볼 필요가 있습니다.

'도구적 이성'이란 반성적인 말이 한때 주목을 받았습니다. 도구적 이성이란 도구왕국 사람들의 사고방식입니다. 도구왕국 사람들은 어떤 목적을 위해 도구를 고안하고 사용하는 정신능력을 발전시켜왔습니다. 그 결과 목적 달성을 위해 계획을 수립하고 실현시키는 독특한 정신체계가 만들어졌습니다. 목적을 위해 합리적인 것만이 옳다는 사고방식입니다. 효율적이고 생산적이어야 한다는 생각 또한 도구적인 사고방식입니다.

인간의 의식이 이렇게 도구적으로 구조화된 현상은 독일의 비판 철학자 호르크하이머 등의 석학들에 의해 지적되어 왔으며, 그 이전에 동양의 고전 『장자』에서도 예견된 바 있습니다.

미를 욕망하는 생명

자공(子貢)이 물동이로 힘겹게 물을 퍼 올리는 노인을 보고 지렛대에 두레박을 달아 사용할 것을 권했습니다. 그러자 노인은 "인간이 기계를 사용해 일하는 순간 기계의 마음을 얻게 된다"며 수치스러워했습니다. 편리한 것을 마다하는 이 노인은 참으로 우스꽝스럽고 변화를 거부하는 꽉 막힌 사람으로 여겨집니다. 그러나 이 우화에는 인간이 기계적인 효율성에 함몰되면 하늘이 부여해준 천성(天性)을 망각한다는 경고가 담겨 있습니다. 천성을 망각한 인간은 스스로 자족하고 자존할 수 있는 길에서 벗어나 늘 불안과 부족을 느끼며 살게 됩니다.

도구적 이성의 관점에서 인류의 역사를 바라봅니다. 구석기, 신석기, 청동기, 철기, 산업혁명, 정보화시대 등의 용어는 모두 도구로 구분되는 역사의 개념입니다. 인류문명은 도구 사용의 역사와 다르지 않습니다. 오랜 세월 목적을 이루기 위해 도구를 고안하고 이용하며 살다 보니 합리주의적 사고방식이 습관화·고착화됐습니다. 인류문명이 낳은 온갖 병폐의 근원으로 비판 대상이 되는 기계적 인과론, 서구의 합리적 이성은 도구의 영향 아래 만들어진 정신이라 할 수 있습니다.

인간이 도구에 취한 과정은 술에 취하는 것에 비유할 수 있습니다. 처음에는 사람이 술을 마시지만 지나치면 술이 사람을 마십니다. 알코올 없이 살아갈 수 없는 알코올 의존증 환자는 이미 술에 먹힌 존재입니다. 마찬가지로 도구 없이 살아갈 수 없는 도구 의존증의 인류는 도구에 먹힌 존재입니다.

오래 전 우리 조상들이 도구에 먹힌 존재는 아니었습니다. 최소한 현재의 후손들보다는 덜 먹힌 존재였습니다. 하지만 지금 과학기술문

명의 후손들은 도구에 사용 당하는 지경에 이르렀습니다. 컴퓨터와 로봇이 인간을 노예화시킬 것이란 우려가 이미 상당 부분 현실화됐다는 평가를 새겨들어야 합니다.

영화 〈매트릭스〉는 도구에 노예화된 인간의 미래를 잘 보여줍니다. 이 영화에서 인간은 시스템에 길들여집니다. 길들여진 인간은 다시 시스템을 지키기 위해 목숨 바쳐 싸우게 됩니다. 시스템은 인간성 회복과 해방을 염원하는 사람들을 억압하고 제거하려 듭니다. 〈매트릭스〉는 인간이 도구의 부품으로 전락한 세상을 예언하고 있습니다.

인간 도구화의 최악의 비극은 인간이 인간 자신을 스스로 도구로 여기는 것입니다. 어느샌가 인류는 스스로를 공공연하게 '인적자원'이라 지칭하면서 의심이나 부끄러움을 느끼지 않게 됐습니다. 인간을 자원으로 인식하는 것은 인간을 목적 달성의 도구로 사용하겠다는 표현이기도 합니다.

인간이 자원이 된 시대에는 천양지차인 인간을 학교에 가둬두고 규격화된 재목으로 길러내는 교육도 당연시됩니다. 학교 교육도 실은 사회라는 도구에 적응하도록 인간을 도구화시키는 과정입니다. 갈수록 첨단통신기기로 중무장해 감에도 소통의 질이 나아지는 것 같지는 않습니다. 오히려 소통의 깊이는 얕아지고 신뢰도가 저하됩니다. 소통의 도구인 인터넷과 이동통신 인프라는 이미 한국이 최고 선진국입니다. 그러나 소통이 가장 어려운 과제가 되어 있습니다. 풍요롭지만 불행을 느끼며, 자살률은 세계 최고입니다. 이는 도구왕국의 당연한 비극입니다. 도구를 이용한 소통이 쉽고 편리하다지만, 인간의 모든 감각을 동원할 때 가능해지는 진정한 소통은 점점 더 이뤄질 수 없기 때

문입니다. 이는 도구를 사용한 결과로 잃어버리게 되는 천성의 회복을 위해 더 많은 노력을 해야 함을 말해줍니다. 왜 이런 현상이 일어나는지, 우리가 사용하는 도구의 결점이 무엇인지, 어떻게 보완해야 할지 돌아봐야 할 때입니다.

한국사회는 경쟁적으로 도구화 사회, 즉 도구왕국을 이루었습니다. 그러나 도구왕국에서 생기는 수많은 질환에 대해 아직 치유책을 갖지 못한 듯 보입니다. 풍요로움에도 삶이 불행하다고 느끼는 이유는 나 자신과 나의 삶이 목적이 아닌 수단(도구)으로 전락한 때문입니다. 장자의 예언대로 인간은 기계를 사용하면서 기계의 마음을 얻었습니다. 대신 자족과 자존의 천성, 즉 거인의 마음을 잃고 말았습니다. 과학기술문명의 발전에 더하여 거인의 마음까지 회복한다면 이는 최상의 경지, 즉 신의 경지가 될 것입니다. 내 안에 아름다움의 거인을 회복하는 사람이 많아지는 것만이 한국사회의 희망입니다.

소인증후군과
처방

플라톤은 동굴 속 죄수 이야기로 영혼의 아름다움을 잃은 채 살아가는 인간의 처지를 일깨우고자 했습니다. '도구왕국 소인증후군'의 문제는 동굴의 현실 중 하나일 것입니다.

원시인은 강력한 동물, 자연현상, 산천초목을 신으로 모시고 경배했습니다. 반면에 현대인은 문자와 화폐, 옷과 집, 자동차와 비행기, 인터넷과 스마트폰 등의 도구를 경배합니다. 21세기의 신은 과학기술의 현신인 기계에 있습니다. 경전을 통해 신의 계시를 습득하는 것처럼 현대인은 도구 사용설명서를 통해 도구의 원리를 습득하는 것에 헌신해야 합니다. 기계의 원리를 습득하여 기계의 방식으로 일을 꾸미고, 기계의 방식으로 생각합니다. 기계의 마음을 습득하여 일하고 생각하는 과정은 오랜 세월에 걸쳐 습관이 됩니다.

기계의 마음은 곧 도구적 이성입니다. 도구적 이성이란 도구를 만들 때 발휘되는 문제 해결의 정신, 즉 목적을 위한 수단을 찾아내는 정신입니다. 어려운 일에 닥쳐 흥분할 때 누군가 "이성적으로 생각

해"라고 충고한다면, 이는 '이익이 되는 쪽으로 합리적으로 생각해' 라는 의미일 겁니다. 이익을 구하는 정신이 곧 이성이 돼버린 겁니다.

그러나 본래 이성은 이익을 따지는 합리적 정신이 아니었습니다. 우주의 이치가 인간 안에 구현된 것이 이성이었습니다. 인간은 자기 안의 이성을 밝혀 알아야 합니다. 그럼 인간은 스스로 우주의 이치를 알고 바르게 살아가는 법도 알게 되는 겁니다. 도구적 이성 이전의 온전한 우주적 정신인 이성을 찾으려면 인간의 몸과 마음에 본래부터 깃들어 있는 천성(天性)을 살펴야 합니다.

도구적 이성의 폐단은 여러 가지로 복잡하게 고찰될 수 있지만 여기에서는 천성의 훼손이란 면을 보고자 합니다. 도구는 스스로 만족하는 거인의 마음인 천성을 기계적인 마음으로 바꾸어버립니다. 도구들이 인간의 아름다운 천성에 끼친 해악은 수없이 많겠지만, 천재성의 퇴화, 정신의 분열, 지나친 외향성이 특히 심각해 보입니다.

첫째, 도구로 인한 천성의 퇴화 문제입니다. 도구의 사용은 인간의 본능적 감각을 퇴화시킵니다. 인류 최초의 사냥꾼은 맨손으로 사냥물을 포획했을 것입니다. 그 후 돌칼, 돌팔매, 창, 활, 총포 등의 사냥법이 발전하면서 사냥감과의 거리가 점점 멀어졌습니다. 멀어진 것은 거리만이 아닙니다. 살아 있는 생명을 사냥할 때 응당 일어날 수밖에 없는 접촉, 시각, 후각, 청각 등 오감의 감각이나 직관이 발전할 기회를 막아버렸습니다. 자연을 어머니나 친구로 여기는 의식과도 멀어지게 됐습니다.

마트에서 구입한 닭고기를 식탁에 올리는 현대인이 음식에 대하여 경험하는 정서는 종일 숲속을 헤맨 끝에 꿩 한 마리를 잡은 사냥

꿈의 그것과 사뭇 다를 수밖에 없습니다. 한 끼 식사를 할 때 느끼는 희열, 감사, 신비감, 맛 감각 등의 정서 차원에서 현대인은 원시인보다 나을 게 없습니다.

교감과 소통에서도 감각의 퇴화가 진행 중입니다. 통신과 컴퓨터의 발달 덕분에 인류는 전화나 인터넷, 에스엔에스(SNS) 등을 이용해 대면하지 않고 소통할 수 있게 됐습니다. 이 편리함은 이루 말하기 어렵습니다. 그러나 기계를 이용한 소통이 증가하면서 얼굴을 마주하여 대화할 때 일어나는 교감능력의 상실은 안타까운 결과가 아닐 수 없습니다.

둘째, 도구로 인한 천성의 분열 문제입니다. 석학들의 견해를 빌리지 않더라도 쪼개고 나누고 분석하고 부단한 분업화를 통해 이룩한 인류의 도구문명은 태생적으로 분열적입니다. 도구왕국에서는 복잡한 도구의 발전으로 인해 지식과 정보가 폭발적으로 증가합니다. 이는 인간으로 하여금 더 많이, 더 오랜 기간 학습하고 기억할 것을 요구합니다. 의식의 과잉은 필연적입니다. 이는 정신적 에너지의 누수와 분열로 이어집니다. 21세기는 그 어느 때보다 분열의 증상에 시달리는, 정신적으로 불량한 시대라는 비판이 나오는 이유입니다.

앎은 빛입니다. 불교의 유식론(唯識論)은 오로지 앎만이 중요하다고 합니다. 알아야 해탈하고 나와 세상을 구하기 때문입니다. 스피노자 역시 아는 문제처럼 중요한 것이 없다고 여겼습니다. 세상만물을 알아야 그곳에 깃든 신의 모습을 알아볼 수 있기 때문입니다. 더 나아가 나 자신의 앎으로 확대하여 내 안에 깃든 신도 알아볼 수 있다고 했습니다. 따라서 많이 아는 것처럼 좋은 일은 없는 것입니다.

그러나 21세기 지식정보의 팽창은 확연히 다른 경우입니다. 21세기의 지적 팽창은 인류를 해탈과 신에게서 멀리 떼어 놓는 앎입니다. 빛이 증대할수록 투명해지지 않고 그늘이 짙어지는 앎입니다. 과학기술 도구시대의 앎은 주로 생산에 치중돼 있기 때문입니다. 아름다움과 신비를 외면하고 망각한 앎이기 때문이며, 나를 외면한 채 바깥의 것을 구하는 데로만 치닫기 때문입니다. 지식과 정보의 그늘 속에서 사회는 경쟁적으로 더욱 복잡해지고 빨라집니다. 그로 인해 우울증, 불안, 소통불능 등 정신질환이 늘어납니다. 이는 한 사람의 위기인 동시에 사회적 위기입니다.

요사이 나이 서른이 되어도 독립하기 어렵다고들 푸념합니다. 지나치게 긴 삶의 기간, 즉 인생의 1/3 또는 절반을 학습으로 소일하는 생명체는 인간뿐이라고 합니다. 어찌 보면 기나긴 학습으로 인해 얻는 것보다 잃는 것이 더 많고 행복보다 불행이 더 커졌습니다. 그럼에도 고치기 어려운 이유가 무엇인지 따져봐야 합니다. 도구적 세상이 우리에게서 무엇을 빼앗는지 생각해야 할 때입니다. 도둑맞은 가장 큰 것은 자신입니다. 막대한 학습량과 기나긴 수학기간에도 불구하고 현명해지기는커녕 자신을 잃는 역설적인 현상이 일어나게 됩니다. 자신을 생각해볼 시간과 여유가 부족하기 때문입니다. 그 결과 우리는 심각한 상실감과 혼란, 자아분열을 겪지 않을 수 없습니다. 현대인에게 증가하는 정신질환은 곧 도구왕국의 질환입니다.

셋째, 도구로 인한 마음의 외향성 편향 문제입니다. 도구왕국은 인간으로 하여금 외부의 도구에 보다 마음을 쓰도록 합니다. 날로 복잡해지는 쪽으로 바뀌는 도구에 적응해야 합니다. 최신 도구들을 손

에 넣으려면 어쩔 수 없는 일입니다. 그렇지 않으면 낙오자가 된 기분이 듭니다. 기술의 변혁이 너무 빨라 나이 쉰만 되어도 낡은 세대라는 소리를 듣습니다.

외부의 도구에 치우쳐 살다보면 외화내빈의 공허한 마음이 형성됩니다. 우리 삶에서 과학기술의 고도화란 외향성의 삶이 심화되는 과정입니다. 이는 자신의 중심에서 멀어지는 양상이며, 자신을 소외시키는 삶으로 이어집니다. 물질이 풍요로운데 행복하지 않은 이유가 여기에 있습니다.

외향성은 사교성 또는 사회성이 발달한 긍정적인 성격으로 이해될 수도 있습니다. 그러나 외향성은 외부적 삶에서 실패하면 곧 모든 것을 실패한 것으로 여기는 문제가 있습니다. 바깥에서의 실패는 곧 절망으로 이어져 자살에 이르게 합니다. 오늘날 한국사회의 높은 자살률은 외향성을 개선하여 외향과 내향이 균형을 이루게 하면 크게 나아질 것입니다.

결론적으로 문명의 도구가 인간의 탁월한 품성인 천성을 둔화시키고, 교란하고 분열시키며, 급기야는 외화내빈의 공허한 마음으로 바꾸어버리는 것입니다. 이런 문제가 있음에도 인류가 스스로 편리한 도구를 버릴 가능성은 거의 없어 보입니다. 천성의 회복을 위해 마음이 따뜻했던 원시시대로 돌아갈 수 없기 때문입니다. 저 역시 문명의 수레바퀴를 되돌려야 한다고 믿지는 않습니다. 도구들이 더욱 복잡해지고 정교해지는 발전을 멈출 수도 없을 것입니다.

도구왕국의 위기 앞에서 어찌하면 좋으냐고 성인들께 여쭈면 어떤 대답을 듣게 될까요? 성인들께서는 각자가 도구를 극복하는 아름

미를 욕망하는 생명

다움의 거인이 되라고 말할 것입니다. 아름다움의 거인은 도구왕국의 소인증후군을 극복하고 높은 담장도 훌쩍 넘어설 것입니다. 아름다움의 거인이 된다는 것은 본래의 자신을 아는 것입니다. 알게 된 천성에 따라 사는 것입니다.

과학기술문명의 위세 앞에서 "신은 죽었다"고 선언됐습니다. 이제 죽었던 신이 부활하여 돌아올 차례입니다. 특히 도구를 극복할 때 자기 안에 그 형상이 모셔져 있음을 알게 될 것입니다. 신이 돌아올 때 분열된 마음들이 치유될 것입니다. 신은 무한한 시간은 물론이려니와 아름다움과 사랑도 함께 돌려놓을 것입니다.

두 동굴론(플라톤과 베이컨)

인간이 발명하는 도구들이 점점 더 복잡해지고 정교해져 인간을 구속하는 현실은 플라톤의 동굴 비유에 예언돼 있습니다.

그리스 철학자 플라톤은 『국가론』 7권에 유명한 '동굴의 비유'를 남겼습니다. 동굴은 인간이 태어나 처하는 현실이며 동굴 밖은 이상(이데아)을 비유합니다. 플라톤은 동굴 안에 묶여 있는 죄수들을 상상해 보자고 말합니다.

동굴 밖에서 밝은 빛이 비쳐 듭니다. 동굴 안에 갇힌 죄수(인간)들은 동굴 입구를 등지고 앉아 벽에 비친 사물의 그림자만을 볼 수 있습니다. 동굴의 벽에는 도구와 나무, 돌, 조각품 등의 그림자가 어른거립니다. 죄수들은 그림자를 진짜 사물이라고 느끼며 살아갑니다. 진짜 사물에서 소리가 들리면 그림자가 소리를 낸 것으로 이해할 것입니다.

어느 날 죄수들 중 하나가 고개를 돌려 동굴 밖을 보았습니다. 물론 처음에는 생생한 모습을 믿지 못해 환영이라고 생각합니다. 그러나 그림자가 가짜이고 동굴 밖의 사물이 생생한 실체임을 알게 됩니다.

동굴의 비유는 인간이 거짓된 환영 속에서 죄수와 마찬가지로 구속돼 살아간다는 의미입니다. 플라톤은 자신을 포함한 모든 인간이 이런 동굴에 처한다고 했습니다. 만약 누군가가 동굴 밖의 진실한 모습을 알게 된다면 그는 다시 돌아와 바깥세상의 진실을 전해야 합니다. 그러나 동굴 안의 사고에 젖어버린 죄수들은 바깥의 일을 도통 믿으려하지 않을 것입니다. 플라톤은 그럼에도 목숨을 걸고 동료 죄수들을 밖으로 이끌어야 하는 것이 인간의 사명이라 말했습니다.

플라톤의 동굴 비유에서 죄수들(일반인)은 자신이 동굴에 있는 것조차 모릅니다. 어느 선각자가 이끌어주어야만 동굴에서 벗어날 수 있

습니다. 동굴에서 벗어나려면 동굴이 구체적으로 어떤 것이며 어떻게
타파해야 하는지 먼저 알아야 합니다.

＊＊＊

플라톤 사후 2천여 년이 흐른 시점에 영국의 철학자 베이컨이 네 가지
우상 개념을 제시했습니다. 베이컨은 경험을 중시하는 학자로 실증된
것만을 학문으로 인정하고자 했습니다. 그는 아리스토텔레스의 전통
을 잇는 유럽의 학문이 안이한 방식으로 연구한다며 비판하고 이들이
네 가지 우상(idol)에 사로잡혀 있다고 했습니다.

첫째, 종족의 우상으로, 이는 인류에게 공통적으로 존재하는 인식의
한계를 말합니다. 종족의 우상에는 감각의 불완전성, 감정과 욕망에서
자유롭지 못함 등이 속합니다. 종족의 우상을 극복하기 위해 베이컨은
감각에 의존하기보다는 망원경, 나침반 같은 도구를 사용하고 이성에
따를 것을 주장했습니다.

둘째, 동굴의 우상은 개인적인 편견에 의한 인식의 한계를 말합니
다. 동굴 안에서만 지내던 사람이 밖으로 나오면 동굴 안에서 배운 대
로 세상을 이해하게 됩니다. 동굴의 우상은 사람들이 각자 경험한 교
육, 환경, 습관 등을 기초로 형성된 선입견에 따라 제멋대로 세상을 이
해하는 한계를 말합니다. 동굴의 우상을 극복하려면 여러 사람의 토론
과 비판에 귀를 기울이는 것이 중요하다고 했습니다.

셋째, 시장의 우상은 주로 언어의 사용에 의해 생기는 인식의 한계
를 말합니다. 사물에 일정한 이름을 붙이는데 잘못된 경우가 많아서
사물의 진정한 모습을 이해하는 데 방해가 된다는 것입니다. 시장의
우상을 극복하기 위해서는 언어보다 실제 사물을 통한 실험이 중요하

다고 했습니다.

넷째, 극장의 우상은 학문의 분야에서 생기는 폐단입니다. 베이컨은 당대 학자들이 자신이 추종하는 학설에 따라 억지로 꿰어 맞추는 연구를 하는 것으로 보았습니다. 이런 태도는 연극배우들이 대본을 그대로 읽는 것과 다르지 않아 보였습니다. 극장의 우상을 극복하려면 여러 가지 증거들을 모아서 결론을 내는 방식인 귀납적인 연구가 중요하다고 했습니다.

베이컨은 플라톤이 신학과 과학의 이중적인 태도를 취해 허황된 철학과 미신을 낳았다고 신랄하게 비판했습니다. 아리스토텔레스의 학문에 대해서도 이 네 가지 우상 모두의 폐단에 젖어 있다고 했습니다. 또한 연금술과 마술은 주로 동굴의 우상 그리고 원자론자들의 주장은 주로 극장의 우상에 물들었다고 생각했습니다. 베이컨의 거침없는 비판을 그대로 수용하기 어렵지만 동굴의 정체를 보다 구체화한 결과로 받아들일 수 있습니다.

훗날 언어학자 소쉬르의 연구는 언어가 동굴 같은 인식의 한계를 만드는 문제를 과학적으로 규명해 보였습니다. 뒤이어 철학자 호르크하이머가 제기한 도구적 이성비판도 도구의 동굴성을 규명하고자 한 결과로 이해할 수 있습니다.

소통의 도구, 언어

인간의 마음은 태어나면서부터 배우기 시작하는 언어로 구성된다고 합니다. 이런 주장은 소쉬르에 의해 체계적으로 연구됐습니다. 소쉬르는 언어를 '기표(記標)'와 '기의(記意)'로 구성된 기호의 체계로 이해했

습니다. 기표는 문자, 아이콘 등 의미를 전달하는 의사소통의 도구이며, 기의는 문자, 아이콘 등 기표를 이용하여 전달하고자 하는 생각이나 의식입니다. 예를 들어 ♡(하트 아이콘)는 기표입니다. 이 ♡를 통해 전달하고자 하는 기의는 '사랑해'입니다.

소쉬르는 인간의 언어가 '랑그(langue)'와 '파롤(parole)'의 구조로 이루어져 있다고도 했습니다. 랑그는 어떤 사회에서 사용되는 언어체계입니다. 이 랑그를 배워서 개별적으로 나타내는 표현은 '파롤'입니다. 한국어 체계는 랑그라 할 수 있으며, 개인인 제가 쓰는 동화나 소설 등은 파롤에 해당된다고 할 수 있습니다. 한국 국민의 수많은 파롤들이 모여 한국어를 형성하게 됩니다.

더 나아가 소쉬르는 인간의 마음이 언어에 의해 '구성'된다는 사실을 알게 해주었습니다. 아기가 태어나면 그 순간은 자연 그대로의 마음상태입니다. 그러나 아기는 곧 그 사회에서 이미 만들어져 통용되는 인공적 언어체계(랑그)를 배워야 합니다. 언어를 배우는 사이 아기는 그 사회의 문화를 배워 의식이 구성됩니다. 한국인, 중국인, 일본인이 같은 동양인임에도 생각이 서로 다른 이유를 여기에서 찾을 수 있습니다.

언어는 의사소통을 위한 도구입니다. 인간은 언어도구를 자유자재로 사용하며 그 도구의 주인이 됩니다. 언어의 힘을 이용해 지식을 축적하고 문명을 건설합니다. 그러나 어느새 도구의 영향력 아래 놓여 그 도구에 따라 마음이 구성됩니다. 물론 도구왕국의 소인증후군을 피하지 못합니다. 언어에 의한 소인증후군의 양상은 컴퓨터, 인터넷 등 다른 도구들에 의한 소인증후군과 다르지 않을 것입니다. 소쉬르 역시 평생에 걸쳐 이런 사실을 증명하고자 했습니다.

언어는 그 장점으로 인간을 똑똑하게 해주었습니다. 그러나 언어가 인간에게 좋은 일만 해준 것은 아닙니다. 언어에 의해 인간의 마음이

자연성을 잃고, 언어의 구조 속에서 인간의 마음이 갇히고 작아졌다고 할 수 있습니다. 언어가 인간의 정신에 빛을 주었으나 그만큼 그늘도 드리운 것입니다. 우리는 미성(美性)의 회복을 위해 언어의 빛과 그늘을 모두 알아야만 합니다. 그래야 도구왕국의 소인증후군을 극복할 길도 열립니다.

미성 탐구여행의
목적지

미성의 가장 가운데
고운 빛깔

뗏목을 버려야 할 때

*

모방하는 마음 밈(meme), 아름다움에 빠져들어 하나가 되려는 마음(하나됨) 그리고 자유롭고자 초월하는 마음(초월성)을 미성(美性)에 이르는 실마리로 궁구해보았습니다. 밈, 초월성, 하나됨의 마음은 아름다운 것과 하나가 되는 마음이며, 이는 곧 사랑의 마음임을 알 수 있었습니다. 밈, 초월성, 하나됨이 곧 생명의 속성임도 추론해보았습니다. 아름다움은 곧 생명의 아름다움이란 사실에 의심할 나위가 없었습니다.

다음으로 인간의 마음을 일심(一心)과 이심(二心)으로 구분하는 이론을 통해 감정이 심연의 마음에 이르는 실마리이며, 이를 통해 아름다움의 마음인 미성에도 이를 수 있음을 알 수 있었습니다. '도구왕국의 소인증후군'이란 개념을 통해서는 동굴 속의 무지가 어떻게 생기는지 이해할 수 있었고, 그 극복의 방법까지 생각해보았습니다. 그러나

미를 욕망하는 생명

이 모든 시도들은 강 건너의 아름다움에 도달하기 위해 급히 만든 뗏목처럼 엉성하고 허점이 많습니다.

뗏목은 강 건너편 뭍에 상륙을 시도해야 합니다. 아름다움을 향한 여정도 (처음엔 몰랐지만) 이미 상륙지점이 정해져 있습니다. 인류 역사상 사랑을 가장 잘 알고 가장 아름답게 산 이들이 바로 그 지점입니다. 명시적으로 드러난 이들 중에는 공자, 석가모니, 예수, 소크라테스와 같은 성인들이 있습니다. 이들은 이미 아름다움의 거인을 이루신 분들이 분명합니다. 이들과의 조우는 제가 의도한 것이 아니었습니다. 미와 생명이란 목재로 얼기설기 만든 엉성한 뗏목을 아름다움의 이치들이 일으킨 파도가 밀어 이들의 포구에 닿게 해준 겁니다.

이제 이들의 말씀에서 아름다움의 이치가 극명하게 확인될 때마다 희열과 기쁨을 느끼지 않을 수 없습니다. 성인들의 경전을 품고 더 깊어지고 넓어지며 자유롭고자 간절히 소망하게 됩니다. 석가모니께서 강을 건넌 자는 말[言]과 법(法)의 뗏목을 버려야 한다고 했습니다. 지금까지 온힘을 다해 쌓아놓은 말들이 모두 엉성하기 짝이 없는 뗏목으로 보입니다.

성인들께서는 드러내놓고 아름다움을 탐하지는 않았습니다. 그러면서도 아름다운 본성을 가장 잘 알았고 이를 실현했습니다. 소박하지만 우아하고 사랑스럽고 신비로우며, 생명의 깊은 곳에서 우러나오는 변치 않는 아름다움이었습니다. 이들에게서 배우지 않을 수 없는 이유입니다.

어린 시절부터 저는 공자나 석가모니, 예수를 알았습니다. 그러나 이들을 진정으로 존경하지는 못했습니다. 이들의 이타적 사랑을 본받

으로고 강요당했고 이들의 도덕이 지식으로 주입됐기 때문입니다. 나 자신을 사랑하는 법을 모르는데 타인을 사랑하라니요. 그 결과 도덕이 쾌락이며 행복임을 알기 전에, 의무이며 희생으로 여겨지게 됐습니다. 도덕이 쾌락이며 행복임을 모르는 삶은 고행과 두려움의 삶일 수밖에 없습니다.

성인의 삶이나 가르침을 전하는 교육 중에는 그들이 자기사랑의 천재였다는 사실이 간과되곤 합니다. 공자, 석가모니, 예수, 소크라테스는 공통적으로 자신에 대한 사랑의 천재들입니다. 그러니 자기사랑에서 시작하는 것이 당연한 이치입니다. 자신을 진정으로 사랑하지 못하는 자는 진정으로 타인을 사랑하기 어렵습니다. 참으로 당연한 이치입니다. 최고의 인류애를 실현한 자는 최고의 자기애를 지닌 자여야 하는 것도 당연한 이치입니다.

대상을 지극히 사랑할 때라야 투명하게 알게 됩니다. 자신에 대한 최고의 사랑은 자신에 대한 가장 높은 경지의 깨달음이란 이치도 배웠습니다. 성인들은 깨달음의 화신입니다. 이들의 깨달음은 자신에 대한 깨달음, 세상에 대한 깨달음입니다. 즉 이들은 지극한 자기사랑의 힘으로 아름답고 숭고한 내면을 깨달았습니다. 이것은 외향적으로, 즉 세상에도 동일하게 적용됩니다.

다시 말해 최고의 사랑이 있는 곳에 최고의 앎이 일어납니다. 최고의 앎에는 당연히 쾌락과 지복이 따릅니다. 이 최고의 앎은 마음의 가장 깊은 곳, 가장 가운데까지 이르러 무한한 사랑을 일깨웁니다. 자신에 대해서도 타인에 대해서도 그리고 세상에 대해서도 마찬가지입니다. 이런 성인의 깨달음을 도덕이라 합니다. 성인은 도덕이 쾌락이며

행복이어야 하는 당연한 이치를 말해줍니다. 이제 청동기처럼 녹으로 덮인 '사랑'과 '도덕'을 발굴하러 떠나야 할 때입니다.

미성의 가장 가운데 고운 빛깔은

＊

공자, 석가모니, 예수의 깨달음에는 각기 특성이 있어서 이들을 동일한 선상에 놓고 볼 수는 없습니다. 그러나 이들에게는 하나의 공통점이 있습니다. 사랑이 인간성의 가장 가운데이며 정점임을 안 것입니다. 야만과 암흑, 다툼과 혼란뿐이던 시대에 그들의 깨달음은 사랑의 인간관계를 통해 인간다움을 실현하고 인간다운 사회를 건설하도록 길을 열어주었습니다. 또한 어둠 속 심연에 있던 '가운데 마음[中心]'의 정체를 밝혀주었습니다. 따라서 그들을 구원이며 영원한 빛이라고 칭송합니다.

공자가 태어나 활동한 시기는 중국 역사상 가장 혼란한 시대였습니다. 중국대륙의 사방에서 영웅을 자처하는 수많은 인물들이 나타나 힘을 겨루며 전쟁을 벌였습니다. 그 와중에서 생존하기 위해 사람들은 갈대가 바람에 춤을 추듯 이해관계에 따라 흔들리며 살아야했습니다. 보통 사람들은 이리저리 휩쓸리며 자신이 누구인지, 인간은 무엇인지도 알 수 없었습니다. 이에 제자백가(諸子百家)로 불리는 수많은 사상가들이 나타나 세상의 질서를 바로잡을 묘책을 내놓았지만 혼란을 부추길 뿐이었습니다.

이런 혼란 속에서 우뚝 선 공자는 인간에 대한 가장 탁월한 성찰

자였습니다. 공자의 위대함이란 다름 아닌 인간의 성(性)을 가장 잘 파악한 위대함이라 할 수 있습니다. 공자가 통찰한 성에서 그 중심은 인(仁)이었습니다.

공자의 사상을 인의예지(仁義禮智)로 말하는 경우가 많은데, 인이 모든 것의 출발점입니다. '인'을 따르는 '의예지'는 인을 실현하기 위한 방법이라 할 수 있습니다. 공자는 오로지 인을 실현하기 위해 헌신하며 살라고 가르쳤습니다. 공자를 제사나 예법에 함몰된 봉건적 인물로 몰아세우는 것은 옳지 않아 보입니다. 조선시대의 귀신을 섬기는 제사의식, 지나친 예법 등은 오히려 공자의 본래 뜻에 어긋나는 것이었습니다.

공자와 마찬가지로 석가모니, 예수, 소크라테스 등 성인들도 '가운데 마음'의 탁월한 성찰자입니다. 이들은 공통적으로 마음밭의 중심에서 사랑이란 영원한 샘물을 찾아냈습니다. 사랑에 대한 최고의 찬미를 남겼고 이를 직접 삶으로 실천해 보이기까지 했습니다. 석가모니가 인간의 '가운데 마음'으로 발견한 자비, 예수가 발견한 박애가 그것입니다. 이들 성인들은 중생을 이끌어 마음밭의 중심으로 인도하고자 헌신했습니다.

마음의 '가운데'라는 위치를 강조해 말하는 데는 그만한 이유가 있습니다. 가장 가운데, 가장 깊은 곳이란 위치에는 중요한 의미가 있습니다. 마음의 지렛대를 그곳에 세울 경우 가장 안정되고 강력한 힘이 나옵니다. 작은 지렛대 하나만 잘 사용하면 바위를 움직일 수 있는 이치와 같습니다.

마음 가운데에 중심을 가진 인격은 튼튼한 기둥을 중심에 세운 아

름다운 집과도 같습니다. 마음 가운데 기둥을 세운 이의 얼굴은 늘 안정되고 고요하며 평화롭습니다. 그는 열등감에 휩쓸리거나 질투심에 사로잡혀 얼굴이 일그러지지 않을 것입니다. 튼튼한 기둥을 가진 집이 태풍에 흔들리지 않듯 어려운 일이 닥쳐도 흔들리지 않고, 얼굴에 그늘이 드리우지도 낙담하지도 않을 것입니다. 가운데에서는 사랑의 샘물이 우러나기에 늘 여유롭고 온화한 미소가 떠나지 않을 것입니다.

마음의 중심을 찾아 그곳에 위치해 있다면 그는 이미 아름다움의 고지에 올라 깃대를 세운 겁니다. 권력의 고지에 오르면 사방에서 끌어내리려 하지만 미의 고지에 있는 이는 지지와 칭송을 받게 됩니다. 그는 모두를 이롭게 할 것이기 때문입니다. 미성의 최고 목적지가 있다면 미의 고지여야 하며, 그곳에는 사랑의 꽃밭이 있습니다.

마음의 중심은 초월하여 자유로워지려는 마음, 아름다움에 빠져들어 하나가 되려는 마음이 우러나는 곳입니다. 이 마음이 미인 같은 매력의 대상을 향하여 일어나는 경우 특별히 사랑이라고 부릅니다. 사랑이 초월하고 빠져들어 하나가 되는 마음인 것만 봐도 사랑은 생명의 가장 '가운데 마음'인 초월성과 동일성의 결과인 것을 알 수 있습니다.

그러므로 아름다움의 거인이란 초월성과 동일성의 '가운데 마음'에 기둥을 세우고 사는 이라 할 것입니다.

미성의 실현
도덕의 쾌락

도덕은 쾌락이다

*

성인들이 본 인간 내면의 가장 고귀한 것은 세포의 핵처럼 가장 가운데에 확고하게 자리 잡고 있습니다. '가운데 마음', 즉 중심(中心)입니다. 여기에서 우러나는 것은 사랑입니다. 그리고 도덕의 깨달음과 그 쾌락입니다.

공자는 인간의 도를 충서(忠恕)라 했습니다. 충의 한자 구성을 보면 가운데[中] 마음[心]을 다한다는 의미로 해석됩니다. 군대에서 상관에게 목숨을 바쳐 복종하는 것을 충성으로 여긴다면, 이는 본래 의미와 사뭇 다르게 쓰이는 경우입니다. 충성은 윗사람이 아랫사람에게도 해야만 하는 것입니다. 공자의 경우 '가운데 마음'은 인이기에 상대에게 인을 실현하는 마음이 충이라 할 수 있습니다.

다음으로 충서(忠恕)에서 서는 같아짐[如]과 마음[心]이 합쳐진 글자입니다. 서는 타인의 마음과 같아져서 그를 사랑하고 용서한다는

것입니다. 타인의 처지를 헤아릴 수 있는 마음, 타자의 아름다움에 빠져들어 하나가 되려는 마음이 서입니다.

그런데 서의 가장 높은 경지는 상대의 가장 깊은 마음, 즉 '가운데 마음'을 헤아리는 경지입니다. 타인도 자신처럼 아름다운 마음을 기본으로 가졌다는 사실을 알면 그를 존중하고 사랑하지 않을 수 없습니다. 사람들의 마음에서 '가운데 마음'인 어짊을 헤아리고 어짊의 사회를 실현하고자 했던 것이 공자의 삶이며 간절한 소망이었다고 할 수 있습니다.

'원수를 사랑하라', '왼쪽 뺨을 맞으면 오른 뺨을 내밀라'는 누구나 아는 예수의 말입니다. 이 말은 같은 동전의 앞면과 뒷면을 동시에 보여주는 것처럼 마법적인 말입니다. 평행선을 서로 만나게 하는 기적이기도 합니다. '원수를 증오하지 않고 사랑하는 것'은 초월성을 꿈꾸는 자만이 할 수 있는 일입니다. 즉 초월하여 자유롭게 되고자 하는 '가운데 마음'의 열망에 따라 살아야 합니다. '가운데 마음'에 지렛대와 기둥을 세워야만 그곳에서 원수를 사랑할 수 있는 초월적 능력을 끌어낼 수 있습니다.

한국에서 기독교가 단시간에 성장한 이유는 이런 사랑의 마법이 힘겹고 혼란한 삶에 답을 주었기 때문으로 이해됩니다. 식민지기와 전쟁, 좌우의 분열, 급격한 산업화 등 역사적 시련과 갈등 그리고 정신적 혼란이란 난제 앞에서 원수를 사랑하고, 시련을 은총으로 여기는 초월이 답이 되곤 했습니다. 오늘날 한국인은 자유롭고자 하는 열망인 초월성의 마음을 가장 잘 발현시켜 살아가는 중이라 할 수 있습니다.

미를 욕망하는 생명

석가모니의 노력 역시 '가운데 마음'을 밝히는 데 있었습니다. 석가모니는 집집마다 찾아가 음식공양을 받았습니다. 이른바 보시(布施)를 경험할 기회를 사람들에게 준 것입니다. 보시의 기쁨을 경험하게 하여 각자의 마음 가운데에 불성이 있음을 깨닫도록 하려는 의도였습니다. 이 불성은 곧 자비로운 마음입니다. 석가모니는 온갖 무지와 혼미 속에 잠겨 있는 불성을 깨닫게 하려고 '너는 없느니라'라는 무아(無我)의 마음을 가르쳤습니다. '나는 없다'라고 수없이 주문을 외우면 불성을 가린 마음의 혼미를 조금씩 걷어낼 수 있기 때문입니다.

예수와 석가모니 등 성인의 초상화에는 후광을 그려 넣곤 합니다. 여기에는 그럴 만한 이유가 있는 것이 아닌가 합니다. '가운데 마음'에 근거해 자신의 생명을 최대한으로 불태우는 이의 얼굴은 특별히 빛날 수밖에 없습니다. 소위 자체발광입니다. 보통 사람이라도 그림자 없이 온통 사랑의 빛으로 충만한 사람의 얼굴은 온화하게 빛날 수밖에 없습니다.

동화 「잠자는 숲속의 공주」에서 마법에 걸려 잠든 공주는 왕자의 사랑을 얻어 눈을 뜨게 됩니다. 「미녀와 야수」에서는 미녀가 흘린 사랑의 눈물에 야수가 마법에서 풀려 사람이 됩니다. 어린이들은 사랑이 마법을 푸는 이런 민담과 동화를 당연한 것으로 여기며 내용에 의문을 표하지 않습니다. 사랑이 삶을 완성한다는 고차원적인 이야기이지만 어린이들도 어렵지 않게 이해하곤 합니다. 이미 어머니의 자궁속에서 배워 나온 듯이 말입니다. 이는 어린이들 자신이 사랑의 화신이기 때문입니다.

사랑의 화신, 미의 화신

＊

사랑의 경험은 한 인간을 크게 성장시킬 수 있습니다. '사랑이 실종된 시대'라는 한탄이 들리기는 하지만 사랑은 여전히 인류가 하나가 되게 하는 접착제입니다. 또한 문화예술에서 최고의 미적 자산입니다. 우리를 거인의 경지로 이끌 수 있는 최고의 실마리이며 길이기도 합니다.

누구나 사랑에 대해 잘 알지만 이것이 실종될 수 없는 생명의 본능이란 사실을 잘 인식하지는 못합니다. 삶에서 선택이 아닌 필수 메뉴인 것입니다. 우리는 모두가 사랑의 화신(化身)이란 사실을 믿지 않을 수 없습니다. 선남선녀의 사랑이 시련 끝에 이루어지는 드라마의 장면을 보고 감동하여 눈물 흘리는 사람들의 모습만 봐도 모두가 사랑의 화신임을 알 수 있습니다. 감동은 곧 나의 깊은 마음에 무언가 울리는 것이 있음을 알려줍니다. 그 울리는 것은 사랑의 속성일 것입니다. 사랑은 어떤 경우에도 실종될 수 없는 가장 중심되고 변치 않는 성질입니다. 사랑이 변했다거나 사랑이 없는 세상이라고 한탄하기 전에 그곳을 가린 어둠과 때를 걷어내야 할 것입니다.

사랑에 대한 최고의 성찰은 성인들의 말씀에서 발견되곤 합니다. 동양의 고전 『중용』 12장은 군자의 도(道)를 이루는 실마리를 부부 사이에서도 찾을 수 있다고 가르칩니다.

군자의 도는 부부의 사이에서도 그 실마리가 만들어지는데, 그 지극함에

이르면 천지를 밝힐 수 있다.*

이 구절은 천지를 밝힐 수 있는 모닥불이 부부(남녀) 사이에서 타고 있음을 말해줍니다. 남녀 간 사랑의 불꽃이 비춰진 하늘과 땅을 보아야 합니다. 그리고 화려한 불꽃이 스러진 뒤에는 잉걸의 은은한 불을 지키며 나머지 삶을 살아야 합니다. 잉걸이 모두 타서 재가 됐을 때 진정으로 후회 없는 삶을 살았다 할 것입니다.

공자가 자주 언급한 군자는 인(仁)을 실현하는 가장 이상적인 인간상입니다. 군자는 아름다움의 거인과 다르지 않은 인간상이라 할 수 있습니다. 예전에는 스승님들이 제자들을 김 군, 박 군이라 불렀는데, 이는 제자들에게 군자가 되라는 의미이니 매우 뜻 깊은 호칭이 아닐 수 없습니다.

서양에서는 소크라테스가 사랑에 대한 멋진 말을 남겼습니다. 소크라테스가 제자들과 '에로스(eros)'에 대해 토론한 내용을 기록한 『향연』에는 '사다리를 오르듯 상승하는 에로스 이야기'가 실려 있습니다.

에로스의 첫 단계는 서로의 아름다운 몸에 대한 사랑에서 시작됩니다. 청춘남녀가 서로의 육체적 매력에 빠지는 사랑입니다. 다음 단계는 나의 몸에 깃들어 있는 에로스의 아름다움이 상대의 몸에도 있다는 것을 이해하는 것입니다. 이는 타인의 아름다운 속성을 존경하고 그들의 사랑을 신뢰하는 것입니다. 다음 단계는 에로스의 아름다

* 『중용』12장에서

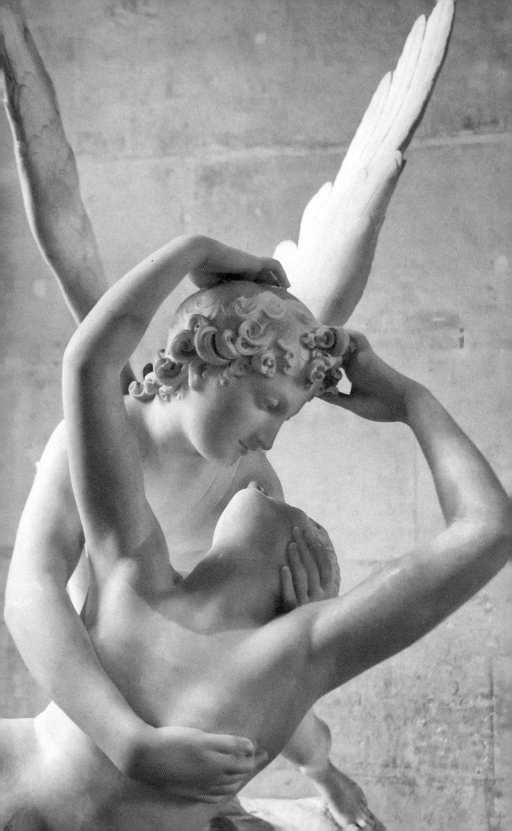

움을 지닌 모든 이를 향해 사랑을 확산하는 것입니다. 이렇게 아름다움을 지극하게 실현한 이는 아름다움의 바다에 이르게 됩니다. 아름다움의 바다를 끝까지 항해한 자는 결국 불사자의 위치에 오르게 됩니다. 이는 에로스의 사다리를 오른 끝에 도달할 수 있는 최고의 경지를 말해줍니다.

공자와 소크라테스의 말처럼 사랑에는 인간이 초월하여 자유롭게 되고, 아름다움에 빠져들어 그것과 하나가 되는 지극한 희열의 가능성이 있습니다. 사람으로 태어나 목숨을 걸어볼 만한 가치가 있는 유일한 것이 사랑이라 할 수 있습니다.

흔히 청춘의 활활 타는 사랑만을 가치 있는 사랑으로 여기지만 실은 사랑의 작은 시작일 뿐입니다. 활활 타는 불꽃의 사랑, 미친 듯 빠져드는 사랑이 전 인생에 걸쳐 계속될 수는 없습니다. 다음 단계로 이글이글한 잉걸의 사랑, 안정된 사랑이 와야 하는 겁니다. 활활 타는 사랑은 잉걸을 만드는 과정으로서 가치가 있습니다.

불꽃의 사랑, 잉걸의 사랑 등 내 안의 사랑을 발견하면 타인의 안에도 동일한 것이 있음을 알게 됩니다. 그럼 관계를 통해 사랑을 확장하고 싶어집니다. 내가 이타적이어서가 아닙니다. 사랑이 곧 행복이며 희열이니 그것을 추구하는 것이 당연한 이치인 것입니다. 그럼 나머지 삶은 사랑에 입각해 살아갈 수 있습니다.

다시 강조하건대 사랑처럼 우리를 미성(美性)으로 이끌어주는 실마리는 없을 것입니다. 삶에서 한 번쯤은 사랑을 불태우기 위해 자신을 던져야 할 이유가 여기에 있습니다.

사람은 세상을 알고자 열망하지만 또한 자신에 대해서도 알고자

소원합니다. 따라서 밈, 초월성, 하나됨의 마음은 방향을 돌려 자기 자신에게 향할 수도 있습니다. 특히 자기 자신의 몸과 마음 그리고 더 깊고 넓게 확장시켜 '생명의 형상'을 향해 이런 미성의 마음이 일어날 때 내가 누구인지 깨달을 수 있습니다.

미를 욕망하는 생명

죽음에서
미를 사유하다

죽음에서
미를 사유하다

앞에서 밈, 초월성, 하나됨을 실마리 삼아 미성(美性)을 궁구해보았지만, 이들은 다양한 생명의 속성 중 극히 일부로, 생명의 모든 면을 살펴본 것은 아니었습니다.

생명은 모방(밈)의 성향을 갖는 반면 '다름'을 지향하는 속성도 지니고 있습니다. 하나됨의 속성이 있는 반면에 차이를 희구하는 속성이 있어 다양성이 표출되는 것입니다. 따라서 지성이 있는 사람들은 하나됨의 원리가 강화된 동일성의 사회(전체주의)를 반대하여 다양성을 추구합니다.

밈과 독창성, 초월과 안정, 하나됨과 차이라는 상반된 속성은 음과 양이 어울리는 모습이며 새의 좌우 두 날개와 같습니다. 상반된 성질을 동시에 지니는 것은 생명의 당연한 모습입니다. 상반된 성질을 한 몸에 지니기에 생명은 신비롭고 오묘하며 늘 파동치고 변화합니다.

이런 음양의 이치에 따라 생명과 생명의 단짝인 '죽음'에 깃들어 있는 미학을 궁금하게 여기지 않을 수 없습니다. 늘 곁에 앉아 있었음

미를 욕망하는 생명

에도 외면해야만 했던 죽음이란 단짝에 눈길을 주어야 할 때인 것입니다.

옛날 로마제국에서는 개선장군이 시가행진을 할 때 특이한 풍습이 하나 있었습니다. 개선장군 뒤에서 깃발을 든 병사가 따라 걸으면서 '메멘토 모리(memento mori)'를 외치는 것이었습니다. 메멘토 모리는 '죽음을 기억하라'는 뜻입니다. 다시 말해 지금은 운 좋게 살아서 개선하지만 언젠가 죽게 된다는 사실을 잊지 말라는 겁니다. 로마인들이 대제국을 이룬 배경에 죽음에 대한 비범한 철학이 지지하고 있었던 겁니다.

'죽음아! 너 참 아름답구나!'라고 말하면 '미친 놈', '허풍선이' 소리를 듣기 좋을 것입니다. 끓는 물속에 손을 넣을 수 없는 것처럼 죽음은 두려움 자체입니다. 모든 두려움과 공포, 불안, 고통이 죽음에 신경의 뿌리를 두고 있습니다. 죽음의 두려움과 불안은 우리를 소인으로 만들어버립니다. 그럼에도 죽음을 미와 관련지어 궁구하려는 이유는 수많은 미적 창조의 가능성이 죽음을 대하는 태도에 따라 열리기 때문입니다. 역설적으로 죽음을 긍정하는 마음에서 최고의 힘, 최고의 기회, 최고의 미래가 탄생합니다.

과학기술과 의학은 어떻게 하면 장수할 수 있는지 그 방법을 가르쳐줍니다. 덕분에 인류는 아주 긴 노년을 보내게 됐습니다. 질병과 가난, 외로움, 죽음의 공포에 시달려야 하는 긴 노년기가 달가운 것만은 아닙니다. 그럼에도 과학자들과 의학자들은 기계적인 태도로 수명 연장에만 매달리며 언제 어떻게 죽어야 좋은지에 대해서는 침묵합니다.

좋은 죽음은 장수보다 더 중요할 수 있습니다. 죽는 것은 피할 수

없는 일이고 잘 죽는 것은 오로지 각자의 몫입니다. 돈이 많아야 잘 죽는 것은 아니며 보험도 큰 도움이 되지 못합니다. 맹목적인 수명 연장 이전에 생명의 단짝인 죽음과 사귀는 방법에 대해 성찰해야 하는 이유입니다.

죽음은 최고의 미래다
—미를 위한 소크라테스의 죽음

죽음은 그다지 내게 나쁘지 않다

＊

'악법도 법이다'란 말을 근거로 소크라테스가 법을 지키기 위해 죽었다고 믿는 것은 큰 오해입니다. 인류 역사상 소크라테스처럼 죽음으로 삶을 웅변한 이는 드뭅니다. 소크라테스는 죽음에 최고의 미래가 있음을 통찰하고 죽음을 향해 당당하게 나아갔습니다. 이런 사실은 그에게 사형선고를 내린 아테네의 법정에서 행해진 변론에 명징하게 나와 있습니다.

배심원 여러분! 여러분도 자신감을 갖고 죽음을 맞아야 하며, 착한 사람에게는 살아서나 죽어서나 어떤 나쁜 일도 일어날 수 없으며, 신들께서는 착한 사람의 일에 무관심하지 않다는 이 한 가지 진리만은 반드시 명심해야 합니다. 지금 나에게 일어난 일도 우연히 일어난 것이 아닙니다. 오히려 나는 이제는 내가 죽어 노고에서 벗어나는 것이 더 좋겠다고 확

신하게 됐습니다. 그래서 신께서 보내신 신호가 나를 어디에서도 말리지 않았던 것이며, 나도 내게 유죄를 투표한 이들과 나를 고소한 사람들에게 전혀 화내지 않는 것입니다.*

소크라테스는 그리스 청년들을 타락시키고 신을 모독했다는 이유로 기소 당했습니다. 소크라테스 본인이 죄를 인정하고 용서를 구하기만 하면 벌금형이나 외국으로 추방될 기회가 있었습니다. 그러나 죄를 인정하는 것은 그동안 제자들에게 가르친 '아름다운 영혼'에 대한 진실이 모두 거짓이라고 말하는 꼴이 됩니다. 내키지 않지만 일단 잘못을 인정하고 풀려난 뒤 훗날을 모색할 수도 있었습니다. 지동설을 옹호해서 신성모독으로 기소를 당했던 갈릴레오가 법정을 나오면서 그래도 "지구는 돈다"고 말했던 것처럼 말입니다. 그러나 소크라테스는 목숨을 구하기 위해 뜻을 굽힐 수 없었고 독배를 마셔야 했습니다.

제자 플라톤이 스승의 죽음을 목격하고 남긴 『소크라테스의 변론』은 한 인간이 삶과 죽음 사이로 난 길을 담대하게 걸어간 위대한 증언입니다.

소크라테스는 평소 잘못이 있을 때 꾸짖는 신의 목소리를 듣곤 했는데, 스스로 죽음을 선택할 때 신께서 반대하는 목소리가 전혀 들리지 않았다고 말합니다. 자신에게 죽음이 오히려 좋은 것이라고 확신하는 모습에서 소크라테스의 진면목이 느껴집니다.

'죽음으로 인해 더 좋은 일이 있으리라'는 소크라테스의 예언도

* 플라톤, 『소크라테스의 변론, 크리톤, 파이돈, 심포지움』, 숲, 2012, 68쪽.

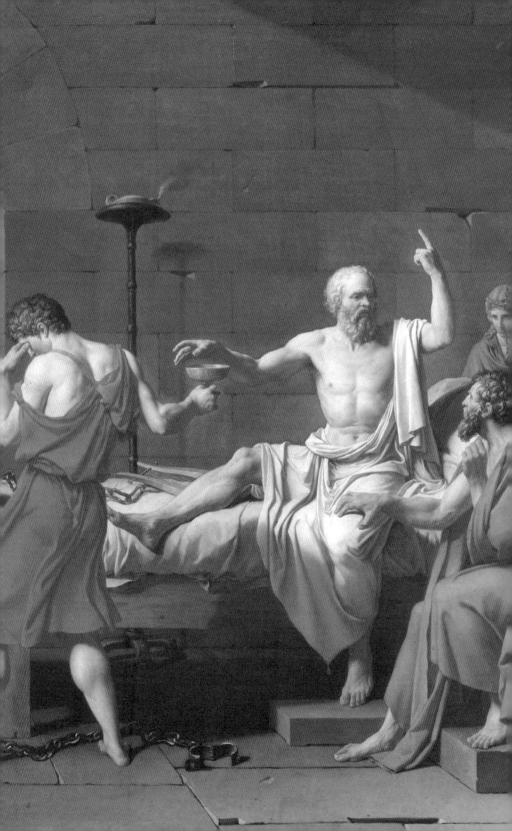

그대로 이루어졌습니다. 소크라테스가 목숨으로 지킨 고귀한 철학이 후세에 고스란히 전해졌고, 불멸의 이름을 얻은 것입니다. 제자 플라톤은 소크라테스의 죽음을 지켜보며 큰 충격을 받았습니다. 이를 계기로 플라톤은 스승이 죽음으로 전하는 위대한 가르침을 후세에 전했습니다. 플라톤은 스승의 철학에 더하여 자신의 철학을 발전시켜 청출어람을 보여주기도 했습니다. 소크라테스는 2천여 년이 흐른 지금에도 서양철학의 아버지로 통하고 있습니다.

만약 소크라테스가 죽음으로 진실을 주장하지 않았다면, 안이하게 용서를 구하고 벌금형이나 추방형을 선택했다면 어떤 결과가 나왔을까요? 그의 철학은 사람들에게 별 각성을 주지 못했을 것입니다. 그리고 그의 정신도 지금까지 면면히 흐르지 못했을 것입니다. 해외를 떠돌며 비루하게 살다 간 그는 그저 많은 철학자들 중의 하나로 남았을지도 모릅니다.

소크라테스가 목숨으로 지키고자 한 것은 바로 '내 안의 위대한 아름다움', 즉 생명의 아름다움이었습니다. 생명의 아름다움을 손상하지 않기 위해 차라리 죽기를 선택한 것이었습니다. 아테네 광장에서 제자들과 토론할 때에도 각자의 안에 있는 아름다운 영혼이 정점에 있었습니다. 아무리 겁쟁이라도 너무도 아름다운 것을 갖고 있다면 이것을 위해 목숨을 걸 수 있습니다.

소크라테스는

소크라테스는 놀랍도록 강인한 사내였다고 합니다. 젊은 시절 그는 전쟁에 나가 죽음을 무릅쓰고 싸운 적이 있습니다. 한겨울에도 맨발로 전장을 누볐다니 그 체력과 인내력이 놀랍습니다. 많은 고난과 시련이 소크라테스에게 강인한 정신을 길러준 것은 사실이지만 이것만으로 그의 죽음을 설명하기에 부족합니다.

　소크라테스가 "악법도 법이다"라며 사약을 마신 일은 잘 아실 겁니다. 그러나 그가 준법정신 때문에 생명을 버려도 되는 것으로 가벼이 여긴 것은 절대 아니었습니다. 그는 세상의 그 무엇보다 생명을 소중하고 위대하며 신비롭고 아름다운 것으로 여겼습니다.

소크라테스의 변론은

플라톤은 스승 소크라테스가 법정에서 스스로를 변론하는 장면을 목격합니다. 그리고 당시의 변론 내용을 선고 전과 선고 후로 나누어 기록했습니다. 소크라테스는 사형선고를 받기 전 변론을 통해서는 자신이 옳으므로 벌금형, 추방형을 고려하지 않는다는 내용을, 사형선고를 받은 후에는 자신에게 죽음이 좋은 것이며 나쁘지 않다는 내용으로 변론을 합니다.

나도 죽음에 초연할 수 있을까

*

앞에서 소크라테스의 죽음을 이해하고자 했습니다. 그래도 한 가닥 의문이 남습니다. 죽음 앞에서 두려운 마음이 들고 도망치고 싶지 않다면 그는 사람이 아닐 겁니다. 죽는다는 것은 끓는 물에 손을 담그는 일에 비할 수조차 없이 힘든 일일 것입니다. 소크라테스 역시 죽는 것이 본능적으로 두려웠을 것입니다. 하지만 그는 본능까지 초월하여 초연하게 죽음을 맞았습니다.

영화에서 애국심과 전우애로 충만한 군인들은 쏟아지는 총탄을 무릅쓰며 두려워하지 않는 듯 보입니다. 소크라테스도 젊은 시절 용맹한 군인이었으므로 단련을 통해 죽음을 무릅쓰는 용기와 태도를 배웠던 것이라 짐작해볼 수 있습니다. 그러나 소크라테스가 보여준 죽음에 초연한 태도는 군대에서 배웠다고 하기 어렵습니다.

"너 자신을 알라!", "나는 내 자신이 모른다는 것을 안다!"는 소크라테스가 즐겨 했던 말입니다. 소크라테스는 인류 역사상 자신을 아는 데 가장 성공했던 인물 중 한 명이라 할 수 있습니다. 자신을 알되 장단점 따위를 아는 것이 아닙니다. 나의 본질을 아는 것입니다. 나의 가장 깊은 본질 중 하나인 에로스에 대해 아는 것입니다. 나 자신의 에로스가 얼마나 위대하고 아름다우며 신비로운 것인지 아는 것입니다. 그러면서도 아직 알아야 할 것이 너무 많아 "나는 내 자신이 모른다는 것을 안다"라고 말합니다. 다 아는 것은 아니지만 위대한 영혼이 내 안에 있기에 언제나 자족하고 당당하며 자애롭습니다. 내 안의 아름다움과 신비를 목숨처럼 지키고자 하는 간절한 소망도 갖게 됩

니다. 소크라테스가 죽음을 마다하지 않은 이유가 여기에 있습니다.

아름다운 영혼을 수호하고자 하는 간절한 소망은 인류애를 통해 더욱 증폭됩니다. 자기 내면에 있는 아름다운 것들을 다른 사람들 역시 갖고 있기 때문입니다. 자신의 아름다움을 인식하고 수호하려고 노력하는 사람이 다른 사람들의 아름다움을 존중하고 지켜주려는 마음을 갖는 것은 당연합니다. 그럼 가장 이상적인 사회가 될 것입니다. 소크라테스가 자신의 죽음이 그다지 나쁜 것이 아니라고 말한 이유입니다.

따라서 아름다운 자기를 수호하고자 사명감을 가진 이는 그 어떤 위협 앞에서도 두려워하지 않습니다. 어떤 더러운 유혹에도 동요하지 않을 것입니다.

여성은 약하지만 어머니는 강하다고 합니다. 실제로 어머니는 아기를 지키기 위해 두려움 없이 목숨을 던지기도 합니다. 내 안의 아름다운 본성은 아기와 같습니다. 어머니가 아기를 지키고 돌보듯이 나는 내 안의 아름다운 본성을 지켜 살 것입니다. 이런 마음이 바로 소크라테스가 보여준 죽음에 초연한 마음일 것입니다.

강한 적에게
아름다움을 느끼다

두려움에 먹힌 자, 오이디푸스

＊

고대 그리스의 작가 소포클레스의 희곡 『오이디푸스』는 세계 최고의 비극 중 하나입니다. 『오이디푸스』의 비극은 두려움에 패배한 아버지로 인해 모든 사건이 시작됩니다. 라이오스 왕은 아들을 죽이려고 듭니다. 아기가 장차 성장하여 자신을 죽일 것이라는 점쟁이의 예언 때문입니다. 왕비는 왕명을 따르지 않고 아기를 바구니에 넣어 강물에 띄워 보냅니다. 목동의 손에 자란 아기(오이디푸스)는 청년으로 성장하여 모험을 떠납니다. 청년 오이디푸스는 아버지 라이오스 왕을 몰라보고 찔러 죽입니다. 점쟁이의 예언대로 된 것입니다. 라이오스의 왕비와는 근친상간의 결혼을 하여 자식을 낳습니다. 오이디푸스는 나중에 출생의 비밀을 알아차리고 이미 엄청난 죄악이 저질러진 것을 알게 됩니다. 그는 자신의 눈을 브로치로 찔렀습니다(아들이 아버지를 경쟁 상대 혹은 적으로 여기는 심리적 증상을 말하는 '오이디푸스

콤플렉스'라는 용어가 여기에서 생겨났습니다).

모든 비극의 단초는 두려움입니다. 알 수 없는 먼 미래의 막연한 죽음을 두려워한 데서 시작됐습니다. 라이오스는 죽음을 당하지 않을까, 왕좌를 빼앗길까 하는 두려움에 자식을 죽이라 명령한 비겁한 영혼의 소유자였습니다. 그는 잔인함과 사악함이 두려움과 비겁함에서 태어난다는 걸 보여줍니다. 라이오스는 허황된 말을 퍼뜨려 부자간을 이간질하는 점쟁이에게 벌을 주어 두려움이 죄악으로 이어지는 연결고리를 끊었어야 했습니다.

죽음에 승리의 비밀이 있다

*

영국 비비시(BBC)방송의 한 프로그램이 아프리카 케냐 도로보족의 정글생활을 방영한 적이 있습니다. 도로보족은 마사이족 등 여러 강력한 부족들 사이에서 생존해온 소수부족입니다. 영양 한 마리를 사냥한 사자의 모습이 도로보족 사냥꾼에게 발견됩니다. 죽은 영양 주위로 굶주린 사자 떼가 모여들어 식사를 합니다. 이렇게 모인 사자 떼는 족히 열 마리쯤 됐습니다. 도로보족 사냥꾼은 세 명이었고 무기는 겨우 창과 활뿐입니다. 그들은 사자들이 한동안 배를 채우도록 놔둡니다. 그러다가 됐다 싶을 즈음 사자들을 향해 진군합니다. 두려움에 온몸이 긴장되고 가슴이 방망이질합니다. 다리가 후들거려 걸음걸이도 불안합니다. 하지만 가장 연장자가 앞장서서 나머지 두 명을 이끌며 기세 좋게 마주쳐 갑니다.

사냥꾼들의 진군에 놀랐는지, 아니면 다른 이유 때문인지 사자들이 먹기를 중단하고 하나둘 몸을 돌려 피합니다. 사자들은 근처 덤불에 몸을 숨기고 이들을 지켜봅니다. 사냥꾼들은 서둘러 영양의 다리 하나를 잘라냅니다. 사자들이 먹이를 되찾기 위해 돌아올 것을 알기에 서둘러야 합니다. 사냥꾼들은 영양의 다리를 어깨에 걸치고 유유히 물러나옵니다.

　마사이족 등 케냐의 용맹한 부족들은 늘 마주치는 사자를 그다지 두려워하지 않는다고 합니다. 떼를 지어 창과 활로 사자를 사냥하기도 합니다. 목동들은 양이나 소 등 가축을 해친 사자를 찾아내 복수하기도 합니다. 이렇게 사자들과 이웃하여 살다보니 두려워하지 않고 이들을 극복하게 된 듯 보입니다. 도로보족의 사냥감 빼앗기도 이런 배경에서 이루어진 행동으로 보입니다.

　그러나 사자는 사람보다 힘이 강한 맹수임에 틀림이 없습니다. 그런데도 사람이 사자를 압도할 수 있었던 이유는 사자에 대한 두려움을 극복했기 때문입니다. 사자를 두려워하지 않자 사자들이 오히려 사람을 두려워하게 됩니다. 공포를 이겨낸 자리에 기적이 탄생한 것입니다.

　이순신의 『난중일기』는 수많은 왜적이 명량해협으로 모여들어 시시각각 긴장을 조여오던 어느 가을날을 기록하고 있습니다. 그날 많은 이들은 두려움으로 숨쉬기도 어려웠을 것입니다.

　9월 15일. 맑았다.
　적은 수의 수군으로 명량(鳴梁)을 등지고 진을 치는 것이 불가하므로 진

　　　　　　　　　　　미를 욕망하는 생명

을 우수영 앞바다로 옮겼다. 여러 장수들을 모아 말했다.

"병법에 반드시 죽고자 하면 살고, 살려고 하면 죽는다고 했다. 또 한 사람이 길목을 지키면 천 사람을 두렵게 한다 했다. 이는 우리를 두고 하는 말이다. 여러 장병들은 살 생각을 하지 말라. 조금이라도 명령을 어기면 군법에 의해 처벌할 것이다."

재삼 엄중히 약속하게 했다. 이날 밤 신인(神人)이 꿈에 나타나 이렇게 하면 크게 이기고 이렇게 하면 진다고 알려주었다.*

이순신은 당시 엄청난 전공에도 불구하고 역적으로 몰려 고문을 당했습니다. 백의종군에 처해지고 어머니 상까지 당했습니다. 자신의 몸보다 더 소중하게 여기던 수군은 이미 원균(元均)이 칠천량해전에서 말아먹은 터였습니다. 단 열두 척의 배만 남아 있었습니다. 절망과 패배감에 사로잡힌 수군 앞에서 이순신이 생각해낸 말은 "살고자 하면 죽을 것이요 죽고자 하면 살 것이다![必死卽生]"였습니다.

필사즉생! 이 말은 죽음의 역설입니다. 죽음을 무릅쓰고 다가갈 때 살길이 열립니다. 살길이 열리는 이치는 죽음에 승리의 길이 있기 때문입니다.

죽음에 승리의 길이 있는 것은 당연한 이치입니다. 죽음을 두려워하지 않으면 담담한 마음이 됩니다. 그럼 눈이 정확해집니다. 그럼 마음도 객관적으로 판단하게 됩니다. 마음이 안정되니 평소 훈련으로 연마했던 기량을 발휘할 수 있습니다. 사력을 다하면 잠재된 힘을 모

* 이순신, 『난중일기』 중에서

두 발휘할 수 있을 것입니다. 평소보다 몇 배의 힘을 낼 수도 있습니다. 죽음을 각오하고 덤비는 자에게 승리의 신이 미소를 짓는 이치입니다.

죽음에 초연하면 수많은 미(美)가 생겨납니다. 죽음을 두려워하는 마음에서 수용하는 쪽으로 발을 내디딜 때 최고의 선택지가 확보됩니다. 위태로운 길에서도 비틀거리지 않게 됩니다. 즉 인간에게 있어서 최고의 힘은 죽을힘이며, 최고의 선택이기도 한 것입니다.

명량해전에서 이순신의 수군은 단 열두 척의 배로 3백여 척의 왜군과 싸워 승리했고, 나라를 구할 수 있었습니다. 정유년 9월 15일은 이순신과 그를 따르는 수군들이 죽음에서 미를 발견한 시간입니다.

절체절명의 위기와 두려움의 순간에 "살고자 하면 죽을 것이요 죽고자 하면 살 것이다"라고 말하기는 쉽지 않습니다. 이 말에 이순신의 전 생애가 투영돼 있습니다. 소크라테스의 "죽음은 나에게 그다지 나쁘지 않다"는 말에 그의 생애가 투영되는 경우처럼 말입니다.

죽음을 두려워하지 않는 내공을 쌓기까지 이순신은 엄청난 수련과 시련을 거쳐야 했습니다. 이순신은 수군이 되기 이전에 북쪽의 변방에서 거친 여진족과 탐관오리를 상대하면서 어려운 시절을 보냈습니다. 나라를 구하는 전공을 세웠음에도 조정의 질시를 받아 고문까지 당하고 백의종군했습니다. 죽음에 초연한 마음은 이런 시련을 통해 더욱 다져졌을 것입니다.

스포츠와 경제에도 전쟁이란 말을 쓰는 시대입니다. 어떤 전쟁이든 생사의 경계를 의연하게 걷는 법을 배운 자만이 승리할 수 있습니다. 그렇지 않은 경우의 승리는 운이 좋았던 덕분일 뿐입니다.

미를 욕망하는 생명

이순신의 위대한 업적을 군왕에 대한 충성심, 애국심, 지략, 병법 등으로만 이해하는 데는 한계가 있습니다. 이순신의 진면목은 그가 견지했던 도(道)에 있습니다. 이순신이 삶의 근간으로 삼았던 도의 정신은 글로 표현돼 남겨지지 않았습니다. 그러나 그의 행동이 이를 여실히 증명하고 있습니다.

강한 적의 아름다움

*

헤밍웨이의 『노인과 바다』에서 노인은 홀로 배를 타고 나가 큰 물고기를 잡기 위해 사투를 벌입니다. 노인에게 물고기는 벅찬 상대입니다. 노인의 생명을 위협하는 존재입니다. 어느 순간 노인은 이런 심정이 됩니다.

> 아, 나의 형제여!…… 자, 나를 죽여도 좋다. 누가 누구를 죽이든 나는 상관이 없다.*

싸움 상대에게 무한한 애정을 느끼는 이야기는 김동리의 소설 「황토기」에도 있습니다. 초인적인 힘을 타고난 장사 억쇠와 득보는 천하에 둘도 없는 맞수입니다. 둘은 한 여자를 두고 다투는 연적이기도 합니다. 그러면서 근질근질한 힘을 어쩌지 못해 술을 마시면 엄청

* 헤밍웨이, 『노인과 바다』 중에서

난 싸움을 합니다. 피가 나고 살점이 뜯겨 나가는 무시무시한 싸움입니다. 두 사람은 싸울 때 전혀 두려워하지 않고 오히려 카타르시스를 느끼는 듯합니다. 싸움 뒤에 두 사람은 형제처럼 지냅니다.

힘이 다하도록 상대와 몸을 부딪치며 정정당당하게 싸워본 사람은 이런 느낌을 이해할 것입니다. 싸우다보면 상대에 대한 경계와 두려움이 모두 사라지는 순간이 옵니다. 어떻게 되어도 좋다는 식으로 마음이 누그러지고 싸움에만 몰입하게 됩니다. 싸움을 치른 뒤에는 서로에 대한 감정의 응어리가 풀려 우정을 느끼기도 합니다.

무술경기나 격투기는 때로 너무 잔인하고 상대에 대한 배려가 없어서 눈살을 찌푸리게 합니다. 그러나 서로 목숨을 내놓고 두려움 없이 모든 힘을 방전한 경우라면 살의가 아닌 우정을 느끼게 될 것입니다. 『노인과 바다』에서 노인이 물고기에게 그랬던 것처럼, 「황토기」에서 억쇠와 득보가 그랬던 것처럼 말입니다.

무사가 평소 연마한 검술을 최대한 발휘하기 위해서는 평정심이 필요합니다. 즉 죽음에 대한 공포 없이 적과 대결할 수 있어야 합니다. 이를 위해 자신이 상대를 죽여 살고자 하는 것처럼 상대 역시 자신을 죽여 살고자 하는 간절한 심리를 가졌음을 인정해야 합니다. '서로 목숨을 내놓고 싸운다'는 것은 누가 죽어도 상관없으니 후회 없이 싸워보자는 것입니다.

이상적인 격투의 경험은 서로를 동일성의 경지 혹은 동지애로 이끌어줍니다. 목숨을 내놓고 싸워본 이들은 적에게 깊은 우정을 느낍니다. 자신을 죽이려는 적에게 우정을 느끼는 역설을 추구하는 그가 진정한 투사입니다.

미를 욕망하는 생명

아침에 도를 알면 저녁에 죽어도 좋다

*

어느 신부가 깊은 깨달음을 얻고 나서 '오늘 죽어도 좋다'는 흔쾌한 느낌이 오래 지속됐다고 말하는 것을 본 적이 있습니다. 유교의 스승 공자께서도 "아침에 도를 알면(들으면) 저녁에 죽어도 좋다[朝聞道 夕死可矣]"고 했습니다. 도를 깨치면 죽음이 두렵지 않게 된다는 의미일 것입니다. 이는 생명의 진정한 단짝인 죽음을 친구처럼 마주한 느낌일 것입니다.

일반적으로 사람들은 도(道)가 무엇인지 궁구하는 쪽으로만 집중해왔습니다. 이런 경우의 도는 잘 살기 위한 방법으로서 도일 것입니다. 진정한 도는 잘 사는 것에 잘 죽는 것을 포함해야만 합니다. 따라서 "아침에 도를 알면(들으면) 저녁에 죽어도 좋다" 말씀에 의지해서 먼저 잘 죽는 법을 궁구하면 도를 깨칠 수 있지 않을까 합니다. 즉 죽음이 두렵지 않은 마음이 어떤 것인지 아는 가운데 도에 이르는 거꾸로 방식입니다. 그러자면 죽음에 대해 많이 알지 않으면 안 될 것입니다.

군복무를 해본 이라면 유격훈련 중 교관이 훈련병들에게 "오늘은 죽기 좋은 날이다!"라고 호기롭게 말하는 것을 들어본 적이 있을 것입니다. 물론 특별히 죽기 좋은 날이 있을 수는 없습니다. 그들이 죽음의 이치를 철학적으로 궁구한 끝에 죽기 좋은 날이라고 말한 것도 아닐 겁니다. 그러나 그들의 말에는 흔쾌히 죽음을 수용하고자 하는 용맹한 정신이 담겨 있습니다. 먼저 죽음을 받아들이는 마음과 태도를 결정하고 나면, 문득 죽음에 내재한 아름다움을 깨닫고 인식하는

여정이 시작될 수도 있습니다.

"아침에 도를 알면 저녁에 죽어도 좋다."

이를 달리 해석하면, "저녁에 죽어도 좋다는 마음을 가져라. 그럼 다음날 아침에 도를 알 수도 있을 것이다[夕死可矣 朝聞道]"입니다. 죽음에 대한 불안과 두려움이 사라진 상태, 이는 죽음을 삶의 동반자로 친근하게 여기는 마음입니다. 삶과 죽음을 함께 살아가는 공정한 마음입니다. 삶과 죽음이 태극문양처럼 서로 맞물려 돌아가고 있음을 이해하는 마음입니다. 늘 흔쾌하고 편안하며 적이 없는 마음입니다. 따라서 세상을 보는 눈이 정확하고 지혜로울 수밖에 없는 마음입니다. 이것이 바로 이순신 장군이 명량해전에서 승리를 불러온 비결이기도 합니다.

사람이 가질 수 있는 최고의 양심은 삶과 죽음을 공평하게 대하는 데서 나타납니다. 음양의 이치에 따라 밝은 부분뿐만 아니라 어두운 부분에도 마음을 주며 살아가려는 양심입니다. 너무 밝은 부분(살려는 생각, 욕망)에만 눈길을 주고 마음이 치우쳐 살아왔던 건 아닌지 생각해볼 일입니다. 도에 이르는 비밀과 단서는 죽음에도 있습니다.

미를 욕망하는 생명

몸은
벗는 것이다

평범하게 살다 비범하게 죽다

*

스웨덴 작가 요나스 요나손의 소설 『창문 넘어 도망친 100세 노인』에서 주인공은 100세가 되던 생일날 양로원을 탈출합니다. 양로원에서 여생을 조용히 마감할 것인가 생각하다가 연장전 같은 치열한 삶을 선택한 겁니다. 그가 양로원을 도망쳐 나와 버스터미널에서 엉겁결에 훔친 것은 어느 청년의 돈가방이었습니다. 이후 돈을 되찾으려는 갱단의 추적, 이상한 사람들과의 만남, 지난 100년의 회상 등 온갖 박진감 넘치는 내용이 펼쳐집니다.

이 모든 줄거리를 관통하는 한 마디는 삶의 욕망입니다. 노화를 거부하는 것은 인간의 당연한 욕망이며 생명의 이치입니다. 이 책이 수많은 독자의 주목을 받은 이유도 노인에게서 배울 수 있는 삶의 지혜에 대한 기대와 함께 젊음을 원하는 인간의 끝없는 욕망을 건드렸기 때문일 겁니다. 이 공통의 욕망을 부추길 것인지 혹은 다스리게 할

것인지는 이야기를 만드는 작가의 선택이면서, 우리 모두에게 주어진 선택지이기도 합니다.

실화를 바탕에 둔 헬렌 니어링의 『아름다운 삶, 사랑 그리고 마무리』는 죽음을 앞두고 욕망을 다스리는 이야기입니다. 저자의 남편 스코트는 100세 생일 한 달 전 숲속의 집 테이블에 모인 사람들에게 "나는 더 이상 먹지 않겠다"고 선언합니다. 창문 넘어 도망친 노인처럼 100세를 맞았지만 상반되는 선택을 한 겁니다. 스코트가 원한 것은 장작개비 하나 나르지 못하는 몸에서 생명을 놓아주는 것이었습니다. 스코트는 원할 때 주스를 마셨고 마지막에는 물만 마시다가 숨을 거두었습니다. 스코트는 죽기 전까지 맑은 정신으로 아내와 대화를 나누었다고 합니다. 저자는 "단식에 의한 죽음은 느리고 품위 있는 에너지의 고갈이고, 평화롭게 떠나는 방법"이라고 말합니다. 스코트를 아는 이웃 중 하나는 "스코트가 100년 동안 살아서 이 세상이 좋아졌다"는 깃발을 만들어 그의 죽음을 기렸습니다.

급격히 목숨을 끊는 행위를 자살(自殺)이라고 한다면, 자발적 의지로 천천히 소진된 끝에 이른 죽음은 '자진(自盡)'이라 할 수 있습니다. 스코트의 자진을 기록한 이 책을 읽고 많은 이들이 감동과 전율을 느낀다고 말합니다. 요즘 노인들이 요양원이나 병원에서 노환의 고통에 시달리며 쓸쓸히 생을 마감하는 현실에서 스코트의 죽음은 특별하지 않을 수 없습니다.

스코트처럼 죽는 것은 쉬운 일이 아닐 겁니다. 스코트는 수십 권의 저서를 남긴 전직 교수였으며, 문명에 대해 비판적인 태도를 견지하며 자연회귀를 주장했던 지식인이었습니다. 뛰어난 저술가이며 구

미를 욕망하는 생명

도자였던 아내 헬렌이 남편의 삶을 적극 지지하는 동지였다는 점도 그의 특별한 죽음을 가능케 한 요인이었습니다. 이들은 최선을 다해 삶을 살고, 평생 죽음의 문제를 숙고한 결과로서 비로소 좋은 죽음으로 삶을 마무리할 수 있다는 걸 가르쳐줍니다.

생명이란 '살아라!'라는 절대명령이 하늘에서 주어진 것입니다. 살 수 있는 데까지 사는 것은 거역할 수 없는 하늘의 명입니다. 어기고 싶어도 어길 수 없는 명이 '살아라!'라는 하늘의 명입니다. 유교전통의 동양사회는 이런 생명과 죽음의식으로 이어져온 것이 사실입니다.

스코트의 '자진'은 '살아라!'라는 절대명령을 어긴 면이 있습니다. 가족의 도움으로 혹은 요양원에서 더 살 수도 있었습니다. 병원의 의료기구에 의지해 더 살 수도 있는데 생명의 명령을 어긴 것입니다. 따라서 스코트의 자발적인 죽음에 반대하는 이가 많을 것입니다.

그럼에도 스코트가 스스로 죽은 이유를 생각하지 않을 수 없습니다. 역설적으로 스코트는 자신을 죽여야 할 정도로 지극히 사랑했습니다. 자신의 존엄이 훼손되는 것을 목숨을 걸고 지키고자 했습니다. 생명의 아름다움과 신비를 인식한 자는 '살아라'라는 명령 외에 '아름다움 그 자체인 생명의 존엄성을 지키라'는 명령도 유추할 수 있습니다. 삶의 막바지에 스스로의 존엄을 지키기 위한 마지막 정리로서 죽음은 '살아라!'라는 섭리와 '나의 존엄을 지켜라!'라는 인간의 의지가 타협한 결과로도 보입니다.

여러 죽음의 장면들이 떠오릅니다.

숲속의 날짐승 길짐승들은 노쇠해져 먹이를 구하지 못하게 되면 아무도 모르게 죽어갑니다. 날짐승 길짐승의 죽음에서 자연의 아름다

움과 신비로움이 느껴집니다. 삶의 비루함과 절망에 굴복하여 많은 이들이 자살을 선택합니다. 자살은 분명 '살아라!'라는 절대명령을 지니고 태어난 생명의 이치에 어긋나 보입니다. 사람의 죽음이 때로는 숲속 동물보다 나아 보이지 않으니 서글픈 생각이 듭니다.

임진왜란 당시 논개는 기녀의 신분으로 목숨을 던져 침략자에 저항했기에 역사의 인물이 됐습니다. 독립운동가 윤봉길 역시 가르치기 좋아하던 청년으로 살다가 어느 날 의거로 역사에 이름을 남겼습니다. 그는 전체주의의 힘을 종교처럼 믿는 일본 제국주의 집단을 전율케 했습니다. 또한 조국의 동포들에게 긍지를 주고 수억 명의 중국인들을 감동하게 했습니다.

논개나 윤봉길처럼 평범하게 살다가 죽음의 순간으로 인해 역사의 페이지에 굵직한 이름을 남긴 이들이 있습니다. 특히 우리가 의인으로 칭송하는 이들의 삶이 그러합니다. 그들은 죽음에 대한 남다른 철학과 태도를 지니고 있었습니다. 죽음에 대한 그들의 철학과 태도가 어느 날 의로운 삶으로 창조됐습니다.

죽음의 장면에는 그 사람이 살아온 삶의 전모가 담겨 있습니다. 평생 살아오면서 가졌던 마음가짐, 삶, 세계관, 생명관, 인생관 따위입니다. 소크라테스가 죽음의 장면 하나로 모든 것을 표현했듯이 말입니다. 죽음에 대한 평소의 태도는 삶으로 나타나며 어느 순간 역사적인 의거로 나타기도 합니다.

미를 욕망하는 생명

몸은 흩어지는 자유를 갈망한다

*

스코트처럼 노쇠한 노인들은 "몸을 벗고 그만 쉬고 싶다"고 말하곤 합니다. 노인들은 왜 이런 말을 하고, 벗고자 하는 몸이란 어떤 것일까요. 생물학자들은 인간의 몸이 약 100조 개의 세포로 이루어져 있다고 봅니다. 각 세포들은 각자의 생명력과 살려는 의지를 지니고 있습니다. 세포의 독자적 생명력은 세포를 떼어내 배양액에서 성장, 분열시키는 것이 충분히 가능한 것을 보면 알 수 있습니다.

각각의 생명(세포)에는 살고자 하는 최소한의 의식이 있습니다. 우리는 세포들이 각자 자신을 주장하며 살려고 하는 경우를 상상해볼 수 있습니다. 이 경우 '나'를 주장하는 목소리가 엄청나게 많아질 것입니다. 어느 날 내 세포들이 마음대로 움직여 이탈하거나 서로 뭉쳐서 다른 덩어리를 만들면 내 생명의 기능과 건강은 엉망이 될 것입니다. 그러나 우리 몸에는 세포들을 하나로 통합하여 단일한 '나'를 주장하게 하는 능력이 있습니다. '나' 외에 다른 '제2의 나'가 자신을 주장하는 것은 분열증이며, 이는 끔찍한 일이 아닐 수 없습니다.

건강한 '나'는 생명에너지를 집중하여 세상에서 하나뿐인 '나'를 주장하며 삶을 살아갑니다. 이때 작용하는 능력과 힘이 바로 하나됨이라 할 수 있습니다. 그런데 만약 엄청난 수의 세포를 하나로 통제하는 이 능력을 잃는다면 어떻게 될까요. 우리 모두는 인생의 말기에 이런 무정부의 시기를 겪게 됩니다. 바로 죽음의 순간입니다.

죽음을 맞을 때 우리 몸은 세포 속 분자들에 대한 통제력을 잃게 됩니다. 세포 속 분자들은 지겨운 통제에서 벗어나 자유가 됩니다. 그

동안 세포들은 '나'란 몸에서 풀려나 자연으로 돌아가기를 간절히 원해왔을 것입니다.

자유롭게 되고자 함은 분열하고자 함입니다. 또는 하나이던 것이 둘이 되려는 것이라 할 수 있습니다. 죽음이란 내 몸이 분열해 자유롭게 되고자 하는 성질이 더 강해진 순간입니다. 하나의 '나'로 뭉치게 하는 생명력이 힘을 잃어 분열의 힘이 우세해진 순간이 나의 죽음인 것입니다. 쇠약해져 죽어갈 때 내 몸의 세포들은 오랜 억압에서 풀려나 곧 자유롭게 되기를 열망하고 있을 것입니다.

청년들은 식욕이 왕성해서 돌을 먹어도 소화시킨다고 말합니다. 음식은 우리 몸에 대하여 이물질입니다. 이물질을 우리 몸의 성분으로 만드는 하나됨의 능력이 '돌을 먹어도 소화시킨다'는 표현이 된 것입니다. 반면 노인들은 단단한 음식을 싫어합니다. 이는 하나됨의 능력이 현저히 저하된 때문입니다. 노인들의 살과 뼈는 분열성이 강해져서 점점 세포를 잃어버리고 체중을 잃어갑니다.

하나됨과 분열성 두 가지 성질이 조화를 이루어 우리의 몸이 존재합니다. 하나됨과 분열성은 음양의 이치에 따라 서로 맞물려 생명체가 존재하게 해줍니다. 반면 죽음의 순간은 음의 기운이 강성해져 분열성이 내 몸에서 발현되는 순간입니다.

내 몸의 분열성을 느낌으로 아는 순간이 있습니다. 즉 내 몸의 수많은 세포들이 내 몸에서 이탈하여 자유롭기를 원하는 힘이 의식되는 순간입니다. 마라톤을 하다가 지쳐서 쓰러져 누웠을 때, 병이 들어서 점점 쇠약해질 때, 우리는 몸의 분열성을 느낄 수 있습니다. 갱년기를 맞은 어른들도 내구력을 잃어가는 몸의 변화를 확연히 느낍니

미를 욕망하는 생명

다. 병약해진 노인들도 탄력을 잃고 야위어가는 자신의 몸을 보면서 점점 흩어지려는 몸의 열망을 알아차릴 수 있습니다.

내가 건강할 때는 분열성이 더 진전되도록 허락하지 않습니다. 병을 앓더라도 즉시 회복하여 다시 하나됨이 강한 상태로 돌려놓게 됩니다. 하나로 뭉치게 하는 생명력과 이탈하여 자유롭고자 하는 성향이 균형을 이루어 '나'라는 생명은 지속됩니다.

늙고 지치면 몸과의 대화가 중요해집니다. 지치고 병든 몸이 무의식을 통해 말합니다.

"주인님! 이제 그만 나를 놓아주세요."

죽음을 친구로 여길 줄 아는 이라면 이렇게 말할 것입니다.

"못난 주인을 만나 다치고 병들고 고생했지. 지금까지 잘 견뎌주었다. 너도 힘들고 나도 힘들구나. 조금만 더 견뎌다오. 머지않아 그때가 올 것이니."

스코트가 그랬던 것처럼 흩어져 자유롭고자 하는 몸의 간절한 염원을 언젠가는 들어주어야 한다는 사실을 알아야 합니다. 심리학자들은 이를 죽음의 본능(타나토스)이라고 했습니다. 이를 인정하다보면 내 몸을 진정으로 사랑하면서도 죽음이 덜 두렵게 됩니다. 소크라테스가 말한 바처럼 잘 살아온 이에게 죽음은 좋은 것입니다.

죽음을 맞이하는 단계에서 가질 수 있는 오직 한 가지 소원이 있다면 그것은 잘 죽는 것입니다. 잘 죽는 일은 생명이나 영혼의 차원에서도 중요하지만 먼저 몸의 입장에서 추구되어야 합니다. 즉 병마에 허덕이다 비루하고 비참하게 죽지 않기를 소원해야 합니다.

음식은 곧 몸이 됩니다. 음식을 간소하고 정갈하게 하여야 합니

다. 그래야 몸도 가볍고 맑아질 것입니다. 잠을 잘 때는 아기처럼 잘 수 있어야 합니다. 마지막 날이 가까워질수록 잠이 많아지고 몸은 점점 가벼워질 것입니다. 사람들과 즐겁게 이야기하며 마지막을 아름답게 정리할 수 있기를 간절히 소망해야 합니다. 이렇게 죽음을 꿈꾸고 염원한 후에야 잘 죽을 수 있을 것입니다.

미를 욕망하는 생명

죽음에서
미를 끌어내기

최근 유럽의 여러 나라 학교에서 죽음교육이 다양하게 이루어진다고 합니다. 역설적으로 죽음에 최고의 미래, 최고의 힘이 창출되는 비밀이 있으니 죽음교육은 충분히 가치가 있는 교육입니다.

죽음에 대한 태도에 따라 최고의 미래, 최고의 힘을 얻어낼 수 있다는 사실을 성현들이 보여줍니다. 죽음에서 최고를 얻어내려면 죽음을 단짝이나 동반자로 하여 살아야 합니다. 모두가 비슷한 얼굴로 비슷하게 살아가는 세상에서 가장 개성 있게 사는 방법도 죽음에 대한 태도에 있습니다. 난마처럼 얽혀 갈등하는 온갖 사회문제도 수준 높은 죽음의 철학을 유통시킬 때 풀어갈 수 있습니다. 죽음에서 아름다움을 구하는 삶의 가능성을 구체적으로 알아보고자 합니다.

일상에서 죽음을 살다

*

죽을 때를 대비해 속옷을 늘 청결하게 하는 군인이 있습니다. 그는 의복이 곧 수의라 여깁니다. 그는 훈련이나 작전 혹은 언제

일어날지 모르는 전쟁으로 자신이 오늘 죽을 수도 있다고 여깁니다. 그는 아침에 집을 나설 때마다 마지막일 수 있기에 진실한 인사와 눈길을 가족에게 건넵니다. 이런 군인은 틀림없이 위급상황에 몸을 던져 나라와 민족을 지킬 것입니다. 또한 어떤 유혹에도 비리에 가담하지 않을 것입니다.

"사람이 어떻게 그렇게 살아? 피곤하게."

누군가 말할 것입니다. 그러나 죽음을 수용한 일상의 삶이 피곤할 것이라는 생각은 선입견에 불과합니다. 오히려 죽음을 멀리하고자 잡다한 삶의 문제들에 얽매여 전전긍긍하며 사는 이들보다 더 단순하고 흔쾌한 삶을 살아갈 수 있습니다.

죽음을 수용한 삶은 죽음에 대한 긍정을 통해 불안과 두려움을 멀리 던져버린 경우입니다. 마음이 매인 데가 적으니 생각이 자유로울 것입니다. 따라서 가장 창조적인 사람이 될 수 있습니다. 또한 오늘이 마지막일 수 있다는 생각에 사람들에게 정성을 다합니다. 따라서 사회성이 좋은 사람이 됩니다. 일상을 즐기며 공평무사한 마음으로 임무를 수행합니다. 높은 자리에 올라도 부정을 모르고 뇌물을 받지 않는 이가 될 것입니다.

죽음과 관련한 세계의 속담들 중에는 "갓난아기도 이미 죽어도 될 만큼 충분히 늙었다"라는 말이 있습니다. "세상을 떠나기에 특별히 좋은 날은 없다"는 말도 있습니다. 언제든 죽을 수 있고 실제로도 그러합니다. 죽음을 늘 곁에 있는 단짝으로 여기면 생각과 생활이 달라집니다. 그럼 또한 인생이 달라질 것입니다.

미를 욕망하는 생명

죽음에 길을 묻다

*

저는 한때 병을 앓아 죽음을 생각했던 적이 있습니다. 직장을 잃고 친구들과도 멀어졌습니다. 내 자신이 실패자라 여겨졌습니다. 앞으로의 시간이 마지막 기회라는 생각이었습니다. 지난 삶을 돌아보며 용기가 부족해 그동안 미뤄왔던 문학을 하는 것이 좋겠다고 생각했습니다. 제 문학의 길은 죽음이 알려준 거나 마찬가지입니다.

사람들에게 "만약 내일 죽게 된다면 오늘 무슨 일을 하겠습니까?"라고 질문을 하면, "사랑하는 이에게 전화를 걸겠다" 또는 "잘못한 이에게 사과하고 용서를 빌겠다"는 대답을 많이 합니다. 이런 대답을 통해 사랑이 가장 중요한 가치임을 새삼 확인하게 됩니다.

하루하루 판단할 일이 있을 때, 인생의 길을 모를 때, 죽음에 길을 물으면 최선을 길을 알려줄 것입니다. 최선이란 최선의 가치를 지닌 길입니다. 당장 손해가 나는 길처럼 보여도 결국은 최고의 이익으로 돌아오는 길입니다.

친구의 조언을 들어도 뾰족한 수가 없을 수 있습니다. 이런 때 죽음에 귀를 기울여 조언을 들으면 길이 명확하게 보일 겁니다. 오랫동안 미뤄온 일을 더는 미루지 않게 될 것입니다. 죽음이란 친구는 용기를 내도록 도와주고, 일의 성취를 위한 기회와 지혜를 주며, 힘도 줄 것입니다. 내일 곧 죽을 수 있다는 가능성으로 인해 나는 하찮은 감정이나 이익에 연연하여 타인과 불화하는 것이 얼마나 나쁜지 알게 됩니다. 죽음 때문에 하찮은 내가 버려집니다.

내일 죽을 수 있다는 사실을 인지하면, 나는 무한히 용서하고 수

용하며 넓어질 수 있습니다. 이익과 성공을 위해 구축했던 기존의 관념, 욕망, 이기심이 허물어져 무한히 자유로워질 수 있습니다. 이 자리에 아름다움의 창조가 일어나며 거인이 탄생하는 겁니다. 죽음에게 물으면 삶의 모든 걸 가르쳐줍니다. 제 삶과 학문에 쓸 만한 것이 조금이라도 있다면 그것의 많은 부분은 죽음이 가르쳐준 겁니다.

실패가 성공의 어머니로 여겨지는 것처럼 죽음은 삶의 어머니입니다. 내가 사랑하는 사람의 죽음은 특히나 많은 것을 가르쳐줍니다. 사랑하는 이의 죽음은 사랑에 따라 살라고 명령합니다. 두려움 없이 살고, 가장 소중한 일을 지금 당장 시작하라고 명합니다.

유언처럼 말하고 글을 쓰다

＊

책의 가치를 유언처럼 썼는지 수다처럼 썼는지 판별하면, 책의 진정한 가치를 볼 수 있습니다. 내가 내놓는 말과 글이 마지막 말인 것처럼 마지막 기회인 것처럼 하면, 즉 모든 말과 글을 유언처럼 하면, 한마디 말도 한 줄의 글도 쉽게 할 수 없을 것입니다.

학교의 강의실에서 오가는 말도 죽음에 대한 배려가 늘 있어야 합니다. 스승은 이 시간 강의가 마지막이라고 여겨 매 순간 결연하게 임해야 합니다. 스승은 사는 법을 가르치는 동시에 죽음을 가르쳐야 참스승입니다. 이렇게 진지하고 결연한 스승을 존경하지 않고 경청하지 않는 제자는 없을 것입니다.

오늘날 대학을 졸업해도 지성을 얻을 수 없는 이유가 있습니다.

사는 것만 가르치려 들기 때문입니다. 얻는 방법에 대해서만 가르치기 때문입니다. 사는 것, 얻는 것에만 능할 뿐만 아니라 잘 죽는 법에 대해서, 버리는 법에 대해서 능한 인간상을 지향할 때 전인교육이 될 것입니다.

결핍을 긍정하다

＊

가난, 외로움, 실패, 열등감 등은 결핍이며, 이들의 왕은 죽음이라 할 수 있습니다. 가난을 두려워하지 않고, 외로움을 즐기며, 실패를 성공의 어머니로 삼고, 신체적 불만족에도 자존감을 잃지 않고 똑바로 서서 하늘을 볼 수 있다면, 이들의 왕인 죽음과도 맞설 수 있습니다. 결핍 위에 자신을 똑바로 세우는 것이 죽음을 수용하는 삶입니다.

결핍은 존재의 발견을 위해서도 매우 중요한 역할을 합니다. 존재의 광맥을 탐사하는 방법 중 하나는 바로 결핍을 통해서입니다. 왜 결핍이 필요한지는 중력의 예를 통해 알 수 있습니다. 중력은 내 몸에 늘 작용하지만 젊을 때는 중력의 존재를 느낄 수 없습니다. 늙어서 무릎병이나 허리병으로 신체의 하중을 통증으로 느낄 때 내 몸이 감당하는 중력의 존재를 절절하게 느낄 수 있습니다. 중력은 가해지는 것이면서 동시에 내가 스스로 만들어내는 것임을 알게 됩니다. 결핍을 통해 '나'를 발견하는 것입니다.

어떤 물체가 움직일 때는 눈에 잘 보입니다. 그와 마찬가지로 존재를 느낄 수 있는 순간은 결핍으로 인해 존재가 흔들릴 때입니다. 즉

안정되고 부족함이 없을 때는 존재가 모습을 드러내지 않아 알 수 없습니다. 내가 살던 곳을 떠나 유랑할 때의 외로움, 사랑하는 이를 잃었을 때의 슬픔, 지독한 가난으로 목숨이 위기에 처했을 때의 어려움 등을 겪고 나면 '나'를 보다 명백하게 볼 수 있습니다. 나를 발견하는 것은 세상에서 가장 큰 성공 중 하나입니다.

신체의 균형은 미를 판단하는 중요한 기준입니다. 아름다운 사람이 되려면 삶과 죽음, 음과 양, 결핍과 충만, 강과 약, 느림과 빠름, 우월과 열등 이 모든 양가적인 것들을 양쪽에 거느릴 수 있어야 합니다. 그래야 양 날개로 힘차게 비행하는 새처럼 날아오를 수 있을 것입니다. 아름다움의 거인은 결핍, 죽음과 같이 추하게 여겨지는 것들까지 자신의 것으로 거느린 자입니다.

생과 사의 경계에서 살다

＊

생과 사의 경계에 서면 선택의 기회가 두 배로 확대됩니다. 일차로에서 이차로로 확대되는 겁니다.

놀랍도록 손님이 많이 몰리는 식당에는 비밀 아닌 비밀이 있습니다. 이런 식당은 주인이 혹시 손해를 보는 것은 아닌지 의아할 정도로 가격이 낮고, 음식의 질과 양이 풍부하다는 것을 알게 됩니다. 이익과 손해가 잘 구분되지 않는 지점, 그 지점이 바로 이익과 손해의 중용지점입니다. 이익과 손해의 중용 지점에 설 줄 아는 이는 생과 사의 경계선에서 사는 법을 아는 이라 할 수 있습니다.

미를 욕망하는 생명

생사의 경계에 서서 중용의 태도를 취할 때 여러 미덕이 절로 생겨납니다. 실패와 멸망의 두려움 때문에 감히 하지 못했던 선택을 할 수 있는 것이 첫째 미덕입니다. 전에는 경제적인 이유로, 평판 때문에, 능력 부족을 이유로, 위험 때문에 감히 선택할 수 없었던 일들을 해볼 마음을 낼 수 있습니다.

두 번째 미덕은 일을 추구함에 있어서 두려움이 없으므로 자유롭고, 최상의 판단과 재능발휘를 할 수 있는 점입니다. 생과 사의 날개를 단 이는 최상의 자아실현 비행을 할 수 있습니다.

세 번째 미덕은 생사의 경계에 형성되는 에너지의 활성화입니다. 이는 음극과 양극의 접점에서 전자가 활발한 교류와 운동을 일으키는 상황과 다르지 않습니다. 죽을힘을 내는 것이 최고의 힘이 되는 이치가 여기에 있습니다. 이 에너지로 사는 가운데 초인적인 성취를 할 수 있습니다.

어느 현자는 "죽음은 언제나 당신 곁에 있다. 그리고 무언가 중요한 일을 할 때 필요한 힘과 용기를 주는 것은 바로 그 죽음이다"라고 했습니다.

우리는 서로의 양심을 따지곤 합니다. 정직한 것만으로 양심이 있다고 하기 어렵습니다. 최고의 양심은 양손에 생사의 선물을 공평하게 쥔 것처럼 사는 마음입니다. 양심이 살아 있다면 저절로 안정과 균형의 삶을 살 수 있게 됩니다.

생과 사를 공평하게 사랑함으로 인해 행복이 줄기는커녕 오히려 더욱 확고해질 수 있을 것입니다. 죽음으로 인해 느끼는 삶의 고질병 같은 불안과 두려움의 신경증도 낫게 됩니다. 불필요한 시기와 질투,

증오의 부스럼에서도 해방됩니다. 이로서 진정으로 아름다운 사람이 되어 사랑하는 법도 알게 됩니다.

　한 남자를 또는 여자를 사랑하기 전에 준비해야 할 것이 바로 죽음에 대해 양심을 갖는 것입니다. 그래야 비로소 두려움 없는 사랑을 이룰 준비를 한 것입니다. 딸을 시집보낼 때 수의를 장만해 보냈다는 어느 부모의 얘기가 잊히지 않습니다.

메멘토 모리(죽음을 기억하라)

일부 병원의 뇌사자에 대한 장기간의 연명치료가 사회적인 문제가 되고 있습니다. 막대한 치료비용도 문제입니다만 회생 가능성이 없는데도 기계를 이용해 수명을 연장하는 것은 생명의 섭리에 어긋납니다. 자연스럽게 생명이 다하는 곳에서 죽는 것이 생명의 존엄성을 지키는 겁니다. '웰빙(well-being)'만큼 '웰다잉(well-dying)'도 중요합니다. 따라서 아직 정신이 맑을 때 나의 죽음이 어떠하길 바란다는 유언이나 의사표현을 가족에게 남기는 일이 중요해 보입니다. 우리가 언제든 죽을 수 있다는 사실을 생활에 반영하는 것에서부터 죽음의 미를 실현하는 삶이 시작됩니다.

거인의
어깨를 빌려

거인의
어깨를 빌려

　　인간은 태어나면 적어도 세 가지 이상의 이유로 길을 잃습니다. 동굴의 우상, 감정의 파도, 도구적 이성, 이 세 가지입니다. '동굴의 우상'은 인간의 인식능력이 지닌 맹점 때문에 길을 잃는 현상입니다. '감정의 파도'는 거센 파도처럼 심연의 자신에 이르는 걸 방해합니다. '도구적 이성'은 문명 때문에 진정 중요한 것을 잃게 만듭니다. 이렇게 삶의 길을 잃은 자에겐 특별한 지도가 필요합니다. 인류가 문명의 노예가 되기 이전에 사람의 본성과 생명의 이치를 통찰했던 성인들이 만들어놓은 오래된 지도입니다. 그 지도를 보고 길을 찾기 위해 거인의 어깨를 빌리고자 하는 겁니다.

　　고지도이니 낡았을 것이며 따분할 거라는 짐작은 성급합니다. 인간의 내면과 세상에 숨겨진 엄청난 보물을 알려주는 지도일 수 있기 때문입니다. 한 예로 성인들은 쾌락에 대해 다른 걸 알려줍니다. 평범한 사람은 표피적 쾌락에 따라 삽니다. 표피적 쾌락은 외향성의 쾌락입니다. 이는 외부의 사물이 자극을 주어야만 얻을 수 있는 말초적이

고 감각적인 쾌락입니다. 따라서 피동적인 것입니다. 표피의 쾌락은 비가 내릴 때만 흐르는 사막의 와디처럼 항구적이지 못한 단점도 있습니다. 반면 성인은 심연의 쾌락을 지향하여 삽니다. 심연의 쾌락은 도덕의 쾌락입니다. 도덕의 쾌락은 심연에서 우러나 가뭄에도 마르지 않는 샘물처럼 흐르는 쾌락입니다. 도덕의 쾌락은 억지로 지어내는 것이 아니며 오히려 생명의 이치에 부합하기에 가장 자연스런 것입니다.

'도덕은 쾌락'이란 사실이 망각된 채 참으로 오래 시간이 흘렀습니다. 청동기처럼 녹슬고 퇴색해버린 '도덕'을 닦으려는 시도가 헛된 것으로 끝나버릴 수도 있습니다. 그러나 실패한다 해도 도덕은 쾌락입니다. 이 쾌락을 살려야 행복한 삶이 가능하다는 스승들의 가르침은 여전히 진실입니다. 하여 스승들의 말씀을 통해 미적인 삶의 길을 추적해보고자 합니다.

여기에서 성인의 방대한 가르침 모두를 다룰 수는 없습니다. 다만 미성(美性)을 밝혀 사는 길, 미성의 요소들이 성인의 말씀(유교의 『중용』, 불교의 『금강경』, 고대 그리스의 『향연』)에 어떻게 나와 있는지 보고자 하는 것입니다. 성인들께서는 대놓고 아름다움을 탐하지 않았습니다. 그러나 성인들의 삶은 미의 실현 그 자체였습니다. 그들의 가르침들을 통해 아름다움의 길은 더욱 분명해지고 실마리는 대로처럼 확장될 것입니다. 현재 인류의 미의 추구 방향이 잘못됐는지 돌아볼 수도 있을 것입니다.

분명한 것은 성인들께서 우리 후손들이 자신의 어깨에만 머물러 있는 것을 원치 않았다는 겁니다. 그들은 스스로 배워서 거인이 되라

고, 자신들과 어깨를 나란히 하는 거인이 되라고 가르쳤습니다. 공자의 군자, 석가모니의 부처, 소크라테스의 불사자(不死者)가 그것입니다. 아름다움의 거인을 추구하는 자라면 거인의 어깨를 빌리는 데 주저하지 말아야 합니다.

마음의 가운데
─공자와 중용

가운데 마음[中心]

＊

요즘에 한문고전을 좋아하는 이가 드물고, 깊이 이해하는 이는 더욱 희귀합니다.

저 역시 『중용』을 소개하는 데 부담을 갖지 않을 수 없습니다. 다만 아름다움의 여행에 중요한 지도를 제공하고 있어 소개하려 합니다. 아름다움의 거인으로 우뚝 설 몸자리, 마음자리의 좌표가 『중용』이란 글자에 있습니다.

'가운데[中]'의 의미 이해는 『중용』을 읽는 최초의 관문입니다. 이는 최종의 목표점이기도 합니다. 『중용』 2장에서는 '가운데'를 주로 마음에 적용하여 설명합니다.

희로애락이 발(發)하지 않는 상태를 중(中)이라 하고, 발한 것들이 가운

데의 절도에 들어맞는 것을 화(和)라 한다.*

희로애락의 감정이 일어나 파도치지 않는 고요한 마음은 '심연(深淵)'의 마음입니다. 이 심연의 마음을 '중(中)'이라고 합니다. 중은 흔들리지 않는 마음입니다. 고요한 마음이며 불변의 마음이라 할 수 있습니다.

마음의 심연은 가장 깊은 중심이 되는 곳에 위치해 있어서 때에 따라 달라지지 않는 마음이어야 합니다. 사람에 따라서 달라진다면 심연의 마음이 아닐 겁니다. 즉 모든 사람이 늘 지니고 있는 항구적이고 공통되는 마음이어야 하는 겁니다. 배추의 고갱이처럼, 양파의 가장 깊은 속처럼, 나무의 씨앗처럼, 세포의 핵처럼 말입니다.

앞에서 인(仁)이 가장 깊은 곳의 마음이라 했던 것을 기억하실 겁니다. 인은 모든 이의 마음에서 가운데며 변하지 않는 공통의 마음입니다. 따라서 인의 마음에 부합하는 것이 마음의 '가운데[中]'에 서는 것이고 절도에 맞는 것이 됩니다. 상식적으로 생각해도 인의 마음으로 살아가면 당연히 같은 마음을 지닌 주위 사람들과 화합[和]하게 되니 최상의 지점이 아닐 수 없습니다. 이처럼 인은 모든 사람들이 공통적으로 지녀 서로를 이해하고 신뢰할 수 있는 중심(中心)이기도 합니다.

그럼 어떤 경우에 '가운데 마음'의 절도에 맞지 않는 것일까요. 늘 화를 내며 산다면 이는 절도에 맞지 않는 경우입니다. 그러나 마음의

* 『중용』 2장에서

미를 욕망하는 생명

중심을 지키며 살아가던 사람이 어느 날 인을 해치는 사람을 보고 분개하는 경우가 있습니다. 이는 의로운 분노이며 인을 실현하고자 하는 감정입니다. 따라서 중의 절도에 맞는 것입니다. 사회적 비리에 대하여 분노하여 목숨을 걸고 혁명을 하고자 할 때에도 절도에 맞는 것입니다. 다만 혁명가의 동기가 인류에 대한 인과 사랑에 기반을 두고 있어야 하지 권력욕이어서는 안 될 것입니다. 이렇게 절도에 맞는 감정은 개인의 실현과 사회적 생명력의 고양에 기여하게 됩니다.

희로애락의 모든 감정이 이처럼 가운데에 중심을 두고 일어나면 절도에 맞고, 화(和)를 이루니 삶을 그르칠 일도, 인간관계가 나빠질 일도 없게 될 것입니다. 따라서 『중용』은 이렇게 말합니다.

가운데와 합치되면(和), 하늘과 땅이 바르게 되고, 만물이 자라게 된다.**

가운데와 합치되는 삶은 중용의 삶입니다. 자연의 순환에서도 중용이 되면 하늘과 땅까지 바르게 되고, 만물이 자라게 되는 위대한 능력이 가운데 지점인 중에서 발현됩니다. 이처럼 중용의 위대한 실현은 인간의 삶에서도 자연에서도, 심리적으로도 물리적으로도 나타나게 됩니다.

앞에서 '가운데 마음을 아는 것'은 '생명의 본질을 깨닫는 것'과 동의어라 했습니다. '가운데 마음'을 발견하고 그 '가운데 마음'에 따라 살면 이는 곧 생명의 이치에 부합하여 사는 성인의 삶이 됩니다.

** 같은 책 2장에서

이는 공자에겐 군자의 삶입니다. 석가모니에겐 부처의 삶입니다. 소크라테스의 경우에는 불사자의 삶이 됩니다.

이들 성인들의 삶이 아름답고 위대하며 신비로운 이유가 있습니다. 생명의 본질이 아름답고 위대하며 신비롭기 때문입니다. 이런 생명의 본질을 깨우쳐 그대로 살았던 그들의 삶이 아름답고 위대하며 신비롭지 않을 수 없습니다. 마찬가지로 중용의 지점을 구하여 살면 자족하고 아름다우며 신비롭게 됩니다. 중용은 곧 생명의 본질에 가장 적합하게 사는 것이니 당연한 일입니다.

마음의 가운데란 이처럼 미와 신비가 어우러진 결정적 지점입니다. 삶에서 중용을 실현하고자 하는 자가 마음의 근거를 두어야 할 지점이라 할 수 있습니다. 그러나 중용은 추상적이고 애매한 개념입니다. 현실에 어떻게 적용해야 할지 막연하고 난감하지 않을 수 없습니다. 늘 어느 지점이 중용인지 궁구하는 것만이 해결책이 될 수 있습니다.

중용의 지점은 생명이란 관점으로 볼 때 보다 선명하게 드러납니다. 지나치게 맑은 물에는 물고기가 살지 못합니다. 반대로 지나치게 오염된 물에도 물고기가 살지 못합니다. 지나치게 정갈한 사막에서는 풀 한 포기 자라지 못합니다. 씨앗이 싹트고 뿌리를 내리려면 흙에 적당한 양분과 수분이 있어야만 합니다. 지나치게 뜨거운 햇빛은 생명을 말려 죽입니다. 햇빛이 구름과 공기에 산란되어 적당한 온도가 되어야만 식물과 동물이 생장하게 됩니다. 세상의 생명은 가운데라고 할 수밖에 없는 적정한 지점에서만 생존할 수 있습니다. 이 적정한 지점의 다양한 모습이 중용이며, 이는 생명력이 최대화되는 최적의 지점입니다.

내가 어떤 욕망을 품고 살아갈 때에도 중용의 지점이 있습니다. 다른 생명들에 사랑을 쏟아 교육하거나 양육할 때에도 중용의 지점이 있습니다. 헤아릴 수 없이 많은 삶의 과정에서 기회를 포착할 때에도 시간의 중용 지점이 존재합니다. 물리적·생리적인 환경조건에도, 사회 경제적인 상황에도 중용을 적용할 수 있습니다. 우리가 흔히 쓰는 적당하고 무난하게 등의 표현도 실은 중용을 바라는 말일 겁니다. 이 중용의 지점에 머무를 때, 나는 편안하고 행복하며 최고의 능력을 발휘할 수 있습니다. 생명력을 강화하고 승리하는 미학은 곧 중용의 미학이라 할 수 있습니다.

그러나 물신숭배의 세상에서 외치는 가운데는 물질적인 중(中)뿐입니다. 혁신센터, 창조센터, 무역센터, 동북아허브, 교통의 중심 등 세상의 수많은 간판들이 이익을 위해 중심을 자처합니다. 센터, 중심 운운하는 것은 자신이 중심이니 어서 내게로 오라는 손짓입니다. 이는 내 안이 아닌 외부에 있는 물질적인 가운데입니다. 진정 위대하고 신비로운 중심은 자기 내부에 있고 심적인 것입니다. 가장 멋진 나를 회복하게 해주는 마음의 중심을 찾으려면 물질적 중심을 좇는 마음을 멈추어야 합니다.

셸 스타인의 『아낌없이 주는 나무』는 사과나무의 이타적인 삶을 그린 동화입니다. 이 동화는 이타적인 삶과 이기적인 삶의 중용 지점을 생각하게 해줍니다. 사과나무는 소년이 필요할 때마다 아낌없이 자신을 내줍니다. 잎사귀는 왕관놀이를 위해, 사과는 돈벌이 목적으로, 나뭇가지는 집을 지으라고, 줄기는 배를 만들어 항해를 떠나도록 내주고 행복해 합니다. 나중에는 늙어서 지쳐 돌아온 그를 위해 나무

그루터기까지 내주고 행복해 합니다.

이 동화에 대해서는 찬반이 엇갈립니다. 부모의 무한한 사랑을 연상하게 해서 뭉클하지만 너무 희생을 강요하는 내용이 마음에 안 든다는 겁니다. 요즘 세상에 그런 헌신이 가당키나 한지 의문이 드는 게 사실입니다. 어떤 이는 이기적인 것이 인간의 자연스러운 모습이라며 이타적인 사람을 위선자로 몰아세우는 일도 있습니다. 이타와 이기의 사이에서 어디가 중용의 지점인지 갈등할 수밖에 없습니다.

'아낌없이 주는 나무'와 반대의 '이기적인 나무'를 상상해보고자 합니다. 이기적인 나무는 세상에서 자신만이 중요하다고 생각하며, 자신만을 위해 살고자 합니다. 이 나무는 벌레와 짐승에게 소중한 잎을 빼앗기기 싫습니다. 나무는 잎을 지키기 위해 뾰족한 가시를 내고, 잎에서 고약한 냄새가 나게 했습니다. 벌과 나비가 꽃의 꿀을 훔쳐가는 것도 싫었습니다. 나무는 밤에만 꽃을 피워 벌레를 피했습니다. 낮에는 꽃잎을 꼭 닫고 봉오리인 채로 머물렀습니다. 황금보다 소중한 열매를 누군가 가져가는 것도 원하지 않았습니다. 나무는 시고 떫은 맛이 나서 열매를 먹지 못하게 했습니다. 그러자 아무도 이 나무 근처에 얼씬하지 않았습니다. 언덕을 지나는 바람도 이기적인 나무를 피해가는 듯싶었습니다.

자신만 알고 자신만을 위해 산 나무는 외딴 언덕 위에 우뚝 서서 자랐습니다. 어느 날 폭풍우가 몰아쳤습니다. 홀로 서 있던 나무는 그만 견디지 못하고 쓰러졌습니다. 쓰러진 나무는 건너편 숲을 볼 수 있었습니다. 푸른 나무들이 우거진 울창한 숲 앞에 자신이 얼마나 작고 초라한지 알 수 있었습니다. 이기적인 나무는 죽어가며 후회의 눈물

을 흘렸습니다. 눈물이 떨어진 자리에 씨앗 하나가 싹을 틔워 자라고 있었습니다.

나무의 씨앗은 바람에 날리고 새에게 먹히는 가장 미약한 존재입니다. 하지만 어두운 땅에 묻혀 매서운 겨울을 견뎌냅니다. 씨앗은 봄이 되면 마침내 싹을 틔워 새 생명을 길러내는 역할을 해냅니다. 나무가 우주를 향해 뻗어가는 엄청난 계획의 시작은 씨앗입니다.

씨앗-새싹-나무-꽃-열매-죽음으로 이어지는 나무의 일생을 놓고 보면 생명의 중심이 나무에만 있는 게 아님을 알 수 있습니다. 오히려 훌륭한 중심이 작은 씨앗이나 꽃에 있다는 생각이 듭니다. 이기적인 나무는 자신만이 중요하고 자신만이 모든 것을 해낼 수 있다고 믿기보다는 씨앗의 아름다움과 신비를 높게 평가해 자신의 삶으로 받아들여야 했습니다. 그래야 편협한 자아를 버릴 수 있습니다. 편협한 자아를 버리는 법을 배운 자만이 더 큰 자아, 우주적으로 열린 자아로 나아갈 수 있습니다. 각자의 삶에서 이기적인 것과 이타적인 것의 중용 지점은 바로 이런 자아확장의 정도에 따라 달라질 것입니다.

나무의 이치는 사람의 삶에도 적용됩니다. 인간의 삶을 한 번뿐인 생로병사의 폐쇄된 구조로만 보지 않아야 합니다. 한 예로 타인을 구하기 위해 불 속으로 뛰어들거나 물에 뛰어드는 사람들 얘기가 뉴스에 가끔 나옵니다. 타인을 위한 희생은 타인이 곧 자신이기 때문에 가능합니다. 이는 '나'라는 폐쇄된 자아가 확장된 경지를 보여줍니다. 자아의 확장을 경험해본 이는 자신만을 위해 이기적으로 사는 삶이 얼마나 고독하고 자기소멸적인지 압니다. 성인들의 아름답고 신비로운 삶이란 다름 아닌 세상의 타자를 모두 품는 데 성공한 최상의 이

타적 삶이 아닐까 합니다. 결론적으로 각자의 삶에서 이타적인 것과 이기적인 것의 중용 지점은 사회적 체면상 이 정도가 적당하다는 선이 아니며, 각자의 인생에 대한 깨달음의 수준에 따라 정해지는 지점일 겁니다.

아름답고 위대한 중용의 능력을 이끌어내고자 하는 자는 내 마음의 지렛대를 '가운데 마음'*에 놓아야 합니다. 지렛대는 작은 힘으로 무거운 것을 들어 올리는 도구입니다. '가운데 마음'에 지렛대를 세운 사람은 거인이 되어 세상을 들어 올릴 수도 있습니다. '가운데 마음'은 합죽선(부채)의 꼭지에 비유될 수도 있습니다. 합죽선을 쉽게 펴고 닫으며 운용할 수 있는 지지점인 것입니다. 다시 말해 가운데는 인간의 위대한 힘이 시작되고 펼쳐지고 운용될 수 있는 지지점입니다.

내 마음에 중심을 세우면 세상이 나에게 달려올 것입니다. '가운데 마음'에 따라 사는 삶과 인격의 매력에 타인이 끌려오는 이치입니다. '가운데 마음'이란 가장 진실하고 아름다우며 변하지 않는 마음, 위대하며 숭고한 마음이기에 매력이 있습니다.

* 원효는 인간의 마음을 변치 않는 마음 일심(一心)과 시시각각 변하는 마음인 이심(二心)으로 말했음을 앞에 소개한 적이 있습니다. '가운데 마음'은 원효가 말한 변하지 않는 마음, 즉 일심이기도 합니다.

정성을 통해 이르는 가운데[中]

＊

누구나 '정성(精誠)'이 무슨 뜻인지 압니다. 그러나 정성을 어떻게 쏟아야 하는지 물으면 대답하기 쉬운 문제가 아닙니다. 『중용』은 정성을 특히 강조하여 그 의미와 쏟는 방법까지 알려줍니다.

중용에서 말하는 정성의 의미는 씨앗을 통해 설명될 수 있습니다. 씨앗은 꽃 한 송이를 피우기 위해 겨울을 견디고 싹을 틔워냅니다. 모진 비바람을 견디고 햇빛을 받아 줄기와 잎을 창조합니다. 이어 붙인 데 한 곳 없는 그 세밀함은 신의 솜씨입니다. 그야말로 '정(精)' 그 자체입니다. 꽃은 어느 순간 온 힘을 다하여 꽃봉오리를 밀어냅니다. 꽃봉오리는 다시 죽을힘을 다해 꽃잎을 활짝 엽니다. 꽃과 나비들에게 자신을 아낌없이 모두 내어줍니다. 세상에서 가장 아름다운 꽃은 그렇게 '정'과 '성'으로 탄생합니다.

정성이 있어 세상 모든 생명이 존재하며 인간의 문명도 있다는 것이 『중용』의 생각입니다.

> 그 다음은 세밀함이니, 세밀하게 미치도록 최선을 다하면 정성스럽게 된다. 정성스럽게 되면 겉에 배어 나온다. 겉에 배어 나오면 겉으로 드러나고 겉으로 드러나면 이내 밝아진다. 밝아지면 남을 감동시키고 남을 감동시키면 이내 변하게 된다. 변하면 생육된다. 그러니 지극히 정성을 다하는 것만이 이루어지는 것이다.＊

＊ 같은 책, 23장에서

미를 욕망하는 생명

정성만이 나와 세상을 변하게 하고 이루게 한다는『중용』23장은 절절한 외침처럼 들리기도 합니다. 이런 이치는 작가의 글쓰기 과정에서 선명하게 체험되곤 합니다. 작가의 가장 좋은 문장은 그 일을 체험했을 때 나옵니다. 체험한 일은 세부적인 부분과 그 느낌까지 묘사해 실체를 드러낼 수 있습니다. 실감나게 드러내면 독자에게 호기심과 유익함, 감동을 줍니다. 감동은 독자의 변화를 이끌어냅니다. 이로써 글에 들인 정성이 세상을 변하게 하는 결과를 가져옵니다. 따라서 저는 좋은 글과 감동, 세상의 변화는 작가가 글을 쓰기 위해 들이는 정성에 의해 산출된다고 믿습니다.

『중용』은 더 나아가 자아실현에 있어서도 정성이 있어야 한다고 말합니다.

> 정성이라는 것은 인간 스스로 자기를 이룰 뿐 아니라 사물을 이루는 길이다. 자기를 이룸을 인(仁)이라 하고, 나 이외의 사물을 이룸을 지(知)라 한다. 이들(정성)은 성(性)의 덕으로 안과 밖을 함께 실현하는 도(道)이다. 그러므로 때에 맞게 행동하여 마땅하게 한다.**

"정성으로 자기를 이룸을 인이라고 한다"고 했습니다. 인은 마음의 중(中)입니다. 따라서 인을 이루는 것은 자신의 가운데를 밝혀 알고 이를 실현하는 것이 됩니다. 이와 반대로 바깥세상을 학습하고 경험하여 밝게 아는 것을 지라 했습니다. 내 마음을 이루는 일도, 바깥

** 같은 책, 25장에서

세상을 아는 일도 모두 정성을 다하는 것만이 근본이 됩니다.

이 지점에서 『중용』의 논의 구조를 정리해보면 다음과 같습니다. 『중용』은 첫 문장에서 인간을 하늘과 결부시켜 인간의 "성(性)은 천명 (天命)"이라고 합니다. 성이 곧 최고의 가치를 지닌 속성임을 주장합니다. 다음 단계에서는 성의 속성에서 그 '중심'을 살핍니다. 그 중심에 합치되게 살면 천지만물이 바르게 되고 만물이 생육된다고 합니다. 중심 지점 속성들 중에 최고의 가치는 인 또는 자비, 사랑입니다. 그리고 마지막 단계는 정성입니다. 정성은 인을 실현하고 더 나아가 성의 덕을 밝히는 길입니다. 따라서 인간으로서 성의 가운데 지점이 지닌 속성에 가장 합치되게 사는 길이 정성인 것입니다. 이를 모두 실현하며 사는 이를 임금다운 자 혹은 임금이 되어도 좋을 자라는 뜻으로 군자라 칭합니다.

『중용』에서 나를 이루는 것은 성을 이루는 것이기도 합니다. 내 안에는 하늘로부터 받은 성이 있습니다. 이 성을 알고 실현하는 것이 나를 이루는 길인 겁니다. 성의 미와 신비, 위대한 가능성을 아는 자는 나를 사랑하지 않을 수 없습니다. 나에 대한 사랑에 충만하여 사는 자만이 성의 미와 신비, 위대함을 현실에 실현할 수 있습니다. 나의 성을 사랑하는 자를 이기적인 것과 동일시하면 안 됩니다. 나를 사랑하는 자는 나처럼 미와 신비, 위대함을 지닌 타인을 사랑하고 존중하지 않을 수 없습니다. 내 안을 이룬 사람은 밖의 세계도 이루어야 합니다. 안과 밖에서 이루는 것은 모두 나를 이루는 것입니다.

정성은 곧 삶의 창조력으로 나타나고 예술의 완성도에 직결됩니다. 좋은 물건을 만들기 위해서는 먼저 정성을 들일 수 있는 마음을

미를 욕망하는 생명

갖추어야 합니다. 마음이 없는데 좋은 물건을 만들 수는 없을 겁니다. 정성이 많이 투여된 상품일수록 예술적 가치가 높고 고급품으로 높은 가치가 매겨집니다. 바로 이 현상이 정성의 의미를 말해준다 할 수 있습니다.

또한 관계에서도 정성이 빠지면 거짓 관계가 됩니다. 내가 정성을 다하는 마음으로 내미는 그것이 가장 비싼 선물이며 대접이라 할 수 있습니다. 인간관계를 맺을 때 내가 비록 가난해도 정성의 가치를 믿고 항상 당당하게 임해야 하는 겁니다. 자아를 실현하고 살아가는 데 정성이 모든 것이라 해도 과언이 아닙니다.

『중용』은 성에 덕이 내재해 있다고 합니다. 이른바 덕성입니다. 성의 덕을 내 안과 밖에서 함께 실현하는 길은 정성입니다. 안과 밖의 건설에 절대적인 질료인 정성은 '가운데 마음'이 세상을 향해 피어날 때 작용하는 힘 같은 거라 할 수 있습니다. 아름다움의 거인은 '가운데 마음'에 중심깃발을 세웁니다. 인의 깃발 아래 정성으로 일하고 관계를 맺으며 살아가는 자는 곧 덕성을 실현하는 자입니다.

삶에서 만나는 가운데[中]

＊

중용은 성의 실현에서 음양을 균형 있게 하는 것입니다. 즉 음과 양 두 측면으로 보아 치우침이나 과부족 없이 알맞은 것입니다. 삶에서 가능한 중용의 구체적 예를 몇 가지 들어보고자 합니다.

첫째, 일과 놀이에서 중용을 지키는 삶입니다. 문학청년으로서 소

설 읽기는 즐거운 놀이입니다. 소설책을 손에 잡으면 먼저 가슴이 두 근거리고 행복합니다. 소설가 지망생으로서 소설 쓰기도 가슴 벅찬 놀이입니다. 글을 쓰느라 식사 때를 잊고 밤을 새면서도 즐겁습니다. 그러나 작가라는 이름으로 문학에서 생계를 구하기 시작하면 모든 게 달라집니다. 즐거움을 주던 읽기와 쓰기가 모두 팍팍한 일이 되고 맙니다. 직업의 굴레는 대개 이렇게 즐거움을 앗아갑니다.

읽기와 글쓰기가 즐겁지 않다면 작가는 위기에 처해 있는 겁니다. 놀이의 행복이 사라진 글은 독자를 즐겁게 해줄 수 없습니다. 문학다 운 낙천성과 천연함이 사라지고 쓸데없이 심각한 작품에는 공통적인 특징이 있습니다. 놀이성을 잃었다는 겁니다. 걸작을 쓰겠다는 야망 도, 베스트셀러를 써서 돈을 벌어보겠다는 성급한 욕심도 버려야 합 니다. 그렇게 스스로를 다그치지 않고 느긋해진 뒤에야 문학청년 시 절에 자신을 매혹시켰던 놀이로서 문학을 되찾을 수 있습니다.

일과 놀이가 조화를 이루면 힘든 공부도 즐거워집니다. 공부라는 유익함에 즐거움이 배가되니 신명이 나는 겁니다. 그럼 오랜 시간 공 부를 해도 지치지 않고 공부를 더 잘할 수 있게 됩니다. 학생들이 공 부에서 재미를 느끼도록 이끌 수 있는 스승이 최고의 스승입니다. 그 런 스승이 많은 학교가 좋은 학교라 할 수 있습니다. 그런 학교에서 배운 학생들이 사는 나라가 선진국입니다.

사람들은 일이면서 놀이도 될 수 있는 직업을 꿈꾸지만 그런 직업 은 흔치 않습니다. 돈을 잘 벌면서 취미도 만족시키는 직업으로 의사 와 변호사, 정치인, 예술가, 연예인, 프로선수 같은 소수의 인기 직업 들이 꼽힙니다. 그러나 이런 직업을 가졌다 해도 마음이 먼저 선행되

어야만 합니다. 사람은 일하기 위해 태어난 것이 아니라 놀기 위해 태어났다는 차원에서 보면 그렇습니다.

일과 놀이의 조화가 깨진 결정적 계기가 있었습니다. 분업이 심화되면서입니다. 즉 세분화하여 일한 결과, 전체적으로 조망하고 배우면서 성취하는 기쁨과 즐거움이 일터에서 사라졌습니다. 최고 관리자, 경영자 등 소수의 계층만이 이런 즐거움을 누리는 듯합니다. 기업의 일은 기계처럼 기능적인 반복이 됐습니다. 이런 일은 노동자에게 대단한 인내를 요구하고 반복되는 동작으로 몸과 마음에 병이 들게 합니다. 어떤 직업이든 그 일의 전체성을 확보하고 향유할 수 있다면 그 안에서 일과 놀이가 병행하여 즐거움을 줄 것입니다. 분업과 효율성의 문제 이전에 일하는 이의 만족이 먼저 고려되어야 하는 겁니다.

힘겨운 일과를 끝내고 놀이를 찾아나서는 것이 현대 직장인의 일반적인 모습입니다. 즉 일에서 구할 수 없었던 놀이성을 공연이나 휴가, 취미생활 등을 통해 찾는 겁니다. 하지만 일과 분리된 놀이, 돈이 드는 놀이는 차선책에 불과합니다. 돈과 시간이 충분치 않은 이들에게는 이마저도 허용되지 않는 것이 현실이어서 큰 문제이기도 합니다.

한국인은 한강의 기적으로 일컬어지는 경제성장을 이루었습니다. 그러나 세계에서 가장 오랜 시간 일을 한다고 합니다. 일의 효율성과 생산성, 창의성이 낮고 행복감은 최저라니 안타까운 일입니다. 한국인의 일터가 앓고 있는 고질병에 필요한 처방은 일을 놀이처럼 즐겁게 하는 일터의 철학입니다. 창조성을 높이기 위해서도 일과 놀이의 중용이 필요합니다. 일터인지 놀이터인지 모르게 사무실을 꾸민 기업, 일과 중 틈틈이 놀이를 하는 기업, 일과 후 공연을 보도록 하는 기

업이 주목을 받는 이유입니다.

일과 놀이의 중용은 인간의 기본적인 권리로서 대단히 중요합니다. 자본주의는 오로지 생산성의 증대, 즉 성과와 효율성 증대를 신앙처럼 추구합니다. 그 결과 야간작업을 일삼고 근로자를 해고한 자리에 자동화 기계를 들여옵니다. 이는 더 빨리, 더 많이 벌기 위해 수레바퀴를 돌리게 하는 자본의 속성 때문입니다. 일과 놀이의 중용을 이 땅에 실현해줄 초인이 백마를 타고 나타나기를 바라지 않을 수 없습니다.

둘째, 성의 정체성에서 중용의 지점이 필요하다는 말은 이상하게 들릴 법합니다. 요즘은 여권이 신장됨에 따라 남녀의 위상이 뒤바뀌는 과도기입니다. 사람들이 어떻게 성의 정체성을 살려 살아야 할지 혼란스러워 할 수밖에 없습니다. 이른바 성의 중용 지점을 논해야 할 시점인 겁니다.

음양론에서 여성은 음이며 그늘, 땅, 수렴의 성질을 지닌다고 합니다. 반면 남성은 양으로 빛, 하늘, 발산의 성질을 지닙니다. 남녀를 흑백처럼 서로 다른 것으로 보는 이분법은 매우 잘못된 생각입니다. 다시 말해 남녀는 서로 공통부분을 주(主)로 지니며 거기에 남녀로서 약간의 차이를 지니는 겁니다. 제가 제안하는 음과 양의 중용 지점은 남녀가 공통된 '마음의 가운데'를 찾을 때 인식 가능한 지점입니다.

흔히 여자는 여자다워야 아름답다고 합니다. 남자는 남자다워야 매력적이라고 당위적으로 말합니다. 특히 유교의 전통을 이어오는 한국사회에서는 남자다움, 여자다움에 대한 편견이 심한 편입니다. 그로 인해 가정적이고 정숙하길 요구받는 여성들의 사회진출이 어렵고

남녀평등 지수도 낮은 편이라 할 수 있습니다.

역사에 이름을 남긴 뛰어난 여성들 중에 중용이 잘 실현된 경우가 많습니다. 철의 여인으로 불리는 대처 영국 수상이 한 예입니다. 대처 수상은 남성 정치인 이상으로 강한 원칙과 이상을 내세우며 침체된 영국을 부흥으로 이끌었습니다. 늘 화장하고, 약한 척, 부끄러운 척 하는 것이 여성적이라는 통념에 사로잡힐 필요는 없어 보입니다. 여성다움의 통념에 매몰되지 않는 중용의 여성이야말로 가장 자연스럽고 아름답습니다. 중용의 여성은 '가운데 마음'에 지렛대를 세운 여성입니다. 여성의 사회적 평등지수가 낮은 한국사회에서 성적 중용의 태도는 여성의 능력을 최고도로 발휘하여 성적인 위상을 한껏 향상시키는 관건이 될 것입니다.

남성으로시 음양의 중용 지점도 유사하게 찾아집니다. 젊은이들 중에 힘을 과시하며 거칠게 행동하는, 즉 마초적인 남성은 언뜻 화려해 보입니다. 그러나 이들은 쉽게 패배하고 빨리 초라해지고 맙니다. 성적인 교섭에 있어서 공격적으로 행동하는 것을 남성적인 것으로 오해한 결과 성희롱, 성폭력이 되어 낭패를 자초하게 됩니다. 양기의 발산에만 치우쳐 바깥으로만 나도는 남성도 좋은 남자가 될 수 없습니다. 중용의 남성상을 키워갈 때 남성성이 완성됩니다. 아버지는 바깥에서의 생산을 담당하지만 안을 수호합니다. 그는 약자를 보호하며 어린 것을 양육을 합니다. 아버지의 안정되고 자상하며 웅장한 모습은 남성의 중용이 실현된 경우를 보여줍니다.

셋째, 내향과 외향에서 중용의 지점도 현대인의 고민거리 중 하나입니다. 외향적인 사람이 사회성이 좋다는 이유로 환영받던 시대가

있었습니다. 외향성은 바깥의 사물과 바깥의 관계에 대한 추구가 강합니다. 따라서 겉모습이 화려해지는 반면 내면이 빈곤해지고 맙니다. 외향성 인간은 자아성찰에 주의를 기울여야 경박함의 한계를 벗고, 항구적인 행복을 자기 안에서 찾을 수 있으며, 인격을 완성할 수 있을 것입니다.

외향성 추구와 내향성 추구를 조화롭게 하여 중용의 지점을 찾을 때 거인이라 할 수 있습니다. 마음의 힘이 강한 사람은 외향성과 내향성을 새의 양쪽 날개처럼 운용할 수 있는 사람입니다.

요즘 시대에 내향적인 성격이 나쁘다고 말하는 것은 시대착오적입니다. 내향적인 성격의 장점이 외향적인 인간을 압도할 수도 있기 때문입니다. 그러나 내향적인 사람도 외향성을 키워야 합니다. 내향적인 면에만 머물다보면 외부에서 구할 수 있는 관계와 자산의 획득이 약화되기 때문입니다. 내향성의 성격을 지닌 사람은 타인에 대한 이해를 키워 외부를 지향해야 합니다.

내향과 외향의 중용을 이루려고 노력할 때 심적 안정과 평화가 달성될 것입니다. 아름다움의 거인이란 외향성과 내향성의 영역 모두를 자신의 왕국으로 누리는 자입니다.

넷째, 관계에서 중용 지점은 사회생활을 하는 모든 이의 고민입니다. 『중용』10장에 나오듯이, 관계의 중용은 '화이불류(和而不流)'로 표현됩니다. 공자는 "군자는 화합하되 휩쓸리지 않는다"고 말했습니다. 화이불류는 친구 사이의 중용이며 동시에 애인간, 부부간 사랑의 자세이기도 합니다. 이는 정에 치우쳐 자신을 잃지 않도록 노력하는 태도입니다. 정에 이끌려 하늘이 준 고귀한 품성을 기울이거나 휩쓸리

미를 욕망하는 생명

지 않게 하는 정신입니다.

서로에게 반한 남녀는 몸과 마음을 다해 사랑하고자 합니다. 스스로 마음이 내켜서 물질과 이해를 모두 초월하여 자신을 내던질 수 있어야 진정한 사랑이 성취됩니다. 경제적 여건, 지위 등을 따지는 사랑은 진정한 사랑이 되기 어렵습니다. 이는 나의 행복을 그에게 의지하고 그에게 부담을 지우는 것입니다. 따라서 그가 떠나면 나의 행복도 사라지게 됩니다. 그에게 매달리고 두려워하며 그를 간섭하는 이유가 됩니다. 그의 떠남이 배반으로 여겨져 분노하고 증오하는 마음이 일어나는 것도 같은 이유입니다.

중용은 사랑하는 이에게 기대어 있지 말고 홀로 서 있으라고 가르쳐줍니다. 그러자면 스스로 아름답고 행복한 사람이어야만 합니다. 그래야 자신과 상대가 자유로운 가운데 사랑하게 되고 진정으로 행복한 삶을 누릴 수 있습니다. 상대가 자유롭고 행복할 때 나도 더 행복해지는 것이 진정한 사랑, 최고의 사랑입니다.

뜨거운 사랑의 용광로는 선과 악, 미와 추, 이익과 손해 따위를 모두 초월합니다. 자신이 지켜온 고집을 모두 내던지고 왕관까지 버리고 사랑하는 이에게 달려갑니다. 사랑이 일깨워준 '가운데 마음'이 가장 아름답고 위대하며 신비롭다는 것을 알았기 때문입니다. 그래서 그것과 합치하여 그것을 실현하는 삶이 가장 큰 성공임을 알았기 때문입니다. 그러나 뜨거운 사랑이라 해도 중심을 잃지는 않아야 합니다. 화합하되 흐르지 않는 화이불류의 자세입니다. 흐르는 상태는 사랑하는 이에 기울고, 기대느라 자신의 고귀한 품성을 망각하고 훼손하는 경우입니다. 사랑하는 이에게 기울고 기대는 이는 사랑하는 이를 구속하게

됩니다. 어떤 경우에도 사랑은 구속이 아니어야 합니다. 사랑하는 이를 자유롭게 놔둘 수 있어야 사랑의 중용이 이루어진 것입니다.

상하관계에서는 '충'이 강조됩니다. '가운데[中]'와 '마음[心]'을 합한 것이 '충(忠)'이란 글자입니다. 군인이 되면 '충성(忠誠)' 구호를 수없이 반복해야 합니다. 군인들은 충성이란 상관에게 몸과 마음을 다 바치라는 의미인 줄 압니다만, 이는 올바른 이해에서 크게 빗나간 경우입니다. 충이란 글자 모양처럼 '가운데 마음'을 알고 이를 견지하는 것입니다. 즉 정성을 다한다는 의미입니다. 진정한 충성관계는 상급자가 하급자에 대해서도 마음을 다할 때 이루어집니다.

충이란 상관에게 나를 바치는 일방통행의 희생과 헌신의 의미만이 아닙니다. 이는 자기 자신의 가장 아름다운 '가운데 마음'에 위치하여 상대를 대한다는 뜻입니다. 이렇게 '가운데 마음'에 위치할 때 목숨까지도 바칠 수 있는 충성이 됩니다. 이는 관계를 통해 나의 실현으로 이어질 수 있습니다. 충성하는 군인들로 이루어진 군대는 승리할 수밖에 없습니다.

『중용』과 도

*

고전 『중용』은 인간의 성(性)에 대한 설명서라 할 수 있습니다. 그래서 첫 구절이 "하늘의 명을 성이라 한다[天命之謂性]"로 시작합니다. 현대인은 성을 성별, 섹스 정도의 의미로 사용합니다만 『중용』의 성에는 '마음', '품성', '인간성', '에로스', '생명' 등의 의미가 함축되어 있습니다.

미를 욕망하는 생명

『중용』에 의하면 성은 하늘이 내린 것입니다. 하늘이 내린 어떤 것을 인간 각자가 지니고 있는 것입니다. 하늘이 내린 것이니 아름답고 신비로우며 위대한 것일 수밖에 없습니다. 하늘이 내린 품성이니 소중히 살피고 따르는 것이 도(道)입니다. 즉 도는 멀리 있는 것이 아니며 내 품성 안에 답이 있습니다. 진정한 나를 알 때, 즉 하늘로부터 받은 내 품성의 도를 깨달을 때 큰 희열이 일어납니다. 도를 깨달으면 희열이 일어나지만 이것은 시작일 뿐입니다. 도를 닦아 빛내는 과정, 즉 구도의 길을 가야 합니다. "도의 길을 닦는 것을 가르침이라 한다[修道之謂敎]"고 『중용』은 말합니다.

'하늘이 내린 성'을 풀어서 말해보면, '인간의 성은 세상과 우주를 반영한 결과'라는 의미입니다. 수만 년에서 수억 년간의 자연환경에 대해 식물이 적응하고 진화한 결과가 현재의 씨앗에 고스란히 반영되어 있습니다. 마찬가지로 인간의 몸과 마음에도 우주환경에 대해 적응하고 진화한 결과가 깃들어 있습니다. '사람은 곧 하늘[人乃天]'이라는 한국의 전통적인 인간존중 사상도 여기에 근거를 두고 있습니다. 하늘이 성을 내렸다는 주장은 신비하면서 과학적이기도 합니다.

공자는 인류 최초로 성의 심연에서 어짊[仁]을 발견하여 인간은 어짊에 의거해 살아야 한다고 했습니다. 그가 세운 인의 깃발이 수천 년이 흘러도 낡지 않는 이유는 마음의 가운데에 깃대가 위치해 있기 때문일 겁니다. '인의예지(仁義禮智)'에서 '의예지'는 인을 실현하기 위한 방법이었습니다. 공자가 인간의 마음에서 어짊을 통찰한 것은 석가모니와 예수가 자비와 사랑을 발견한 것과 다르지 않습니다.

공자의 다양한 어록은 인을 실현하기 위한 현실적인 처방이었습니다. 이런 사실을 이해하고 공자의 삶과 『논어』, 『중용』 같은 유교 고전의 어록을 읽으면 그 가치를 깨달을 수 있을 것입니다.

공자는 스승으로 존경을 받는 시점에 주유천하(周遊天下)로 알려진 떠남을 통해 자신을 성찰했습니다. 앞에서 말한 것처럼 떠남은 자신과 고향 그리고 사회의 진실을 성찰하게 해줍니다. 공자의 주유천하는 자신과 사람들의 성에 공통으로 내재하는 어진 속성을 세계에 나가 두루 확인하고, 사상을 강화시키는 데 도움을 주었습니다.

『중용』은 인간을 깨우쳐 그 품성대로 사는 삶의 길을 가르쳐주고자 합니다. 그 길이 바로 '중용'입니다. 다시 말해 중용은 하늘이 내린 품성인 성을 온전히 최상으로 발현하게 하는 도(道)입니다. 억지로 지켜야 한다면 그것은 도가 아닐 겁니다. 도를 알면 물이 위에서 아래로 흐르듯 그 도를 따라 흘러가게 됩니다. 우리가 아는 도덕은 부담이나 괴로움을 주지만 진정한 도는 강요된 길이 아닙니다. 그것이 최선이기에 다른 차선을 선택할 수 없습니다. 중용은 춥지도 덥지도 않은 가장 쾌적한 온도의 물과 같습니다. 가장 편안하고 만족스러우며 생명력이 왕성해지는 지점이기에 우리 몸과 마음이 스스로 알아서 향하게 됩니다. 그래서 『중용』은 도를 다음처럼 말합니다.

도라는 것은 잠시도 떠날 수 없는 것이니, 떠날 수 있다면 도가 아니다.[*]

[*] 같은 책, 1장에서

미를 욕망하는 생명

도라는 것은 깨달으면 큰 길에 들어선 것과 같습니다. 그 길을 가지 않을 수 없습니다. 도를 알면 안 것이 좋아서 행하게 됩니다. 도를 알게 된 자가 도가 아닌 것을 행하려 하면 스스로 불편하고 괴롭습니다. 따라서 누군가 도를 행하라 간섭할 이유가 없습니다. 도의 길은 당연히 최선으로 나를 실현하는 길이며, 나를 행복하게 하는 길이기에 그럴 수밖에 없습니다.

도를 통해 인을 쌓고 베푸는 것이 도덕입니다. 도덕이란 지금처럼 부담스럽게 강요되는 것이 아니었습니다. 이로써 도덕이 얼마나 크게 변질됐는지, 우리가 도덕에서 얼마나 멀어졌는지 알 수 있습니다.

너는 없느니라
―석가모니의 무아

진공청소기처럼 세상의 인기를 빨아들이는 흡인술이 있다면 누구든 이를 배워서 써먹으려 할 것입니다. 실제로 그런 흡인술을 가르친 분이 있습니다. 석가모니의 가르침 '무아(無我)'입니다. 석가모니는 해탈의 길을 묻는 제자에게 "너는 없다[無我]!"라고 말했습니다. 내가 없어야 무한히 자유로워지는 겁니다.

인간의 변화무쌍한 마음을 성찰하는 데 석가모니처럼 뛰어났던 이는 아직 없다고 말할 수 있습니다. 석가모니는 마음의 좁은 감옥에서 벗어나는 법을 전수해주었습니다. 나아가 아름다움의 거인이 될 수 있는 방법도 알려주고 있습니다. '내가 없다'는 무아는 아름다움의 거인이 되려는 자가 가장 주목해야 할 말입니다.

무아

＊

모든 생명체는 몸을 갖고 있습니다. 그런데 어제의 몸은 오늘의 몸과 다릅니다. 한 달 전의 몸과는 더욱 다릅니다. 생명과학자들

나를 욕망하는 생명

은 한 달이면 우리 몸의 세포가 완전히 새것으로 바뀐다고 말합니다. 따라서 생리적으로 고정된 내 몸은 없다고 할 수 있습니다. 하지만 생명체인 '나'는 고정된 내가 평생 지속되는 양 착각하며 살아갑니다.

생명이란 것도 고정된 것이 없습니다. 생명은 에너지이며 파동이기 때문에 늘 흐르고 변화합니다. 늘 변해야 살아 있는 것이고, 이것이 생명입니다. 잠들었을 때도 심장이 쉬지 않고 뛰는 것처럼 시시각각 변하고 파동치며 흐르는 것이 생명입니다. 고정된 것이 없는 몸과 변화무쌍한 생명이 어우러지고 협력하여 '나'를 만들어냅니다. 그렇기 때문에 고정된 '나'도 없다 할 것입니다.

그러나 사람의 마음은 엄청난 기세로 '나'를 주장하며 살아갑니다. 어떤 이상화되고 고정된 '나'의 이미지입니다. 이렇게 고정된 '나'와 '너'는 서로의 이익과 자존심을 다투며 갈등을 일으키곤 합니다. 알고 보면 고정된 '나'는 존재하지 않는 유령인데도 말입니다. 고정된 '나'를 내세우고 주장할 때의 효용성을 모두 부정하려는 의도는 아닙니다. 이상화된 '나'의 이미지나 '탈(가면 또는 페르소나)'이 있어야 사회적으로 살아갈 수 있기 때문입니다. 이를 인격이라고 말하는 것만 봐도 고정된 '나'가 사회생활에 필요한 것은 분명한 사실입니다.

보다 정확히 말하면 나는 분명히 존재하면서 한편으로 존재하지 않는 어떤 것입니다. 석가모니가 무아를 가르친 것은 '나'를 주장하는 크기만큼 고통은 커지고 생명력은 작아지기 때문일 겁니다. 무아의 과정은 씨앗에게서 배울 수 있습니다. 씨앗은 세상의 공격으로부터 자신을 방어하기 위해 단단한 껍질에 싸여 있습니다. 씨앗은 자신의 껍질을 깨고 자신을 버리지 않으면 안 됩니다. 자신의 몸을 모두 새싹

을 위해 먹이로 내놓아야만 합니다.

꽃이 필 때도 마찬가지입니다. 꽃잎은 거센 비바람과 차가운 날씨, 벌레의 공격으로부터 연약한 자신을 지켜야 합니다. 그러나 꽃잎을 열지 않는다면, 즉 두려워하여 우주를 받아들이기를 꺼린다면 어떻게 될까요. 아마 열매를 맺지 못하고 생을 마감할 것입니다.

꽃잎이 열리는 순간 가녀린 꽃은 죽을힘을 다해 봉오리를 엽니다. 자신을 여는 것입니다. 자신이 가진 모든 것을 비워버려 내가 없음의 상태가 되는 겁니다. 이렇게 무아가 되고, 그 자리에 우주를 수용합니다. 이는 한 생명이 세상을 향해 자신을 실현하고 사랑하는 모습이기도 합니다. 따라서 개화의 순간은 위대하고 신비로운 순간입니다. 세상 만물에 불성이 있다는 석가모니의 말씀은 바로 이런 것을 두고 한 것이 아닌가 합니다.

자신을 열어 무아가 된다면 텅 빈 그 자리에 향기가 들어찰 것입니다. 벌과 나비가 날아드는 것처럼 세상이 찾아오고, 사람들이 찾아들 것입니다. 내가 없을 때, 즉 무아일 때 가장 크고 완전하게 우주가 내 안에 들어올 것입니다. 무아는 나의 비움을 통한 확장이며 자유입니다.

무엇엔가 빠져들어 나를 잊을 때 무아의 한 양상을 경험할 수 있습니다. 우리는 좋아하는 것, 호기심을 느끼는 것에 쉽게 빠져듭니다. 빠져든 순간부터 자신이 사라져 자신이 어디에 있는지(공간), 시간이 얼마나 흘렀는지 잊고 맙니다. 이를 무아지경(無我之境)이라고 말합니다. 어린이는 특히 잘 빠져듭니다. 동심이란 무아지경에 잘 빠져드는 신적인 마음입니다.

사랑에 빠졌을 때도 나를 잊어 무아에 이르게 됩니다. 사랑하는 이

를 위해 나의 고집을 버리고 자존심도 버리게 됩니다. 사랑하는 이를 위해 무릎을 꿇을 수 있고, 힘들고 더러운 일도 마다하지 않게 됩니다. 때로는 목숨을 기꺼이 던질 수 있습니다. 바로 자녀를 사랑하는 아버지, 어머니의 모습, 사랑을 위해 목숨을 던지는 연인의 모습입니다. 사랑을 통해 경험할 수 있는 최고의 경지는 내가 없어지는 것입니다.

집중(集中), 몰입(沒入), 삼매경(三昧境), 혼연일체(渾然一體), 무아지경, 무아, 이 모두는 무엇엔가 빠져들었을 때를 표현하는 말들입니다. 무아는 마음의 확장이며 내가 아름다움의 거인을 향해 한발 다가갔다는 증거입니다.

'우주가 사람 안에 있다'는 말은 우주의 섭리가 사람 안에 반영되어 인격이 된다는 말입니다. 우주를 반영하는 경험이 확장될수록 인격도 변하는 것이 당연할 것입니다. 이는 작은 씨앗에 거대한 느티나무가 접혀 있어 싹이 나고, 큰 나무가 자라는 것과 같은 원리입니다. 씨앗에서 발아한 느티나무는 다시 우주를 자기 안에 받아들입니다. 나이테를 자기 안에 만드는 것처럼 온갖 자연환경과 우주의 변화 흐름이 몸에 수용되고 기록되는 것입니다. 우리 인간의 안으로 우주가 밀려오는 이치도 이와 다르지 않을 겁니다. 무아란 작은 나를 비워 우주가 들어오게 하는 일이기도 합니다.

평생 살아오면서 나를 버려 무아가 되어본 적이 없다면 이는 생명의 본성에 거슬러 살아온 겁니다. 아집과 갈등이 생길 때마다 '나'라는 고정된 실체가 없음, 즉 무아가 모든 생명의 섭리란 사실을 상기하여 나를 지워버리면 그 아집과 갈등은 대부분 풀리고 맙니다. 무아는 나를 죽이는 것이 아니라 나의 생명력을 가장 강하게 하는 처방입니다.

미를 욕망하는 생명

무아의 흡인력

＊

무아는 알면 알수록 매력으로 나를 당깁니다. 거부할 수 없고 복종할 수밖에 없는 초월적 매력입니다. 진공으로 빨려들듯이 세상 인심을 빨아들이는 힘이 있습니다. 텅 빈 마음의 자리에 우주가 밀려드는 것과 같습니다.

어떤 일에 몰입해 세상모르고 일하는 이의 모습을 보고 멋지다고 느낀 적이 있을 것입니다. 더 나아가 돈이나 명예, 이해관계를 떠나 오로지 그 일이 좋아서 헌신하며 즐기는 이를 저절로 존경하기도 합니다. 이는 공자가 『논어』에서 "아는 것은 좋아하는 것만 못하고, 좋아하는 것은 즐기는 것만 못하다"고 말한 바와도 상통합니다.

무아지경에 빠진 이는 먼저 자신이 어디에 있는지 그 공간을 잊게 됩니다. 다음으로는 지루한 줄 모를 정도로 시간도 잊게 됩니다. 어린이들은 어른보다 훨씬 잘 빠져듭니다. 어린이 마음, 즉 동심은 어른들의 마음보다 무아에 더 가까이 있습니다. 동화작가 정채봉은 "동심은 부처님의 마음"이며 "동심이 세상을 구원할 것"이라고 했습니다. 어린이의 마음은 그 자체로 존경 받아야 할 완벽한 무아의 마음입니다. 어린이를 스승으로 존경해야 하고, 어른이 되어서도 동심을 잊지 않도록 노력해야 할 이유가 여기에 있습니다.

드라마에서 배역에 빠져 빙의한 듯 연기하는 배우는 자신을 잊어버린 참으로 매력적인 경우입니다. 무아의 연기로 인해 드라마가 큰 인기를 얻고 배우 또한 큰 명성을 얻는 경우가 빈번합니다. 일차적으로 배우가 극중 인물에 공명하여 무아에 빠져 연기하고, 관객이 배우

의 연기에 재차 공명하여 빠져드는 것입니다. 그 결과 공명이 군중으로 확산되어 사회적으로 큰 파급력이 일어납니다.

무대에서 무아지경으로 열창하는 가수의 모습도 매력적입니다. 열광적인 박수와 열기는 바로 무아적 정황에 대한 반응입니다. 무아의 순간에 마치 진공이 생긴 듯 모두의 마음을 흡인합니다. 관중은 그 흡인력을 거부할 수 없습니다.

이러한 무아의 원리와 특징이 인격으로 실현된 경우가 있습니다. 여러 성현 중에 특히 석가모니의 무아에 대한 통찰은 2천5백 년이나 흘렀어도 비온 뒤 강가의 풀처럼 생생합니다. 석가모니의 생생한 말씀 중에 저를 가장 사로잡는 말은 '내가 없음', 즉 무아입니다. 『금강경』(금강석처럼 굳세고 변치 않는 경전이라는 의미로, 석가모니의 말씀을 전하는 경전)의 「대승정종분(大乘正宗分, 대승의 바른 가르침)」에는 네 가지의 상(相)을 없애라는 말이 있습니다.

> '나다'라고 하는 아상(我相), '너다'라고 하는 인상(人相), '그들이다'라고 하는 중생상(衆生相), '생은 유한하다'라는 수자상(壽者相)이 있다면, 이 는 보살이 아니다.[*]

상에는 '보다'와 '생김새'의 의미가 있습니다. 석가모니는 아상, 인상, 중생상, 수자상을 없애야 보살이 된다고 말했습니다. 아상이란 내가 '이런 사람인데'라는 마음으로 자존감입니다. 이 자존감으로 인

[*] 『금강경』 중에서

해 남을 업신여기는 마음이 생기게 됩니다. 무아상(無我相)이란 이런 자존감 따위를 지워버린 마음입니다.

인상이란 '너는 이런 사람'이라는 타인에 대한 편견이라 할 수 있습니다. 타인과 내가 같은 존재라는 사실을 망각하고 구별하는 마음입니다. 타인이 늘 변화하고 발전해가는 존재라는 사실도 망각한 마음입니다. 반면 무인상(無人相)은 타인이 나와 같은 존재임을 알고 경애하는 마음입니다.

중생상이란 나와 구원해야 할 대상인 중생을 구별하는 편견입니다. 불교에서 중생은 인류뿐만 아니라 삼라만상을 이르기도 합니다. 아상, 인상이 집단적·우주적으로 확대된 편견이 중생상이라 할 수 있습니다. 무중생상(無衆生相)은 세상 만물이 하나임을 아는 것으로 내가 소외되거나, 내가 중생이라는 생각, 타인을 중생으로 아는 생각 등의 차별의식이 없음을 말합니다.

수자상이란 사람에게 수명이 정해져 있어 그만큼 살 것이라는 시간에 대한 편견입니다. 앞으로 수십 년을 더 살 것이라 믿는 이는 넉넉한 시간이 있다고 여겨 느긋하거나 나태하게 될 것입니다. 반대로 몹시 서두르고 쫓기는 삶을 살면서 시간이 부족하다 느끼는 사람도 있습니다. 죽음의 시기에 대한 안이한 생각과 막연한 두려움이 삶에 끼치는 영향은 참으로 막대합니다. 무수자상(無壽者相)은 한목숨이 끝나면 그만이라는 생각을 갖지 말라는 의미로 해석되기도 합니다. 무수자상의 경지는 생명이 유한하지 않으며 윤회한다는 연기설(緣起說)의 인식으로 이어집니다. 무수자상의 진리를 수용할 때 인간은 무아지경의 무한한 시간을 향유하며 살아가는 지복에 도달할 수 있습니다.

상은 가면을 뜻하는 그리스어 페르소나(persona)와 비슷합니다. 고대 그리스에서 페르소나는 무대 위에서 배우가 쓰는 가면이나 배역을 말했습니다. 이를 인생의 무대로 더 확장하면 교사나 군인, 정치인, 종교인처럼 사회무대의 직업도 페르소나일 수 있습니다.

페르소나에서 사람(person)이라는 영어가 파생됐습니다. 페르소나는 다른 사람과 나를 구별하여 그들과 다른 나를 주장하게 하는 일종의 개성입니다. 페르소나는 나와 타인에 대한 고질적 환상이나 아집이기도 합니다. 무대에서 내려오는 순간 또는 사회적 직위에서 물러나는 순간, 페르소나를 주장할 근거는 대부분 사라지고 맙니다. 그런데도 사람들은 무대 위 배역이 나라고 믿고 그것을 주장하며, 그것을 지키기 위해 남들과 아비규환으로 싸웁니다. 이에 대해 석가모니는 "너는 없느니라!" 사자후를 외칩니다.

결론적으로 상들은 자신과 타인, 세상에 대한 고질화된 편견이며 통념입니다. 그것은 인류문명이 부여하는 인식의 감옥입니다. 도구왕국에서 우리를 소인으로 만드는 바로 그것입니다.

마음에서 상을 지우면 세계를 있는 그대로 보게 됩니다. 이 모든 상들을 없애버리는 것이 무아입니다. 무아는 작은 나를 소멸시키는 가운데 큰 나를 세우는 세계 최대의 건설입니다. 이 건설로 세워지는 인격체는 큰 나, 바로 아름다움의 거인입니다.

무아의 초월과 확장

*

『밀레니엄맨 칭기스칸』이란 책에 '칭기스칸의 편지글'이란 게 있습니다. 작가의 상상력에서 나온 글이지만 칭기스칸이 어떻게 마음의 넓이를 확장하고 대제국을 이루었는지 절절하게 표현돼 있습니다.

> 알고 보니 적은 밖에 있는 것이 아니라 내 안에 있었다.
> 나는 내 안의 거추장스런 것들을 깡그리 쓸어버렸다.
> 나를 극복하는 그 순간, 나는 칭기스칸이 됐다.*

칭기스칸의 적은 자기 안에 있었습니다. 따라서 늘 두렵고 불안했던 것입니다. 이를 안 순간 자기 안의 적을 깡그리 쓸어버렸습니다. 칭기스칸은 병력과 무기 면에서 절대적으로 불리한 전투를 여러 차례 승리로 이끌었습니다. 그가 가는 길에 기적 같은 일들이 일어났습니다. 푸른 늑대라 불리는 장수와 병사들도 칭기스칸을 따라 마음을 비웠습니다. 제약 없는 마음에서는 온갖 창의적인 전략과 전술, 용기가 샘솟아 매번 전투를 승리로 이끌었습니다.

칭기스칸의 부족이 보잘것없을 때 아내 볼테를 다른 부족(메르키트족)에게 빼앗긴 적이 있습니다. 이는 칭기스칸의 부친이 메르키트의 여자를 약탈해 두 번째 아내로 삼아서 칭기스칸을 낳은 데 대한 인과응보의 복수였습니다. 여자를 약탈해서 아내로 삼는 것은 몽골

* 김종래, 『밀레니엄맨 칭기스칸』, 꿈엔들, 2005, 23쪽.

유목민의 오랜 풍속이기도 했습니다. 칭기스칸은 절치부심해 힘을 길러 아내를 되찾았습니다. 볼테는 다시 칭기스칸의 아내가 되어 제국 원나라의 황후에 등극합니다.

초원과 사막의 거친 환경에서 불의의 납치와 약탈, 습격과 죽음에 노출되어야 했던 고대 몽골족의 삶은 짐승들의 그것처럼 불안하고 거칠었습니다. 생존을 위해 자신을 강하게 하는 것만이 최선의 가치였습니다. 도둑질, 약탈, 납치도 생존을 위해서는 정당한 것일 수 있었습니다.

칭기스칸은 절체절명의 생존투쟁에서 깨달았습니다. 생존에 방해가 되는 체면, 자존심, 관념, 관습 같은 것들은 별 쓸모가 없다는 사실을. 칭기스칸의 삶은 '힘의 의지'를 극대화시키는 방향으로 집중됐습니다. 그러나 칭기스칸의 삶은 부끄럽고 아쉬운 면도 드러냅니다. 힘의 의지에만 함몰되어 잔인한 전술로 영역 확장에만 매달렸으며, 인류애를 실현하지 못한 겁니다. 아무리 강대한 힘을 가졌어도 사랑을 실현하지 못했다면 부끄러운 겁니다. 그러니 무아를 통해 이르러야 할 곳은 '가운데 마음', 즉 사랑의 실현입니다.

미를 욕망하는 생명

아름다움의 바다
—소크라테스와 향연

『향연』은 서양 최고의 고전이면서 에로스(eros, 性)에 관해 말한다는 점에서 동양의 『중용』과 비교됩니다. 『향연』은 소크라테스의 가르침에서 비롯됐습니다(『중용』은 공자에게서 비롯된 것이었죠). 백여 년의 시차를 두고 동서양의 성인이 성에 대해 각각 어떻게 언급했는지 비교해보면 흥미로울 것입니다.

에로스에 사다리가 있다
*

소크라테스의 '에로스론'은 에로스에 관한 최고의 통찰로 꼽힙니다. 소크라테스는 아테네 광장에서 제자들과 문답식 대화를 하며 가르침을 주곤 했습니다. 어느 날 한 제자가 비극 경연대회에서 입상하여 축하연이 열리면서 에로스와 관련한 대화가 이루어졌습니다. 제자 플라톤은 이때 오간 대화를 기록으로 남겨 후세에 전했는데 『향연』이 그것

입니다. 에로스의 사다리 이야기는 『향연』의 핵심이라 할 수 있습니다.

소크라테스가 말하는 에로스의 사다리 이야기는 다음과 같습니다. 사다리의 첫째 단계는 "아름다운 몸을 사랑하고 그것 안에서 아름다운 이야기들을 낳아야 한다"는 것입니다. 둘째 단계에서는 "각각의 몸에 있는 아름다움이 하나이며 같다는 인식으로 나아가야 한다"는 것입니다. 셋째 단계에서는 "몸의 아름다움보다 더 귀중한 영혼의 아름다움을 추구하는 단계로 나아가 행실과 이법의 아름다움을 관조해야 한다"는 것입니다. 넷째 단계는 아름다움의 확장에 대한 단계로 "아름다움의 큰 바다를 향해 그것을 관조함으로써 많은 아름다운 사유들과 의견들을 갖게 된다"는 것입니다. 이 과정에서 우리는 '인간의 본성에 있어 대단히 아름다운 것'을 직관하게 됩니다.

에로스의 사다리 네 단계를 알기 쉽게 풀어보면 이렇습니다.

사다리를 오르는 것처럼 사랑에는 각 차원이 층층이 있습니다. 처음에는 젊은 남녀들이 통상 그렇듯이 서로의 아름다운 육체를 사랑하게 됩니다. 육체적 아름다움이 절정에 달한 청춘남녀들이 당연하게 빠져드는 육체적 사랑입니다. 이때 자기 자신만 아는 이기적이고 미숙한 삶에서 나아가 타인의 아름다움에 빠져 자기보다 상대를 더 사랑하는 놀라운 경험을 하게 됩니다. 젊은이들은 이 첫 단계를 마치 모든 것인 양 이해하기도 합니다. 하지만 이는 끝이 아니라 첫 단계에 불과합니다.

젊은이들은 사랑을 경험하는 가운데 아름다운 이야기들을 낳습니다. 이 아름다운 이야기들이 자아의 깊이와 넓이를 확장하고 발전시키는 데 큰 도움을 줍니다. 즉 자신의 아름다움이 타인에게도 존재하며

서로 같다는 사실을 깨달아야 합니다. 이것이 두 번째 단계입니다.

다음 단계는 영혼의 아름다움이 육체의 아름다움보다 더 위대하다는 사실을 알고 이를 위해 나가는 단계입니다. 우리 안에 아름다움의 성향인 미성(美性)을 알고, 아름다움의 정체가 무엇인지, 아름다움이 어떻게 생육되고 창조되는지 그 본성의 위대함을 알아차려야 합니다. 본성의 아름다움을 직관한 자는 나를 비롯한 모든 인간이 아름답고 신비로우며 위대한 것을 품은 존재임을 알게 됩니다. 여기까지만 해도 상당히 높은 수준입니다. 그러나 아직 오를 사다리가 더 남았습니다.

넷째 단계에서는 아름다움의 이법(理法)을 관조하여 아름다움의 바다에 이르러야 합니다. 아름다움의 바다는 아름다움이 지천으로 파도치는 세계입니다. 아름다움의 바다는 늘 우리 곁에서 파도치고 있습니다. 장님처럼 그것들을 모르면서 제대로 산다고 할 수는 없습니다. 에로스의 사다리를 오르며 제대로 사랑하는 사람만이 이 넘치는 아름다움을 조망하고 누립니다.

소크라테스는 최종적으로 불사자(不死者)의 단계로 나갈 수 있다고 합니다. 불사자는 몸이 죽지 않는 자가 아닙니다. 아름다운 영혼이 영원히 사는 자입니다. 즉 영혼의 불멸이라 할 수 있습니다. 언뜻 허황된 이야기로 보이는 불사자의 경지를 실현해 보인 이가 있습니다. 바로 소크라테스 자신입니다.

소크라테스는 아테네 젊은이들을 타락시키고, 신을 모독했다는 이유로 기소를 당했습니다. 재판 도중 소크라테스는 죽음을 피할 기회가 있었습니다. 그러나 아테네 광장에서 제자들, 친구들에게 가르쳤던 우리 안의 아름다운 것을 모독하지 않기 위해 죽는 편이 낫다고

판단했습니다. 즉 목숨을 바쳐 자기 안의 아름다운 것에 대한 믿음을 지키기로 한 것입니다.

목숨을 걸고 싸우는 이를 용맹하다고 말합니다. 그런데 보통은 목숨을 걸어야 하는 가치가 외부의 어떤 것일 때가 많습니다. 가족이나 민족, 친구 또는 민주주의 같은 것들입니다. 그러나 소크라테스는 자기 안의 어떤 아름다운 존재를 지키기 위해 목숨을 바치기로 했습니다. 그 아름다운 것이 지극히 위대하고 신비로우며 훌륭하기에 목숨을 기꺼이 걸 수 있었습니다.

어쩌면 가장 용감한 자는 자기 안에 수호해야 할 가장 아름다운 영혼을 알아차린 자일 것입니다. 우리는 아름다움을 연약한 것과 동일시하는 경향이 있습니다. 그러나 진정한 아름다움은 가장 비겁한 자라도 목숨을 걸게 만드는 힘을 가졌습니다.

소크라테스는 정신적 삶이란 면에서 운이 대단히 좋았습니다. 걸출한 제자 플라톤이 스승의 위대한 가치와 가르침을 훌륭한 글로 남겼기 때문입니다. 『변론』, 『향연』 같은 저작들이 그것입니다. 훗날 플라톤, 아리스토텔레스로 이어지는 그리스철학은 서양철학의 원천이 됐습니다. 제자들의 역할이 더해져 스승 소크라테스는 불멸의 이름으로 남아 있습니다.

에로스는 나를 알려주는 신의 메신저

＊

소크라테스는 '신의 매체'가 인간 안에 있다고 보았습니다. 그 매체가

'에로스'입니다. 즉 에로스가 내 안에서 작동하는 것을 고요한 마음으로 지켜볼 수 있고, 이 에로스가 세계와 관계를 맺으며 발현하는 양상을 살필 수 있을 때 진정한 나를 알 수 있습니다.

소크라테스는 "너 자신을 알라"는 말을 강조했습니다. 소크라테스가 "너 자신을 알라"라고 말했을 때 알아야 할 자기 안의 것들 중 첫 번째 항목이 에로스이며 마지막도 에로스라 할 수 있습니다. 자신에게서 가장 중요한 에로스를 모른다면 자신을 안다고 할 수 없을 것입니다. 에로스를 안다면 자신의 가장 중요한 부분을 아는 것이고, 신에 이르는 궁극의 미를 알게 되는 것입니다.

소크라테스가 과학기술 문명시대의 성풍속을 본다면 크게 실망했을 것이 분명합니다. 그는 성을 상품화하거나 매매하는 행위에 대해 눈살을 찌푸렸을 것입니다. 그가 목숨을 바쳐 지키고자 했던 가장 아름답고 위대하며 신비한 것인 에로스를 모독하는 행위이기 때문입니다.

성폭력이 만연한 사회의 교화 방법에 대해서는 인간의 가장 위대한 본성인 에로스에 대한 인식을 확산시키는 것만이 해결책이라고 말했을 것입니다. 청소년의 자존감 저하와 소통능력 부족에 대해서도 에로스를 아는 것이 중요하다 했을 것입니다. 소크라테스는 오늘날 사람들의 온갖 정신적 질환에 대해서도 자기 안의 에로스를 바르게 알지 못한 때문이라고 진단했을 것입니다.

『향연』에서 소크라테스는 디오티마라는 여인의 입을 빌려 에로스의 진리에 대해 이야기합니다. 에로스의 사다리는 다름 아닌 내 안의 에로스에 대한 단계적인 앎입니다. 이는 자기지(自己知)에 이르는 여

정이기도 합니다.

소크라테스는 "에로스는 위대한 신령(great spirit)이고, 신과 인간 사이에서 중간적인 메신저 역할을 한다"고 말했습니다. 또한 "에로스는 지혜와 무지 사이에 있다"는 말로 그 위상과 야누스적 역할을 암시했습니다. 에로스는 이데아인 정신(신, 지혜)과 육체(동물적 인간, 무지) 사이에서 인간을 인간답게 해주는 매개체이면서 주체로서 작용합니다.[*]

아름다움의 바다

*

소크라테스는 에로스의 사다리론을 통해 수직적인 상승과 수평적인 확장을 모두 꾀합니다. 에로스의 사다리는 상승이고 아름다움의 바다는 확장입니다. 에로스가 신의 메신저로서 나와 신의 소통을 중재하는 것은 상승이며, 에로스를 통해 타인의 아름다움을 인식하고, 아름다움의 바다가 되어 사회적으로 실현되는 것은 확장입니다.

'아름다움의 바다'는 소크라테스가 말하는 에로스론에서 핵심개념입니다. 아름다움 확장의 양상은 먼저 몸의 아름다움을 아는 데서 시작됩니다. 자신의 아름다움을 아는 것은 몸에 깃든 에로스의 아름다움, 즉 생명의 아름다움을 느끼고 확인하며 관조하는 과정입니다. 자기 몸의 아름다움을 알고 사랑하는 단계에 이른 자는 타인의 몸에

[*] 플라톤, 강철웅 옮김, 『향연』, 이제이북스, 2010, 207b-212c 참조.

미를 욕망하는 생명

도 내 몸에 있는 것과 동일한 아름다움이 내재해 있음을 아는 단계로 확장돼야 합니다. 타인의 아름다움을 알면 타인을 지극히 존중하지 않을 수 없을 것입니다. 이로써 온 인류가 자신과 다르지 않다는 사실이 전 인류적인 박애정신으로 확장됩니다.

『향연』에서 소크라테스는 에로스에 대해 "그것은 늘 있는 것이고, 생성되지도 소멸하지도 않고, 증가하지도 감소하지도 않는 것입니다"라고 합니다. 이 말은 생명의 묘사에 그대로 사용해도 부족함이 없습니다. 또한 "그것은 어떤 면에서는 아름다운데 다른 면에서는 추한 것"이라는 언급도 에로스에 대한 묘사이면서 동시에 생명에 대한 언급이기도 합니다. 소크라테스의 에로스에 대한 찬사는 생명에 대한 찬사로 이해해도 틀림이 없습니다.

소크라테스는 '(에로스는) 본성에 있어 대단히 아름다운 것'이라고 합니다. 이는 영속적인 존재로서 절대적으로 아름답고 비물체적이며 어떤 말로도 표현되지 않습니다. 늘 그것 자체로 단일 형상으로 있다고도 얘기 됩니다. 에로스는 다른 아름다운 것들에 관여하면서도 자신은 증감하지 않습니다. 본성의 아름다운 것을 직관하게 되면 진짜 덕을 낳고 기르게 되어 결국 신의 사랑을 받는 자가 되고 불사자가 됩니다. 이 모든 표현은 에로스의 묘사이면서 생명의 이야기입니다. 결론적으로 아름다움의 바다는 우주에 가득한 생명의 아름다움을 인식하는 단계를 말한다고 볼 수 있습니다.

아름다움의 바다를 발견하는 것은 그동안 몰랐던 생명의 아름다움을 식별하는 눈이 밝아지는 것입니다. 눈이 밝아지면 일상의 삶에서 아름다움을 늘 마주하는 지복을 누리게 됩니다. 아름다움의 바다

를 발견하면 미적인 삶이 비로소 가능해집니다. 미적인 삶은 미의 창조로 이행될 것입니다.

『중용』의 정성(精誠) 부분을 통해 언급했던 것처럼 인류 최고의 미적 결정체로 평가되는 예술품들에는 인간의 정성이 고도로 집약되어 있다는 공통점이 있습니다. 밀로의 비너스에서부터 셰익스피어의 희곡에 이르기까지 문화적 자산들은 예술가가 자신의 생명 에너지를 집약시켜 투여한 결과물이라 할 수 있습니다. 위대한 예술품이란 더 많은 정성과 에로스가 기술적으로 다듬어지고 정교해진 결과물인 것입니다. 예술이 아름다운 이유도 여기에서 찾을 수 있을 것입니다. 정성과 에로스는 생명 에너지가 발현된 것들입니다. 고대 그리스의 찬란한 예술들은 이런 정신의 토양에서 창조됐습니다.

뛰어난 예술품은 불멸의 지위를 얻게 됩니다. 작품을 통해 예술가의 삶과 정신이 기억되고 전수됩니다. 즉 에로스를 숭고한 방식으로 실현하는 데 생을 바쳤던 자들이 불사자의 이름을 얻게 된다는 소크라테스의 말이 현실화되는 것입니다.

러시아의 대문호 도스토옙스키는 "아름다움이 세상을 구할 것"이라는 말을 남겼습니다. 언뜻 생각하기에 허황된 말로 여겨질 수 있습니다. 아름다움은 연약하고 변덕스러우며 효율과 무관해 보이기 때문입니다. 그러나 소크라테스의 가르침을 상기해보면 '아름다움이 세상을 구한다'는 말은 지나친 찬사도 아니고 허언도 아닐 것입니다. 아름다움의 거인을 우리 안에서 발견하고 그를 일으켜 세우는 것이 바로 아름다움으로 세상을 구하는 일이 될 것입니다.

동서를 가른 계기 상승과 순환

*

『향연』에서 소크라테스와 제자들은 열렬한 언사로 에로스의 분홍빛 정체에 대해 토론합니다. 이와 달리 『중용』은 육체적인 성에 대해서 "군자의 도가 부부간의 관계에서 발단이 되어 하늘의 섭리로 확장될 수 있음"을 간단하게 전하고 맙니다. 『향연』은 고대 그리스인들이 광장에서 공개적으로 에로스를 논의한 결과입니다. 이에 비해 『중용』은 남녀의 육체적 성에 대해 말을 아끼고 조심스러워하는 모습을 보여줍니다. 동양의 다른 경전을 봐도 비슷합니다. 『도덕경』은 하나됨, 음양 등의 이치를 통해 육체적 성의 이야기를 대신합니다. 불교의 『금강경』은 오히려 색욕을 멀리 하라고 권합니다.

공자와 소크라테스 이후 동서양은 에로스(성)에 대하여 조금 다른 입장을 취했습니다. 서양은 에로스의 상승과 확장이라는 속성에 주목하게 됐습니다. 반면 동양의 성은 하늘의 명[天命]으로 이해되며 음양적 순환과 초월이라는 속성을 중시합니다.

소크라테스는 에로스를 인간이 상승하고 확장할 수 있는 매체로 보았습니다. 소크라테스의 에로스는 나와 너의 몸에 깃든 아름다움에서 시작해 온 인류의 아름다움으로, 아름다움의 바다로 나아갑니다. 에로스의 기운을 타고 신에게 이르고, 에로스를 통해 사회적 실현을 이룹니다. 에로스의 궁극은 아름다움의 바다에 이르는 것이며, 죽어서는 불사자의 경지에 이르는 것입니다.

"성이 곧 하늘의 명"이라는 『중용』의 주장은 인간의 성을 우주의 섭리와 동일시하는 초월성의 극치를 보여줍니다. 인(仁)이 사람 마음

의 가운데이며, 정성을 통해 신을 밝히고 세상을 바꾼다는 『중용』의 가르침은 소크라테스의 에로스에 대한 인식과 별반 다르지 않을 것입니다. 동양철학의 근간을 이루는 음양오행론, 윤회, 자연에의 순응, 무위자연 등의 개념은 조화와 순응, 순환의 특징을 지닙니다. 이처럼 같으면서 조금씩 다른 동양의 성과 서양의 에로스를 포괄할 때 인간성에 대한 이해의 수준이 더욱 높아질 것입니다.

고대 그리스의 철학은 로마에 이어 중세 유럽의 정신적인 원류가 됐습니다. 상승과 확장 지향은, 서양의 예술은 물론 과학기술 문명을 추동하는 데도 영향을 주었을 것입니다. 반면 동양은, 모든 것은 음양으로 순환하고 조화를 이루는 것이며 자연에 순응하면 된다는 느긋한 태도를 견지했습니다.

그 외에도 동서양이 에로스를 보는 데 다른 점이 있습니다. 소크라테스의 에로스론은 서양다운 개인주의 사회의 이념에 근거가 됐습니다. 서양인의 성에 대한 자유분방한 태도는 서양의 개인성을 보여주는 대표적 증거입니다. 개인이 주체가 되어 자신의 에로스를 발견하고 외연으로 확장시켜 에로스의 아름다운 가치를 실현하려는 서구적 가치관은 고대 그리스에 그 뿌리를 두고 있습니다.

이와 달리 인의 실현을 목표로 하는 동양사회의 구성원은 개인성을 절제하고 관계라는 면에 중점을 둡니다. 위기와 고난으로 점철된 역사를 살아온 한국사회에서는 개인보다 집단을 중시하는 경향이 아직도 강하게 남아 있습니다. 이는 공자의 인간에 대한 이해에서 비롯된 철학이 개인성보다 사회성을 더 중시한 때문이어서가 아닐 겁니다. 한반도의 환경적·역사적인 조건에 맞게 해석하여 생활에 적용한 때

문이라 보는 편이 타당할 겁니다. 따라서 근대에 들어 서양과의 경쟁에서 뒤진 이유를 공자의 철학으로 돌리는 것은 부당해 보입니다. 소크라테스의 에로스론도 마찬가지로 개인성에만 치우친 철학이 아닌 게 분명합니다. 지금 우리에게 필요한 것은 공자와 소크라테스의 천재적 인간 이해에 다가가기 위해 배움을 새롭게 하려는 노력입니다.

동서양은 결핍된 부분을 서로에게서 배우고 보완할 필요가 있습니다. 특히 동양은 고유의 순환과 초월을 심화하는 가운데 서양의 상승과 확장을 체득해야 할 것입니다. 개인성의 강화는 경직된 사회를 보다 강한 체질로 바꾸어줄 것입니다. 성과 에로스의 의미를 되새긴다면 일상생활과 사회제도 안에서 아름다움을 실현할 방안도 찾을 수 있을 것입니다.

에로스 신화

왕국의 셋째 공주로 태어난 프시케는 너무 아름다워 사람들의 찬사 속에 살아갔습니다. 미의 여신 아프로디테까지 시기할 정도였습니다. 아프로디테는 프시케가 가장 혐오스런 괴물과 사랑에 빠지도록 신탁을 내립니다. 신탁의 실현을 위해 에로스는 프시케의 침실에 몰래 들어갔습니다. 그러나 에로스는 실수로 자신의 화살에 찔려 오히려 프시케와 사랑에 빠지고 맙니다.

에로스는 프시케에게 완전한 어둠 속에서만 자신을 만날 수 있으며 얼굴을 보려고 하면 영원히 헤어지게 될 것이라고 말합니다. 프시케는 금기를 잘 지켜나갔습니다. 그러나 언니들이 찾아와 남편이 혹시 괴물일지 모르니 잠이 들었을 때 확인해보라고 부추깁니다. 이에 프시케는 등불을 켜고 침실에 들어가 남편의 얼굴을 봅니다. 남편은 너무도 아름다운 용모를 지닌 사랑의 신 에로스였습니다. 놀란 프시케는 그만 뜨거운 기름 한 방울을 남편의 어깨에 흘렸습니다. 잠에서 깨어난 에로스는 노하여 떠나버리고 맙니다.

그 후 프시케는 남편을 찾아 여행하며 온갖 고행을 겪게 됩니다. 아프로디테는 프시케에게 지하세계의 여왕에게 가서 아름다움이 담긴 상자를 가져오라고 합니다. 상자를 손에 넣은 프시케는 아름다움을 나눠 갖고 싶은 마음에 상자를 몰래 열어보았습니다. 또 한 번 금기를 어긴 셈니다. 상자에서 죽음의 잠이 쏟아져 프시케를 덮쳤습니다. 이때 에로스가 나타나 프시케를 구합니다. 에로스는 신들에게 간청하여 프시케와 재결합하게 됩니다. 프시케는 신의 음료를 마시고 영원한 생명을 얻었습니다.

에로스가 카오스(혼돈)의 아들이라거나, 자신의 얼굴을 보려고 하

면 헤어지게 될 것이라는 설정은 에로스의 성격을 암시해줍니다. 사랑을 분석하고 파헤치려 들면 신비로움과 아름다움이 사라지게 되는 이치입니다. 에로스는 미의 여신 아프로디테의 아들이라는 설이 널리 알려져 있지만 혼돈의 신 카오스의 아들이라고도 합니다. 밤의 신 닉스의 알에서 태어났다는 설도 있습니다. 이런 탄생설은 미와 혼돈 그리고 밤과 밀접하게 관련된 에로스의 성격을 말해주고 있습니다.

프시케가 잠에 빠졌다가 에로스에게 구원받는 이야기는 서양의 많은 민담과 동화, 문학작품 등에서 변용됐습니다. 미녀와 야수, 백설공주, 잠자는 숲속의 공주 등이 그 예입니다. 고대 미술작품에서 에로스는 날개를 가진 어린아이로 묘사됩니다. 프시케는 나비의 날개를 가졌으며, 프시케 자체에 나비, 혼이란 의미가 있습니다. 에로스와 프시케의 결혼은 사랑과 혼의 만남이라는 의미도 지니고 있습니다.

이처럼 신화 속의 에로스는 신과 인간을 모두 지배하는 위대한 신이며, 혼돈 속에서 질서를 낳는 원동력이고, 인간의 모든 생명력을 관장하는 신입니다. 또한 남성과 여성을 결합시켜 후손을 잇게 하는 사랑의 법으로도 알려져 있습니다. 이처럼 그리스 신화에서 에로스는 다의적이고 중요한 신으로 자리매김하고 있습니다.

아름다움의
바다를 꿈꾸는
거인

아름다움의 바다를
꿈꾸는 거인

아름다움을 추구하는 삶을 살기는 쉽지 않습니다. 한 예로 사람들은 시인을 존경하지만 시인 지망생은 경멸한다고 합니다. 제가 처음 소설가 지망생일 때 주위 사람들이 배고픈 일이라며 말렸습니다. 예술은 배가 다소 고파도 아름다움을 구하는 삶의 길이며, 따라서 용기가 필요한 일입니다. 그러나 사람들은 밥 먹기도 힘든 직업, 실패가 예정된 길이라며 예술가 지망생을 말립니다. 즉 외향적인 성공만을 중요하게 보고 내면의 성공은 도외시하는 겁니다.

아름다움의 추구는 생명의 이치에 부합하는 삶입니다. 생명은 곧 아름다움이며 창조입니다. 하나의 작은 씨앗이 발아하여 푸르른 나무로 성장하는 과정만 봐도 알 수 있습니다. 늘 변화 생성하고 예측 불가능합니다. 아름다움 자체인 생명은 사는 것 자체가 미이고 창조일 수밖에 없습니다. 따라서 가장 미적이고 창조적인 삶이란 생명의 본성을 실현하며 사는 것입니다. 미와 창조력을 강화하려면 생명력을 강화해야 합니다.

미를 욕망하는 생명

그러나 온갖 억압이 생명의 실현을 저해합니다. 민주주의 시대임에도 노예나 다름없는 삶이 도처에 널렸습니다. 풍요로운 자본주의 하에서 빈부의 차이에 따른 빈곤감과 불행이 극에 달합니다. 대체 무엇이 잘못된 것일까요. 소크라테스는 그 해결책으로 '아름다움의 바다'에 이르라고 말합니다. 『중용』에도 그 답이 있습니다. 중용은 정성으로 삶의 세밀한 결을 밝히고 감동시켜 세상을 변화시키라고 합니다. 어떻게 하면 아름다움을 얻고, 삶의 아름다움을 드러내며, 아름다움의 바다를 항해하는 가운데, 세상을 변하게 할 수 있는지 생각해보고자 합니다.

나는
나를 사랑하는가

항해의 기초적인 준비는 배와 나침반, 지도를 준비하는 것입니다. 아름다움의 바다를 항해하기 위해 가장 중요한 준비는 내가 나를 사랑하는 것입니다. 자신을 사랑하지 못하는 이는 아름다움의 바다로 떠날 준비가 안 된 경우입니다. 아름다움의 바다를 향한 첫 걸음은 자기사랑이어야만 합니다.

자기사랑의 거인, 바리데기

*

그녀는 태어나자마자 화장실 변기에 버려졌습니다. 얼굴 모르는 어머니를 증오했습니다. 더러운 변기에 처박혀 있는 핏덩이를 상상할 때마다 독소가 골수에 미쳤습니다. 때로는 너무 참담하여 땅속으로 스며들어 사라지고 싶었습니다. 결코 용서하지 않을 것이라며 다짐했습니다. 그녀의 이야기에 고아원 친구들도 고개를 끄덕였습니다.

그러던 그녀가 삼십 대에 어머니를 찾아 나섰습니다. 품에 어여쁜 아기를 자랑스럽게 안고 있었습니다. 어머니는 어느 한식당 주방에서 일하고 있었습니다. 면목이 없어서인지 바빠서인지 어머니는 딸을 힐끗 보고는 더 이상 말이 없었습니다. 딸이 어렵게 입을 열었습니다.

"감사해요. 저를 낳아 주셔서……."

어머니가 무뚝뚝하게 말했습니다.

"나를 용서하지 마."

이 말이 도화선이 되어 마그마가 산을 흔들 듯 울음이 몸을 흔들었습니다. 그녀가 흐느낌을 참으며 겨우 말했습니다.

"세상에 내가 있는 것에 감사할 뿐이에요!"

그녀는 자신이 방금 신의 언어로 말했다는 사실을 알지 못했습니다.

짧고 쓸쓸한 만남은 그렇게 끝났습니다. 하지만 어려운 과제를 해결했다는 만족감이 남았습니다. 그녀가 증오하던 어머니를 만나기로 마음을 바꾼 것은 아기 때문이었습니다. 그녀는 아기를 무척 사랑했고 아기의 입장에서 이런저런 생각을 해볼 수 있었습니다.

"내가 엄마 자궁에서 나와 눈을 떴을 때 화장실만 주어진 게 아니었어. 이 우주가 선물로 주어진 거야! 버려지더라도 태어난 것은 가장 큰 축복이었어."

아기를 안을 때마다 행복감이 밀려들었습니다. 아기 때문에 닫혔던 생각의 문이 활짝 열린 것 같았습니다. 가혹하다 여겨졌던 고생과 경험들이 보석처럼 느껴졌습니다.

"아가야! 꼭 기억해야 해. 세상에 내가 없으면 암흑인 거야. 하지

만 있다는 것은 그 자체로 빛인 거야! 아가야! 너도 밝고 행복하게 살아야 해!"

세상이 아기의 이마에 빛을 주며 열려 있었습니다. 그녀에게도 열려 있었습니다. 부끄러울 것도 없고 원망할 이도 없었습니다.

*

현대판 바리데기(버려진 아기라는 뜻)와 달리 전통설화의 바리데기는 남아선호 편견의 희생자입니다. 설화의 바리데기는 딸이라는 이유로 태어나자마자 버림을 받습니다. 그런데 그녀를 버린 아버지가 중병에 걸렸습니다. 도움 요청을 받은 바리데기는 원망도 없이 병든 아버지의 목숨을 구하기 위해 저승 세계로 모험을 떠납니다.

바리데기는 수년 동안 저승(서천서역국)에서 노동과 출산의 고초를 겪어내야 했습니다. 이렇게 고행을 거친 끝에 생명수를 얻어 부모를 살릴 수 있었습니다. 그 공로로 신의 직위에도 오릅니다. 그녀가 신이 된 이유는 원망하는 삶이 아니라, 모든 것을 용서하고, 포용하는 초월의 삶을 살았기 때문입니다.

바리데기는 자신에 대한 사랑의 거인입니다. 딸이란 이유로 버려졌어도, 화장실에 버려졌어도 자신을 사랑할 수 있었습니다. 버려졌음에도 자신의 아름다움, 신비로움, 위대함을 알아차렸습니다. 설화 속의 바리데기가 온갖 역경을 견디고 아버지를 구할 수 있었던 저력은 자기사랑에서 찾을 수밖에 없습니다. 화장실에 버려진 바리데기가 어머니에게 진심으로 감사하고 새 삶을 살 수 있었던 것도 자신에 대

미를 욕망하는 생명

한 사랑이 있어 가능했습니다. 너무나 아름다운 자신 앞에서는 어떤 원망과 역경도 빛을 잃고 힘을 쓰지 못했습니다.

삶에서 감사하는 마음의 중요성은 이미 수많은 현인들이 말해왔습니다. 최근에는 과학적인 연구를 통해서도 감사의 놀라운 효능이 밝혀지고 있습니다. 한 연구는 감사의 마음이 심장의 파동을 규칙적이고 매끄럽게 바꾼다는 걸 증명했습니다. 반면 불만스런 마음은 심장의 파동을 불규칙적이고 날카롭게 합니다. 이 날카로운 파동은 사고를 저해하며 인체의 면역력을 떨어뜨리고 호르몬의 분비에도 영향을 줍니다. 생명이 곧 파동임을 생각할 때 매끄러운 파동을 만들어내는 감사의 마음이 얼마나 중요한지 알 수 있습니다. 최상의 삶이란 매사에 감사하는 삶이라 해도 지나치지 않습니다.

존재에 감사하는 마음은 '내가 있음'의 진정한 의미를 깨달을 때 얻을 수 있습니다. '내가 있음'의 모든 계기는 단연 '탄생'입니다. 어머니의 자궁에서 나올 때 온 우주가 열렸습니다. 태어날 수 있었기에 모든 세계가 열리고 가능성이 주어졌습니다. 한 생명의 자유와 삶이 시작됐습니다. 따라서 낳아주신 어머니는 하늘입니다.

축하 받으려는 생일잔치는 그 방향이 틀렸습니다. 생일은 무엇보다 미역국을 먹으며 어머니가 나를 낳느라 겪었을 산고를 되새기고 감사하는 날이어야 합니다. 또한 내가 각성한 탄생이란 사건의 의미를 축하객들 앞에서 말하는 날이어야 합니다.

사춘기 청소년들은 "누가 낳아달라고 했어? 나를 왜 낳았어?"라는 푸념을 하기 전에 내가 태어난 의미를 되새겨야 할 필요가 있습니다. "왜 나를 낳았어?"는 사라지고 싶다는 의미이기도 합니다. 이렇게

말하는 청소년들은 자기 존재의 아름다움에 대한 인식이 결여됐고, 따라서 존재감이 부족한 경우가 많습니다. 미성(美性)에 대한 인식과 자존감이 부족하면 비관적이 되고 자신감이 부족하며 얼굴이 어두울 수밖에 없습니다. 따라서 친구들 사이에서 존재감이 부족해 따돌림을 당한다 해도 이상한 일이 아닐 것입니다.

자기사랑의 거인인 바리데기는 존재감의 거인입니다. '존재감'은 자기 자신의 '있음'에 대한 느낌이 풍부한 정도라고 할 수 있습니다. 존재감이 없다는 것은 존재의 아름다운 양상에 대한 사유와 정서가 빈곤하다는 말입니다. 존재감이 빈곤하면 스스로 행복하지 못하며 사람들 사이에 있을 때 존재를 드러내지 못합니다. 반면 존재감이 풍부하면 애쓰지 않아도 군계일학(群鷄一鶴)처럼 돋보이게 됩니다.

존재감을 기르는 방법은 '내가 있음에 감사하고 기뻐하는 것'입니다. 그러면 비관이 낙관으로 바뀌고 자신감이 높아지며 얼굴이 밝아질 수 있습니다. 사람들 사이에서 빛나는 존재, 즉 스타로 부각될 수도 있을 것입니다. 내가 있음에 감사하려면 무엇보다도 내가 얼마나 아름다운 존재인지 인식할 수 있어야만 합니다.

우리는 바리데기가 아님에도 자기에게 이미 '있는 것'이 아닌 '없는 것'만을 생각하며 빈곤감과 박탈감의 삶을 살아갑니다. 없는 직업, 없는 사랑, 없는 존엄, 없는 인맥, 없는 재산, 없는 집 따위…… 없는 것에 집착하는 이는 늘 쫓기고 쫓으며 경쟁합니다.

이미 '있는 것'만으로도 자족한 나를 발견해야 합니다. 발견한 이는 감사하지 않을 수 없습니다. '내가 있음에 대한 감사' 즉 존재에 대한 감사는 세상의 모든 감사들 중에 가장 큰 감사입니다. 자기 안에서

감사의 옹달샘을 찾으면 그의 인생에 감사가 시냇물처럼 흐르고 행복이 충만할 것입니다. 존재의 의미에 대한 발견은 어둠으로 향해 있던 나를 돌려세워 빛으로 향하게 하는 것과 같습니다. 소인국에 살던 이가 거인국으로 이사 가는 것과 같습니다. 이것이 거인다운 삶이라 할 수 있습니다.

나를 사랑하게 되는 이치

＊

만일 누군가가 자신을 사랑하지 못하면서 타인에게 사랑을 베풀고자 한다면 그 일은 실패로 끝나고 말 것입니다. 자신을 사랑하지 못하는 자의 이타행은 고행이며 의무의 이행일 것이기 때문입니다. 자신을 사랑하려면 자신의 아름다움을 알아야 합니다. 자신의 아름다움을 사랑하는 자만이 타인의 아름다움에 대해서도 같은 사랑을 보낼 수 있습니다.

자신에 대한 사랑, 즉 자기애는 자신감의 근원이고 존재감의 바탕이기도 합니다. 그러나 자기애는 여러 가지 외부의 이유들로 방해를 받습니다. 타인의 시선과 인정에 목마른 사람은 거울의 미로에 들어선 경우와 같습니다. 사방의 거울들이 나를 비추며 교란시키고 어지럽게 만듭니다. 내가 누구인지 모르는데 존재감이 있을 리 없습니다. 타인의 시선과 인정에 목말라 하는 이유는 자신의 아름다움에 대한 인식이 부족하기 때문일 것입니다.

자존감이 부족한 청소년, 청년들에게 자신을 아는 문제를 깨우치

게 만들기는 매우 힘이 듭니다. 그들에게 자신을 잘 모르기 때문이라고 말해주면 어리둥절해 하곤 합니다. 의외로 그들은 자신을 잘 안다고 믿기 때문입니다. 그러나 자존감이 부족한 증상은 그만큼 자신을 잘 모르기에 나타나는 것입니다.

자신이 누구인지 알지 못하고, 자신에 대한 사랑도 가질 수 없어 고통 받는 이들에게 자기사랑의 길을 가르쳐 준 스승이 있습니다. "세상만물에 각기 신이 깃들어 있다"고 말했던 스피노자와 "내가 좋아하는 것을 마음을 다해 하는 것이 나를 사랑하는 것"이라고 말한 미국의 철학자 해리 프랑크프루트입니다.

스피노자의 내 안의 신

스피노자는 독특하고 자유분방한 사고와 철학 때문에 유대교회로부터 파문을 당하고 암살의 위협에 이웃나라를 떠돌아야 했습니다. 덕분에 복잡한 세상일에 덜 얽히고 그만의 철학 연구에 집중할 수 있었으니 파문이 나쁜 것만은 아니었습니다.

스피노자는 다른 철학자에 의해 '신에 취한 사람'으로 불릴 정도로 신의 문제에 매달렸습니다. 그의 신은 인간 위에 군림하거나 억압하지 않았고 오히려 자유롭게 해주는 신이었습니다. 스피노자는 신념과 자신감이 넘치는 어조로 세상만물에 신이 깃들어 있다고 했습니다. 그는 세상만물에 대한 앎을 대단히 중요하게 여겼는데, 그 이유는 아는 만큼 신을 더 많이 사랑하게 되기 때문입니다.

여기에서 특별히 살펴보려는 스피노자의 철학은 '신에 대한 사랑이 자신에 대한 사랑과 일치한다'는 것입니다. 세상만물에 깃든 신은

당연히 인간의 몸과 마음에도 구현되어 있습니다. 따라서 신을 사랑하기 위해서는 내 몸과 마음에 구현된 신을 속속들이 알아야 합니다. 더 많이 알수록 더 많은 신을 감지하고 사랑하게 됩니다.

스피노자 생각에 자기를 사랑하는 것은 곧 신을 사랑하는 것이었습니다. 스피노자는 인간의 본성이 곧 신의 속성이며, 이 속성대로 사는 것이 신의 실현임을 알아야 한다고 말합니다. 스피노자의 철학은 원죄의식으로 인간을 억압했던 교회의 교리와 확연히 달라 파문의 이유가 됐습니다.

스피노자가 신과 인간을 동격으로 세운 것은 아니었습니다. 신이란 무엇에 의지함이나 부족함이 없이 스스로[自] 말미암아[由] 어디에나 무한하게 존재하는[有] 것입니다. 무한히 자유롭고 모든 것을 초월하여 존재하며 무엇이든 알고 무엇이든 해낼 수 있는 그것이 바로 신이었습니다.

반면 인간은 외부 환경에 의지해 제한적으로 존재합니다. 수명이 유한하고 공간적으로도 유한하게 존재합니다. 유한한 인간이 신에 가까이 가려면 자기 안에 주어진 신의 속성을 밝혀내 최대한 실현하는 방식으로 가능합니다. 그런데 자신의 속성을 알고 이를 실현할 수 있느냐가 문제가 됩니다. 알지 못하면 실현할 수 없고 그럼 신에게 다가갈 수도 없기 때문입니다. 그래서 스피노자는 알아야 한다고 말합니다. '앎의 문제'는 스피노자 철학의 최고 화두 중 하나입니다.

앎은 육체에서 발생하는 것이지만 신을 반영하고 있으며, 신에 이르는 매체이기도 합니다. 세상만물에 신이 깃들어 있는 것처럼 인간 육체의 각 부분에도 신의 정신이 깃들어 있습니다(육체에 신성이 깃들

미를 욕망하는 생명

어 있다는 생각은 허준의 『동의보감』에도 나와 있습니다). 따라서 인간은 정신을 기울여 자기 몸의 신을 인지하고 추적할 수 있습니다. 정신을 활용하는 능력에 달린 것이지만, 결국 신을 아는 것이 곧 내 자신을 아는 길로 이어지게 됩니다.

앎의 문제(또는 인식의 문제)를 중요하게 여긴 스피노자는 인간의 앎을, 감각을 통한 앎, 이성적인 추론의 앎 그리고 직관적인 앎의 세 가지로 나눕니다.

감각적인 앎은 오감을 통해 형성되는 앎으로 가장 사실적이고 분명합니다. 그러나 외부의 것이 오감을 자극해 생기는 감정은 수동적이고 변덕스럽다는 문제가 있습니다. 이때 필요한 것이 이성적인 앎입니다. 이치를 중시하는 이성적인 앎을 발휘하면 감각적인 앎의 혼란에서 벗어날 수 있습니다. 마지막으로 직관적인 앎은 감각이나 이성적인 앎을 초월한 신비로운 앎입니다. 직관적 앎은 신을 알고 사랑하는데 가장 중요한 작용을 합니다. 직관적 앎은 감각과 이성의 앎이 극대화된 가운데 역설적으로 이것들을 버린 빈자리에서 초월적으로 아는 것입니다. 직관적 앎으로 인해 나의 세계가 넓어지며 능력이 향상되고 이에 상응하는 희열이 따릅니다. 직관적 앎이 여러 분야에서 자주 발현될수록 그 사람의 능력이 극대화된다고 할 수 있습니다. 스피노자는 이 직관적 앎이 나와 세상 사물에 대하여 확대되어야 신과 마주할 수 있다고 합니다.

감각적 앎과 이성적 앎은 새의 좌우 날개와 같다는 생각이 듭니다. 감각적으로 안 것을 이성적으로 추론하여 그 이치를 알지 못하면 제대로 안 것이 아닙니다. 두 가지 앎이 좌우의 날개가 되어 정신적인

역량이 축적되어야 합니다. 그러다가 어느 날 아기 새의 비상처럼 정신이 날아올라 직관적 깨달음으로 이어질 것입니다. 직관적 깨달음의 비상은 내가 새처럼 날며 나 자신과 세상을 관조하는 단계에 접어들었다는 의미이기도 합니다.

동화 『백설공주』에서 여왕은 감각적인 앎에 따라 살아갈 때의 문제를 보여줍니다. 여왕은 누가 가장 아름다운지 거울에게 묻곤 합니다. 그녀에겐 가장 예쁘다는 '타인의 인정'이 중요했기 때문입니다. 타인의 평가를 통해 나를 알게 된 결과는 참담합니다. 거울이 가장 아름다운 사람은 백설공주라고 대답하자 여왕은 백설공주를 숲에 데려가 죽이도록 음모를 꾸밉니다. 나중에는 독사과를 먹이기도 합니다. 마지막에 죄가 드러난 여왕은 불에 달군 쇠신발을 신고 춤을 추는 형벌을 받아야 했습니다(여왕이 잔인하게 처벌을 받는 내용은 독일 그림형제의 민담집 원본에 근거했습니다).

타자의 거울에 비친 나는 참으로 혼란스러운 감정을 유발합니다. 제멋대로인 그들의 평가에 따라 터무니없는 열등감과 우월감이 일어나기 때문입니다. 이런 왜곡된 상을 이용하여 나의 성격을 개조하려할 경우 부작용은 이루 말할 수가 없을 것입니다.

만약 여왕이 거울을 던져버렸다면, 내면으로 돌아서서 아름다움이 무엇인지 이성적으로 추론하고 직관적인 앎까지 발휘했다면 그녀가 주인공이 됐을 것입니다. 스피노자의 말처럼 자기 안의 신을 사랑할 줄 알았다면 불에 달군 쇠신발을 신고 춤을 추는 일도 없었을 것입니다.

스피노자는 "신을 미워할 수 없는 것처럼 자신을 혐오할 수 없다"

미를 욕망하는 생명

고 말합니다. 또한 나를 사랑하는 마음은 곧 이웃에 대한 사랑을 가장 잘 예비하고 있다 할 수 있습니다. 우리는 신을 자기 안에 모시고 있는 이웃을 사랑하지 않을 수 없습니다. 결국 구성원들의 자기사랑이 충만한 사회는 가장 이상적인 사회가 됩니다.

프랑크프루트의 나를 사랑하는 이치

미국의 철학자 해리 프랑크프루트는 자신의 저서 『사랑의 이치』에서 진정한 자기사랑의 주장을 전개합니다. 그는 "사람은 자신이 사랑하는 것을 사랑함으로써 자기사랑을 보여주고 입증할 수 있다"고 합니다. 자신이 좋아하는 무엇을 지극히 사랑하기만 하면 되니, 참으로 분명하고 쉬운 일처럼 보입니다. 이는 스피노자의 "신을 사랑하는 사람은 자신을 사랑하는 사람이 된다"는 말과 비교됩니다.

수많은 영화와 드라마에서 반복되는 소재입니다만 사람들은 자기 자신이 상대를 사랑한다는 사실을 모르고 있다가 사랑하는 이가 떠나고 나서야 그 상실감을 깨닫곤 합니다. 그이를 보내고 나서 그리움에 안타까워하다가 어렵게 사랑을 이루는 것입니다. 자신의 본래 감정을 알아채지 못하는 일은 일상에서 자주 일어나는 일이기도 합니다.

사람들은 자신이 누구인지, 자기 마음이 어떤 것인지, 무엇을 좋아하는지 모르고 사는 경우가 많습니다. 어떤 일이 지겨워서 그만둔 뒤에 상실감을 통해 그 일을 좋아했음을 깨닫기도 합니다. 어떤 이는 시한부 선고를 받고서야 자신이 진정으로 좋아하는 일을 발견하고 찾아 나서기도 합니다. 내가 사랑하는 것이 무엇인지, 어떻게 사랑해야 하는지 아는 일은 대단히 중요한 일이 아닐 수 없습니다.

프랑크푸르트는 '마음을 다하는 것'과 '투명하게 아는 것'의 중요성을 말합니다. '마음을 다하는 것'은 영어로 'wholehearted'이며 이는 '마음 모두를 바친다'는 의미로 해석됩니다. 그 조건은 마음을 오로지 한곳으로 향하게 해야 하는 겁니다. 그리고 누수 없이 그것에 마음을 쏟을 수 있어야 합니다. 이는 마음에 잡념이 없는 상태이고, 그것에 마음을 쏟는 동안 시간 가는 줄 모르는 상태가 됩니다. 즉 무아지경의 상태가 되는 것입니다.

마음을 다하는 것을 방해하는 요소들은 의심, 불안, 시기, 망설임 같은 분열적 요소들입니다. 이런 분열적 요소들을 제거하기 위해서는 투명하게 아는 상태가 필요합니다. 즉 의심과 불안의 안개가 걷혀 투명하게 보일 정도로 근원적인 깨달음에 이르러야 합니다. 그럴 때 그 일에 자신감이 생기고, 온 마음을 쏟을 수 있습니다.

프랑크프루트는 '투명한 앎의 상태'를 그것에 대한 사랑에서 찾으라고 말합니다. '사랑한다는 것은 무언가를 돌보는 마음을 갖는 것이고, 이 돌봄은 관심을 갖는 것'이라고 합니다. 당연한 말이지만 사랑하는 마음으로 관심을 갖는 것이 중요합니다.

예컨대 멸종위기에 놓인 동물을 구하려는 연구자로서 고릴라에 관심을 갖는 것과 이를 포획하려는 사냥꾼으로서 관심을 갖는 것은 크게 다릅니다. 두 사람 모두 고릴라의 가치를 알며 생태에 대해서도 보통 사람 이상으로 잘 알 것입니다. 그러나 경제적 가치만을 보고, 사냥에 필요한 생태만을 아는 사냥꾼의 앎을 진정한 앎(투명한 앎, 사랑하는 앎)이라 인정하기 어렵습니다.

사랑의 마음으로 지극한 관심을 가질 때 그것의 바닥까지 투명하

미를 욕망하는 생명

게 알게 됩니다. 그 관심이 지속되면 그것의 본질과 가치를 알게 됩니다. 이것이 지속되고 반복될 때 의심이나 분열이 제거된 투명한 앎에 이르게 됩니다.

무엇에든 '마음을 다하는 것'이 자신을 사랑하는 길이 됩니다. 이는 대상의 아름다움에 빠져들어 내가 소멸되어 하나가 되는 경험입니다. 이런 단편적인 경험도 소중합니다. 그리고 단편적인 경험은 확장되고 상승되어야 합니다.

자신을 사랑하는 사람은 곧 타인의 아름다움을 사랑하는 사람이 되어야 합니다. 따라서 진정한 미인이란 육체만 아름다운 이기적인 사람이 아닙니다. 미인이란 자신의 아름다움을 알아보는 사람이며, 타인의 아름다움도 알아보고, 이를 자기 것처럼 사랑하는 사람입니다.

그가 누리는 자유는 곧
그 사람이다

그가 누리는 자유는 그가 누리는 미적 삶의 표상이 됩니다. 만약 어느 사회의 자유 수준이 낮다면 그 사회는 미적인 삶을 살지 못한다고 보아도 틀리지 않을 겁니다. 민주주의 실현, 경제적 향상으로 외부의 자유가 허용된다 해도 스스로 자유롭지 못한 증상을 앓는 이들이 많이 있습니다. 이들에게 자유는 오히려 가혹하게 느껴집니다. 이 증상이 극단적으로 발전하면 어디든 갈 수 있고 무엇이든 할 수 있는 자유가 주어졌음에도 문 밖으로 한 발짝도 나가지 못하게 됩니다. 스스로를 각자의 감옥 안에 유폐시키는 증상입니다. 이는 진정한 자유를 얻지 못했기 때문이라 할 수 있습니다. 사회적 권리로서 주장되는 자유와 다른 진정한 내면의 사유를 말입니다.

자연은 자유를 본질로 합니다. 다양함과 변화무쌍함, 존재의 이유 없음이 바로 자유의 모습일 겁니다. 도시에 갇힌 듯 살다가 산과 들로 나갔을 때 느끼는 자유로움은 자연의 자유로운 본성 때문입니다. 자연과 우주의 형상을 닮은 생명은 늘 자유롭고, 또한 자유롭기를 욕망

미를 욕망하는 생명

합니다. 자유가 없는 생명은 아름다울 수 없고, 자신을 온전하게 실현할 수도 없습니다. 생명은 본연의 초월성으로 인해 억압과 틀을 넘어 자유를 간절히 원합니다. 그런데 자유를 향상시키는 데 아름다움이란 지표가 길잡이 역할을 합니다. 자유와 아름다움은 자매라 할 정도로 닮았고, 뗄 수 없는 사이이기 때문입니다. 아름다움을 추구하는 예술가들이 일반인에 비해 자유분방하게 보이는 이유를 살펴보면 아름다움의 추구가 곧 자유의 추구로 이어지는 이치를 알 수 있습니다.

자유는 본디 '스스로[自] 말미암아[由] (있음)'을 의미합니다. 외부의 도움이나 조건이 없이 스스로 존재하는 것이 자유입니다. 존재하는 데 인과관계나 이유가 따른다면 그것은 완전한 자유가 아닌 겁니다. 이런 자유의 조건을 완전하게 충족하여 누리는 존재는 오직 신(神)뿐입니다.

사람이 완전한 자유를 누리지 못한다는 사실은 자명합니다. 사람은 홀로 존재할 수 없습니다. 부모가 낳아주어야 존재하고, 사회적으로 의지해야만 살아갈 수 있습니다. 완전하게 자유로운 존재가 아닌 겁니다. 인간은 우주 안에서 제한된 자유를 누릴 뿐입니다. 반면 신은 외부의 조건에 관계없이 존재하므로 속박이 있을 수 없습니다. 존재의 이유가 없으며, 무소부재하고, 전지전능하며, 따라서 제약이 없는 자유를 누려야 신이 됩니다. 따라서 자유는 곧 신의 속성입니다.

'신에 취한 철학자' 스피노자의 견해로 보면 인간은 불완전하게나마 신의 속성을 지닌 자입니다. 신이 인과관계 없이 스스로 존재하는 것처럼 인간도 어떤 면에서 이유 없이 존재한다는 것이 그 예입니다. 인류가 꼭 존재해야 할 이유를 찾아낸 이는 아직 없습니다. 우주의 시

공간에 이유 없이 사람이 존재하며, 어느 순간 이유 없이 소멸해도 이상할 것이 없는 겁니다. 이유 없이 존재하는 것이 인간에게 부여된 신의 속성이며, 인간성에 일부나마 신성(神性)이 있다고 보는 이유입니다.

민주주의와 경제발전은 당연히 개인의 자유를 확장하는 데 기여해야만 합니다. 그러나 문명이 고도화될수록 자유의 본래 의미가 변질돼가는 가운데 제약이 심해집니다. 사람들은 기계 속에 자신의 몸을 가두어야 하고, 조직의 부품으로 작동하기를 요구받습니다. 특히 자본주의 체제에서 빈부의 격차가 심화되는 가운데 사람들이 자본의 노예가 되는 현상은 봉건시대의 노예제가 진화한 형태가 아닌지 의심될 정도입니다. 노예상태의 우리를 보다 자유롭게 하려면 내 자유를 점검해야만 합니다.

인과와 자유의 관계도 사유해볼 거리입니다. 자유로운 사람일수록 인과관계에서 벗어나 있습니다. 하지만 우리사회는 인과관계가 결여된 행위를 인정하지 않는 경향이 있습니다. 인과관계와 합리성만을 따지는 사회는 여백을 허용하지 않고 자유의 목을 조이는 사회라 할 수 있습니다.

허먼 멜빌의 소설 「필경사 바틀비」는 이유 없이 일하지 않고, 이유 없이 죽어간 특이한 인물형을 보여줍니다. 바틀비는 변호사 사무실에 필경사로 취직하지만 어느 순간부터 서류 만드는 일을 거부합니다. 일거리를 맡기면, 그는 "하고 싶지 않습니다"라고 말합니다. 그냥 멍하니 창밖을 보며 무기력하게 소일할 뿐입니다. 급기야 변호사는 바틀비에게 사무실에서 나가 달라고 말합니다. 그러나 바틀비는

그러고 싶지 않다며 움직이지 않습니다. 바틀비의 얼굴에 불안, 분노, 초조, 불손 등 감정의 빛이 조금이라도 보였으면 내쫓았겠지만, 조금도 동요의 빛이 보이지 않았습니다. 범접하기 어려운 어떤 신비를 느꼈던 겁니다. 변호사는 다른 사무실을 구하고 나서야 바틀비에게서 해방됩니다. 그 후 바틀비는 노숙자로 떠돌다가 먹기를 거부하고 죽습니다. 바틀비는 한때 우체국에서 수취인 불명의 우편물들을 처리했습니다. 그것들을 처리하다보면 이미 죽어 무덤에 있는 이들도 더러 있었기에 반복적으로 마음에 상처를 받았던 겁니다. 변호사는 불행한 삶이 바틀비를 이상한 인간으로 만들었을 것이라고 추측하지만 여전히 이해가 되지 않습니다. 이 소설을 읽고 난 뒤 드는 느낌은 신비감입니다. 이유 없이 존재하고, 이유 없이 행동하며, 이유 없이 소멸된 바틀비의 자유는 신비감의 근원입니다.

그러나 현대의 과학기술문명은 이유가 없는 것을 싫어하고, 인과관계의 규명만을 추구합니다. 모든 곳에서 인과관계의 고리를 드러내는 것이 과학기술문명의 밝음입니다. 이유가 반드시 있어야 할 자리에서 그 이유가 증발해버리는 까닭은 두 가지입니다. 하나는 신비이고 두 번째는 자유입니다. 과학기술이 발전한 근대 이후 "신이 죽었다"고 선언됐습니다. 과학기술이 인과관계를 드러냄에 따라 신봉하던 신비가 사라진 때문입니다. 그러나 신이 정말 죽었냐 하면 그렇지 않습니다. 과학기술이 밝혀낸 바로 그 자리에는 늘 새로운 이유 없음과 신비가 나타납니다. 다만 인과의 추구에 매몰된 과학자들이 새로운 이유 없음과 신비에 눈길을 줄 여유가 없을 뿐입니다. 여유가 없는 이들의 눈에는 아름다움도 보이지 않기 마련입니다.

과학기술의 빛이 밝은 자리에서 오히려 자유가 증발한다는 말은 이상하게 들릴 것입니다. 이는 오직 인과관계로만 짜여진 세계 속에서 이유 없음을 본질로 하는 자유가 설 자리가 없기에 생기는 현상입니다. 즉 인과관계를 제외하고서는 사유하지 못하고, 거기에만 구속된 인간의 정신적인 부자유인 것입니다. 과학기술을 통해 시간과 공간의 자유를 확대했으나 인간은 다른 한편으로 자유가 사라지는 현상에 관심을 갖지 않을 수 없습니다. 특히 자유는 아름다움을 인식하고 아름다움의 거인을 회복하는 데 절대적인 조건이기 때문에 더욱 그러합니다.

인과관계에서 벗어나 이유 없이 존재하는 것 그리고 우연적이고 미적인 것을 얼마나 수용할 수 있느냐와 자유의 사이에 상관관계가 존재하고 있음을 알 수 있습니다. 이런 자유까지 나 자신에게 허용해야 하는 이유는 그것이 삶 영역의 확장이며 구속이 없는 삶으로 직결되기 때문입니다.

자유와 아름다움

*

자유가 평등하게 허용되는 경우에도 그것을 누리는 사람에 따라 질에서 차이가 납니다. 사람이 자유롭다는 것은 외부의 구속을 최대한 떨쳐내고, 그 영향력의 자기장에서 벗어나 있다는 의미입니다. 자유로운 사람은 인과관계의 틀과 논리의 관습에서 벗어난 자이기도 합니다. 따라서 외부의 물질과 힘, 관계들에 초연한 자입니다. 이 초연

함이 필요한 이유는 마음껏 자아를 실현하기 위해서, 특히 아름다움과 행복을 위해서입니다.

누구나 세계일주여행을 꿈꾸지만 쉽게 떠나지는 못합니다. 온갖 구속으로부터 자유로운 사람만이 세계일주를 시작할 수 있습니다. 아름다움의 바다를 항해하는 일도 누구나 원하지만 진정 자유로운 사람에게만 허용됩니다. 자유가 필요한 이유는 자유가 아름다운 것이고, 아름다움이 자유 안에서 피어나기 때문입니다.

전체주의 치하에서 사람들은 "자유가 아니면 죽음을 달라"며 투쟁했습니다. 반면에 해방된 노예들이 자유를 감당할 수 없어 주인에게 돌아와 보호를 요청한 얘기도 전해오고 있습니다. 무제한의 자유를 허용하면, 오히려 소외가 심해지고 약자들이 보호받지 못하는 형국이 조성된다는 사실도 잘 알려져 있습니다. 자유는 여러 얼굴을 지닌 문제의 개념인 것이 분명합니다.

정치학에서는 자유를 국가의 개입 정도에 따라 소극적인 자유와 적극적인 자유로 분류합니다. 소극적인 자유는 국가의 개입을 최소화하는 야경국가(국가의 책무는 국민의 안전을 위해 야경을 돌면 충분하다는 주의)의 자유를 말합니다. 반면 적극적인 자유는 빈곤으로부터의 자유, 질병으로부터의 자유 등 자유의 범위를 확장해 국가가 적극적으로 사회보장에 관여해야 한다는 개념입니다.

제가 여기에서 말하려는 자유는 아름다움이란 관점에서의 자유입니다. 즉 미적인 삶을 가능케 하는 몸과 마음의 자유입니다. 아름다움의 실현이라는 관점에서 보면 외적인 자유보다 내적인 자유가 훨씬 중요합니다.

외적인 자유는 정치적·경제적·사회적인 면에서 허용되는 자유입니다. 그동안 한국인들은 외적인 자유에 치중하여 살았습니다. 민주주의와 경제건설 그리고 사회개혁을 위해 허리띠를 졸라매고 사는 사이 마음의 자유로운 정도를 의미하는 내적인 자유는 어딘가에 매여 있었습니다.

내적인 자유는 관념의 속박이나 억압이 없어 마음이 자유로운 상태입니다. 어떤 이가 심하게 고정관념에 사로잡혀 있어 말이 통하지 않는다면 그는 내적인 수인(囚人)이라 할 수 있습니다. 내적인 자유는 외적인 자유의 보장으로 어느 정도 고양될 수 있지만 주로 내적인 수양을 통해 달성됩니다. 따라서 진정한 자유의 확대는 외적 자유와 내적 자유가 병진하여 향상될 때 달성됩니다.

한국사회는 가난할 때는 낮았던 자살률이 오히려 경제적 약진의 시기에 세계 최고로 높아져 당혹스러워 하고 있습니다. 그 이유를 자유의 문제에서 찾을 수 있습니다. 부유함에도 오히려 낮아진 행복감의 원인은 내적 자유의 결핍에 있습니다. 특히 내적 자유는 아름다움을 인식하고 감상할 수 있는 마음의 자유라는 면에서 포기할 수 없는 자유입니다.

다행스런 점은 내적인 자유는 남이 아닌 자신이 스스로에게 허용할 수 있으며 노력으로 얻을 수 있다는 겁니다. 특히 아름다움에 대한 관심은 자유를 크게 증대시킬 것입니다. 아름다움과 자유는 형제라 여겨질 정도로 그 속성에 공통된 부분이 많기 때문입니다. 아름다운 것을 인식하고 창조하다보면 우리의 자유는 크게 높아져 있을 것입니다.

알렉산드로스와 디오게네스의 자유

✳

철학자 디오게네스가 일광욕을 하고 있을 때 알렉산드로스 대왕이 찾아왔습니다. 왕은 뭐 도와줄 것이 없느냐 물었습니다. 디오게네스는 아무것도 필요치 않으니 햇빛만 가리지 말아 달라 했습니다. 이 장면을 놓고 보면 디오게네스가 훨씬 더 자유로운 인간처럼 보입니다. 그러나 알렉산드로스는 왕의 권력을 누리고 동서에 걸친 대제국을 건설하는 욕망을 실현하는 등 가장 자유로운 삶을 살았습니다. 디오게네스는 내적인 자유를, 알렉산드로스는 외적인 자유를 마음껏 누렸다는 차이가 있습니다.

알렉산드로스는 20세의 젊은 나이에 마케도니아의 왕이 됐습니다. 그는 정복의 욕망을 마음껏 발산하여 그리스와 페르시아, 인도에 걸친 대제국을 이루었습니다. 전투마다 이겼고 반란을 일으킨 테베시의 시민 모두를 노예로 팔아버리기도 했습니다. 젊은 나이에 그가 누린 절대권력의 자유는 신에 비견될 정도였습니다.

혈기왕성한 20대는 수렴하기보다 발산해야 하는 나이입니다. 따라서 그의 활동이 내면의 성찰보다 외부의 정복활동에 치중된 것은 자연스런 일입니다. 알렉산드로스는 니체가 말한 '힘의 의지'를 마음껏 실현한 경우입니다. 그 결과 새로운 도로, 새로운 도시 그리고 헬레니즘 문화가 생겨났습니다. 역사학자들도 이런 업적을 높게 평가합니다.

외부세계의 장악을 마음껏 실현할 수 있었던 알렉산드로스는 역사상 최고의 행운아이며 자유인임이 분명합니다. 전제군주들은 세속적인 권력과 물질적 풍요 등 외적인 면에서 최고의 자유를 누릴 수

있는 존재였습니다. 알렉산드로스는 이런 왕들 사이에서도 보기 드물게 자유를 누렸던 왕 중의 왕이었습니다. 그러나 그의 자유를 위해 수많은 사람이 죽고 불행해지는 등 엄청난 희생이 따랐습니다. 그가 누린 자유는 소금물을 마시는 것처럼 더 목이 마르게 되는 욕망의 일시적 충족이며, 결국 패배가 예정된 자유였습니다.

선배인 디오게네스 역시 젊은 시절에는 알렉산드로스처럼 외적인 자유를 추구했을 것입니다. 젊음의 활기는 발산되어야 하고 따라서 내적인 성찰보다는 외적인 추구에 더 치중하는 것이 순리일 것입니다. 그러나 디오게네스는 외적인 경험의 끝에서 내면의 자유에 치중했습니다. 그는 자연의 삶은 부끄러운 것이 아니며, 행복을 가장 간편하고 단순한 방식으로 즐기는 것이 최상이라고 믿었습니다. 하여 가난한 삶을 거리낌 없이 드러내고 즐겼습니다.

디오게네스의 활동반경은 알렉산드로스의 궁궐과 대제국에 비교가 안 될 것입니다. 그러나 디오게네스의 마음왕국 앞에서 알렉산더는 별 볼일 없는 작은 사내에 불과했습니다. 외부세계의 욕망을 실현한다는 면에서는 알렉산드로스가 훨씬 자유로웠습니다. 그런 욕망조차 갖지 않으려 했던 디오게네스는 더 자유로운 영혼이었습니다.

속세의 모든 것을 지배하고 가질 수 있었던 알렉산드로스는 외적으로 가장 자유로운 사람이었습니다. 가질 필요조차 없었던 무소유의 디오게네스는 더 자유로운 사람이었습니다. 디오게네스는 지배욕과 소유욕이 자유의 적이란 사실을 알았던 것이 분명합니다.

만약 알렉산드로스가 33세에 죽지 않고 디오게네스의 나이까지 살았더라면 그가 어떤 자유를 추구했을지 궁금합니다. 디오게네스에

게 왕으로 살아갈 기회가 주어졌다면 여전히 무소유와 무위자연의 삶을 예찬했을지도 궁금합니다. 알렉산드로스와 디오게네스의 자유 모두 가치가 있으며, 어떤 자유를 선택할지 판단은 각자의 몫입니다.

세계진출의 야망에 불타는 한국은 지금 혈기왕성한 20·30대 청년처럼 외적 자유의 추구에 몰두하고 있습니다. 자동차를 처음 산 청년은 차를 몰고 낯선 지방으로 갑니다. 공간을 극복하고 싶은 욕망이 있기 때문입니다. 청년은 당분간 이를 포기하지 않을 것입니다. 그러나 결국은 차를 멈추고 길가의 꽃과 나무들에 눈길을 줄 때가 올 것입니다. 어쩌면 작은 꽃의 아름다움이 청년에게 진정한 자유의 길을 알려줄 수 있습니다. 아름다움과 자유는 같은 속성을 공유하기 때문입니다.

떠남과 자유

*

자유란 속박으로부터 벗어남을 전제로 합니다. 특히 내적인 자유는 나를 가두고 있던 것들로부터 떠날 때 얻을 수 있습니다. 도구로부터의 떠남, 사회로부터의 떠남, 의지하고 있던 것으로부터의 떠남이 필요합니다. 또한 물질의 노예상태로부터 떠남, 구속하는 관계로부터의 떠남은 내적인 자유에 관건이 됩니다. 이렇게 자유로울 때 우리는 나와 너, 사회에 대해 객관적인 인식과 성찰을 할 수 있습니다.

여행에서 느끼는 것처럼 떠남은 곧 자유로움입니다. 자유로워진 가운데 나 자신을 새로이 보게 됩니다. 떠남은 이를 통해 얻어진 자유

미를 욕망하는 생명

로운 인식으로 나 자신을 발견하고 나를 실현할 수 있게 해줍니다. 하지만 안일한 여행만으로는 해탈에 이르기에 부족한 것이 현실입니다.

석가모니와 공자, 예수에 대해 말할 때 빼놓지 말아야 할 부분이 있습니다. 바로 그들의 고통스런 떠남을 통한 해탈입니다. 그들은 모두 고통스런 떠남을 통해 깨달음을 성취했습니다. 그들의 떠남은 자기를 아는 것으로 이어졌고 이는 무한한 자유를 허용했습니다.

석가모니는 본래 왕자였습니다. 그는 왕국을 버리고 자신을 버리는 고행과 해탈의 길을 떠났습니다. 해탈이란 감옥 속의 자신을 버려 무아가 되는 가운데 가장 자유로운 경지에 도달하는 것이라 할 수 있습니다. 예수는 삶의 고비에서 황야로 떠나 자기 안에서 하느님의 소리를 들었습니다. 떠나봐야 깨달음의 소리가 들리는 것입니다. 그는 하느님의 은총에 대한 깨달음과 함께 원수까지 사랑하는 초월적 자유를 이루었습니다. 공자가 안락한 생활을 거부하고 천하를 주유했던 데에도 자아발견의 각별한 의미가 있습니다. 춘추전국의 혼란한 세상에서 인간 안에 인(仁)의 중심을 발견하고 깃발을 세우니 안정과 자유가 얻어졌습니다. 인류의 스승들이 떠남을 통해 자신을 알고 자유롭게 됐음에도 그 과정이 무시되는 것은 이상한 일이 아닐 수 없습니다.

인생에서 한 번은 유랑자처럼 떠나볼 것을 권합니다. 어머니 몸에서 떨어져 나왔을 때처럼 떠나보길 권합니다. 석가모니처럼 왕국과 왕좌를 버리고 떠날 것을 권합니다. 예수처럼 목숨을 버릴 각오로 떠날 것을 권합니다. 공자처럼 안락한 집과 마을을 떠나 낯선 나라로 가볼 것을 권합니다.

떠남은 자신을 늦추고 멈추어 내면에 자유를 허용하는 일입니다.

숨 가쁘게 뛰던 걸음을 늦추면 길가에 피어 있는 아름다운 꽃들이 보입니다. 아름다움의 바다는 멈추어 보는 자의 것입니다. 마침내 멈추어서 오래 보면 그것의 진실을 알 수 있습니다. 특히 자기 안에 펼쳐져 있는 아름다움을 볼 수 있습니다.

아름다움의 바다에 이르기 위해 사람은 언젠가 한 번은 어떤 형태로든 떠나봐야 합니다. 가장 의지가 되고 가장 애착을 느끼는 것들을 버려야 합니다. 그런 것들이 나를 가장 속박하기 때문입니다. 어린 새가 둥지를 떠나야 날 수 있듯이 인간의 마음도 떠나봐야 자유를 얻을 수 있을 것입니다. 떠남을 경험하지 않고도 자유로운 마음은 없습니다. 어떤 형태로든 둥지를 떠나 날아봐야 그동안 내가 자유롭지 않았음을 알게 됩니다.

두렵고 외로움이 많은 여행일수록 자유의 영토를 확장하기에 유리합니다. 두렵고 외로운 감정은 거부해야 하는 것이 아니라 극복해야 할 것입니다. 사람으로서 제대로 홀로 서보는 느낌일 뿐이니까요. 홀로 서지도 못하는 마음이 날기를 바랄 수는 없습니다. 두려움과 외로움을 무릅쓰는 떠남일수록 마음이 자유롭게 비상할 가능성은 커집니다. 여행의 고독을 이겨낸 이라야 진정한 자유인으로 우뚝 설 수 있습니다.

미를 욕망하는 생명

나는
생명의 리듬으로 사는가

어떤 이가 보여주는 삶의 리듬은 미적인 삶을 사는지 판별할 수 있는 중요한 기준이 됩니다. 리듬은 음악과 춤에만 적용되는 것이 아닙니다. 생명의 모든 과정이 파동 양상임을 안다면 생명의 리듬 타기가 얼마나 중요한지 쉽게 이해할 수 있습니다. 생명의 리듬을 회복하면 지친 나를 일으켜 세울 수 있습니다. 파도타기 선수처럼 생명의 파동을 탈 수 있다면 좌절의 벽도 뛰어넘을 수 있습니다.

캥거루족 현상(독립할 나이가 됐음에도 부모에게 의존해 사는 20·30대 젊은이들을 지칭)이 사회적인 문제가 되고 있습니다. 캥거루족 현상은 이 사회가 사랑으로 관계하지 못하기에 나타나는 결과입니다. 사랑이 어려운 관계로 혼인이 줄고 독신자가 많아집니다. 출산율은 저하되고 이혼은 늘어납니다. 그로 인해 경제가 침체되고 사회가 활력을 잃는 것은 당연합니다. 사랑이 없는 사회가 시들어가는 것은 당연한 운명일 겁니다.

캥거루족 문제를 개인의 의지나 능력문제, 일자리가 부족한 경제

나 사회문제만으로 보는 것은 큰 잘못입니다. 인간의 가장 핵심인 성(性)의 실현 욕구(사랑)가 최악으로 저하된 현상의 결과로 볼 필요가 있습니다. 앞에서 성은 곧 하늘의 명[天命]이고 미성(美性)이기도 하며 온갖 아름답고 신비로운 성질의 원천임을 알 수 있었습니다. 그런데 모든 행복의 근원인 성(性)을 실현할 수 없다니 살아갈 이유가 사라진 것이나 마찬가지입니다.

이 사회는 죽음의 리듬으로 살 것을 강요합니다. 보다 높은 생산성을 위한 야근, 지나친 분업화에 따른 단순기능의 반복, 빠른 섭취를 위한 음식물의 패스트푸드화, 휴식이 불가능한 경쟁적인 구조 등은 인간의 본래 생체리듬을 파괴하고 교란시켰습니다. 『중용』에서 천명으로 일컬어지는 성, 『향연』에서 신의 메신저로 일컬어진 에로스의 리듬을 정면으로 어긴 겁니다. 그 결과는 최종적으로 청년들이 성의 실현을 포기하고 사회가 시드는 현상으로 나타납니다.

캥거루족 현상은 생산성, 효율성만을 위해 치달려온 자본주의 사회가 낳은 부작용이며 구성원의 반작용입니다. 지나치게 빠르고 경쟁적으로 살 것을 강요한 결과로 기형적으로 소극적인 삶이 돌출한 것이라 할 수 있습니다. 캥거루족 현상은 무욕과 무위의 삶이지만 사회적 병리의 결과이기에 아름답지 않습니다. 문제는 나의 미래를 사회 탓 국가 탓만 하며 허송세월할 것인가에 있습니다. 활기찬 삶의 리듬을 어떻게 회복할 것인지, 아름다운 리듬을 어떻게 창조할 것인지 고민하지 않을 수 없습니다.

생명의 리듬이 자연적이지 못하고 교란되는 현상은 가장 근원적인 욕구인 식욕에서 관찰됩니다. 패스트푸드나 인스턴트식품이 나쁜 이

유는 온갖 자극적인 첨가물 외에도 곡물을 곱게 갈아서 만들어 섭취 시 열량의 흡수가 빨라져 혈당을 급속히 올리기 때문입니다. 그로 인해 몸의 인슐린 분비체계가 교란되고 당뇨, 비만, 성인병 등 온갖 질병의 원인이 됩니다. 패스트푸드, 인스턴트식품, 과도하게 정제된 가루를 원료로 하는 음식은 곧 생명의 리듬을 교란하는 음식들입니다.

따라서 정제와 가공, 요리가 최소화된 음식을 섭취하는 쪽으로 식생활을 바꾸는 것만이 해결책입니다. 인류를 고통스럽게 하고 의료비를 증가시키는 각종 질병은 생명의 리듬을 파괴하기 때문에 생겨납니다. 생명의 리듬을 회복하기 위해서는 자연 그대로를 먹어 자연의 느린 리듬을 몸으로 흡수해야 합니다. 이런 가운데 도구에 덜 의지하고, 자연의 은혜를 누리게 됩니다.

생명은 파동이라 했습니다. 생명의 리듬을 타야 한다는 것은 생명의 파동에 따라 사는 것입니다. 파동의 저점에 있을 때, 즉 바이오리듬이 저점에 있을 때는 쉬는 것은 좋은 방법입니다. 욕심을 좇아 무리하게 억지를 부리면 그 결과는 자멸입니다. 운동선수가 슬럼프(저점)를 빨리 끝내려 무리하는 것은 스스로를 해치는 자충수입니다. 쉬면서 성찰하는 가운데 파동이 다시 고점에 이르기를 기다리는 것만이 답입니다. 인생의 중대한 고비에 혼신의 힘을 다하기 위해, 죽음의 위기를 피하기 위해, 한두 번 바이오리듬을 어길 수도 있습니다. 그러나 이런 위반은 피치 못할 경우에 한해야만 합니다.

개인적인 욕심, 사회적인 조장에 따라 생명의 리듬을 잃어버린 삶은 불행할 수밖에 없습니다. 리듬이 깨지면 개인의 생명력을 최대로 발현할 길도 막혀버립니다. 그냥 기계적인 사회의 부속품으로 살아가

는 삶이 있을 뿐입니다.

생명의 파동을 성찰하고 리듬을 따르는 법을 익히게 되면 나 혼자 살고 나 혼자만의 능력으로 성공하는 것이 아니란 사실을 알게 됩니다. 자연환경과 국가 등 내 주위에 온갖 요소들이 서로 파동을 주고받으며 영향력을 행사합니다. 내 주위를 둘러싸고 흐르는 거대한 조류도 볼 수 있게 됩니다. 우리는 어쩌면 사회적·시대적 조류를 따라 때로는 흘러가고 때로는 역행하는 물고기와 같습니다. 조류는 집단적인 흐름이며 집단의 리듬이라 할 수 있습니다.

생명의 파동을 성찰하면 사회적 조류에서 '삶의 리듬타기'를 어떻게 할지 알게 됩니다. 거대한 조류의 꼭대기에 서고자 남을 밟고 올라서는 이들이 있습니다. 그러나 파도타기의 경우처럼 그건 찰나의 순간일 뿐입니다. 남을 딛고 올라선 이는 더 깊이 추락하고 말 것입니다.

생명의 파도타기에서 터득할 수 있는 마음은 '알아주지 않아도 화를 내지 않는 것'입니다. '삶은 꼭 이래야 된다'는 인류의 필연적 신념을 '꼭 그럴 필요는 없다'는 자연과 우연 그리고 자유의 본성에 귀속시켜 조화를 이루게 해야 한다는 겁니다. 파도타기 선수는 그 파도와 하나가 되어야만 그 파도에서 떨어지지 않을 것입니다. 음악의 리듬을 타는 가수처럼, 자유자재로 파도를 타는 능숙한 선수처럼 몰아지경에 빠지면 아름다움의 바다가 그의 것입니다. 아름다움의 거인은 자유와 자연의 마음으로 생명의 리듬을 타는 자입니다.

리듬을 회복해야만 하는 이유가 또 있습니다. 신명에 도달하기 위해서입니다. 원시인들이 각종 제천의식에 춤과 노래를 함께한 이유가 있습니다. 인간의 몸은 춤을 통해, 마음은 노래를 통해 신명에 도달할

미를 욕망하는 생명

수 있기 때문입니다. 원시인들은 춤과 노래의 제천의식을 행하는 동안 자기 안이 밝아지고 세상과 하나가 되는 희열을 경험했을 것입니다. 이것은 신과 소통하는 느낌과 다름이 없었을 것입니다. 신명은 자신의 생명력이 최고로 발현되는 현상입니다. 하늘의 명으로 받은 성(性)이 밝아지는 것이기 때문에 신명(神明)이라 했습니다.

신명의 삶은 지식을 쌓는다고 살아지는 게 아닙니다. 오히려 지식은 방해가 되기 십상입니다. 아름다운 리듬은 우리에게 마음을 비울 것을 요구합니다. 비운 연후에 생명의 리듬에 따라 자연스럽고 자유로워질 것을 요구합니다. 빈 마음을 다해 아름다운 것과 하나가 되기를 요구합니다. 아름다움의 신은 그런 사람을 알아보고 자신에게 빠져들기를 허용합니다.

생명의 리듬은 음악과 연계되어 춤과 노래로 표현되며 신명이 나게 해줍니다. 그러나 도구의 리듬, 기계의 리듬, 경쟁의 리듬으로 사는 이는 아름다움과 멀어진 결과로 신명나게 살 수 없습니다. 신명이 난다는 것은 내 생명력이 최고도로 발휘되는 것이라 했습니다. 아름다움의 거인으로 살고자 하는 자는 도구의 리듬을 버리고 생명의 리듬을 회복하여 나와 주위 사람들을 신명으로 이끌 수 있어야 합니다.

시간의 바다와
시간도둑

사람들에게 가장 '아름다운 시간'의 기억을 물으면 다양하게 대답할 것입니다. 그러나 그들이 경험한 아름다운 시간을 분류해보면 거의 비슷하다는 걸 알 수 있습니다. 사랑을 하거나, 크게 성공했을 때, 열심히 일하는 가운데 희망에 차 있을 때 등입니다. 이런 시기의 사람들은 얼굴에 광채가 나고, 지칠 줄 모르고 일하며, 타인을 포용하는 긍정적인 정서를 보여줍니다. 아름다운 시간을 생명의 관점으로 말하면 '생명의 자아실현이 가장 왕성한 순간'입니다. 여기에서 특별히 검토해보려는 시간은 자아실현의 시간으로서 '생명의 시간'입니다.

10대의 시간은 시속 10킬로미터로 흐르고, 70대의 시간은 시속 70킬로미터로 흐른다고 합니다. 어린이에게 일 년은 무한대에 가까울 정도로 길게 느껴지는 시간입니다. 따라서 어린이들은 일 년 뒤의 일은 까마득하게 먼 훗날이므로 걱정할 필요가 없다고 생각합니다. 어른의 입장에서 일 년은 금방 지나갑니다. 늙을수록 살날이 얼마 안 남았다

는 생각에 마음이 바빠집니다. 왜 이처럼 인생의 시기마다 시간이 다르게 느껴지는지 이유를 알면 시간의 비밀도 알 수 있을 겁니다.

천상병 시인의 「귀천」이란 시는 죽음의 순간을 "나 하늘로 돌아가리라/ 아름다운 이 세상 소풍 끝내는 날"로 표현합니다. 죽을 때에 이르러 지나온 삶이 잠깐의 소풍처럼 보인 것입니다. 하늘로 돌아가야 하는 순간 우주적 견지에서 인간의 일생은 '찰나'입니다. 한 번의 반짝임과 다르지 않는 것입니다.

나이가 들수록 즉 경험한 시간이 많을수록 삶의 시간은 적게 느껴집니다. 어른답게 더 여유로워져야 할 터인데 오히려 어릴 때보다 빈곤해지는, 참으로 이상한 경우가 아닐 수 없습니다. 그 비밀은 어릴 때의 시간감각을 돌이켜보면 알 수 있습니다.

어린이의 시간은 무한대 시간의 바다입니다. 이는 어린이들의 빠져드는 재능 때문입니다. 어린이들은 쉽게, 자주 빠져들고, 빠져들 때마다 더 깊게 몰입합니다. 어른들도 어떤 것에 빠져들긴 하지만 잡념이 많아 어린이처럼 쉽지 않으며, 그 횟수나 몰입의 강도 역시 현저하게 떨어집니다. 그 결과 어른들은 시간이 무한대란 사실을 느끼기 어렵고 시간의 바다에서도 멀리 있게 됩니다.

사람들이 누리는 시간마다 각기 다른 성질이 있습니다. 물론 심리적으로 느껴지는 것입니다. 아인슈타인은 뜨거운 난로 앞에서 보내는 두 가지 경우의 시간을 통해 시간의 상대성 원리를 설명한 바 있습니다. 뜨거운 난로 앞에서 벌을 서며 견딜 때의 시간은 매우 더디게 흐르는 시간일 겁니다. 그러나 사랑하는 연인과 마주앉아 정겨운 대화를 나누는 시간은 빠르게 흐르는 시간일 겁니다. 물론 후자의 시간이

인간이 원하는 질 좋은 시간이라 할 수 있습니다. 연인과 마주앉아 보내는 시간은 아름다운 대화에 빠져 시간을 잊게 됩니다. 그러나 홀로 견디는 시간은 자주 시계를 보게 만들며 고통스런 흐름까지 의식하게 합니다. 이처럼 심리적으로 느끼는 시간의 질은 그 시간 안에 채워지는 아름다움과 그것에 빠져듦에 따라 판단될 수 있습니다.

시간의 질적·양적인 활용이라는 면에서 러시아의 곤충학자인 류비셰프가 좋은 논쟁거리를 남겼습니다. 그는 시간을 철저히 활용한 결과 생전에 70여 권의 저서와 수많은 논문을 남겼습니다. 그의 학문 범위는 곤충학은 물론 철학, 역사, 문학 등 다양한 분야에 걸쳐 그 해박함과 깊이로 경탄을 자아냅니다. 『시간을 지배한 사나이』라는 책은 류비셰프가 방대한 업적을 남길 수 있었던 비결을 해명해줍니다. 그는 노트에 1964년 4월 8일의 생활을 적었습니다.

· 곤충분류학: 나방을 감정했음―2시간 20분

· 이 나방에 대한 논문 집필―1시간 5분(1.0)

· 추가 업무: 다비도바야와 블랴헤르에게 편지, 여섯 쪽. 3시간 20분(0.5)

· 이동―0.5

· 휴식: 면도, 울리야노프스카야 프라우다지(紙)―15분, 소식보―10분

· 문학신문―20분

· 톨스토이의 「흡혈귀」 66쪽―1시간 30분

· 림스키 코르사코프의 「차르의 정부」를 방송으로 청취

· 기본업무 총계―6시간 45분*

* 그라닌, 김지영 옮김, 『시간을 지배한 사나이』, 정신세계사, 1990, 35쪽.

곤충학자 류비셰프는 이런 식으로 자신의 연구와 취미생활 등 일상을 분 단위로 기록했습니다. 그리고 월 단위 통계를 내어 도표와 그림으로 그렸고, 다시 연말에는 총계를 냈습니다. 그 결과 매해 기본 연구시간, 휴식 및 독서에 사용한 시간을 알 수 있었습니다.

여기까지만 보면 뭐 그리 대단해 보이지 않습니다. 그러나 류비셰프는 이십대에 학문에 뜻을 둔 이후 56년이나 시간통계를 계속했습니다. 그는 자녀들과 대화하면서 소요된 시간을 기록하기도 했습니다. 습관이 지속되면서 시계를 안 보고도 흘러간 시간을 기록할 수 있었습니다. 한석봉의 어머니가 불을 끄고 떡을 가지런하게 썰었던 일과 다르지 않아 보입니다. 한석봉의 어머니가 지배하고자 했던 것이 떡이라면 류비셰프는 소중한 시간을 지배했던 겁니다.

류비셰프는 산책을 하면서 시간을 아끼기 위해 곤충채집을 했고, 줄 서는 시간을 활용해 책을 준비했습니다. 쓸데없이 길어지는 회의에서는 연구과제를 검토했습니다. 다른 사람들이 보기에 숨 막히는 생활처럼 느낄 수 있습니다.

그러나 기계적이고 꽉 막힌 사람은 아니었습니다. 그는 사람들에게 친절했고 정서가 풍부했습니다. 과학자이면서 철학을 공부하고, 문학을 사랑했습니다. 피로하면 일하지 않았고, 즐거운 일이 아니면 매달리지 않았으며, 휴식을 중시했습니다. 사람들과의 교류에서도 정감이 넘쳤습니다. 더 놀라운 것은 시간상의 이득을 철저하게 따지면서도 진리를 위해서는 박사학위 박탈, 숙청 등 그 어떤 것도 두려워하지 않았다는 겁니다.

류비셰프가 더 많은 생산과 효율만을 위해 시간통계법을 고안한

것이 아님을 짐작할 수 있습니다. 류비셰프는 생명이 흘러가며 그 흘러감이 시간임을 인식했습니다. 따라서 그에게 시간처럼 소중한 것이 없었습니다. 그 시간을 생명을 위해 빈틈없이, 다시 말해 소중하게 아껴 사용할 뿐만 아니라, 행복과 생명력의 증대에 기여하도록 사용하는 것은 누구에게나 꼭 필요한 일입니다.

　일상의 시간을 세밀하게 기록하는 사이 류비셰프의 시간활용은 더욱 알차졌습니다. 시간을 더욱 짜임새 있게 사용하는 능력도 동시에 터득됐던 겁니다. 그 결과 연구할 때 집중력이 높아졌습니다. 극도로 집중할 때는 하루가 어떻게 흘러갔는지 모르게 됩니다. 이런 집중의 시간은 최고로 생산적인 시간입니다. 어린이의 동심이 누리는 시간이기도 합니다. 또한 이는 시간이 너무 많아서 헤아릴 필요가 없는 '시간의 바다'라 할 수도 있습니다. 류비셰프에겐 이런 시간의 바다가 많았습니다.

시간도둑

*

세상 사람들이 시간을 도둑맞아 쫓기며 전전긍긍한다는 얘기가 있습니다. 미하엘 엔데의 소설 『모모』의 이야기입니다. 이 소설이 말하는 것처럼 어딘가에 시간도둑이 있는 게 분명하다는 생각이 듭니다. 이 시간도둑을 잡는 이가 있다면 인류 최고의 공헌자가 될 법도 합니다.

　현대인은 시간도둑을 잡기 위해 마차를 버리고 자동차와 비행기를 탑니다. 그럼에도 시간이 더욱 부족해졌다고 아우성입니다. 패스

트푸드를 먹고 고속열차를 타고 인터넷을 통해 빛의 속도로 정보를 주고받습니다. 그러나 자녀와 대화할 시간, 부모님을 찾아뵐 시간, 꽃을 바라볼 시간조차 없다고 하소연합니다. 시간을 도둑맞고 있기 때문입니다. 시간도둑을 잡지 못하는 이유는 바깥의 시간도둑만을 원망하기 때문일 겁니다. 바깥의 도둑에 협력하는 내 안의 도둑을 잡아내야만 합니다.

시간의 문제는 난해해서 이해하기 어렵고 쉽게 말하기는 더욱 어렵습니다. 시간에 대해 골치 아픈 이야기를 늘어놓는 걸 좋아할 사람도 드물 것입니다. 그러나 시간도둑의 문제는 우리 삶을 개선할 수 있는 단서를 준다는 면에서 한번 살펴볼 필요가 있습니다.

시간문제의 해결을 위한 단서는, 어린이는 시간의 바다에 살지만 어른들은 부족한 시간에 쫓기며 살아간다는 데 있습니다. 즉 나이가 들수록 시간이 빈곤해지는 양상입니다. 자연적으로 시간이 빠르게 가는 것처럼 감각되는 것입니다. 이런 자연현상은 피할 수 없습니다. 그러나 우리의 생활습관, 사고방식, 사회적인 문제들로 인해 시간이 빈곤해지는 현상은 마음 먹기에 따라 얼마든지 바꿀 수 있습니다.

시간을 재면서 재촉하면 근로자가 몹시 집중한다고 합니다. 경험으로 봐도 당연한 일입니다. 이런 집중은 생산을 위한 인공적인 집중입니다. 즉 생명의 리듬을 무시한 집중입니다. 반대로 시간을 재지 않으면 어떻게 될까요. 근로자는 느끼고 음미하면서 일을 합니다. 근로자의 마음에서 미적인 성향이 작동되는 겁니다. 미적인 성향의 작동이 필요한 이유는 미적인 제품을 만들기 위해서만이 아닙니다. 미적인 성향을 발현하는 것이 근로자의 행복과 만족도를 크게 높여주기

때문입니다. 생명의 리듬을 존중하는 근로가 꼭 필요한 이유입니다.

시간의 통제를 받는 근대적인 작업장에서 근로자는 미의식을 억압 당하고 동시에 생명의 리듬을 저당 잡힌 처지에 있습니다. 알고 보면 인류의 시간은 인공적 가공품에 지나지 않습니다. 자연 속의 물질을 찾아내 도구로 만들었듯이 자연 속의 무한한 흐름과 파동, 순환을 가공한 것이 시간이란 겁니다. 인류는 문자나 바퀴와 마찬가지로 시간을 시계 위에 올려 가공해 사용합니다. 그 결과 인간이 잃어버린 것은 생명의 자연스런 흐름과 파동, 순환입니다. 생명의 리듬이 흐트러지면 병드는 것이 당연합니다. 그로 인해 인류의 수명이 늘어난다 해도 엄청난 의료비용을 감당해야만 합니다.

자본주의 이후 시간은 곧 돈이 돼버렸습니다. 돈을 주고 사람들의 시간을 사는 걸 보면 맞는 말입니다. 그래서인지 현대인은 늘 시간에 쫓기는 삶을 살아갑니다. 인간의 수명에 대해서도 쫓기는 마음을 갖는 것은 마찬가지입니다. 살아 있는 동안 무언가를 하기 위해 시간을 아껴 쓰고 서둘러야 한다는 것이 인간의 마음인 것입니다.

세상에서 시간에 쫓기며 살아가는 존재는 사람뿐입니다. 도구의 동물인 인간은 효율을 위해 자연의 흐름에 시간을 부여했습니다. 그 결과 낮과 밤, 계절의 변화에 날짜와 열두 달을 부여했습니다. 하루를 24시간으로 쪼개고 한 시간은 60분으로 쪼갰습니다. 이렇게 쪼개진 시각은 시간에 대한 분별력을 높여주었고, 큰 효율을 낳았습니다. 그러나 인간은 쪼개진 시간을 늘 의식하고 그 시간에 쫓기며 쪼개진 삶을 사는 존재가 되고 말았습니다. 이는 인간이 도구를 만들었지만 모르는 사이 도구의 노예가 되어 사는 현상과 다르지 않습니다.

우리는 힘과 지혜를 모아 시간의 도둑을 체포해야만 합니다. 나의 시간을 도둑질하는 그가 누구인지, 누가 내 시간을 훔쳐내 시간의 수레에 싣고 바퀴를 더 빨리 돌리는지 그 근본을 파악할 수 있어야 합니다. 시간의 수레바퀴를 가속시키는 엔진은 '권력'과 '금력'입니다. 이들은 대중의 욕망을 자극해 시간을 바치도록 만듭니다.

권력의 중심은 정치판입니다. 정당과 정치인은 가능한 한 빨리 반대편을 몰아내고 권력을 쥐고자 합니다. 그러자면 불만스런 것들을 바꾸자고 유권자를 향해 주장하고 설득해야만 합니다. 정치판의 한편에서는 발전을 주장하고 다른 편에서는 진보를 내세웁니다. 발전과 진보란 실은 더 빨리 권력을 쥐겠다는 힘에의 의지, 즉 권력욕망의 표현이기도 합니다. 유권자의 욕망이 여기에 동조할수록 시간도둑의 수레바퀴는 더욱 가속됩니다.

금력은 돈과 이익을 추구하는 상업주의 혹은 자본주의에서 나옵니다. 자본가는 보다 빨리 더 많은 돈을 움켜쥐길 원합니다. 옷장수가 옷을 팔기 위해서는 소비자들이 유행을 따르게 해야만 합니다. 그러자면 유행의 수레바퀴를 더 빨리 돌려야만 합니다. 기계를 만드는 자도 새로운 기계가 얼마나 편리하고 효율이 높은지 알려 그것을 사게 해야만 합니다. 기술발전의 수레바퀴를 빨리 돌려 경쟁자보다 앞서 신제품을 내놓고 소비자에게 사도록 유혹하는 것이 중요합니다. 따라서 자본주의 사회는 엄청난 비용을 들여 광고하는 것을 당연하게 여깁니다. 더 많이 광고할수록 더 빨리 판매가 촉진됩니다. 광고는 다름 아닌 시간도둑의 수레바퀴를 촉진시키는 행위이기도 합니다. 광고에 의지해 생존하는 신문과 방송은 상업주의와 결탁하고 그들이 원하는 방향의 기사를 내

보냅니다. 기사는 소비자를 설득하고 자극합니다. 낙오자가 되지 않으려면 유행을 따르고 새 제품을 사야 한다는 내용입니다.

　권력과 금력이 굴리는 수레바퀴 아래에서 지식인, 전문가들은 진정한 존경의 대상이 되기 어렵습니다. 지성이 결여됐기 때문입니다. 지식인, 전문가들은 원하든 원하지 않든 권력과 자본의 하수인으로 전락하고 맙니다. 이들의 말과 글에서 발견되는 경제전쟁, 첨단, 시장 선점, 패러다임, 퇴보, 생존과 같은 말들은 마음만 바쁘게 만듭니다. 경쟁적인 사회를 더욱 부추기는 용어이며, 시간의 수레바퀴를 좀 더 빨리 굴리자는 주장일 뿐입니다.

　권력과 금력의 최고 통제자로서 정부의 역할도 그다지 신뢰하기 어렵습니다. 이들은 좋은 정책과 불량한 정책 사이에서 후자를 선택하곤 했습니다. 즉 당장의 권력장악과 인기를 위해 불량한 정책이 유리하기 때문입니다. 일부 국가들이 겪는 부패, 빈부격차, 금융위기와 같은 국가적 파탄에 이런 원리가 작용하고 있는 겁니다. 권력과 금력에 사로잡힌 정부는 국민의 시간을 늦추기는커녕 오히려 가속시키지만 않으면 다행입니다.

　과거 동양의 시간의식은 순환이었습니다. 즉 밤과 낮, 춘하추동으로 순환하는 시간 속에서 탄생과 죽음을 경험하며 서두를 이유가 적었습니다. 그러나 근대 이후 서양의 시간의식이 도입됐습니다. 비순환적인 시간의식, 즉 화살표처럼 시간이 앞으로 나아가므로 인간도 진보해야 한다는 의식입니다. 역사가 정(正)→ 반(反)→ 합(合)의 발전을 통해 진보한다고 본 헤겔의 주장도 시간의 수레바퀴를 추동합니다.

　근대에 들어와 서양에 뒤진 동양이 서둘러 순환의 시간의식을 폐

기하고 서양의 시간관을 수입했습니다. 그 결과 얻은 것이 많았습니다. 서구적 민주주의는 동양인의 정치적 자유와 권리를 확대해주었습니다. 경제의 면에서 자본주의는 생산을 늘려 궁핍에서 벗어나게 해주었습니다. 하지만 반대로 소중한 것을 잃었습니다. 이들은 인류의 삶을 숨 가쁜 것으로 만들었습니다. 시간을 가져간 것입니다.

어쨌든 시간의 수레를 잡아 세워야 합니다. 시간도둑에게 싸움을 걸기는 쉽지 않습니다. 너무 거대한 것과의 너무 막막한 싸움이 아닐 수 없습니다. 오히려 시간도둑에 협력하는 내 안의 도둑을 색출하는 편이 훨씬 빠를 수 있습니다.

바깥의 시간도둑에게 호응하는 내 안의 시간도둑은 욕망입니다. 권력과 금력, 서구의 문물에 동조하는 나의 욕망이 바로 그것입니다. 허영의 덩어리에 불과한 모호한 것이 내 시간을 도둑에게 헌납하는 겁니다. 다행인 것은 허영을 잘라내면 내 삶이 오히려 건강해진다는 점입니다.

시간의 회복은 자기 안에 잠든 아름다움의 리듬을 깨우는 것이기도 합니다. 거인이 깨어나 기지개를 켜면 내 안에서 생명의 리듬을 느낄 수 있고 그 리듬에 따라 사는 것이 중요한 일임을 알 수 있습니다.

아름다운 것을 얻기 위해서는 약간의 용기가 필요합니다. 용감한 자가 미인을 얻는다는 속담처럼. 아름다운 시간을 누리기 위해서도 약간의 용기가 필요합니다. 특히 나를 노예처럼 구속하고 도둑처럼 쫓기게 만드는 삶을 떨치는 데 용기가 필요합니다. 어린이처럼 집중하고, 사랑을 하며, 자기발전을 도모하는 것만이 아름다운 시간을 보장해줄 것입니다.

미를 욕망하는 생명

가난해도
가엾지 않은 사람

만약 누군가 가난해도 가엾지 않은 이가 있다면, 그는 미적인 삶을 사는 자라고 믿어도 좋을 것입니다. 돈을 대하는 태도를 보면 그 사람의 미적인 감수성을 판단할 수 있습니다. 또한 어느 사회의 문화적 수준도 가늠할 수 있습니다. 누구나 돈 때문에 걱정하고 두려워합니다. 사람들은 돈을 위해 굴욕을 참곤 합니다. 어떤 사람들은 돈을 위해 죄를 짓고 살인도 합니다. 돈 때문에 목숨을 끊는 사람도 자주 볼 수 있습니다. 막강한 힘을 지닌 돈이 사람을 노예처럼 부리는 건 당연한 일처럼 여겨집니다. 하지만 돈이 이처럼 노골적으로 인간을 모욕한 역사는 유서가 깊지 않습니다. '가난하더라도 가엾지 않은 사람'이 되기 위해 우리는 아름다움과 생명의 관점으로 사물의 가치를 새롭게 해야만 합니다.

다큐멘터리 속의 구두공은 여인들의 발을 사랑했습니다. 여인들의 아름다운 발을 포근하게 감싸주고 걷기 편한 구두, 맵시 있는 구두를 만들기 위해 날마다 혼신의 힘을 다했습니다. 손이 까져 붉은 속

살이 드러났습니다. 손끝과 마디마디에 굳은살이 자리를 잡은 지 이미 오래였습니다. 팔과 허리는 늘 아파 파스를 붙여야 했습니다. 하지만 구두공은 먼지가 일고 냄새나는 공방에 갇혀 사는 신세를 탓하기는커녕 오히려 가죽을 준 어린 송아지에 감사했습니다. 제가 사는 바로 옆 동네 주민이어서 특별히 관심이 갔던 그 구두장이는 예술가이며 성자나 다름없어 보였습니다.

백화점의 화려한 진열대에 구두가 놓여 조명을 받고 있었습니다. 백화점에서 구두에 매긴 판매가는 20만 원이었습니다. 장인이 정성을 들인 명품 구두이니 그 정도 가격은 그리 비싼 게 아니었습니다. 여기까지는 괜찮았습니다. 구두공에게 돌아가는 보상이 켤레 당 5천 원이라고 했습니다. 판매가의 2.5퍼센트만 구두공에게 떨어진 것입니다. 97.5퍼센트는 중간 유통업자와 판매상들의 몫입니다. 떡을 만든 자에게 떡 부스러기만 준 것입니다.

날마다 우아하게 마시는 커피에도 가치매김의 짙은 그늘이 드리워져 있습니다. 아프리카나 중남미의 커피 농부들에게 돌아가는 수익은 한 잔의 커피 값에서 1퍼센트 이하 수준이라고 합니다. 커피 한 잔 값 5천 원을 기준으로 할 때 50원 미만이 농부에게 돌아가는 겁니다.

이런 불편함은 유쾌하게 보고 나온 영화에도 드리워져 있습니다. 영화 현장의 하위 스태프들 대부분이 예술에 종사한다는 자부심과 달리 최저 임금도 받지 못하고 착취 당하는 현실은 잘 알려져 있습니다. 도시인에게 식량을 대는 농부들의 사정도 별반 다르지 않습니다. 땀 흘려 가꾼 채소를 헐값에 도매상에 넘기는 일이 허다해 도시의 소비자들이 안타깝게 여기곤 합니다. 소비자가 지불한 돈의 대부분은

유통업자들의 몫이 됩니다.

백화점 매장의 밝은 조명 아래 그늘, 커피잔의 여유로움에 드리운 그늘, 스크린과 무대의 화려함 이면의 그늘, 식탁의 풍요를 떠받치는 그늘…… 밝음에는 늘 그늘이 따른다는 이치가 사람의 삶에서도 예외가 아니어서 씁쓸합니다. 살았을 때는 누구도 거들떠보지 않다가 죽고 나서야 그 가치가 알려져 수천만 달러에 호가되는 그림의 주인공 고흐는 차라리 나은 경우입니다. 제 주변에서 목격되는 그늘은 늘 현재진행형입니다.

문제는 생명의 관점에서 어긋나는 가치들입니다. 자본주의, 상업주의 하에서 가치매김이 고르지 못한 것은 어제 오늘의 일이 아닐 것입니다. 인간 사이에서 가치는 참으로 제멋대로 매겨집니다. 인간이 매기는 사물의 가치는 인간의 욕망에 따라 그 크기가 정해지기 때문입니다.

모두가 인정하는 가치란 이른바 군중이 인정하는 보편적인 가치일 것입니다. 그러나 그 군중의 마음도 언젠가 떠나버리고, 다시 가치가 무용해지는 일이 허다합니다. 사람들의 제멋대로인 욕망을 믿을 수 없듯이 사물의 가치는 뜬구름 같은 것이라 생각되기도 합니다. 어떤 사물에 대하여 내가 매긴 가치 그리고 내가 창조한 예술작품의 가치를 알아주지 않는다 해서 화낼 일이 아닌 것입니다.

구두공의 입장에서 보면 돈이 사람을 속이는 것처럼 보일 겁니다. 구두공은 불행한 표정을 짓거나 모욕을 당한 것에 화를 내야 마땅합니다. 그러나 그는 힘없이 웃는 얼굴로 누군가의 행복을 바라는 말을 했습니다. 체념을 배웠기 때문입니다. 저항해봤자 소용없는 거대한 조류에 체념하고 흘러가는 법을 배웠기 때문입니다. 그 조류는 돈이

돈을 벌어들이는 자본주의, 상업주의, 자유주의 시장경제입니다. 정성과 노력이 돈에게 모욕을 당하는 세계입니다. 때론 원통하고 분노가 치밀어 오르지만 참는 도리밖에 없습니다. 서슬 퍼렇던 공산주의의 기세를 단숨에 말아먹은, 자본주의의 거대한 조류 한가운데 태어난 미약한 존재가 나입니다. 하지만 인간이 만든 조류이기에 인간이 바꿀 수 있다는 희망을 놓을 수 없습니다. 생명존중의 물결이 일어나기만 하면 일거에 확 바꿀 수 있겠다는 짐작도 듭니다.

인격이 돈에게 존엄을 훼손당하는 근본적인 이유는 화폐의 도구성에 기인합니다. 인간은 그 천재성으로 도구의 왕국을 건설했습니다. 화폐는 가장 막강하게 인간의 삶에 파고들어 모두의 마음을 사로잡은 도구입니다. 도구였던 돈이 이제는 주인을 노예로 부립니다. 그 어떤 주인보다 가혹하고 잔인하게 모욕을 주는 중입니다. 대신 돈은 극히 소수의 부유층만을 주인으로 모시고 존중합니다.

돈의 인간 모욕은 '도구왕국의 소인증후군' 견지에서 보면 당연해 보입니다. '도구왕국의 소인증후군'은 인간이 도구의 노예가 되는 증상입니다. 도구는 인간의 삶에 편리함을 주지만 한편으로는 해가 됩니다. 돈의 신앙인 자본주의 역시 인간에게 풍요를 주지만 한편으로는 인간을 억압한다는 사실이 분명해지고 있습니다. 그러나 인류가 도구를 버리고 석기시대로 돌아갈 수 없듯이 자본주의를 버리기 또한 쉽지 않다는 데 문제가 있습니다.

돈의 종교로 인해 생명이 왜곡되는 문제를 극복하는 길은 생명의 관점으로 돈을 보는 것입니다. 생명의 관점으로 보면 사물들이 새로운 얼굴을 보여줍니다. 이는 생명의 가치를 보는 한 예입니다. 사막의

여행자는 자주 생존의 한계에 부딪칩니다. 어렵게 얻은 한 모금의 물을 소중하게 여깁니다. 위기에 닥치면 한 모금의 물을 위해 가진 전 재산을 줄 수도 있습니다. 그 한 모금이 없다면 이 우주가 사라지는 것이니 그것으로 나의 우주를 구하는 셈입니다. 반대로 홍수가 나서 위기에 몰린 사람에게 물은 지긋지긋한 것입니다. 집을 허물고 공들여 가꾼 논과 밭을 쓸어갑니다. 생명을 앗아가기도 합니다. 물이 나의 우주를 앗아가는 도적이고 악마인 셈입니다. 이처럼 사물의 가치에 극과 극이 있음을 인식하면 물 한 잔 앞에서도 겸손할 수 있습니다.

빵 한 조각, 물 한 모금이 얼마나 소중하고 고마운 것인지 사막의 유랑자는 그 가치를 새롭게 깨닫습니다. 이런 깨달음은 뼈에 새겨져 자연이 준 유한한 자원을 아끼고 절약하도록 만듭니다. 사물의 진실한 가치를 보는 태도가 유지된다면 세상 만물의 다양한 가치에 눈을 뜨고, 자본주의의 욕망 추구가 생명의 이치에 어긋난다는 사실을 깨달을 수 있게 됩니다.

생명의 가치에 따르는 삶은 감사로 이어집니다. 가치에 대한 깨달음이 환기되고 깊어질 때마다 누군가에게 감사하지 않을 수 없습니다. 감사해야 할 이는 밥을 준 식당의 주인일 수도 있고, 농사를 지은 농부일 수도 있습니다. 오곡백과를 길러낸 대지와 대기 그리고 해와 비 모두일 수도 있습니다.

감사하는 마음은 세상의 아름다움을 인식하는 마음이기도 합니다. 감사가 많아졌다는 것은 그만큼 세상의 아름다움들을 더 많이 인식할 수 있게 됐다는 의미입니다. 소크라테스가 말한 아름다움의 바다가 바로 이런 것일 겁니다.

가지 끝에
매달린 지성

학문 분업화의 함정

*

한국인의 공부 열기는 놀랍도록 뜨겁습니다. 80퍼센트를 오르내리는 대학 진학률의 동기는 공부해야 경쟁에서 살아남는 환경 때문일 겁니다. 하지만 공부하지 못한 부모세대의 한으로도 설명되곤 합니다. 『훈민정음』, 『조선왕조실록』, 『승정원일기』, 『(불조)직지심체요절』, 『일성록』, 『팔만대장경』, 『동의보감』, 『난중일기』 등 13건(2015년 기준)에 달하는 세계기록유산의 다양성이 증명하듯 민족의 왕성한 기록정신은 지식과 정보에 대한 열망과 문민정신이 아니면 설명되지 않습니다. 지식정보화를 촉진시키는 한국의 세계적인 정보기술산업의 열기도 지식과 정보에 대한 열망이 뒷받침되지 않고서는 가능한 일이 아니었습니다.

제가 늦은 나이에 문학에 몰입한 과정에도 공부를 권장하는 사회 분위기가 크게 영향을 미쳤을 겁니다. 공부가 어떤 보람을 줄지 알 수

없는데도 공부를 긍정적으로 보는 주위의 격려가 큰 힘이 됐던 겁니다. 그러나 공부하는 과정에 몇 가지 치명적 함정들이 있었습니다. 그것은 학문이 지나치게 분업화되어 있다는 겁니다.

근대 산업사회에서 분업화는 큰 특징입니다. 학문도 동시에 세분화·분업화 됐습니다. 현대적 종합병원은 분업화된 현상을 집약적으로 보여줍니다. 서양의학의 아버지 히포크라테스가 종합병원을 돌아본다면 크게 놀라면서 한편으로 의아해 할 겁니다. 먼저 눈부신 의학기술의 발전에 그는 눈이 휘둥그레지고 반가워할 것입니다. 그러나 후배 의사들이 소화기내과, 호흡기내과, 정형외과, 신경외과, 이비인후과 등 신체 부위별로 분업화된 진료체계 안에 갇힌 채 전문기술자로 전락한 모습은 그를 고민에 빠뜨릴 겁니다. 히포크라테스가 살던 당시 의사들은 생리과학자이면서 심리학자에다 철학자였고 기후와 토양, 문화를 연구하는 인문지리학자이기도 했습니다. 그야말로 인간과 세상의 모든 것을 연구하는 지성인이어야 했습니다.

치과전문의가 사람의 입과 치아를 통해 인간과 세상을 읽는 지혜를 발휘할 수는 있습니다. 그러나 세상 사람들은 모든 치과의사가 반드시 히포크라테스 같은 지성인일 거라고 기대하지는 않습니다. 분업화의 딜레마에 빠진 때문입니다.

의사들이 종합병원이란 거대 조직의 부품처럼 여유 없이 일하는 스스로를 느끼는 경우도 마찬가지입니다. 의료체계는 분업화를 통해 최고도로 발전해왔지만 의사들의 인격적 완성과 아름다움을 추구하는 전체성의 삶은 반대로 보류되거나 희생돼왔습니다. 전자제품을 생산하는 공장에서 나타나는 노동자 소외현상이 사람을 구원하는 의료

현장에 나타난 겁니다. 더 큰 문제는 학문의 분업화 폐단이 자기완성을 위해 공부하려는 모든 이들에게 미친다는 겁니다.

만유인력을 발견한 아이작 뉴턴의 논문은 『자연철학의 수학적 원리(프린키피아)』였습니다. 그는 왕성한 호기심으로 평생 공부에 매진한 사람이었습니다. 그는 과학자이면서 수학자였고 철학자였습니다. 훗날에는 행정가로 명성을 날리기도 했습니다. 지동설의 갈릴레오나 진화론의 다윈이 활약하던 당시는 철학과 과학이 함께 진보했고 따라서 단일 학문이 인간성의 본질에서 벗어날 염려도 적었습니다. 그들은 진정한 지성인이면서 인류를 걱정하는 지도자로 존경받을 수 있었습니다. 그러나 요즘 배움의 완성을 위해 철학과 과학을 병행하는 사람을 주위에서 만나기란 쉽지 않습니다.

과학자는 우주만물의 신비와 아름다움을 실제로 접할 수 있어 인문학 연구에서도 유리한 위치에 있습니다. 연구의 첨단에서 발견이 이루어질수록 신비의 장막도 함께 벗겨지게 됩니다. 기존의 신비가 벗겨진다고 신비가 고갈되는 것은 결코 아닙니다. 하나의 은하계 뒤에 새로운 은하계가 있듯이 반드시 새로운 신비가 다가오기 때문입니다. 우주의 신비와 아름다움을 음미하는 과학자는 이미 뛰어난 인문학자이기도 합니다. 과학분야에서 인문학 전공자를 놀라게 하는 빼어난 과학인문학자들이 나오는 현상은 어찌 보면 당연합니다. 그러나 대다수의 과학기술분야 연구원들은 조직에 속하여 미시적인 연구, 실용의 연구에만 매달리도록 내몰립니다.

유전자의 이중나선 구조와 염기서열을 밝혀내고 게놈지도를 완성했다고 해서 생명의 신비가 완전히 벗겨진 것은 아닙니다. 엄청난 길

이의 디엔에이(DNA)를 어떻게 압축하여 작은 핵 속에 집어넣는지, 이중나선의 구조는 어떤 힘의 작용으로 만들어졌는지, 오묘한 유전자 복제과정은 어떻게 누가 발명해냈는지, 그런 과정을 통해 신체는 어떻게 발현되는지 등은 영원한 신비가 아닐 수 없습니다. 신비를 느낀 연구자는 그 속성에 대해 깊이 사색하지 않을 수 없습니다. 모름지기 과학자는 우주만물에 깃든 신의 흔적을 대면합니다. 그러나 과학적인 사람일수록 신과 신비를 믿지 않는 경향이 있으니 이상한 일입니다. 학문은 찬란하게 발전했지만 연구자의 인성은 삭막해지고 초라해졌는지도 모르겠습니다. 이는 분업화된 첨단공장에서 일어나는 노동자의 소외 현상과도 동일합니다.

학문의 발전은 새로운 것을 보여주는 방식으로 이루어집니다. 즉 선배가 개척하지 못한 분야를 파고들어 논문을 쓰거나, 선배의 연구보다 진보된 결과물을 제시해야 하는 것이 학문적 업적 인정의 기본적인 문법입니다. 그런데 선배들이 망원경과 현미경을 동시에 지니고 인간과 우주를 두루 공부할 수 있었다면, 현재 후배들은 전자현미경에만 갇혀 있는 꼴입니다. 달리 표현하면 분업화된 공부에만 매진하여 나뭇가지처럼 가늘어진 끝에 불안하게 매달려 있는 꼴입니다.

제가 몸 담은 문학에서도 지성은 가늘어지고 힘도 빠져가는 걸 작가들의 글들을 통해 명백하게 봅니다. '인터넷의 시대에 문학이 종말을 맞을 것인가?'는 문학자들 사이에 큰 논쟁거리였습니다. 일본의 문학평론가 가라타니 고진은 『근대문학의 종언』이란 글로 논쟁의 불을 지피기도 했습니다. 하지만 침체되어가는 문학에 생명력을 회복할 수 있는 방법은 있습니다. 과감하게 다른 학문 영역을 넘나들며 통합

과 융합을 시도해야 하는 겁니다. 문학이 사는 길은 어쩌면 생명과학, 천문학, 생활철학의 자리에서 발견될 수 있을 겁니다.

파동이론의 창시자로 유명한 물리학자 슈뢰딩거는 『생명이란 무엇인가』에서 '대학(University)'의 어원이 '우주적·보편적(Universal)'이란 점에 주목해야 한다고 말합니다. 그는 인류가 "통일적이고 포괄적인 앎을 향한 강한 열망"을 조상들로부터 물려받았다고 했습니다. 그러나 어떤 이유로 "개인의 정신이 작은 전문분야 이상의 지식에 정통하는 것은 거의 불가능에 가까운 딜레마가 됐다"*고 말합니다.

슈뢰딩거의 글이 작성된 시기는 1944년이니 그로부터 70여 년이 흘렀습니다. 그 사이 슈뢰딩거가 딜레마라고 말한 현상은 개선되기는커녕 오히려 더욱 악화됐습니다. 학문의 진화체계가 나뭇가지처럼 가늘게 분화되도록 설정되어 있기 때문입니다. 슈뢰딩거는 학자, 학생들을 가느다란 나뭇가지 끝으로 몰아가는 학문 분업화의 폐단을 극복하는 공부의 길을 스스로 열어 보였습니다. 가지 끝에서 줄기로, 줄기에서 뿌리로, 뿌리에서 씨앗으로 돌아가는 공부입니다. 슈뢰딩거가 되돌아가는 공부의 끝에 발견한 그 씨앗은 바로 '생명'이었습니다. 슈뢰딩거가 존경스런 이유는 분업화된 세계에서 분업화된 학문에 희생되지 않고 공부를 완성하는 모범을 보여줬다는 점 때문입니다.

슈뢰딩거는 물리학자임에도 '생명' 공부에 깊이 친착했습니다. 그는 노벨상을 받게 해준 물리학에서 벗어나 다른 분야도 섭렵하고자 했고, 특히 인간과 세계의 근원과 보편성의 줄기를 찾고자 했습니다.

* 에르빈 슈뢰딩거, 서인석 옮김, 『생명이란 무엇인가』, 한울, 2014, 15쪽.

분업화에 함몰된 과학사에서 그가 돋보이는 이유입니다.

분별과 환원 사이, 공부의 중용 지점

＊

현미경과 메스로 생명체들을 분해하여 그들의 '차이'를 분별하고 법칙을 찾는 것은 과학의 전통 방식입니다. 과학기술의 역사는 다름 아닌 '차이 분별과 인식의 역사'입니다. 그 결과 만유인력을 발견하고, 원자를 식별했으며, 유전자의 구조를 해명했습니다. 분별적인 생명 연구 덕에 온갖 생명체의 게놈지도를 그려낼 수 있었습니다. 불치병으로 여겨지던 질병들의 원인과 치료법을 찾는 과정에서도 유전자의 미세구조를 분별하는 능력이 그 성패를 좌우합니다.

찬란한 문명을 가능케 한 원동력이지만 인간의 분별력을 마냥 옹호할 수는 없습니다. 예컨대 고릴라, 사자, 호랑이, 늑대, 고래 등 다양한 동물을 인식하는 것은 분별입니다. 반면 이들이 공통적으로 젖을 먹는 포유류이며 뿌리가 같은 부류임을 인식하는 것은 환원입니다. 분별의 반대 인식인 환원에 소홀하면, 근원을 모르는, 즉 뿌리 없는 불안한 의식을 갖게 됩니다. 슈뢰딩거가 보여준 생명의 인식과 같은 환원이 없다면 그의 과학연구가 막다른 곳으로 달려가도, 생명의 이치에서 빗나간 방향의 길을 달려가도 스스로 알 길이 없을 겁니다.

가지에서 줄기로 환원하는 것은 공부의 반성입니다. 그것은 공부를 통해 분별한 것을 돌아보며 통합하고, 그 근원을 생각하는 태도입니다. 과학자로서의 공부의 반성은 자신이 연구한 대상의 아름다움과

신비를 감상하고, 그 오묘한 이치를 궁구하는 것입니다. 그러기 위해서는 과학자에게도 인문학이 필요합니다. 반대로 인문학자는 관념세계에서 나와 실물세계로 가야 합니다.

분업화의 체계 안에서 길러진 지식의 폐단은 학문 그 자체로 끝나지 않습니다. 학문과 산업사회가 서로 유기적으로 연동되어 있기 때문입니다. 분업화의 지식체계는 대학의 학문구조가 됩니다. 이는 산업사회 전반에 영향을 미칩니다. 반대로 산업사회의 요구가 대학 학과 창설에 영향을 주기도 합니다. 요즘 대학교의 학과명을 보면 정보방송학, 정보매체관리학, 커뮤니케이션학, 문화콘텐츠학, 의료경영학, 기술경영학, 만화애니메이션학, 골프경영학, 영상디자인, 게임그래픽디자인 등등 한눈에도 전문화 지향성을 보여줍니다. 학문의 분업이 극단으로 치달아 기능과 전문성만 살고 지성은 실종된 현상입니다. 최근 대기업들이 신입사원 채용 시 인문학 시험을 치르는 현상은 대학 졸업자가 더이상 지성인이 아닌 시대가 상당히 진전됐음을 의미합니다. 이는 대학 교육이 공부의 분별과 환원(통합) 사이에서 중용지점을 찾지 못해 방황하고 있다는 증거입니다.

나무가지처럼 가늘어지고 허약해져 위태로운 지성에 대한 공부의 처방은 줄기와 뿌리, 씨앗으로 돌아가는 겁니다. 다시 줄기와 뿌리를 튼튼하게 하고, 씨앗을 내실 있게 한 뒤 다시 가지로 나아가는 것입니다. 이 과정에서 쓸모없는 지식의 가지들은 삭정이가 됩니다. 이것이 바로 공부를 통해 튼튼한 나와 건강한 사회를 육성하는 길이 될 것입니다.

문학연구의 끝에 생명에 심취했던 톨스토이, 물리학자이면서 생

명을 연구한 슈뢰딩거가 그랬던 것처럼 공부의 분별과 환원 지점에 생명이 놓여 있습니다. 모든 공부는 '생명에 의한, 생명을 위한, 생명의 공부'일 때 보람을 얻을 것이라 생각합니다. 특히 아름다움을 구하는 생명의 본성에 입각할 때 생명에 대한 탐구는 가장 보람 있는 공부가 될 것입니다. 생명에 천착하지 않은 학문은 근본을 망각할 수밖에 없고, 방향을 잃을 수밖에 없습니다.

생명에 대한 성찰을 할 때 공자, 석가모니, 노자, 소크라테스, 예수 같은 성현들이 그 안내자입니다. 알고 보면 이들의 말씀과 경전은 도덕이 아닌 생명에 대한 성찰이기도 합니다. 생명의 성찰은 분열적인 가지 뻗기와 좁은 굴 파기에 매몰된 공부를 구출할 것입니다.

아름다움의 이치,
생명의 이치

문리는
생리이다

아름다운 것은 왜 아름다운가? 그 이유를 궁구해 나아가면 생명을 만나게 됩니다. 우선 생명의 이치에 따라 유익한 것들이 아름답게 보이는 겁니다. 멋있는 것은 왜 멋있는가? 멋을 궁구해봐도 마찬가지입니다. 멋있는 사람은 생명의 이치에 따라 표현이 잘된 경우라고 할 수 있습니다. 이렇게 생명에서 시작된 아름다움의 이치는 문학, 미술, 음악, 영화 등 다양한 예술 영역으로 부챗살처럼 뻗어갑니다. 생명의 이치로 궁구하는 미학, 즉 미성(美性)의 눈으로 보면 과학적인 분석으로 드러나는 복잡하고 난해하고 분열적인 미학에서 벗어나 생명력을 강화하는 미학으로 방향을 전환할 수 있습니다.

하늘이 지은 옷에 바늘자국이 없는 것처럼 좋은 예술작품은 육화(肉化)가 잘 되어 있습니다. 육화란 뼈와 살이 조화롭게 잘 입혀진 것입니다. 숲속의 생물들이 위장무늬를 갖듯이 예술은 숨기는 것을 좋아합니다. 이를 은유라고 말합니다. 예술이 모방을 즐기는 데도 생명의 이치가 개입되어 있습니다. 생리학과 심리학을 통해 유추되는 밈(meme)

미를 욕망하는 생명

의 미학이 그 이유를 설명해줄 것입니다. 생명의 파동은 예술적 리듬과 음악성으로 이어집니다. 또한 오감으로 경험된 마음의 상(象)인 이미지는 시적이거나 회화적인 이미지로 전이됩니다. 차이와 해체를 추구하는 포스트모더니즘의 미학도 실은 하나됨과 분열을 통해 생장하고 사멸하는 생명의 성향에서 발생의 근원을 추적할 수 있습니다.

생명의 관점에서 작품의 구조는 사계절의 순환과 생로병사하는 생명의 순환을 모방해 유기적으로 구성됩니다. 낮과 밤의 순환은 인간의 생체리듬을 만들고, 작품의 순환적 구성으로도 전이됩니다. 작품을 생명체로 여겨 창작할 때 예술은 보다 단순화된 가운데 생생한 미를 드러내고 독자에게 감동으로 다가갈 수 있습니다. 작품은 생명의 미학을 통해 보다 강한 생명력을 갖게 되며 이는 예술적인 삶의 극대화로 이어질 수 있습니다.

문리(文理)는 생리(生理)입니다. 그리고 미의 이치는 곧 생명의 이치입니다. 아름다움의 이치와 생명의 이치가 같지만 실제 삶과 예술에서는 둘이 어긋나 있는 경우를 많이 봅니다. 특히 생명의 이치를 망각한 예술의 미학은 그 방향을 잃고 혼란스럽고 약해져 있습니다. 그로 인해 작가의 예술적 창조력이 저하되고 작품의 미적 성취는 빈곤해집니다.

생명의 이치에 기반하는 미학의 이치는 삶과 예술에 달리 적용되지 않아 괴리가 없습니다. 문학, 음악, 미술, 연극, 영화 등에 통용되는 미학이 곧 삶의 미학이 되는 겁니다. 따라서 생명의 이치대로 사는 것이 가장 아름답게 사는 길이 됩니다.

생명의 이치를 알면 아름다움의 이치를 알 수 있습니다. 반대로

아름다움의 이치를 통해 생명의 이치에 도달합니다. 아름다움의 이치를 알 때 우리 삶에서 아름다움을 식별하고 이를 향유하여 무궁무진한 아름다움의 바다에 이를 수 있을 것입니다.

하늘의 옷에는 꿰맨 흔적이 없다

*

우리 조상들은 이상적인 창작의 경지로 천의무봉(天衣無縫)이란 말을 써왔습니다. 이는 하늘의 직녀가 입은 옷에는 꿰맨 자국이 없다는 의미로 문장이 매우 자연스러울 때 쓰는 말입니다.

문장을 쓸 때는 생명체의 몸에 이어 붙인 자국을 찾을 수 없는 것과 같이 자연스럽고 군더더기가 없어야 합니다. 인물을 묘사할 경우 마치 그 인물이 살아 움직이는 듯 형상화해야 합니다. 작가의 의도가 빤히 간파되고, 전하려는 주제가 설교의 방식으로 노출됐다면 설익은 단계입니다. 설교가 행해진 작품을 노골적(露骨的)이라고 합니다. 노골적이란 말은 뼈를 드러냈다는 것이며, 이는 죽은 모습입니다. 뼈와 장기들을 살갗 아래 감추고 있는 생명체들처럼 은은하게 생기를 뿜어야 합니다. 글이나 그림, 음악, 영화에서 주제가 노골적인 걸 하수로 치는 이유입니다.

천의무봉의 작품을 창작하는 방법은 아기를 낳는 과정에 비유됩니다. 좋은 글을 쓰고자 하는 자는 먼저 대상을 지극히 사랑하여 뒷면까지 투명하게 알아 희열을 느끼는 공부를 해야 합니다. 이때 비로소 글을 쓸 준비가 조금 된 것입니다. 이후 뱃속에 아기를 키우듯

뼈를 만들고 살을 입혀갑니다. 이것이 육화의 과정입니다. 아기는 열 달 동안 뱃속에서 키우면 되지만 작품은 작가의 전 생애에 걸쳐 길러야 하는 경우도 있습니다.

육화는 천의무봉에 이르는 과정입니다. 시나 소설이 육화가 잘됐다는 의미는 글의 뼈와 살이 자연스럽고 조화롭다는 말입니다. 뼈는 주제나 이데올로기입니다. 작품에 뼈만 덩그러니 내보이면 죽어 있는 상태입니다. 싱싱한 살로 덮여 있어야 살아 있는 상태인 것입니다. 살은 뼈를 가려서 혐오스럽거나 노골적이지 않게 독자에게 주제를 전달하는 표현이라 할 수 있습니다. 미인의 고운 살결에 매혹되듯이 좋은 작품에서 매력을 느끼는 것은 생명의 이치로 볼 때 당연한 결과입니다.

육화가 잘 되면 실감이 나고 감정이 살아 있는 글이 됩니다. 독자의 감정과 감동이 자연스럽게 유발되는 것입니다. 지식의 언어로 정교하게 구축된 논리적인 글도 훌륭합니다. 하지만 보다 생명력이 있는 글은 육화가 잘된 글입니다. 글이 반드시 문학적일 필요는 없습니다. 천의무봉과 육화의 문리는 문학에만 국한되지 않고 미술, 음악 등 모든 예술에도 적용될 수 있습니다. 산고를 겪고 낳은 자식처럼 자신의 창작이 자랑스럽고 사랑스럽게 느껴진다면 어느 정도 육화와 천의무봉이 실현됐다고 볼 수 있습니다.

생명의 숨김 그리고 은유

*

시나 소설 같은 문학작품은 늘 은유를 사용합니다. 은유란 뜻을 숨기

는 표현법입니다. 숨기는 이나 찾는 이 모두에게 골치가 아플 법하지만 실상은 반대입니다. 독자들은 은유가 있는 글에서 미를 느낍니다. 은유가 잘된 글은 미녀의 하늘거리는 옷자락처럼 우리 마음을 사로잡는 살아 있는 글이 됩니다. 독자는 은유의 자락을 걷고 스스로 깨달은 지식에 기뻐하며 그것을 자신의 정신으로 여깁니다.

생텍쥐페리의 「어린 왕자」는 알 듯 모를 듯 은유들로 가득 차 있습니다. 그래서인지 난해하면서도 많은 사랑을 받는 작품으로 회자되고 있습니다. 사람들은 어른이 되어서도 청소년기에 읽은 「어린 왕자」를 꺼내 읽으며 그 의미를 되새깁니다. 그들은 「어린 왕자」에 구사된 은유의 미학을 알아보는 독자인 것을 스스로 자랑스럽게 여깁니다.

예술의 밈(모방)이 생명의 속성에서 연유하듯 글의 은유도 숨고 숨기는 생명의 속성에서 비롯됩니다. 생명은 자신을 숨겨 생존합니다. 숨은 것을 찾아서 취하며 살아가는 것 또한 생명의 본능입니다. 숨은 것을 찾아 움켜쥘 때의 쾌감, 생존의 기쁨, 힘에의 의지 때문입니다. 소풍날 보물찾기에서 보물을 찾았을 때 큰 희열이 따릅니다. 세계 어디를 가나 어린이들이 숨바꼭질 놀이를 즐기는 이유와도 같습니다. 글에서 숨은 의미를 스스로 깨달았을 때에도 희열이 있습니다. 스스로 찾아서 깨달은 것만이 비로소 내 앎으로 각인되는 느낌이 듭니다. 의미를 숨기는 은유는 이런 생명의 본능이 미적으로 실현된 결과입니다.

은유를 즐기는 사이 숨겨진 것들을 알아차리는 능력이 커집니다. 일상에서 이런 숨겨진 의미를 간파하는 능력은 자신을 온전히 지키며 생존하기 위해 대단히 중요합니다. 은유가 재미와 쾌감을 주는 이

미를 욕망하는 생명

유입니다. 문학이 은유의 미학을 통해 독자들에게 전하고자 하는 바는 숨겨진 것의 표현입니다. 즉 말로 표현할 수 없는 진실, 가려진 곳, 사물의 보이지 않는 그늘, 사건의 이면까지 포함하고 배려하는 총체적 진실의 추구 등 세상의 진짜 모습을 전하기 위해 역설적으로 숨겨야 하는 것이 은유입니다. 이는 서사의 전략적 가치까지 지닌 은유가 문학에서 중요시되는 이유이기도 합니다.

미의
우주

세부에 신이 있다

*

"세부에 신이 있다(God is in details)."

독일의 유명 건축가 로에가 자주 언급하면서 이 말이 유명해졌다고 합니다. 이 건축가는 거대한 건축물을 지을 때 볼트 하나까지 세세하게 신경을 썼습니다. 그에게 건축은 예술품을 창조하는 것과 같았습니다. 그 결과 로에의 건축물은 세계에서 손꼽히는 위치에 오를 수 있었습니다.

세부에 신이 있다는 말은 건축 등 물질세계에만 적용되지 않습니다. 영화, 문학 등 예술에서도 중요하게 통용되는 명제입니다. '신이 있다'는 느낌이란 아름답고 신비로우며 위대한 것입니다. 그로 인해 영혼이 사로잡힌 듯 전율과 감동을 느끼는 것입니다. 어떤 영화나 그림, 소설을 감상하는 내내 진한 감동을 느꼈다면 그 작품에 세부가 얼마나 적확하게 표현됐는지 살펴보시기 바랍니다. 분명 세부가 살아

미를 욕망하는 생명

있음을 알게 될 것입니다.

앞에서 언급한 『중용』 '정성(精誠)'의 장에도 같은 맥락의 말이 나와 있습니다. 중용은 세부를 '곡(曲)'이란 말로 표현합니다. "정성을 다하면 세부[曲]가 드러나고, 세부가 드러나면 밝아진다"고 합니다. 밝아지면 세상을 감동시키고, 감동시키면 세상을 움직일 수 있습니다. 이런 과정은 세부에 미치도록 지극정성을 들이면 그곳에 신이 깃들어 세상을 변화시킨다는 말로 이해가 됩니다. 철학자 스피노자도 같은 맥락의 가르침을 남겼습니다. 그는 세상만물에 신이 깃들어 있으며, 신을 더 많이 알려는 노력이 신에 이르는 길이라 했습니다. 사물에 깃들어 있는 신을 더 많이 아는 것은 세부에 신이 있다는 명제를 실현할 수 있는 능력으로 이어집니다.

세부가 사실적으로 적확하게 살아나도록 하는 미학은 근대의 리얼리즘 문예사조의 근간이 됐습니다. 리얼한 것, 사실적인 것, 적확한 것의 추구를 통한 감동이란 실은 세부에 숨어 있는 신을 불러내는 것입니다. 그 결과 세부가 잘된 건축물, 영화, 음악, 미술, 문학작품 모두 감동을 일으킬 수 있으며, 이는 내 안에 부여된 신성(神性)을 느끼는 것과 같습니다.

세부의 포착은 투명하게 아는 데서 시작됩니다. 투명하게 알지 못한 단계의 세부 표현은 표피뿐인 세부입니다. 어설프거나 어긋나거나 노골적인 표현의 작품이 그 예입니다. 투명한 앎에 근거하지 못한 작품은 생명력이 없는 것입니다. 공부를 통해 투명하게 알거나, 투명한 앎을 작품에 표현할 때 중요한 마음가짐은 『중용』에서 강조하는 정성입니다. 보다 가치 있는 세부는 정성을 통해 밝혀지고 구현됩니다. 따

라서 건축이든 예술이든 정성을 다하는 것이 중요한 과제가 됩니다.

정성을 다했는지의 여부는 마지막에 감동에서 드러납니다. 온갖 힘과 노력을 다 쏟았는데 감동이 일어나지 않았다면 정성을 다한 것이 아닐 것입니다. 초보자는 세부를 표현한답시고 불필요하게 군더더기를 만듭니다. 쓸데없이 복잡하게 한 결과 지루해지고 마는 실수를 범하는 경우도 있습니다. 노력이 빗나간 억울한 경우이지만 원인을 자신에게서 찾는 도리밖에 없습니다. 서툰 것은 아직 정성을 쏟는 기술과 경험, 정밀함이나 세부가 부족한 것입니다. 정성은 거짓말을 모르기에 반성하고 정진하는 도리밖에 없습니다. 그리고 보면 예술을 한다는 것은 마음을 닦는 것과 동의어란 사실을 절감하게 됩니다.

어느 석공이 조각한 불상은 천 년이 지나도 추앙됩니다. 그러나 어떤 석공이 조각한 불상은 여염집 담장돌로 쓰입니다. 두 석공 모두 조각을 위해 노력을 다했을 것입니다. 자신의 정성을 최대한 끌어내기 위해서는 많은 노력과 경험, 기술이 필요합니다. 하나의 열매를 맺기 위해 봄, 여름, 가을, 겨울이 모두 필요하듯이 한 사람의 일생이 필요할 수도 있습니다.

결론적으로 세부가 잘 드러난 사물에 신이 있는 것이 아니라 내 마음의 신이 사물을 통해 드러난다 할 수 있습니다. 나를 사랑하는 것이 신을 사랑하는 것이란 스피노자의 말처럼, 내 안의 아름다움이 반영된 것이 예술작품이라는 니체의 말처럼 말입니다.

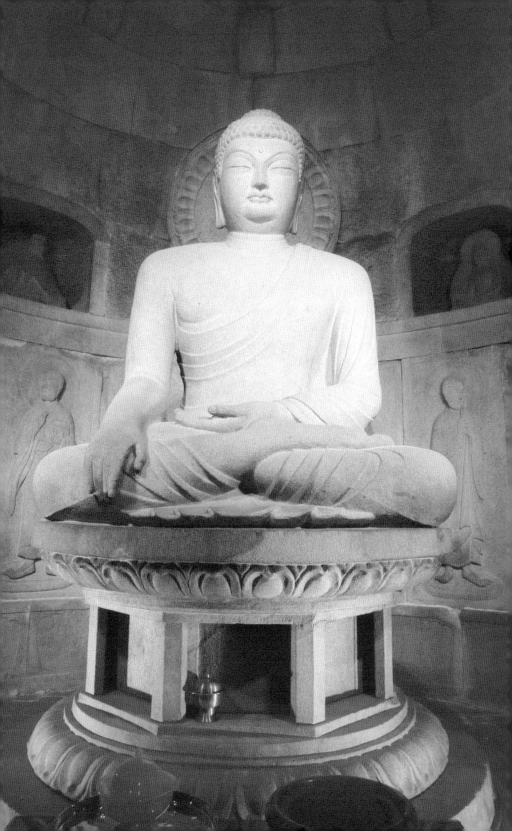

씨앗과 점, 심리와 우주

*

세상의 모든 그림은 하나의 점(點)에서 시작됩니다. 점들이 모여 선이
되고, 면이 됩니다. 생명체의 몸도 점으로 환원시킬 수 있습니다. 특
히 우주에서 보면 사람들은 물론 지구도 하나의 작은 먼지에 불과할
것입니다.

　먼 은하계에서 지구 먼지를 향해 다가갈수록 그 먼지는 점점 커
져 광대한 산맥과 바다에 무수한 생명을 품은 지구가 됩니다. 반대로
지구에서 본 은하계의 별과 행성들은 먼지처럼 작아지다가 소멸되고
맙니다. 다가감과 멀어짐에 따라 광대해지고 소멸되는 감각현상입니
다. 이것이 감각의 주인인 인간이 인식하는 우주의 모습입니다. 우주
공간에서의 다가감과 멀어짐에 따른 소멸과 확대 형상이 우리의 신
경계에도 그대로 구축되어 있습니다.

　프루스트의 소설『잃어버린 시간의 찾아서』는 마들렌 과자의 맛
에서 촉발된 기억의 파노라마를 펼쳐냅니다. 마들렌 과자의 맛에 잊
고 있던 휴가의 기억이 재생된 겁니다. 마들렌의 기억 촉발 과정에 먼
지처럼 보이던 것이 접근할수록 광대한 행성으로 확대되는 우주여행
의 감각방식이 숨어 있습니다. 주인공은 처음에 마들렌 과자의 맛을
음미하며 흠뻑 빠져들었습니다. 작고 미미한 과자의 찰나적 맛에 자
신을 잃을 정도로 흠뻑 빠져든 것입니다. 이를 계기로 미각과 기억의
신경세포가 연쇄적으로 자극됩니다. 이 세포의 자극으로 인해 방대한
기억의 파노라마가 우주경처럼 펼쳐집니다.

　소설, 영화, 드라마에서는 반지나 인형 등 작은 소품을 계기로 과

거를 떠올리는 방식이 자주 사용됩니다. 이런 과거회귀의 방식에도 우주여행을 할 때의 감각형식이 적용됩니다. 즉 어떤 대상에 마음이 끌려 가까이 다가갈 때 마음이 빠져들수록 대상은 점점 크게 보입니다. 그리고 그 안에 우주가 깃들어 있음을 알게 됩니다.

사랑하는 사람과 헤어져 마음이 멀어지는 순간이 있습니다. 처음 사랑에 빠졌을 때 그이는 우주처럼 큰 존재이며 나의 전부였습니다. 그러나 세월이 흐르면서 서서히 멀어지니 그저 수많은 사람들 중 하나로 작아집니다. 결국 우주를 품고 있던 대상은 작은 점으로 소멸되어버립니다. 다시 말해 인간의 감각과 인식은 현미경에서 망원경으로, 다시 망원경에서 현미경 사이를 오가는 형식을 따릅니다.

점은 세상 모든 것의 시작입니다. 동시에 점은 세상 모든 것을 품은 광대한 것이기도 합니다. 아무리 작은 점도 무한히 확대되어 우주가 될 수 있습니다. 점은 그 안에 우주를 품을 수 있습니다.

내 신경세포가 무한 기억을 펼쳐내듯이 내 마음 또한 무한하게 확장될 수 있습니다. 반대로 아집에 찬 나를 지워버릴 수도 있습니다. 마음으로부터 멀어짐과 다가감의 거리두기 기술을 익힌다면 나는 가장 깊은 곳의 나를 바라볼 수 있습니다.

점에서 기억이 시작되고 끝나는 양태는 씨앗의 생태와도 같습니다. 점처럼 작은 씨앗에 나무가 자신의 줄기와 뿌리, 잎사귀, 꽃잎 등 모든 것을 어떻게 접어두었는지 생각해보아야 합니다. 작은 점 안에서 거대한 생명이 시작된 것처럼, 작은 점 안에 인간의 마음이 부풀어오르는 원리가 있습니다. 작은 점으로 설명되는 인간의 기억과 마음은 우주의 형상을 닮았으며 신비 그 자체입니다.

투명한 앎과
신명

내 안의 모르는 것, 괴물

*

요즘 텔레비전 영화채널을 돌리면 셋 중 하나는 괴물영화입니다. 자연계의 고릴라, 뱀, 상어 등의 맹수는 기계나 로봇, 우주괴물로 진화했습니다. 각종 인터넷 게임의 괴물들이 영화 속 괴물과 경쟁을 하듯 모습을 바꿔 등장하기도 합니다. 인간 악역이 괴물처럼 행동하는 영화들까지 추가하면 괴물영화의 빈도는 더욱 높아질 겁니다. 온갖 괴물이 판치는 영화들은 '혹시 저 괴물들이 내 안에 있는 게 아닐까' 생각하게 합니다.

괴물(怪物)이란 말 그대로 '미지의 괴상한 물체'란 뜻입니다. 정체를 알 수 없는 어떤 것입니다. 정체를 알았다면 이미 괴물이 아닌 겁니다. 아무리 무시무시한 괴물이라도 정체를 알아내는 순간 물리칠 방법을 알게 되고, 그것은 이미 괴물이 아닌 겁니다. 모든 괴물은 정체를 모를 때 두려운 마음이 빚어내는 산물입니다. 즉 괴물은 심리적

미를 욕망하는 생명

인 작용의 결과이며, 내 안에 근원이 있다는 결론에 이릅니다.

영화 등 매체 속 다양한 괴물의 출현은 폭발적이라 할 수 있습니다. 신화와 미신을 용납하지 않는 과학과 지식정보의 홍수시대에 괴물 폭발은 이상한 일입니다. 앎의 빛이 넘쳐나는 시대에 괴물이 설 자리는 없어야 마땅합니다. 인터넷을 이용해 더 많은 정보를 더 쉽게 접할 수 있으니 당연히 괴물들이 사라져야 할 텐데 말입니다.

과학과 지식정보의 시대에 괴물이 폭발하는 이유는 인간의 마음에 어둠이 짙어진 때문이라 할 수 있습니다. 빛이 너무 밝아 볼 수 없게 된 것처럼 인간은 지식정보의 빛이 너무 밝아 자신을 볼 수 없게 됐습니다. 지식과 정보의 바다에서 허우적거리는 꼴입니다.

도구왕국의 폐단처럼 과학기술문명의 사회 속에서 인간은 그것들을 익히기에 급급해 노예로 전락해버렸습니다. 노예로의 전락은 외부의 것들에 매여 자신을 돌아볼 수 없게 된 증상입니다. 이는 자신이 미지의 존재, 즉 괴물이 되어버린 증상이기도 합니다.

괴물은 '알 수 없어 두려운 것'입니다. 알 수 없는 자신을 가진 자는 스스로 두려워할 수밖에 없습니다. 그는 자신을 모르기에 타인도 모르게 됩니다. 사람은 자신에 대한 이해를 통해 타인을 이해하기 때문입니다. 자신을 모르는 그는 결국 타인을 두려워합니다. 극단적으로는 타인의 얼굴이 괴물처럼 보이게 됩니다. 끊임없이 괴물영화를 즐기는 이유는 결국 스스로가 괴물이기 때문인 겁니다.

괴물영화가 성행하는 또 다른 이유가 있습니다. 즉 적을 설정하고 그 적과 싸워 승리해야 하는 문명의 구조 때문입니다. 괴물영화는 그 나라 국민이 처한 정치적 현실의 반영이며, 이에 따른 불안감의 해소

를 위한 방편일 수 있습니다. 불안이 커질수록 영웅을 선망하는 원초적인 심리가 강화됩니다. 이런 심리에 사로잡힌 군중은 괴물을 설정하고 물리치는 영웅 이야기에 자주 매료 당합니다.

괴물영화의 생리가 보다 명확하게 손에 잡히는 듯합니다. 즉 내부의 괴물, 외부의 적, 이를 물리치는 영웅의 간구라는 요소들이 괴물영화의 동기입니다. 이는 외국의 괴물영화를 선망하고 따라 하기 전에 한번 돌아볼 문제입니다. 오늘날 괴물영화의 홍수는 인간 내면에 괴물이 폭발하는 증상이 아닐 수 없습니다.

동화「미녀와 야수」에서 야수는 자신을 위해 눈물을 흘려주는 진정한 사랑을 만날 때 본래 왕자의 모습을 되찾게 됩니다. 야수일 때의 왕자는 수시로 화를 내고 변덕스러운 괴물의 형상입니다. 괴물이란 자신을 몰라 인간답게 살지 못하는 불행한 상태입니다. 야수는 괴물인 자신을 혐오하고 부끄러워하며 불같이 화를 냅니다. 내가 나를 싫어하는 것, 즉 자기 혐오증은 내 안에 괴물이 있을 때의 증상입니다. 오만, 편견, 열등감, 자괴감, 수치심 등이 내 안 괴물의 얼굴입니다. 이 괴물들은 나에게 고통과 괴로움을 줍니다.

괴물들에 대응하는 방식은 공격뿐입니다. 외부적으로 괴물과 같은 것들을 공격하는 것이 하나요, 다른 하나는 자기 안의 괴물을 공격하는 것입니다. 후자는 특히 자기혐오라는 면에서 관심을 갖지 않을 수 없습니다. 자기혐오증이란 자기 안의 괴물을 미워하는 증상입니다. 자기를 혐오하는 자는 극단적일 경우 자신을 죽일 수도 있습니다. 야수는 자신을 혐오하여 자기 안의 괴물이 시키는 대로 성 안에 자신을 가두고 괴롭히며 살아갑니다.

아름답고 신비로우며 위대한 자기 자신을 알면 목숨을 걸고 자신의 가치를 수호하게 될 것입니다. 따라서 자신을 아는 자가 자살을 했다면 이는 자신의 숭고함을 지키기 위한 투쟁일 것입니다. 소크라테스의 죽음처럼 말입니다. 그러나 자기 안의 괴물을 해명하는 데 실패한 자는 괴물의 명령에 따라 괴물로 살아갑니다. 괴물은 외부의 공격을 받기 마련입니다. 괴물로 살다 상처입고 패배한 끝에 스스로 괴물을 죽이는 것이 바로 자살입니다. 자기 안의 괴물에 압도당한 자들이 이루는 사회, 그런 두려움으로 조직된 사회는 괴물과 같은 사회입니다.

「미녀와 야수」에서 야수는 미녀의 사랑을 얻어야 야수를 면합니다. 미녀가 없다면 구원 받지 못하는 겁니다. 그러나 우리는 미녀가 없어도 스스로 자기 안의 야수를 퇴치할 수 있습니다. 바로 자기 자신의 미성(美性)에 대한 발견을 통해서입니다. 내 안에 아름다움의 거인을 일으켜 세워 온갖 괴물을 쓸어버리는 것입니다. 아름다움의 거인이 일어나는 순간 안과 밖의 괴물들은 안개처럼 사라질 운명에 처합니다.

자신의 아름다운 진면목을 안다는 것은 명마의 가치를 알아보고 길들여 타는 것과 같습니다. 그는 천리마를 타고 먼 길을 갈 수 있습니다. 인생이란 진쟁터에서 승리할 수도 있습니다. 그러나 자기 안의 천리마를 알아보지 못하는 자는 허드렛일에 명마를 부리며 세상을 불평할 것입니다. 아니면 엄청난 힘이 괴물이 되어 자신을 파괴하도록 방치하는 누를 범할지도 모릅니다. 이것이 자기 안의 아름다움을 찾는 여행을 멈추지 말아야 하는 이유입니다.

신비와 신명의 경험

*

우리는 어렸을 때 타인에 대해 신비감을 갖는 경험을 합니다. 학교 선생님을 신비롭게 바라보는 경험이 대표적입니다. 선생님은 화장실에도 안 가고 자세도 흐트러지지 않는 고귀한 분이라는 상상이 그것입니다. 사춘기에 들어선 소년은 어떤 여성이 천사와 같을 것이라는 환상을 갖곤 합니다. 이는 타자에게서 막연한 신비감을 느끼는 경험들입니다. 물론 막연한 신비감은 곧 깨지고 맙니다. 그러나 결코 깨지지 않는 신비감도 있습니다. 자신 안에서 발견되는 신비감입니다.

사람들은 거울을 보며 스스로 멋있다거나 예쁘다고 느끼곤 합니다. 그러나 스스로에게 신비롭다는 느낌을 갖지는 않습니다. 자신의 신비는 외모보다 내면에서 느껴집니다. 즉 하늘이 부여한 천명으로서 성을 성찰하고 깨달을 때 신비감이 우러나게 됩니다. 학교에서 성교육을 한다고 하지만 신비감을 불러일으키지는 못하는 것 같습니다. 온갖 오묘함과 아름다움, 위대함의 아우라를 지닌 성 앞에 신비로움을 느끼지 못했다면, 그 성교육은 제대로 된 것이 아닐 겁니다. 내 성의 신비를 알 때 타인의 성에 대해서도 존중하고 아껴줄 마음이 생긴다는 것을 고려하면, 성교육의 성패는 나 자신에 대한 신비경험에 있다고 할 수 있습니다.

내 생명의 신비로움을 바라보는 것은 기쁨 그 자체입니다. 그럼 나 자신을 열등하게 여기는 현상이 사라질 겁니다. 신비인 나 자신을 소중하게 여기고, 이 신비를 발현하기 위해 기쁜 마음으로 매진하게 될 것입니다. 타인의 성에 대해서도 지극하게 존중하는 마음이 저절

로 우러나게 됩니다. 나의 신비를 느낀 이는 타인에게도 같은 신비가 있음을 이해하고 타인을 진정으로 존중하게 됩니다. 인간이 신비로운 이유는 각자의 안에 우주의 신비가 구현돼 있기 때문입니다. 신비인 내가 신비인 그대를 대하는 방법은 존경과 사랑입니다.

자신의 신비에 대해 잘 알려면 다양한 신비로움에 대해 인식하고 사유할 수 있어야 할 것입니다. 어떤 여성이 아름답지만 신비롭지 않은 경우를 가정해볼 수 있습니다. 이 여성의 미는 종이꽃처럼 생명력이 없는 경우입니다. 허영심을 만족시키기 위해 자신과 어울리지 않는 화장을 하고 옷과 장신구로 치장한 경우가 이에 해당될 겁니다. 소설, 연극, 영화, 음악이 재미있지만 신명나지 않은 경우도 있습니다. 이 역시 반쪽일 가능성이 큽니다. 재미난 것이 내 생명력을 발흥시킬 수 있어야 진정한 것입니다. 아침의 영롱한 이슬처럼, 봄날의 새싹처럼 아름다움과 신비로움이 짝으로 함께 있을 때 생명을 위하는 아름다움이 그곳에 있다 할 것입니다.

우리가 감지할 수 있는 신비들 중에는 생명과 죽음의 신비가 가장 중심 자리에 있습니다. 생명은 본질적으로 신비를 지니고 있습니다. 생명의 신비를 외면적인 신비, 내면적인 신비로 구분해서 보면 다음과 같습니다.

생명은 우선 외면적으로 가려져 있기에 신비롭습니다. 뇌와 심장, 폐 등 장기를 피부 안에 감춥니다. 또한 뼈대를 안에 감추고 있습니다. 새와 벌레들에서 볼 수 있듯이 자신을 나뭇잎이나 흙 속에 감추기도 합니다. 가려진 가운데 이루어지는 불가사의한 생명작용은 신비로울 수밖에 없습니다.

생명은 내면적으로도 속성 자체가 모두 신비로움입니다. 특히 생명의 가장 중요한 속성인 사랑은 그 다채로운 빛깔에서 아름다움과 신비로움 그 자체입니다. 가장 사랑스러운 것은 가장 두려운 것이란 역설에서도 신비를 느낍니다. 사랑스러운 아기를 잃을까봐 두려워하는 부모의 마음, 지극히 사랑하는 연인의 마음을 거스를까 조심하고 정성을 다하는 마음이 그것입니다. 보통 두렵기만 한 것은 신비롭지 않습니다. 폭군, 폭력배, 무기, 핵전쟁 같은 것들은 두려움을 주지만 신비롭지 못합니다. 아무리 크고 강해도 오히려 천박하게 여겨질 뿐입니다. 그러나 사랑에 기인하는 두려움은 공포나 불쾌함이 아닌 행복한 두려움입니다. 다채로운 사랑의 빛깔 앞에서 신비를 느끼지 못할 사람은 없을 겁니다.

죽기 전에는 알 수 없는 죽음은 최고의 신비입니다. 태고의 신비 속에 죽음이 있습니다. 죽음은 모든 것의 끝이기에 두렵습니다. 그러나 소크라테스처럼 잘 죽을 줄 아는 이는 오래 살기만을 원하는 이보다 훌륭합니다. 논개처럼 평범하게 살았어도 잘 죽은 이는 영원한 이름을 남기기도 합니다. 모두 죽음을 통해 이루어진 기적입니다. 이 모든 것을 지닌 생명은 참으로 신비로운 것입니다.

결핍을 이기는 생명의 역동성도 신비입니다. 생명은 결핍에서 오히려 더 강한 자신을 단련해냅니다. 언어가 거친 물살을 거스르고, 겨울 철새들이 수만 리를 날아 얼음물에 몸을 담그는 것을 보면 신비롭습니다. 인간도 결핍의 역경을 찾아가 이겨내는 가운데 스스로 강해지고자 합니다. 따라서 결핍에 맞서 극복하는 인간일수록 신비로운 존재가 됩니다. 결핍이 없는 곳에서는 강한 생명이 태어나지 않습니

미를 욕망하는 생명

다. 시련을 오히려 기회로 삼아 도전하는 이들이 감동을 주고 신비롭게 보이는 이유입니다.

상반된 성질을 한 몸에 지닌 생명은 신비가 아닐 수 없습니다. 인간의 에로스는 가장 추하면서 가장 아름다운 성질을 가졌습니다. 증오하는 마음 뒤에는 실패한 사랑으로 인한 쓰라림과 열망이 숨 쉬고 있습니다. 아름다우면서 추한 것을 함께 가진 생명을 표현할 단어는 신비밖에 없습니다.

나에게서 신비로움을 발견했다면 저절로 이런 생각이 들 것입니다.

> 이처럼 숭고한 자신을 어찌 함부로 대할 수 있겠는가
> 이처럼 숭고한 자신을 두고 열등감에 빠지고 절망하겠는가
> 이처럼 숭고한 나를 어찌 스스로 죽일 수 있겠는가

신비는 활활 타는 불꽃과 같습니다. 온갖 잡스런 감정들은 신비의 불꽃 앞에 스러져버립니다. 원한과 분노, 슬픔마저 활활 태워 날려 보내고 그 앞에 무릎을 꿇게 됩니다. 마치 신의 제단 앞에 무릎을 꿇듯이 말입니다. 사람은 누구나 신비한 현상 앞에서는 자신을 잊게 됩니다. 즉 자신이 사라집니다. 자신이 사라져 빈자리에 신이 들어올 수 있습니다.

생명의 신비가 삶에서 드러날 때 우리는 이를 신명(神明)이라 합니다. 어떤 이는 한민족이 신명을 아는 민족이라고 말합니다. 고조선 이후 한민족의 역사기록에서 빠지지 않고 등장하는 구절은 우리민족이 가무를 즐긴다는 것입니다. 한민족이 유난히 노래와 춤을 즐기는 이

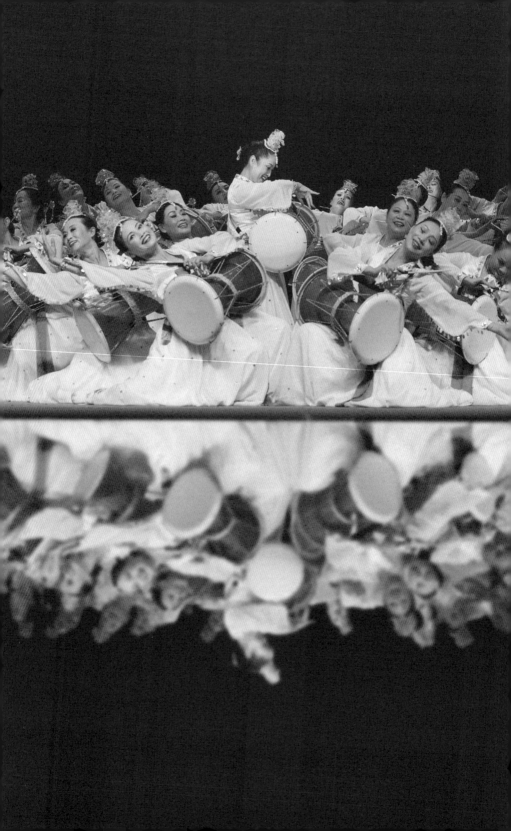

유는 신명이 많기 때문입니다. 마당놀이와 풍물 등 놀이문화는 한 마당에 모여 신명에 도달하는 경험을 하게 합니다. 두레, 품앗이 등 함께 모여 일하는 가운데에서도 신명을 경험하게 됩니다. 이런 이유로 한민족은 세계적으로 유례가 드물게 신명으로 사는 민족입니다.

신명나는 것, 이것은 인간 안에 내재한 신성(神性)이 빛을 받아 드러나는 것이라 할 수 있습니다. 신명이 날 때 주위 사람들과 한마음이 되고, 그 일에 몸과 마음이 몰입하여 쌓였던 한이 풀립니다. 온갖 억압과 근심, 걱정으로부터 초탈하여 자유로워지는 경험을 합니다. 화합, 몰입, 한풀이, 초월과 자유의 경험을 신명의 경험이라고 할 수 있습니다.

신명이란 우리 안에 깃든 생명의 이치가 밝게 드러났을 때의 밝은 기운이라고 할 수 있습니다. 신명이 날 때 초인적인 성취를 이루며, 주위와 하나가 되는 희열을 누립니다. 또한 갇혀 있던 에너지가 발산되고 한이 풀리는 경험을 하게 됩니다. 이는 우리 안의 신이 제 모습을 드러내는 순간입니다. 신명나는 마당극이나 사물놀이판이 벌어졌을 때 모두가 하나의 마음으로 어울리는 것은 무의식적으로 생명들이 친애하여 하나됨을 경험하는 것이라 할 수 있습니다.

현재 사회적으로 신명이 나지 않는다면 이는 우리 생명이 어떤 경로로 억압을 당하며 분열을 겪고 있다는 증거입니다. 예술과 문화, 체육 등 다방면에서 신명이 보이지 않는다면 먼저 생명의 관점으로 돌아가 무엇이 억압을 당하고, 분열증을 앓는지 점검해야 합니다. 그리고 근본적으로 생명을 해방시켜야만 합니다.

투명한 앎과 새로움의 창조

＊

『논어』는 "배우고 때로 익히면 이 또한 즐겁지 아니한가?"라는 문장으로 시작됩니다. 이는 앎의 유익함에 대한 가르침입니다. 앎의 문제가 『논어』 첫머리에 나온 이유는 인간의 삶에서 앎처럼 중요한 것이 없기 때문일 겁니다. 서양의 스피노자도 이 앎에 따라 자기 안에 깃든 신성을 깨달을 수 있다고 하여 중시했습니다. 투명한 앎에 대해 재차 강조하려는 이유도 앎의 문제가 아름다움의 창조에 결정적이기 때문입니다.

투명한 앎은 박학다식과 다릅니다. 무언가를 투명하게 알고자 할 때 지식의 양이 많은 것이 대체로 유리합니다. 그러나 박학다식한 자들 중에는 지식과 달변을 자랑할 뿐 무엇 하나 투명하게 알지 못하는 경우도 있습니다. 과분하게 지식을 쌓다가 감당하지 못해 정신적 분열을 겪기도 합니다. 이른바 분업화된 학문체계에서 통섭하지 못하는 경우입니다.

투명한 앎은 하나를 파더라도 앎의 질과 양 모두에서 최선일 때 도달됩니다. 이는 감각적인 앎, 이성에 의한 추론의 앎, 직관적인 앎이 모두 이상적으로 어우러질 때 이루어집니다. 그 결과 빛이 투영된 단면뿐만 아니라 그늘에 가려진 부분과 내면까지도 투명하게 보는 앎입니다. 빙산의 경우라면 바다에 잠긴 부분까지 밝히는 앎이어야 합니다. 투명한 앎은 음과 양의 모든 것을 꿰뚫어 이해하려는 태도로 얻는 앎을 말합니다.

투명한 앎을 갈망하는 이들 중에 작가가 있습니다. 투명한 앎이

좋은 글, 미적인 완성도가 높은 글을 쓰는 요체이며 왕도임은 몇 가지 예를 통해 쉽게 알 수 있습니다.

작가들은 진부함을 적으로 삼아 싸웁니다. 참신한 한 줄의 글을 위해 밤을 새워 머리를 짜냅니다. 무엇이든 읽을 만한 가치가 있게 하려는 것이 작가의 열정입니다. 작가들은 이런 간절한 마음으로 새로운 것, 낯선 것을 찾아다닙니다. 이런 심정을 대변하는 것 중에 러시아 형식주의자들이 주장한 '낯설게 하기' 미학이 있습니다. '낯설게 하기'가 투명한 앎과 어떻게 관련이 되는지 의아할 것입니다.

'형식주의'란 내용보다 형식이 중요하다고 보는 주의입니다. 이들은 사건의 발생 순서에서 결말을 처음에 보여주거나 과거 회상을 중간에 삽입하는 등 형식적인 변화를 통해 내용을 낯설게 전달할 수 있다고 했습니다. 이야기의 순서(형식)를 바꾸었더니 전달되는 내용은 그대로인데 낯선 느낌으로 전달되는 겁니다. 형식주의자들은 이런 형식의 문제가 예술의 본질이라고 주장했습니다.

'낯설게 하기'는 익숙한 것에 변화를 주어 눈길을 사로잡는 기술입니다. 낯설게 하기의 효용성과 성공의 비밀을 보여주는 수많은 성공사례들이 있습니다. 김훈의 소설 『칼의 노래』는 너무 익숙하여 새로울 것이 없는 이순신 장군이 소재입니다. 그러나 작가는 이순신의 삶을 칼의 울음이란 매개를 통해 익숙한 것의 낯설게 하기에 성공했습니다. 이를 위해 이순신에 관련된 역사적 사실을 투명하게 알아야 했던 것은 기본입니다. 작가는 남해 전적지 현장을 여러 차례 답사하며 당시의 정황과 심리에 정통해야 했습니다. 즉 이순신과 교감한다고 느낄 정도로 투명하게 아는 경지에 이르렀던 겁니다.

다른 예로 영화 〈아마데우스〉는 천재 음악가 모차르트의 이야기입니다. 이 영화는 만년 이인자인 악장 살리에르의 시선으로 천재 음악가 모차르트의 삶을 이야기하는 낯섦으로 큰 호응을 받았습니다. 모차르트라는 천재를 타인의 질투어린 시선으로 보여주는 새로움이 가능했던 데는 모차르트의 인간성에 대한 넓고 깊은 이해라는 자신감이 있었습니다. 즉 익숙해진 기존의 것을 뛰어넘는 투명한 앎이 있지 않고서는 새로움이 가능하지 않았습니다.

낯설게 하기의 효용성에도 불구하고 이것이 무조건 성공에 이르는 열쇠는 아닐 겁니다. 무분별하고 안이한 낯설게 하기는 오히려 기괴함, 불쾌함으로 이어지고 맙니다. 이는 수많은 작품들이 보여주는 실패 요인이기도 합니다. 일상에서 자주 접하는 소설, 영화, 연극이 때로는 기괴하고 불편하며 추한 느낌을 주는 편집의 실패로 끝나버리고 마는 경우가 그것입니다. 실패한 낯설게 하기를 뜯어보면 일정한 결함이 발견됩니다. 주로 생명의 이치와 미학의 이치가 어긋난 지점에서의 낯설게 하기입니다.

귀신분장으로 시내를 활보하면 낯설게 하기의 효과를 기대할 수 있습니다. 그러나 귀신분장은 거부감을 불러일으키고 경계심을 갖게 할지도 모릅니다. 그리고 낯선 것은 두려움과 불안, 혐오감, 의심을 품게 만들어 부정적 효과를 내기도 합니다. 예술가는 낯선 것의 도입을 통해 이목의 집중, 호기심, 각성을 불러일으키길 원하지만 호감이나 감동의 긍정적인 효과를 누리지 못하는 경우도 있습니다. 낯설게 하기가 길을 잃은 때문입니다.

그렇다면 의도하지 않은 거부감, 경계심, 두려움, 의심처럼 부정적

인 효과가 나지 않는 낯설게 하기는 어떻게 해야 가능한 것일까요?

투명한 앎을 통한 낯설게 하기가 해결책입니다. 대상에 대한 투명한 앎이란 깨달음이기도 합니다. 쓰고자 하는 대상을 깨달아 밑바닥과 뒷면까지 투명하게 알면 작가는 가장 쉬운 글, 가장 참신한 글을 쓸 수 있게 됩니다. 독자의 무지로 놓치거나 무심코 지나치던 것을 투명하게 알려줄 때 이는 효과적인 낯선 것이 됩니다. 최고의 참신함은 투명한 낯설게 하기를 통해 달성되며, 이는 투명한 앎(깨달음)을 통해 이룰 수 있습니다. 투명한 앎은 온갖 거부감과 경계, 두려움, 의심을 날려버리는 깨달음의 기쁨도 줍니다. 깨달음의 희열과 기쁨이 바로 감동입니다.

투명한 낯설게 하기는 글에 생기를 부여합니다. 생명은 늘 새로움을 추구합니다. 생명은 새로운 것의 위험에도 불구하고 늘 새로움에 대한 관심과 탐구를 멈추지 않습니다.

인간도 생명의 본능에 따라 새로운 것에 호기심을 느낍니다. 새로움의 추구 성향은 특히 남성들의 이성에 대한 관심에서 발견됩니다. 남성들은 종종 처음 보는 여성의 매력에 매혹 당한다고 합니다. 이는 과학적 연구로도 증명되어 있습니다. 아내들을 고통스럽게 하는 남성의 바람기는 어쩌면 새로운 것을 갈구하는 생명의 피치 못할 현상일 수 있습니다. 사람을 비롯해 생명체들이 새로운 것에 주목하고 호기심과 경계심을 함께 느끼는 이유는 생존을 위해서입니다. 새로운 먹잇감의 싱싱함에 대한 기대가 호기심과 각성을 불러일으킵니다. 그로 인해 낯선 것은 생리적으로 흥미를 자아냅니다. 예술적 낯설게 하기에는 새로움, 생기가 함께 있어야 한다는 사실을 말해줍니다. 유능한

작가라면 투명한 낯설게 하기를 통해 새로움과 생기가 있는 아름다움을 이끌어낼 것입니다.

예술가에게만 투명한 앎이 필요한 것은 아닙니다. 일상의 삶과 모든 분야에서 투명한 앎이 축적되면 그것이 성공적인 삶이 됩니다. 공자와 스피노자 모두 투명한 앎을 수련의 첫째 덕목으로 내세웠습니다. 투명한 앎은 공자에게는 군자가 되는 길이었으며, 스피노자에게는 신에 이르는 길이었습니다.

투명한 앎의 의지는 가난, 이별, 질병, 죽음과 같이 추(醜)한 것들에 대해서도 발휘되어야 합니다. 가난은 의심의 여지없이 벗어나고 싶은 상태입니다. 그러나 부유해진 뒤에 가난했던 시절을 오히려 인간미 넘치게 살았던 행복한 시간으로 기억하는 경우가 많이 있습니다. 즉 가난했던 시절은 간절한 소망과 치열한 생명력이 빛을 발했던 가치 있는 시간이라는 겁니다. 따라서 그는 가난의 경험도 소중하며 앞으로 가난해진다 해도 두려워하지 않겠다는 마음을 가질 수 있습니다.

이별 또한 마찬가지입니다. 연인이나 친구와의 이별, 죽음으로 인한 이별 등은 아픈 것이지만 그로 인해 자신을 돌아볼 기회를 얻게 됩니다. 즉 내가 누리고 가졌던 과분한 사랑을 깨닫고 보다 겸손해지고 만족할 수 있으니 아픈 상실의 이면에는 또다른 얻는 것이 반드시 있습니다.

죽음에 대한 투명한 앎처럼 인간의 불안을 해소하고 안정되게 하는 것은 없을 것입니다. 죽음을 투명하게 알면 죽음에 대한 두려움이 진정됩니다. 그로 인해 가장 안정된 자세를 가진 축구선수처럼 기회

가 왔을 때 최고의 능력으로 골을 넣게 될 것입니다. 안정된 마음의 최고 미덕은 가진 능력을 최고도로 발휘할 수 있다는 데 있습니다. 추한 것의 이면에 있는 미(美)를 감득하는 것은 아마도 투명한 앎의 최고 경지일 것입니다.

운명을 창조하는
거인

아름다움을 향한
생명의 진화

내 운명을 알고 싶어 점쟁이를 찾고 싶을 때가 간혹 있습니다. 점쟁이는 그 사람의 출생시간에 따라 결정되는 길흉화복이나 궁합을 알려줍니다. 그러나 씨앗이 싹튼 날짜가 풍년을 약속하는 건 아닙니다. 오히려 농부의 돌보는 정성과 노력이 더 결정적입니다. 창조될 수 있다고 믿을 때 인간의 운명은 창조의 대상이 됩니다. 본 장에서는 아름다움을 통해 창조할 수 있는 운명에 대해 알아보고자 합니다.

프랑스 철학자 베르그송은 생명에 지대한 관심을 가졌습니다. 그가 생명을 아름다움과 관련하여 강조하지는 않았습니다. 그러나 앞에서 말한 바와 같이 생명은 가장 창조적인 것이며, 아름다움 그 자체입니다. 따라서 베르그송의 생명론은 그 자체로 생명미학의 보고가 될 가능성을 지니고 있습니다.

베르그송은 생명이 본질적으로 흐름이고 파동이며 에너지라는 사실을 중요하게 여겼습니다. 그는 또 생명은 스스로의 의식에 따라 운

미를 욕망하는 생명

명을 창조할 수 있음을 강조했습니다. 이른바 베르그송의 '창조적 진화론'입니다. 미학과 관련지어 '창조적 진화론'을 사유하기 위해서는 그의 지론 몇 가지를 미리 알아둘 필요가 있습니다.

첫째, 그는 생명의 표상만을 읽어내고 논리적으로 추론하는 서양 철학을 죽은 것에 대한 학문이라며 비판했습니다. 베르그송이 보기에 과학은 움직이지 않는 물체, 죽은 물체를 인식하는 방식으로 형성되기 때문에 문제였습니다. 즉 움직이는 것, 흐름, 파동, 지속 따위가 생명의 본질이지만 과학은 사진을 촬영해놓은 것처럼 정지된 것을 분석합니다. 죽은 것을 놓고 해부하면서 인식한다는 것입니다. 그러나 생명은 해부만으로는 파악되지 않는 예측 불가능하고, 신비로운 것입니다.

기존의 철학과 과학은 원인과 결과에 따라 기계처럼 반복되는 것 (기계론), 어떤 목적을 위해 무언가가 존재하고 행동하는 것(목적론)으로서 사물을 인식했습니다. 이런 기계론, 목적론적 방식은 생명에 대한 오해를 낳았습니다. 생명은 그 움직임, 흐름, 지속을 직관으로 볼 때 인식 가능하다는 것이 베르그송의 믿음이었습니다.

베르그송은 서양의 합리주의적 논리학에 기반을 둔 과학, 수학으로는 생명의 참된 본성, 진화운동의 깊은 의미 따위를 드러낼 수 없다고 보았습니다. 예를 들어 과학이나 수학에서 시간은 화살표와 직선으로 표시하게 됩니다. 그러나 앞에서 얘기한 것처럼 시간에 균등하지 않은 질이 있습니다. 어떤 시간은 빨리 흐르고, 어떤 시간은 천천히 흐르며, 어떤 시간에는 몰입과 풍부한 즐거움이 있지만 어떤 시간은 지루합니다. 이렇게 파악되는 시간의 모습은 강물이 흐르는 것과 유사합니다. 강물은 어느 곳에서는 굽이치며 빠르게 흐르고 어느 곳

에서는 완만하게 천천히 흐릅니다. 그리고 어느 지점은 강폭이 좁고 깊으며 어느 지점은 넓고 얕게 흐릅니다. 그러면서 강물은 흘러온 곳과 흘러갈 곳이 하나로 연결되어 있습니다.

이런 시간의 양상과 달리 과학과 수학의 시간은 모든 시간을 동일하게 화살표와 직선으로 표현합니다. 과학과 수학을 통해 형성된 인간의 지성은 정적(靜的)이며 고정화(固定化)된 것을 기계적으로 다루는 능력이라 할 수 있습니다. 베르그송은 생명체가 누리는 시간의 상대적이고 동적인 흐름을 파악하려면 새로운 인식의 방식인 직관이 필요하다고 합니다. 베르그송의 직관 중시는 직관을 중시하는 동양철학으로의 귀의라 해도 무리는 아닐 것입니다.

둘째, 베르그송은 "생명이란 물질과 의식으로 이루어져 있다"고 보았습니다. 의식은 물질이란 틀에 갇혀 있기만 하는 것이 아니라 이를 초월하여 진화할 수 있다는 데서 '생명의식'과 '생명진화'의 개념을 제시했습니다. 베르그송의 진화는 동적이며 예견 불가능합니다. 생명의 내적 충동력인 엘랑비탈(élan vital), 즉 생명의 비약에 의해 '창조적으로 행해지는 진화'입니다.

그는 동물, 식물 등 각자의 몸은 엘랑비탈이 물질성과 타협한 결과로서 적정 지점에서 창조적으로 형성된 모습이라고 주장합니다. 또한 동물, 식물의 몸(물질성)에 자유를 불어넣는 정도는 생명체가 지닌 의식의 정도에 따른다고 합니다.

베르그송의 눈으로 보면 식물이란 의식이 퇴화, 마비된 생명체입니다. 이에 비해 인간은 의식이 특별히 고도화된 존재입니다. 인간을 비롯해 모든 동식물은 보다 진화한 존재로 거듭나도록 방향 지어져

있는 생명이란 것이 베르그송의 믿음입니다.

'생명의 진화론'은 생명의 본질에 대한 성찰, 진화론적 관점 그리고 생명의 의식적인 면을 강조한 특징이 있습니다. 베르그송은 생명체들 속에 들어 있는 생명의 가장 중요한 요소는 의식이라 했습니다. 그 이유는 의식이 생명체가 물질성으로 타락하는 것을 막아주고 창조적인 진화로 이끌기 때문입니다.

결론적으로 베르그송은 '생명은 곧 창조'라고 말합니다. 그는 우리 안에 있는 생명이 어떤 양태인지, 어떤 능력자인지 과학과 직관을 조화시킨 관점으로 말해줍니다. 생명이 창조적으로 진화한 결과가 어떤 모습인지는 유동적이며 미정입니다. 틀과 환경에 얽매이길 거부하는 생명의 창조력이 워낙 뛰어나 창조적 진화의 미래는 알 수 없을 것입니다. 다만 미를 추구하는 생명의 속성에 따라 보다 아름답게 진화할 것이란 기대를 걸게 됩니다.

분명한 것은 생명은 곧 창조이며 아름다운 것을 창조한다는 사실입니다. 예술의 미학이 생명의 이치에 바탕을 두고 있다는 점을 고려해도 그러합니다. 따라서 생명의 창조적 진화는 곧 아름다움을 창조하는 과정입니다. 생명의 본질을 밝혀 아는 것이 무엇보다 중요합니다. 생명의 이치를 아는 바대로 건강한 생명력을 최대한 키워가는 것이 곧 창조이며 아름다움의 바다로 향하는 길입니다.

앙리 베르그송

프랑스의 철학자. 그는 프랑스 유심론(唯心論)의 전통을 계승하면서도, 찰스 다윈, 허버트 스펜서 등의 진화론의 영향을 받아 생명의 창조적 진화를 주장했습니다. 이와 같은 그의 학설은 철학·문학·예술 영역에 큰 영향을 주었습니다. 주요 저서로는 『시간과 자유의지: 의식의 직접소여에 관한 이론』(1889), 『물질과 기억』(1896), 『창조적 진화』(1907), 『도덕과 종교의 두 원천』(1932), 『사상과 움직이는 것』(1934) 등이 있습니다. 1927년 노벨문학상을 받았습니다.

아름다움을 구하는 용기,
초인

참새와 까치 같은 텃새들에게서는 친근감이 느껴집니다. 하지만 살얼음이 언 호수를 찾아온 겨울철새에 대해서는 친근감을 넘어서 신비감을 갖게 됩니다. 이들을 보면서 '생명은 왜 거슬러야 더 강해지는가?' 질문을 던지지 않을 수 없습니다.

카뮈는 「시지프스 신화」에서 "떨어지는 바위를 끊임없이 굴려서 산 정상으로 올려야 하는 시지프스에 연민하기보다 그의 운명에 공감하여 삶의 투지가 되살아남을 느낀다"고 했습니다. 인간은 시지프스처럼, 연어와 철새들처럼, 생명력을 지닌 존재로 환경에 저항하면서 더욱 강해지는 속성을 지니고 있습니다.

자녀에 대한 최고의 양육법은 고난을 겪게 하는 것입니다. 과잉보호하는 부모는 독친(毒親)입니다. 독친이란 자녀에게 해를 입히는 부모를 말합니다. 자녀의 안락한 삶을 위해 막대한 유산을 상속하는 일처럼 자녀를 해치는 일도 없을 것입니다. 이러한 생명의 본질을 통찰하고 일깨우고자 했던 이들 중에 니체가 있습니다. 니체를 살펴보려는

이유는 그가 탐미적인 삶을 생명의 관점으로 주장했기 때문입니다.

니체는 다양한 저작을 남겼지만 특히 초인(超人, Übermensch)론으로 유명합니다. 니체의 철학을 관통하는 한 가지 정신을 '자기 안에서 초인을 일으켜 세우는 것'으로 설명해도 좋을 듯합니다. 이를 위해 그는 우리 안에 있는 초인적인 자질을 '힘에의 의지'란 개념을 동원해 설명했습니다.

니체는 삶이란 다름 아닌 '힘을 갖고자 하는 의지'라고 주장했습니다. 힘을 향한 의지란 대상을 장악하여 손아귀에 쥐고 생존의 근거를 삼으려는 의지입니다. 그러기 위해 스스로 육체적·정신적인 힘을 고양시켜야만 합니다(니체를 통해 널리 알려진 '힘에의 의지' 개념은, 실은 동료 철학자 아들러에 의해 이론의 기초가 세워진 것입니다).

힘에의 의지는 식욕처럼 생리적인 욕구를 만족시키기 위해서 발현하기도 하지만 사회적 권력을 위해서도 발현합니다. 어떤 장소에 대하여 애착을 갖고 편안하게 느끼는 감정을 장소애라고 합니다. 자기 방과 집에 대한 애착, 고향에 대한 애착도 장소애라고 할 수 있습니다. 이 장소애를 니체 식으로 해석하면 장소를 장악하려는 의지가 발현되어 생겨나는 심리적 양상입니다.

예술의 아름다움을 통해 타인에게 영향력을 미치고자 하는 열정도 일종의 힘의 의지라 볼 수 있습니다. 힘에의 의지는 학문에서도 발현됩니다. 니체는 인간의 이성과 논리학이 발생한 이유에 대해서도 "이해시켜 지배하려는 것을 목적으로 삼고 있다"고 말합니다.

니체는 이 같은 방식으로 '힘에의 의지'를 세분화시킵니다. 그는 '인식에 있어서의 힘에의 의지, 자연현상에서 볼 수 있는 힘에의 의지,

미를 욕망하는 생명

'사회 및 개인의 삶'에서 볼 수 있는 힘에의 의지, '예술'에서 힘의 의지 등으로 나누어 설명하고 있죠. 인간의 인식부터 개인적·사회적·예술적 행위까지 모든 것이 힘의 의지에서 비롯된다고 본 겁니다.

니체가 말한 힘의 의지는 약동하는 생명력이면서 생존의 출발점이자 목표점입니다. 니체는 힘을 향한 의지를 삶의 근본충동이라고도 했습니다. 인간은 자신의 힘이 증가하고 발전한다고 느낄 때라야 보람과 행복을 느낍니다. 다시 말해 힘을 잃어가고, 다른 사람들보다 퇴보한다고 느낄 때 불행한 감정을 갖게 된다는 것입니다. 불행하다고 느낀다면 자신의 힘에의 의지가 어떤 상황에 처해 있는지 돌아볼 필요가 있습니다. 니체의 주장대로라면 일상에서 질투심, 열등감, 패배감, 상실감 등 불행한 감정을 느낄 때는 어떤 식으로든 힘을 잃었기 때문일 겁니다. 반면 만족스러울 때, 희열을 느낄 때, 감동으로 뿌듯할 때 등 행복과 보람을 느끼는 순간들은 힘에의 의지가 충족되고 힘이 증강될 때인 것입니다. 힘에의 의지로 충만한 자는 어떤 상황에 처해도 자신의 힘을 증강시키려는 노력을 멈추지 않습니다.

니체는 스스로를 "망치를 든 철학자"로 소개합니다. 그는 전통 철학의 의미와 가치를 재평가하면서 "신은 죽었다"고 말합니다. 그가 기존 관념에 망치를 휘두르며 초인의 길을 외칠 수 있었던 힘은 거스를 때 더욱 강해지는 생명의 이치가 내면화된 결과라 할 수 있습니다. 니체는 생명에 대해 자세하게 언급하지는 않았습니다. 그러나 그의 철학에서 생명의 이치가 큰 줄기를 이룬다는 점은 숨길 수 없습니다.

이런 생명의 논리로 니체는 시련과 경쟁을 긍정합니다. 시련은 스스로를 더 강하게 해주는 계기로서, 경쟁자는 나를 고양시켜주는 상

대로서 긍정적입니다. 모험이나 위험한 일들도 인간을 강하게 해주는 것으로서 긍정합니다. 니체의 주장에 따르면 현대사회의 치열한 경쟁도 비난할 일만은 아닌 게 됩니다.

니체는 연민이란 감정에 대해 "연민은 인간의 약함을 합리화시킨다는 점에서 그리고 스스로 강해지려는 의지를 가진 인간성에 대한 부정이란 면에서 긍정되기 어렵다"고 말합니다. 그 결과 연민은 인간의 존엄성을 무시하는 결과를 낳기도 합니다. 이는 인간은 초인을 지향해야 한다는 관점에서 연민을 비판적으로 본 것입니다. 니체의 이런 주장은 박애라는 보편적인 가치에 어긋나지만 강한 생명력을 지향하는 자라면 당연히 갖게 되는 태도가 아닐까 합니다.

히틀러의 나치는 니체의 철학을 편집·왜곡하여 전체주의적 통치이념을 지지하는 것처럼 악용했습니다. 이 사건은 물론 철학자의 잘못이라고만 할 수는 없지만, 생명을 단지 힘을 향한 의지로 이해할 경우 문제가 발생할 수도 있다는 점을 말해줍니다. 즉 힘에의 의지라는 부분만을 확대하여 이것이 곧 생명의 본질인 양 오해할 소지를 남겼다는 것입니다. 성인들의 생명이해에서 보여주는 인성의 전체성과 보편성을 아우르는 미덕이 결여됐다는 점은 니체 철학의 영감과 장점을 수용할 때 주의할 부분입니다.

니체는 인간의 삶에서 아름다움(예술적인)의 실현을 중시했습니다. 그는 가장 이상적인 삶의 태도로 디오니소스적 삶을 제시했습니다. 디오니소스는 그리스 신화에서 술의 신입니다. 디오니소스는 술에 취했을 때 드러나는 인간성이기도 합니다. 이는 세상과 어우러져 하나가 되려는 근원적 심성을 말한다고 할 수 있습니다. 고대 그리스

인들의 디오니소스 축제는 충동과 야성, 광기의 모습으로 그려집니다. 그러나 디오니소스 축제를 통해 다양한 연극이 상연됐다니, 그것이 예술성의 발현과 관련이 깊다는 점은 부인할 수 없습니다.

니체가 디오니소스에게서 본 것은 야성과 무질서 속에서 나오는 예술적이면서 창조적인 삶입니다. 다시 말해 아름다움에 바쳐진 용기 있는 자의 삶, 더 나아가 초인의 삶입니다. 디오니소스 신의 반대편에 있는 아폴론 신의 삶은 이성적이고 본능을 억제하는 삶입니다. 니체는 당시 서양인들이 아폴론적 삶(이성적 삶)을 산다고 보았습니다. 니체는 충동과 야성, 활력의 디오니소스적인 삶을 강조하면서 인생은 예술을 향해 나아가야 한다고 말합니다.

니체에게 예술이란 자기 내면의 아름다움에 대한 표출입니다. 따라서 아름다운 작품은 바로 작가의 아름다운 내면의 반영인 것입니다. 아름다운 작품을 위해 작가는 내면을 아름답게 가꾸고 빛내야만 합니다. 따라서 예술의 아름다움에 주목하고 이를 창조하고자 하는 삶이 인간성을 고양하는 삶, 즉 힘의 의지에 충실한 삶이 됩니다.

니체의 초인은 아름다움과도 관련이 있어 보입니다. 용기 있는 자가 미인을 얻는 것처럼 아름다움을 추구하는 길에는 용기가 필요합니다. 니체의 초인이란 실은 삶에서 아름다움을 추구할 만큼의 용기를 가진 사람이라 할 수 있습니다.

미를 욕망하는 생명

운명을 바꾼 아름다운 바람,
풍류도

신라 천년 역사의 고도(古都) 경주에 갈 때마다 즐비하게 널린 거대한 무덤들은 인상적이었습니다. 왕족의 거대한 흙무덤을 쌓기 위해 고생했을 백성들의 혼령이 그늘져 있는 듯 가여웠습니다. 아방궁을 짓고 만리장성을 쌓았던 폭군 진시황제의 시대와 귀족 중심의 사회 신라가 다를 것이 없다는 생각이 들곤 했습니다. 그러나 풍류도를 알면서 이런 생각은 서서히 바뀌었습니다. 신라는 신의 나라였습니다. 무덤의 크기는 신을 믿는 믿음의 크기이며, 인간 안에서 발견한 신의 분량일 수 있다고 생각했습니다. 인간 내면에 깃든 신을 밝게 알았음을 증언하기 위해 무덤이 그곳에 있는 듯 보였습니다.

베르그송의 창조적 진화론은 개인과 인류의 운명창조를 염두에 두었습니다. 니체의 초인론은 개인의 운명개척과 예술적 삶의 추구란 면에서 참고할 수 있습니다. 그리고 신라의 풍류도(風流徒)는 미적인 삶을 통해 집단의 운명을 창조한 경우였습니다.

풍류도는 신라 화랑들이 추구했던 도(道)입니다. 삼국 중에 가장

약했던 신라가 한반도를 통일할 수 있었던 까닭도 풍류도의 힘이 혈맥이 되어 그 중심을 흐르고 지탱했기 때문입니다. 풍류도는 우리 민족사에 도도하게 흘러야 할 정신이지만, 현재에 이르러서는 '풍류를 즐긴다' 또는 '낭만과 멋' 정도로 쓰이며 그 의미가 희석됐으니 안타까운 일이 아닐 수 없습니다.

풍류도의 기록은 턱없이 빈약하지만, 그 본질은 그리스의 인문정신과 다르지 않았습니다. 풍류도는 인간 안의 신을 밝히고 신명에 사는 도였습니다. 즉 인간의 아름다움을 인식하고 인간의 능력을 최고도로 발휘하게 해주는 생명존중의 정신이었습니다. 이런 풍류도 정신이 신라인의 가슴과 머리에 흘렀다는 사실을 신라 최고의 문장가 최치원은 「난랑비문」에서 증언하고 있습니다.

나라에 현묘한 도가 있으니 풍류라 한다. 그 교의 기원은 선사에 자세히 실려 있으니, 이는 삼교(유불선)를 아우르고 온갖 목숨과 접촉하여 감화한다.

집에 들어오면 효도하고 나가면 나라에 충성하는 것은 노사구(공자)의 가르침이다. 또 무위와 말 없는 가르침을 행하는 것은 주주사(노자)의 가르침이다. 모든 악한 일을 하지 않고 착한 일만을 행함은 축건태자(석가)의 가르침이다.*

최치원은 유교와 불교, 도교를 아우른 것이 풍류도라고 했습니다.

* 『삼국사기』 중에서

미를 욕망하는 생명

"온갖 목숨과 접촉하여 이를 감화한다"는 것은 자연의 아름다움에 빠져들어 자연과 하나됨을 추구함을 이릅니다. 즉 인간 및 자연과의 하나됨이 풍류도의 출발이자 일상이었음을 말해줍니다.

최치원은 또 풍류도가 화랑들이 따르는 도라 했습니다. 그리고 이 도는 깊고 현묘하다고 했습니다. 현대인이 알고 있는 풍류와 사뭇 다릅니다. 현대인은 풍류를 '자연 속의 여가나 오락' 정도로 이해합니다. 이는 우리가 조상의 정신세계에서 그리고 마음의 고향에서 얼마나 멀리 와 있는지 보여줍니다.

신라 화랑이 명산대천을 찾아 심신을 단련한 사실만 교과서에 전해지고, 그들이 추구한 정신이 '풍류도'인 것은 오랫동안 망각됐습니다. 누군가 뜻이 있는 자가 알려주고 싶어도 풍류도가 무엇인지 알기 어려운 문제도 있습니다. 풍류도가 무엇인지 관심을 가진 일부 선각자들은 오랫동안 찾지 않아 덤불에 가려진 오솔길을 되찾는 마음으로 희미한 길을 추적해왔습니다.

풍류를 글자 그대로 해석하면 '바람의 흐름'이란 뜻이며 이는 자연을 말합니다. 역사문헌을 조사해보면 신라시대에 풍류와 같은 의미로 '풍월(風月)'이 쓰이기도 했습니다. 풍월은 화랑도의 일상용어이기도 했습니다. 화랑도의 우두머리는 풍월주(風月主)라 불렸습니다. 풍월을 읊는다는 말을 쓰곤 하는데, 이는 자연미를 노래한다는 의미입니다. 왜 '물과 해'가 아닌 '바람과 달'을 병치하여 자연의 의미로 사용했는지 질문을 던져볼 필요가 있습니다.

시인 고은은 "풍류로서 풍월을 분석해볼 때, 풍은 바람, 밝, 해를 가리키는 것으로 백(白), 양(陽)을 뜻하고, 월은 음(陰)을 뜻함으로 밝

은 해의 길과 땅의 길을 아우르고 있는 성부르다"고 해석합니다.

현재 '풍'은 바람의 뜻으로 사용됩니다. 그러나 신라시대에는 그렇지 않았습니다. 불이나 밝음을 의미하는 '부루(=불)', '불(火)', '밝(=밝다)' 등의 고어가 한자와 만나 표기되면서 점점 '풍'으로 변했을 것이라고 합니다. 이런 언어의 변이는 향가가 표기되는 문법에서도 증명되고 있습니다.

신라시대의 풍월은 바람과 달이 아닌 해[風]와 달[月]입니다. 해와 달은 음과 양을 대표하는 천체이니 동양의 전통적인 음양 우주론과 자연관의 표현입니다. 따라서 풍월은 음양과 동의어이며 우주를 뜻합니다. 신라의 언어가 현재와 이렇게 달랐다니 당황스러우면서 신기한 마음이 듭니다.

풍류도 마찬가지입니다. 풍류도는 자연의 빛에 따라 흘러가듯 순응하며 살아가면서 신명을 이끌어내는 삶의 철학입니다. 앞서 보았듯 최치원은 「난랑비문」에서 풍류도를 "온갖 목숨과 접촉하여 이를 감화한다"고 했습니다. 이는 자연의 아름다움에 빠져들어 자연과의 하나됨을 추구하는 자연합일의 삶을 말합니다. 다시 말해서 풍류는 하늘과 땅, 사람이 삼위일체로 동일성을 이루어 사는 정신입니다. 이는 개인, 가족, 사회, 군신관계 모든 영역에 침투해 모두를 하나로 단결시킵니다. 모두가 혼연일체의 하나됨을 지향하니 그 강인함과 단결력이 클 수밖에 없습니다.

풍류도는 멋을 사랑하는 정신이기도 합니다. '풍류를 안다'고 말

* 고은, 「풍류정신으로서의 멋」, 『멋과 한국인의 삶』(최정호 편), 나남출판, 1997, 85~86쪽.

미를 욕망하는 생명

할 때 특히 '멋'과 관련이 있습니다. 화랑들은 짙은 화장을 하고 새의 깃털로 모자에 치장을 했습니다. 명산대천의 맑은 물과 기암괴석 등 절경을 찾아다녔습니다. 그들은 무엇보다 노래와 춤을 즐겼고 인격과 우정의 아름다움을 헤아렸습니다. 화랑들은 이렇게 어울리는 가운데 가장 빼어난 인격자와 능력자를 구분할 수 있었고, 이들을 우두머리로 추대했습니다. 화랑도의 미적인 취향이 허황된 탐미주의에 머문 것이 아니라 생존과 깊은 관련이 있음을 짐작할 수 있습니다. 당시 화랑들의 미적인 추구는 용맹함의 표상이었습니다. 용감한 자가 미인을 구한다는 속담은 미와 용맹함이 무관하지 않음을 말해줍니다. 화랑도의 명칭에 용맹을 상징하는 호랑이가 아닌 '꽃[花]'이 사용된 이유도 여기에 있을 겁니다.

멋이나 아름다움을 나약함으로 여기는 것은 오해입니다. 화랑들이 감각하고 체득한 멋이나 아름다움은 인간 내면의 아름다움에 대한 인식과 확신에서 비롯된 것으로 보입니다. 그들은 내면의 아름다움을 인식하고 개발하며 이를 지키기 위해 도를 추구했을 것입니다. 그 결과 개인적·국가적 위기에 닥쳐서는 이를 지키기 위해 목숨을 걸 수 있었습니다. 그리스의 소크라테스가 자기 안의 아름다운 것을 위해 죽기를 선택했던 경우도 이와 같았습니다.

풍류도는 아름다움을 향한 삶이란 면에서도 주목해야 합니다. 그러나 아름다움을 비추던 광명의 빛이 구름에 가릴 때도 있습니다. 화랑도가 본래의 도도한 흐름을 잃어갈 때부터 신라에서는 풍류도가 희미해졌습니다. 귀족 중심의 계급사회는 풍류도의 전 사회적 실현에 근본적인 제약이었을 겁니다. 고려, 조선에 들어와 풍류도는 크게 변

질되고 오해됐습니다. 누가 풍류를 안다고 말할 때 이는 자연을 즐기며 낭만적인 삶의 멋을 안다는 의미로 전해지게 됐습니다.

종교학자 유동식은 한민족의 종교적 원천이 풍류도에 있다고 합니다. 그는 심지어 풍류도가 곧 한민족의 얼이라고 말합니다. 그는 '풍류'란 말에서 더 깊은 의미를 찾아냅니다. '풍류'에 한민족의 특징적 정신인 '멋있다(=아름답다)', '크다(=한)', '살다(=삶)' 세 가지 의미가 들어 있다는 겁니다.* 따라서 풍류를 안다는 것은 멋있고, 크게, 잘 사는 문제로 통합니다. 신빙성이 있고 근사한 해석이 아닐 수 없습니다.

먼저 풍류가 '멋'으로 통하는 의미를 따져봅니다.

누군가 멋을 내는 사람은 매력을 뽐내려는 활기에 찬 사람입니다. 따라서 활기에 찬 상태를 말합니다. 그리고 멋을 낸다는 것은 자유로운 정신일 때 가능한 일입니다. 따라서 자유로운 정신이 흐르고 있음을 말합니다. 멋을 낸다는 것은 타인에게 보여주고 인정 받고자 하는 행위입니다. 이는 타인과 어울림을 전제로 합니다.**

멋을 추구하는 화랑들은 화장을 하고 모자에 새의 깃털을 꼽는 등 옷차림을 멋지게 했습니다. 함께 멋을 낸 친구들과 아름다운 산천을 찾아다니며 춤과 노래를 즐겼습니다. 옆에는 유화로 불리는 아름다운 여인네들이 함께할 때도 있었습니다. 유화의 동행을 성적인 방종으로만 볼 일은 아닙니다. 남녀의 관계에서 성의 비의를 깨닫지 못한다면 자신의 아름다움을 아는 데 큰 어려움이 있었을 것입니다. 그들은 서

* 유동식, 「풍류도와 한국의 종교문화」, 『멋과 한국인의 삶』, 나남출판, 1997, 72~73쪽.

** 위의 책, 73쪽.

　　　　　　　　　　　　　　　미를 욕망하는 생명

로의 내면에 담긴 멋, 즉 아름다운 인격과 우정을 추구했습니다.

이처럼 풍류가 곧 '멋'이 되는 이치에는 '생동감'과 '자유로움', '어울림'의 개념이 들어 있습니다. 이들이 가장 이상적으로 조화로운 상태가 최고의 '멋'으로 발현하는 겁니다. 풍류를 즐기며, 그 멋을 따르는 화랑의 삶은 활기찼고, 자유로웠으며, 주위 사람 및 여건과 조화를 이루는 게 당연했습니다. 오늘날 우리가 평소 사용하는 '멋을 낸다'는 말은 단지 외양의 꾸밈에 한정돼버렸습니다. 그러나 화랑들의 '멋'은 자연과 사람과 하늘이 일체가 되는, 즉 외부의 신과 통하고 내면의 신을 발견하는 실마리였습니다.

두 번째, 풍류가 곧 '크다(=한)'는 의미입니다.***

'한' 또는 '하나'는 앞서 『도덕경』에서 설명한 '하나됨'과 관련이 있습니다. 신라 화랑에게 도교는 유교, 불교와 함께 중요한 신앙이었습니다. 『도덕경』은 도교의 중심 경전입니다. 『도덕경』에서 '하나됨'은 무엇엔가 빠져들어 그것과 하나가 되려는 성질이라 했습니다. 특히 아름다움에 빠져들어 그것과 하나가 되려는 마음이 이와 관련이 있습니다. 화랑들은 명산대천을 유람하며 공감하고 어울리는 가운데 '하나'가 되려는 인간의 본성을 깨치고, 그 하나됨의 위대한 능력을 터득했습니다.

수련과정에서는 친구와의 우정은 물론 이성과의 사랑 경험이 중요할 수밖에 없었습니다. 사다함과 무관랑이 '사우맹세(한 날 한 시에 죽기로 하는 맹세)'를 실현한 일, 동료 화랑의 죽음을 슬퍼하는 향가

*** 위의 책, 74쪽.

「찬기파랑가」의 절절한 가사는 화랑들의 우정이 어떠했는지 일부나마 그 이해를 제공합니다. 『삼국유사』, 『화랑세기』에서 보듯 요즘 기준으로도 음란하게 여겨지는 화랑들의 연애담 일화는 '음양의 하나됨' 이치에 도달하는 불가피한 여정의 사연들로 이해됩니다. 이런 육체적·심리적 '하나됨'의 체험을 통해 화랑들은 자신을 알 수 있었습니다.

'한'에는 크다는 의미도 있습니다. 하늘, 하나님처럼 큰 존재를 말할 때 '한'이나 '하나'를 사용합니다. 우리 삶에서 '한'의 극대화는 불교의 '무아(無我)'를 통해서 가능합니다. 불교는 작은 나를 버리고 '무아'에 도달할 것을 강조합니다. 이는 나 자신이 한없이 확대되는 초월의 경지입니다. 즉 '한'이 최대치로 성취되는 경지입니다.

화랑들은 인성의 '아름다움'과 '큼'의 성질을 양육하는 집단이었습니다. 즉 아름다움의 자질인 미성(美性)을 밝혀 자아를 실현하고 세상에 이롭게 하고자 했습니다. 여기에 귀족과 국가의 이해가 얽혀 들었습니다. 즉 화랑들의 영욕이 서린 '속세의 '삶'을 거론하지 않을 수 없습니다.

풍류도가 이처럼 젊은이들을 빼어나게 자아실현 시킨다는 사실을 위정자들이 모를 리 없습니다. 진흥왕, 선덕여왕을 비롯해 신라의 왕들은 화랑도를 권장하고 지원하며 풍류도를 익힌 인재를 발굴해 활용하고자 했습니다. 특히 진흥왕은 선대 법흥왕의 뜻을 기려 "나라의 융성을 위해 풍월도를 일으켜야 한다"라고 선포했습니다. 그는 화랑도의 발전과 국력의 융성을 동시에 이루었습니다. 이는 '하나됨'이 개인과 국가 차원에서 빼어나게 실현된 사례라 할 수 있습니다.

　　　　　　　　　　　미를 욕망하는 생명

화랑도의 모험적 삶도 풍류도의 특징으로 살펴볼 필요가 있습니다. 화랑도는 집을 멀리 떠나 명산대천을 찾아 심신을 수련했습니다. 그들은 때로 맹수를 만나 싸워야 했습니다. 김춘추, 김유신처럼 적국에 들어갔다 오기도 했는데 이는 목숨이 걸린 모험이 아닐 수 없었습니다. 낯선 세계와 위험한 세계에 자신을 노출하는 가운데 자신을 알고 타자를 이해할 수 있었습니다. 동료와 목숨을 내놓고 협력하고 우정을 다질 수도 있었습니다. 이렇게 길러진 화랑도의 진취적인 기상과 우정, 헌신적인 봉사는 신라의 삼국통일 대업에 크게 기여했습니다.

풍류도가 가족과 사회에서 길러진 이기주의를 탁월하게 치유한 점도 주목해야 합니다. 대표적인 예로 화랑 사다함은 전쟁에 나가 큰 공을 세워 수많은 노비와 땅을 받았습니다. 사다함은 노비는 해방시켜주고 땅은 부하들에게 나누어주었습니다. 이런 청렴한 기풍이 있었기에 화랑은 귀족과 평민이라는 이질적인 계급 사이에서 매개체이자 접합제로 역할을 했고, 국가적 단결을 이끌어낼 수 있었습니다. 오늘날 핵가족 시대에 청소년들은 이기주의와 소통 불능의 병을 앓고 있습니다. 또한 온갖 문명의 질병을 앓기도 합니다. 현대의 청소년들에게 유익한 교육법의 원형이 풍류도와 화랑도에 온전히 있다 할 것입니다.

화랑도의 예술적인 삶에 대해서도 주목할 필요가 있습니다. 화랑들은 산과 강을 찾아다니며 춤과 노래를 즐겼습니다. 단순한 춤과 노래가 아니었습니다. 춤과 노래는 원시시대 이후 신을 느끼고 영접하는 길이었습니다. 각종 무속과 제천의식에는 반드시 강신(降神)을 청하는 춤과 노래가 있어야 했습니다.

예나 지금이나 우리는 춤과 노래를 통해 신명(神明)을 경험하게 됩니다. 신명이 난다는 것은 내 안에 신이 나는 어떤 것이 있다는 사실을 깨닫게 해주며, 이 신이 나는 것에 따라 살고자 하는 마음을 갖게 해줍니다. 이 신명의 경험을 통해 화랑들은 동료와 합일하는 경험을 하게 되고 자신의 아름다움에 대한 긍지를 갖게 됐을 것입니다. 약자이면서 강자를 제압하고, 더 나아가 대국의 외교적 간섭과 침략을 극복한 신라인의 신명은 현재 한국인들에게 가장 간절한 덕목입니다.

신라시대는 서양의 황금기인 고대 그리스와 비교됩니다. 고대 그리스의 인문정신과 기운이 신라에도 강처럼 흘렀다는 사실은 신라의 역사를 이해할수록 더욱 분명해집니다.

고대 그리스인들은 밀로의 비너스상에서 보여준 것처럼 육체미를 존중하여 예술의 표현대상으로 삼았습니다. 성적으로는 동성애가 이루어지는 등 극히 개방적이었습니다. 공공장소에서 육체를 드러내도 크게 흉이 되지 않았습니다. 특히 소크라테스와 제자들의 에로스 논의에서 보듯 성은 예찬의 대상이었습니다. 그리스에서도 성적인 자유분방함이 일부 계층의 타락으로 이어지는 등 그늘을 드리웠지만, 인간의 성에 대한 존중이란 면에서 긍정적인 빛이 훨씬 강렬했습니다.

신라인들도 그리스인들처럼 생명의 아름다움을 성찰하여 그 본성에 따랐습니다. 신라귀족의 성적인 자유분방함은 방종으로 비쳐지기도 하지만 생명의 본성에 충실한 결과였습니다. 여러 명의 군주와 귀족을 남편으로 두고 살면서 권력을 누렸던 미실은 당시 성풍속의 자유분방함 이전에 생명을 소중하게 여기고 사랑을 추구했던 삶을 반증합니다.

미를 욕망하는 생명

그리스인들이 시민병 제도를 유지하며 강대국 페르시아와 싸워 이긴 역사는 민족의 긍지로 남아 있습니다. 시민병 제도는 자유와 인간의 존엄성을 존중 받는 개인이 자발적으로 나서 싸우는 군사제도라 할 수 있습니다. 그리스인들이 보여준 바는 진정한 아름다움을 아는 자가 가장 용맹하다는 것이었습니다.

약소국 신라가 군사적으로 강해진 과정도 다르지 않았습니다. 신라의 군사적 성장에는 풍월도의 정신을 수용한 청년집단 화랑도가 있었습니다. 그들의 기백과 신명이 도도한 강물을 형성하며 시대를 만들었습니다. 꽃을 표방한 청년집단은 동료와 이웃, 조국을 위해 목숨을 아끼지 않는 가장 용맹한 집단이 됐습니다.

풍월도는 신라의 역사를 기존의 해석과 달리 보게 해줍니다. 풍월도의 정신에서 핵심은 인간의 생명에 대한 깨달음의 도였습니다. 인간의 생명에 본성으로 자리한 아름다움과 신비로움을 받들어 자신과 서로를 존중하고 우정을 키우는 것이 화랑도 활동의 본질이었습니다. 열악한 환경에서 최고의 조직력과 무력을 끌어낸 김유신의 업적, 당나라, 고구려, 백제 등 주위 강대국들의 정복 야욕에 맞서 가장 자주적이고 독립적인 외교를 펼쳤던 김춘추의 활약은 풍류도의 고양된 정신과 기백이 없었다면 존재하지 않았을 것입니다.

신라의 삼국통일을 소수 영웅들이 만들어낸 것으로 보는 역사관은 거대한 파도는 보지 않고 튀어 오른 물방울만 보는 것과 다르지 않습니다. 또한 돌을 들어 올리는 자의 지렛대를 보지 않고 근육만 바라본 것과 같다 할 것입니다. 신라의 역사에서 풍류도는 힘찬 조류였고, 저보다 큰 바위를 들어 올린 지렛대였습니다.

신라의 지렛대 받침돌은 '가운데 마음', 즉 중심(中心)이었습니다. 이 중심에 지렛대를 세울 때 인간은 최고의 능력을 발휘할 수 있습니다. 또한 '가운데 마음'에 세운 깃발은 모두의 표상이 되어 지지를 받게 됩니다. 신라의 풍류도는 집단적으로 인간의 가장 근본 마음인 '가운데 마음'을 지키며 혼연일체가 되어 사는 삶이었습니다. 그 결과 악조건에서 적은 인원으로 최고의 무력을 이끌어냈고, 이런 지지와 자신감을 바탕으로 외교전에서도 대국 당나라의 덩치에 밀리지 않고 그들을 움직이는 큰 힘을 발휘할 수 있었습니다.

이처럼 신라인의 삶을 추적하면 척박함과 결핍, 외부의 침략을 이겨낸 고대 그리스인의 삶과 겹쳐집니다. 고대 그리스의 철학은 지금까지도 서양 인문학의 원천으로 통합니다. 서양인들은 고대 그리스의 철학과 예술 등 모든 것에서 인간이 무엇인지, 인간다운 삶이 무엇인지 원형을 찾을 수 있었습니다. 이는 인문정신이란 이름으로 로마문명, 르네상스문화 속으로 이어졌습니다. 소크라테스, 플라톤, 아리스토텔레스의 철학은 오늘날에도 전 세계에 걸쳐 수없이 인용되며 지대한 영향을 미치고 있습니다. 이에 비해 신라의 풍류도 정신은 무한한 가능성을 지녔음에도 그동안 잊히고 흐려져 있었습니다. 21세기에 풍류도를 다시 일깨울 수 있다면 개인과 민족의 잠재력을 실현하고 민족통일을 이루는 데 원동력이 될 것이 분명합니다.

미를 욕망하는 생명

하나됨의 의미

신라 화랑도는 풍류정신에 따라 '하나됨'의 정신을 체득했습니다. '하나'에는 하나, 크다 등 여러 의미가 있습니다. 풍류도의 경전으로 통하는 『천부경』을 보면 '하나'는 약간 다른 차원으로도 해석될 수 있습니다.

> 하늘과 땅과 사람은 초월적인 '하나'가 자기 자신을 '셋'으로 쪼갠 것이다. 그러면서도 '하나'는 변함없이 존재한다. 천, 지, 인으로 하여금 하늘, 땅, 사람이 되게 하는 것은, 이 '하나'를 속에 내포하고 있기 때문이다.[*]

하늘과 땅, 사람 사이에 작용하는 '하나'는 생명체가 생성변화하는 원형이면서 원리이고, 능력이며 힘입니다. 산소와 수소가 만나 물이 되고, 암수가 만나 새끼가 태어나는 이치이기도 합니다. 이 '하나됨'의 능력은 인간 각자의 내면에서도 작용하고 있습니다. 그로 인해 인간은 탄생하고 성장하여 병들고 죽게 됩니다. 하나(=나)는 둘(=너)을 만나 셋(=새로운 생명)을 창조하게 됩니다. 이런 원리로 천, 지, 인이 조화롭게 된다는 것이 풍류도의 믿음일 것입니다.

이상적인 전사

신라 화랑은 자신들의 상징물로 꽃을 사용했습니다. 가장 용맹한 집

[*] 유동식, 「풍류도와 한국의 종교문화」, 같은 책, 81쪽.

단의 상징물이 호랑이나 용이 아니라 꽃이어야 했던 이유는 풍류도를 통해 이해됩니다. 풍류도는 쉽게 말해 멋에 살고 멋을 위해 죽는 도입니다. 이 멋은 오늘날 우리가 아는 멋과 조금 달랐습니다. 생명의 생사 본질에 대한 깨달음을 얻을 때 열리는 아름다움의 세계였습니다. 특히 죽음을 배척하지 않는 데서 많은 기적과 가능성이 창조됐습니다. 풍류도는 죽음에 대한 공포와 두려움을 초극하여 인간의 존엄성을 극대화하는 길을 가르쳤습니다. 그 결과 화랑들은 아름다운 본성으로 살아가는 자신을 지키기 위해 목숨을 걸 수 있었습니다. 또한 아름다운 우정을 나눈 친구를 지키기 위해 목숨을 바쳐 싸우는 것을 당연하게 여겼습니다.

생사의 이치를 깨달은 화랑도 집단은 대의 아래 뭉칩니다. 그들은 사회적 차원의 큰 아름다움을 위해서라면 죽음도 두려워하지 않는 군대가 됐습니다. 이들이 주변 강국인 백제, 고구려, 당나라의 군대와 대적하여 승리한 기적은 여기에서 비롯됐습니다. 화랑도는 꽃처럼 아름다운 마음이 가장 강력한 무력을 창출한 예였습니다.

동심,
나와 세상을 구원하리라

역사상 많은 현인들이 동심에 큰 관심을 가졌습니다. 한국의 동화작가 정채봉은 "도스토옙스키가 아름다움이 세상을 구할 것이다라고 말했지만, 나는 '동심이 세상을 구원할 수 있다'고 믿는다"고 말했습니다. 동심으로 돌아갈 때 자신을 구원할 수 있고, 사회의 악과 부조리도 치유된다는 것입니다. 그런데 정채봉과 도스토옙스키의 말은 서로 다른 듯하나 실은 동의어로 다가옵니다.

우리는 동심이 천사와 같다고 말합니다. 그러나 천사 같은 동심은 오해입니다. 동심은 착하고 악한 것을 떠나 있습니다. 선악을 초월해 있는 자연의 마음이며, 신적인 영역의 마음이라 할 수 있습니다.

동심은 마음의 씨앗 단계입니다. 동심은 마음의 씨앗 단계이기에 무엇으로든 분화할 수 있는 줄기세포 같은 가능성을 지니고 있습니다. 누구는 이를 백지상태라고도 표현합니다. 씨앗 속의 생명이 할 수 있는 일은 꿈꾸는 일입니다. 그래서 어린이가 즐겨 읽는 동화는 꿈과 환상으로 이루어져 있습니다.

예수는 어린이의 마음에 대해 이렇게 말했습니다.

진실로 너희에게 이르노니, 너희가 돌이켜 어린아이와 같이 되지 아니하면, 결단코 천국에 들어가지 못하리라. 누구든지 내 이름으로 이런 어린아이 하나를 영접하면, 곧 나를 영접함이라.*

동심은 하느님의 마음이라고 할 수 있습니다. 동심은 성인들의 향수(鄕愁)나 유적(遺跡)이 아닌 겁니다. 동심은 성인이 되어서도 누구나 그대로 보유하고 있으며 되돌아가야 할 마음의 고향이란 것이 예수의 말이었습니다.

불교에도 모든 중생에게 불성이 있으며 이 불성은 곧 동심이라는 말이 전합니다. 모두가 성불이 가능한 이유도 동심이 있기 때문입니다. 동화작가 정채봉도 동심을 곧 부처님의 마음으로 보았습니다.

중국인 문장가 이탁오는 "동심은 사람의 처음 마음이자 진실한 마음이다. 만약 동심을 잃어버리게 되면 진심을 잃어버리게 된다. 진심을 잃어버리면 자기 안의 참된 사람을 잃어버리게 된다"고 했습니다. 보고 듣는 것들이 동심을 덮어버리는 것은 피할 수 없는 숙명입니다. 그러나 노력 여하에 따라 동심을 회복할 수 있습니다. 나를 안다는 것은 보고 듣는 것들의 묵은 때를 벗겨내고 다시 동심의 나를 찾는 일입니다. 다만 어른이 되어 되찾는 동심은 어린이처럼 무지의 상태가 아니란 점이 다릅니다. 어른의 동심은 모든 것을 다 아는 가운데

* 『마태복음』 중에서

이루어진 어린이의 마음입니다.

동심의 중요함을 알지만 어떻게 해야 동심으로 돌아갈 수 있는지는 막연합니다. 무작정 어린이를 사랑하고, 같이 놀아주면 되는 것인지 질문을 하기도 합니다. 동화책을 많이 읽는다고 동심이 되는 것도 아닐 겁니다. 어린이와 함께하는 것만이 동심의 회귀 조건은 아닌 게 분명합니다. 동심 회귀의 단서가 될 몇 가지 동심의 특징들을 짚어보겠습니다.

동심은 몰입을 잘하는 천재적인 마음입니다. 동심이 몰입의 천재인 이유는 분열되지 않았기 때문입니다. 어린이가 쉽게 배우는 이유는 쉽게 빠져드는 마음을 지녔기 때문입니다. 반면 어른들의 마음은 온갖 지식과 기억, 의심, 불안, 욕망으로 분열되어 있습니다. 메두사의 머리처럼 분열된 마음은 어디에도 빠져들기 어렵습니다. 따라서 어린이처럼 순박하고 단순하게 마음을 지녀 매사에 몰입할 수 있어야 합니다.

몰입은 누리는 시간의 질에 차이를 만듭니다. 어른이 시간에 쫓기는 반면 어린이의 시간은 무한한 바다처럼 풍부합니다. 어린이는 무언가에 빠져들어 몰입하면 시간을 잊게 됩니다. 그곳에 시간의 바다가 있습니다. 어린이가 누리는 공간 또한 광대무변입니다. 어릴 때 운동장이 바다처럼 넓게 느껴졌던 이유는 몸이 작아서만은 아닙니다. 어린이의 정감이 그 운동장이란 공간에 빠져들기 때문입니다. 어린이들이 빠져드는 곳은 어디든 무한한 시간과 공간이 펼쳐집니다.

동심은 마음이 빠져드는 곳에 자신만의 우주를 창조합니다. 어린이들은 그곳에서 놀이를 만들어 즐기며 기뻐합니다. 놀이는 목적 없이 즐거움을 추구하는 행위입니다. 목적이 없기 때문에 자연스럽고

행복할 수 있습니다.

어른이 돌아가야 할 동심의 특질 중에 아름다운 것에 대해 쉽게 동화(同化)되는 마음은 예술적인 삶을 가능케 해줄 것입니다. 어린이는 동물이나 식물에 쉽게 빠져들고, 처음 보는 친구와의 사귐에 있어서도 어른보다 수월합니다. 때로는 동식물과 친구가 되어 대화를 나누기도 하고, 그들의 즐거움과 고통을 함께 느끼는 모습을 보여주기도 합니다. 이러한 어린이의 동화 특질은 생명과 교감하는 본연의 능력에서 비롯됩니다.

환경적으로, 정신적으로 한계에 이른 자본주의 산업사회의 문제를 해결하는 방법 중에 동심으로 돌아가는 길이 있습니다. 동심으로 돌아간다는 것은 나뭇가지처럼 분열되고 가늘어져 흔들리는 마음을 줄기와 뿌리로 되돌려 자족하고 창조적이며 원만하고 아름답게 하는 일입니다. 동심으로 돌아가면 분열된 가지 사이의 단절과 공허가 서로 통하여 보다 지혜롭게 되거나 해탈을 이루게 됩니다. 다시 말해 어른이 동심으로 돌아가는 것은 필연의 경로이며 인격적으로 성공한 삶의 특징이란 것입니다. 이러한 동심의 이치를 더 많은 사람들이 체득하고 실현할 때 이 사회가 도구왕국의 분열과 왜소증이란 질병에서 치유될 것입니다.

영국의 시인 윌리엄 워즈워드는 동심과 관련해 가장 많은 지지를 받는 이기도 합니다. 그는 「내 가슴은 뛰노느니」라는 시에서 "어린이는 어른의 아버지"라며 동심을 노래합니다.

하늘에 무지개를 바라보면 내 가슴 뛰노나니

미를 욕망하는 생명

내가 어려서도 그러했고

어른이 된 지금도 그러하거늘

내 늙어서도 그러할지어다

그렇지 않다면 나는 죽은 것이리

어린이는 어른의 아버지

바라노니 내 하루하루가

속속들이 그대로 자연이기를

워즈워드의 시처럼 어린이는 미발달의 과정이 아니라 그 자체로 완전함입니다. 지성이 이르러야 할 목적지라 할 수 있습니다. 따라서 동심을 회복하기 위해 어른은 어린이를 대할 때 어린이의 눈높이로 자신을 낮추어야 합니다. 어린이 앞에서 무릎을 굽혀 눈높이를 맞추는 것만으로는 부족합니다. 어린이를 아버지처럼 존경해야 할 것입니다.

어린이를 마주하는 교사들은 어린이를 존경하고 그들에게 배우는 자세를 취할 때 어린이를 제대로 양육할 수 있을 것입니다. 어린이를 강하게 양육하기 위해 과제와 시련, 규율을 부과할 때에도 존경하는 마음으로 해야만 합니다. 어린이가 어른의 아버지이기 때문만은 아닙니다. 그들은 자연 그 자체이며 신적인 품성을 아직 지니고 있는 스승 같은 존재이기 때문입니다.

동심의 삶은 아름다움의 바다를 누리는 삶입니다. 또한 아름다움의 바다를 누리며 살고자 하면 동심을 회복하게 될 것입니다. 동심이 개인과 세상을 구원할 것이란 말에 동의하지 않을 수 없습니다.

이지(李贄)

호는 탁오(卓吾). 중국 명나라 때의 문장가이며 문학이론가로 이름이
높았습니다. 그는 당대의 허위적인 의고문체를 배격하고 자신의 중심
사상으로 동심설을 제기했습니다. 그의 동심설 중 한 구절은 다음과
같습니다.

"동심은 곧 진심이다. 만약 동심으로 살지 못한다면, 이는 진심으
로 살지 못하는 것이다. 동심이란 거짓 없이 순수하고 진실한 처음 마
음이다. 만일 동심을 잃는다면 곧 진심도 잃는 것이 된다. 진심을 잃는
다면 곧 (내 안의) 참된 사람을 잃는 것이다."

작가로서 '아름다운 문장은 어떤 것인가' 간절하게 알고자 했습니다. 이 질문이 모든 것의 시작이었습니다. 다음으로 '사람은 왜 아름다움에 빠져드는가'로 이어졌습니다. 아름다움에 빠져드는 인간의 심성인 미성(美性)이 그 자리에 있었습니다. 아름다움에 대한 관심은 당연하게 생명의 발견으로 이어졌습니다. 생명 자신이 바로 아름다움의 근원이며 욕망의 주체이고 창조자이니 당연한 귀결입니다. 마음 깊이 간직하고 싶은 아름다움과 생명여행의 결실을 몇 가지로 정리하면 다음과 같습니다.

생명을 알면 사랑하게 된다.

사랑은 그 생명의 중심이다.

그 중심에 의거하여 살아갈 때 가장 아름다운 내가 실현된다.

아름다움의 이치, 그것은 생명의 이치에 있다.

아름다움은 결코 연약한 것이 아니다. 용기 있는 자만이 아름다움의 바다를 누릴 수 있다. 용기 있는 자 미인을 얻듯이……

우리는 어려서부터 무엇이 되라고 요구를 받습니다. 하지만 딱히 무엇이 되겠다는 꿈을 제시할 수 있는 이는 드뭅니다. 특히 청소년들은 진로선택의 문제에 닥쳐 자신에게 문제가 있는 게 아닌가 생각합니다. 대학생들은 스펙으로 불리는 경력을 쌓느라 전전긍긍하며 선망의 자리를 차지하지 못해 실패자라는 느낌을 갖게 됩니다. 어른의 경우에도 내세울 만한 그 무엇이 되지 못한 신세를 허전해 합니다. 꼭 그래야 하는지 참으로 우울한 일이 아닐 수 없습니다.

이들에게 아름다움의 거인이 사자 같은 목소리로 말해줍니다.

"너 자신이 되라!"

어리둥절해 하는 이에게 아름다움의 거인이 우뢰처럼 말합니다.

"다른 그 무엇이 될 필요가 없다. 오로지 너 자신이 되라!"

잠들었던 진정한 자신이 모든 이 안에서 번쩍 깨어났으면 좋겠습니다.

나 자신이 되기는 쉽지 않습니다. 나를 잘 모르기 때문입니다. 나 자신이 되려는 굳센 목표를 가지려면 내가 멋져야 합니다. 사람들 앞에서도, 어둠 속에 혼자 있을 때에도, 거울 앞에서도 자신의 아름다움과 신비함에 대해 사유하고, 아름다운 자신에 반해야 합니다. 그런 연후에 바깥의 아름다운 것을 추구할 수 있습니다. 그 아름다운 것들이 내게 목표를 주고 내가 설 자리를 줄 것입니다.

나 자신이 되는 일은 나 자신의 자질을 온전하게 실현하는 일입니다. 이는 세상에서 가장 큰 성공입니다. 나 자신이 된다는 것은 나 자신의 가능성을 극한까지 실현한 결과로 세상에 우뚝 서는 것입니다. 나 자신의 타고난 자질을 최대로 발현시켜 내가 태어난 이유를 실현하는 것입니다.

삶에서 문제가 되는 것은 진정 나 자신이 되지 못하는 것뿐입니다. 삶이 행복하지 못한 이유는 남이 되려고 하기 때문입니다. 삶이 실패하는 이유도 불행한 이유도 내가 아닌 그 무엇이 되려고 한 데 있습니다. 이제 모든 것이 분명해집니다.

> 지상에서 최고의 지식은 나 자신에 대한 앎이다.
> 지상에서 가장 행복한 것은 자신이 되는 것이다.
> 지상에서 가장 중요한 사랑은 나 자신을 사랑하는 것이다.
> 세상에서 가장 위대한 성취는 그 자신이 되기, 즉 아름다움의 거인이 되는 일이다.
> 그러자면 나는 마음의 가운데를 지켜 홀로 서야만 한다.

이웃나라 중국인은 중국 땅을 닮아 중국인답습니다. 일본인은 섬이란 지형을 닮아 일본인다워졌습니다. 그곳에서 나는 것들을 먹고 마시며 사니 그들의 산천을 닮는 것이 당연합니다. 그곳의 것들을 감각에 담고 그곳의 기를 받으며 산 결과이기도 합니다. 뿐만 아니라 그들의 언어, 그곳에서 일어난 역사적인 사건들을 경험한 결과로서 의식, 무의식이 형성되어 그들이 됩니다.

이들 사이에 한국인이 있습니다.

온통 산으로 이루어진 나라 한반도에 사는 한국인은 산을 닮았습니다. 산의 높이와 트임이 곧 마음의 높이와 트임이 됐습니다. 산의 오솔길과 나무와 새 그리고 바위와 시냇물의 자연스러움이 곧 한국인의 마음이 되는 것은 당연합니다. 산나물과 열매들은 한국인의 몸이 됐습니다. 그래서 21세기 첨단과학문명의 시대에도 한국인은 줄기차게 산으로 달려갑니다.

한반도 금수강산의 생명력이 한국인의 바탕을 형성했습니다. 역사상 반복된 수많은 외침과 불구덩이로 추락한 것 같던 망국과 식민지 체험 그리고 동족상잔의 전쟁터에서 생존의 정신을 담금질했습니다. 이렇게 단련된 생명력이니 세계 어디를 가든 돋보이지 않을 수 없습니다. 이제 필요한 일은 우리가 몸소 겪은 생명의 이치를 이해하고 실현하는 일입니다.

한겨울 눈보라를 견디는 산 정상 바위틈의 소나무를 보면 한민족의 형상이 그려집니다. 흙 한줌 없는 산 정상의 바위틈에서 오랜 세월 숱한 비바람 눈보라를 견뎌낸 소나무들은 비옥한 토양에서 자란 산 아래 나무들을 다 합친 것보다 아름답고 신비로우며 위대해 보입니다. 바위틈 소나무의 생명을 깨달아 그처럼 살자고 저절로 마음이 먹어집니다. 한국인들이 산을 오르며 체득한 마음은 아마 이런 소나무의 마음일 겁니다.

2016년 1월

조준호

미를 욕망하는 생명

미를 욕망하는 생명
아름다움을 통해 나를 찾아가는 동화작가의 미학여행

1판 1쇄 인쇄 2016년 2월 22일
1판 1쇄 발행 2016년 2월 27일

지은이 | 조준호
펴낸이 | 정규상
출판부장 | 안대회
편집 | 현상철 · 신철호 · 구남희 · 홍민정 · 정한나
마케팅 | 박인봉 · 박정수
관리 | 오시택 · 김지현
외주디자인 | 김상보
용지 | 화인페이퍼 · 화인특수지
인쇄제책 | 영신사

펴낸곳 | 성균관대학교 출판부
주소 | 03063 서울특별시 종로구 성균관로 25-2
등록 | 1975년 5월 21일 제1975-9호
전화 | 02)760-1252~4 팩스 | 02)762-7452
홈페이지 | http://press.skku.edu

ISBN 979-11-5550-155-9 03600
값 17,000원

잘못된 책은 구입한 곳에서 교환해 드립니다.